朱天文作品集

7

電影本事、分場劇本 及
所有關於電影的
1982
—
2006

最好的時光

目次

關於電影

序
稀有金屬

阿城

　　我確信，除了朱天文，沒有人可以擔當侯孝賢的編劇。任何人看過這本書之後，可以自己掂量一下我說得對不對。

　　我並非在說朱天文是那種悍得——按羅永浩語錄：驃悍的人生不需要解釋。侯孝賢正是這樣的人。

　　相反，天文永遠是柔弱，專注，好奇，羞澀，敏銳，質樸的集合體，每每令我有置身萬花筒前的驚嘆，卻又感嘆她居然天生無習氣。天文又似乎天生就有聽別人說完的靜氣，每每令我有是否接著講下去的猶疑。每次讀她的文字，是絕不敢速讀的。天文的文字之美，毋庸我細說，單獨要說她文字性格裡有一股俠氣與英氣。中國中古至上古，記錄中常有此類氣血湧動。漢唐時文人常要隨軍才會有仕途，自然詩文中有氣血四合的筋骨，最為人欽羨的是「倚馬立就」。我每讀天文的收在這本集裡的文字，都有她倚馬立就的感覺，當然，遠處老侯在炯炯地盯著攝影機前的一切。

　　可是在台北東豐街的茶藝館「客中作」（是帶廣字頭的）裡，常常一個電影的萌動，是從這裡開始，我看著柔弱的天文，問自己，是她嗎？

　　當然是她。

　　因此我才想到合金。侯孝賢無疑是貴金屬，但如果沒有朱天文這樣的稀有金屬進入，侯孝賢的電影會是這樣嗎？換言之，侯孝賢的電影是一種獨特合金。這樣的說法，其實有違我一向的說法：電影是導演的。侯孝賢確實在拍攝時注重攝影機前具體發生了什麼，因而常常悍然改動劇情，令人跟不太上。

　　朱天文引攝影師陳懷恩的話說，如果有人跟過侯導的一部戲，

能學到什麼，那是騙人的。

　　我有沒有這麼慘，我不知道，但我知道懷恩說的是真的。我大概有三四次看侯導拍戲的機會，一次是《好男好女》，借用林懷民的雲門舞集排練場，搭了個小內景，拍伊能靜演生孩子的戲，懷恩掌機。現場的人都非常年輕，老侯和我算歲數最大的了，但老侯永遠是年輕的，目光銳利逼人。我趁機在一邊用鏡間快門的小相機拍了幾張，隨老侯多年的小姚探過頭來看我是不是用閃光，我說怎麼會？鏡間快門聲音很小，閃光肯定不會用的啦，而且還沒開拍嘛。小姚說，上次拍《戲夢人生》剪辮子的戲，百多條辮子一下剪掉，根本不會拍第二條的。結果開拍了，辮子剛剪掉，一位報社娛樂版的小女生就用相機閃了一下！哇，死掉！白拍了！大家都看著小女生，誰也不敢說話，小女生嚇得一下就哭了。我說老侯呢？小姚說，侯導居然什麼都沒說！反正白拍了而且也不可能再拍就對了。我聽著汗當時就下來了。

　　那次天文當然也在，非常專注好奇地盯著一切。以至我要跟她說話的時候，她有驚嚇的樣子，令我愧疚，同時再一次問自己，是她嗎？當然是她，這塊小小的稀有金屬在現場的陰影中，發著柔和的光。

　　這本文集，大部分內容我之前分別看過。這次集中再看一遍，心生感慨，它們深入歷史諸階段，美學，文學，導演，電影諸部門，人文，市場，倫理，等等等等，同時又是無窮細節，柔剛相濟的美文。這是電影史中罕見的文獻，它有著閱讀中文者久違而熟悉的特殊，文史一體。

　　好，不打擾了。你們讀下去的時候，我的建議是，慢一點，不要趕，澆水的時候，慢，才能滲得深。

　　　（編按，此序為山東畫報出版社二〇〇六年十一月出版之《最好的時光——侯孝賢電影記錄》所寫。）

電影本事、分場劇本 _{上卷}

小畢的故事

導演 **陳坤厚**

劇照：陳銘君

小畢的故事

本事（小說）

小畢跟我小學同班，又是隔壁鄰居，當初搬來村子裡，畢家已在此地住了十幾年。記得第一次看到小畢是搬來當天，我在院子搬花盆，靠著竹籬笆將花一盆盆擺好，忽然籬笆那邊薔薇花叢裡有人喊我：「喂！」抬頭一看，呸，是個黑頭小男生。走過去，他說：「我知道你們姓朱——」當面就把一隻綠精精的大毛蟲分屍了。焉知我是不怕毛蟲的，抓了一把泥土丟他，他見沒有嚇到我，氣得罵：「豬——ㄅㄟˋ啊。」哈哈的笑著跑開了。

我被分到五年甲班，老師在講臺上介紹新同學給大家認識，教同學們要相親相愛，我卻看到小畢坐在教室的最後一排，手上繃著一條橡皮筋朝我瞄準著，老師斥道：「畢——楚——嘉！」他咧齒一笑，橡皮筋一轉套回腕上，才看見他另隻手圈了整整有半臂的橡皮筋，據說都是 K 橡皮筋 K 來的。小畢是躲避球校隊，打前鋒，常常看他夾泥夾汗一股煙硝氣衝進教室，呱啦啦喝掉一罐水壺，一抹嘴，出去了，留下滿室的酸汗味。

畢家五口人，後來我才知道，畢媽媽年輕時候在桃園一家加工廠做事，跟工廠領班戀愛了，有了身孕，那領班卻早已有家室的人，不能娶她。畢媽媽割腕自殺過，被救回來了，生下小畢，寄在朋友家，自己到舞廳伴舞，每月送錢給朋友津貼。小畢在那裡過得並不好，畢媽媽去一次哭一次，待有一些能力時，便跟一位姐妹淘合租了間閣樓，小鍋小灶倒也齊全，把小畢接回同住，晚上鎖了門

出來上班。

　　畢伯伯原在大陸已有妻室，逃難時離散了，一直在聯勤單位工作，橫短身材，農夫腳農夫手。過了中年想到要討老婆為伴，他有一干河南老鄉極為熱心，多方打聽尋覓的結果，介紹了小二十歲的畢媽媽認識。頭一次見面安排在外面吃飯，畢媽媽白晳清瘦可憐見的，畢伯伯只覺慚愧。恐怕虧待了人家母子。畢媽媽唯一的條件是必須供小畢讀完大學。第二次見面就是行聘了，中規中矩照著禮俗來，畢媽媽口上不說，心底是感激的。

　　小畢五歲時有了爸爸，七歲有了一個弟弟，隔年又來一個弟弟，兩個都乖，功課也好。印象裡的畢媽媽不是快樂的，也不是不快樂，總把自己收拾得一塵不染，走進走出安靜的忙家事，從不串門子，從不東家長西家短，有禮的與鄰居打招呼。又或是小畢打破了誰家的玻璃，拔了誰家的雞毛做毽子，畢媽媽在人家門口細聲細氣的道歉，未語臉先紅。

　　而畢伯伯不，紅通通的大骨骼臉，大嗓門，大聲笑。下班回來洗了澡，搬張籐椅院子裡閑坐，兩個男孩輪流去騎爸爸的腳背，畢伯伯腳力之大，一舉舉到半空中，小的男孩每嚇得要哭，放下了倒又格格的傻笑起來。畢媽媽有時收了衣服立在門首看他們父子嬉鬧，沉靜的面容只是看著、看著，看得那樣久而專注，我懷疑她是不是只在發呆。多半這個時候小畢還在外頭野蕩。難得畢媽媽也笑，實在因為太瘦白了，笑一下兩腮就泛出桃花紅，多講兩句話也是，平日則天光底下站一會兒，頰上和鼻尖即刻便浮出了一顆顆淡稚的雀斑。如今回想，畢媽媽的桃花紅其實竟像是日落之前忽然輝燒的晚霞。

　　畢媽媽的國語甚至說得很艱難，不是帶腔調或不標準，事實上，咬字非常正確的。原因有兩個，一則畢媽媽的國語是翻譯台語，故此比別人慢了；一則——根本是畢媽媽太少說話了，以致是不是漸漸喪失語言的能力了呢？家常畢伯伯畢媽媽幾乎少有交談，兩人的交談都是在跟孩子講話當中傳給了對方。畢媽媽跟孩子講台

語，畢伯伯不知怎麼就會得聽了。比方晚飯時畢媽媽跟孩子說：「鞋子都穿開嘴了，過年要買一雙吓。」那個禮拜天，畢伯伯就帶孩子去市區生生皮鞋選鞋了。小畢從來不跟去，也自有一份，尺寸都合，不合的話畢伯伯下了班再拿去換。

那年中秋，我們兩家到後山德光寺賞月，畢伯伯喜歡小孩，對女孩尤其疼，一路要寶逗我們姐妹笑壞了，還把小妹扛在肩頭，舞獅似的右晃左搖一氣奔到山坡上，矮登登的活像「天官賜福」裡的財神爺。畢伯伯蒸籠頭，最會流汗，畢媽媽從塑膠袋拿出冰毛巾遞過去，擦過後，仔細的疊好收在袋裡。我們坐涼亭裡分月餅柚子，聽畢伯伯跟爸爸聊大陸上的中秋，畢媽媽少吃少笑，一旁俐落的剝柚子給大家吃，或拿鵝毛扇在腳下替大家驅蚊子。小畢早就一個人寺前寺後玩了一圈，跑來吃幾瓣柚子又不見人影。小畢跟我們女生是除了惡作劇，老死不相往來。那晚的月亮真是清清圓圓照在涼亭階前如水。

畢媽媽每天中午來給小畢送飯，夏天連送水壺，把喝乾的壺換回去。飄毛毛雨也送雨衣，天氣變涼也送夾克，沒有誰家的母親像她這樣腿勤的。小畢他是男生的絕對憎嫌雨衣，絕對不加衣服；可是奇怪，小畢那樣不馴，唯畢媽媽不必疾言厲色就伏得住他。夾克他只有穿了，卻自有他的權變，將兩條袖子在頸前綁個結做件小披風，算是聽了母親的話。雨衣不妨披在肩上扣好第一顆鈕子，跑起來虎虎的像拖了一篷風，做個行俠仗義的青蜂俠也不錯。

上了國中，小畢給分到比較不好的班級，學抽菸，跟人打架，和不良少年一直糾纏不清。畢伯伯三天兩頭跑學校擺平，還是給貼了一個大過出來。然而我知道小畢不是壞的，不是。因為有次放學回家，我在菜市場柳家小巷被三個男生攔住過路，其中一名說她是誰誰誰，另一名惡聲道：「你幹嗎那麼驕傲？」怪了，他們是誰我都不認識。他道：「你以為你是模範生就了不起呀，假清高！」劈手便來揪我頭髮，突然是小畢的聲音在我身後大喝道：「你們別動她，她是我爸的乾女兒。」不知那些男生怎麼走掉的，只聽見小畢

說：「沒關係，包定沒人再來惹你。」

　　當下太慌張了，後來想要跟他道謝，他每每故意避開，彷彿從未有發生這件事。幾次我去辦公室送教室日誌，見他在訓導處罰站，訓導主任手舞足蹈的對他咆哮，於他分明無用，因他並不以為他做的是錯；於我卻是慚痛——小畢，小畢，若以為我也和別人一樣看你你就錯了。

　　小畢國三時偷錢，那筆錢本是畢伯伯準備替他們繳的學費，小畢偷去交朋友花掉了。那晚畢伯伯盤問小畢的大喉嚨，我們在隔壁聽得清清楚楚。小畢從頭到尾沒吭一句，畢伯伯氣極，拿皮管子下了狠手打他，小畢給打急了連連叫道：「你打我！你不是我爸爸你打我！」劈拍兩聲耳光，是畢媽媽摔的，屋子裡沉寂下來。

　　畢伯伯吱呀一聲跌坐在籐椅裡。我打賭我們這半邊眷村都在聆聽他們家的動靜，後山的松風低低吹過，院中曬著忘了收的舊雜誌給吹得拆拆作響。良久，良久，差不多要放棄下文了，顯然是畢媽媽押著小畢，而小畢不肯跪，畢媽媽的聲音喘促起來：「跪落！死囝仔，誰給你教，你不是我生的！死囝仔，不認伊是爸爸，那年啊，你早就無我這個媽媽！」畢伯伯氣顫道：「我不是你爸爸，我沒這個好命受你跪！找你爸爸去跪！」

　　遂真正都沉寂了下來。真正的沉，沉，沉沉的夜，睡不穩，幾次醒來，嚶嚶的哭聲，聽不真，在很遠很遠的地方吧。

　　第二天畢媽媽開煤氣自殺了。畢家小孩下午放學回家沒人來應門，便和鄰居小朋友在廣場玩，等畢伯伯交通車下班回來，覺得有異，發現時已救不回了。畢媽媽留下一封不算信的信，用她所會不多的字寫著：楚嘉的爸爸，我走了。阿楚，我告訴你，你要孝順爸爸，我在地下才會安心。楚嘉的媽媽芳英。

　　村子裡組織了一個治喪委員會，出殯當天畢伯伯的河南老鄉都到了，小畢帶兩個弟弟跪在靈堂一側，向祭奠的每一位來賓叩頭致謝。穿著麻衣的小畢顯得更瘦更黑，孝帽太大，一叩頭便落下遮了整個臉。當時不明白畢媽媽的死，卻為那孝帽一叩頭落下遮了小畢

的整個臉而哭。

　　畢伯伯一直很堅強，把喪事辦得整齊周到，待出殯完回家，來跟父親商談一些善後瑣事，談著談著竟至慟哭流涕，念來念去還是怪畢媽媽糊塗，夫妻十年，他不曾有過重話，怎麼這氣頭上話就當真了呢！他的妻，論年齡可以做他的女兒了，他不能給她什麼，除了一個安穩的家，愛惜她一生。她這樣就去了，不是明明冤屈他？畢伯伯哭得手麻腳軟，止了淚，又談起做墳，佔多大地，用什麼材料，一一籌劃得有條有理。畢伯伯跌足嘆道：「我還能怎麼樣？不過盡我所有罷了。」

　　小畢決定投考軍校，畢伯伯知悉大怒，堅持要他參加高中聯考。小畢講給畢伯伯聽，第一，他是考不上高中的，畢伯伯道：「考不上補習一年再考。」第二，不必花學費。畢伯伯氣得把小畢拉到畢媽媽靈前，道：「你不要跟我講學費，你媽媽巴望你好好讀書，考高中，考大學，出來找事容易，風風光光做人，你不要對不起你媽！」第三，預校唸完直升官校，跟一般大學是一樣的。畢伯伯跳腳吼道：「嘎，我不知道官校跟大學一樣！」小畢有一點沒說，他是決心要跟他從前的世界了斷了，他還年輕，天涯地角，他要一個乾乾淨淨的開始。

　　後來是學校裡導師、訓導主任和校長連番將畢伯伯說服了。畢業典禮，畢伯伯給安排在貴賓席觀禮，自始至終腰桿坐得筆挺，兩張大手放在膝上。小畢和另外一個男生被保送預校，皆上臺接受表揚和歡送，小畢胸前斜掛一條大紅綬帶，在肩上結一朵繡球。當臺下的掌聲拍起來時，最久，最響的，小畢你猜是誰？

　　隔年畢伯伯退役下來，搬離了村子，退休俸跟河南鄉親合夥開雜貨店。彼時正值我們村子拆建為國民住宅，眾皆紛紛在附近覓屋暫住，畢伯伯回來辦房屋移交手續，帶了好些自己店裡賣的乾貨來，仍叫我們乾女兒呀乾女兒。走時畢伯伯站院子裡，隔竹籬望著自己的家出神，薔薇凋零，酢醬草舖地正開。

　　我想，畢媽媽的一生是只有畢伯伯的。其實，這世上的哪一椿

情感不是千瘡百孔？她是太要求全，故而寧可玉碎。果真那是畢媽媽唯一能做的了嗎？

再見到小畢是國中同學會，在西餐廳聚餐。有人拍我肩膀，回頭一看，「小畢！」大家都這麼喊他的，多少多少年來這是我第一次叫他。多少多少年來，他的瘦，如今是俊挺；黑，是健朗。那壓壓的眉毛與睫毛底下，眼睛像風吹過的早稻田，時而露出稻子下水的青光，一閃，又暗了下去。他就是小畢，中華民國空軍軍官中尉畢楚嘉。

我問畢伯伯好嗎，小畢朗聲一笑，食指敲敲額頭，說：「我爸的狗頭軍師，專出餿主意。」原來在小畢鼓動計劃下，畢伯伯的雜貨店已擴建改為經營青年商店，手下三四人管貨賣貨，樂得畢伯伯現成做老闆，閒時去河南老鄉那裡吃茶聊天，賞豫劇。兩個弟弟都唸高中了。我聽著只是要淚濕，謝他昔年的一場拔刀相救。小畢側側頭有些驚詫的：「啊，是嗎？」又說起他在訓導處罰站挨罵的事，他也詫異好笑，仍說：「啊，是嗎？」

於是我寫下小畢的故事。

一九八二年五月

台北
TAI PEI
第六月台
PLATFORM 6

劇照：劉振祥

侯孝賢的作品

戀戀風塵

鄉愁的苦澀
成長的記憶
青春的眷戀
原來生命就是生活

戀戀風塵

分場劇本

序場

　　時間是六○年代末期，阿遠初三，阿雲初一的時候。

　　八堵車站，五點三十五分的火車，同村的人也是同學們告訴阿遠，阿雲趕不上這班火車了。於是阿遠像平常等阿雲那樣的，坐到木條椅上，拿出書看。車來車去，載走一批行人之後的車站，差不多只剩阿遠一個人。他的手上戴著一隻笨重的老錶，錶太大，手太小，用草繩綁在腕上，車站的那口老鐘也已六點鐘了。

　　火車裡，並排而坐的阿遠和阿雲，是兩個小不點。因為剛考完期末考，在翻著書本對答案，忽然阿雲就哭了，說她數學都不會，考得很差。

　　他們在侯硐小站下車，夏天的黃昏，天色仍亮，站前有人在搭銀幕要放電影，雜貨店的阿坤叔喚住他們，是阿雲家要的一袋米。阿遠幫她揹米袋，阿雲幫他揹書包，走上那條通往山區的小路。

　　阿遠把米袋送到阿雲家，再回家。他們的父親是礦工。這段日子，阿遠的父親因為腿受傷住基隆的聖瑪麗醫院，母親陪侍院中，所以都是祖父當家。祖父很能幹，好比知道妹妹最討厭吃空心菜，而吃飯又是只有炒空心菜的時候，祖父就特製一盤空心菜蛋糕端到妹妹桌前。那是鋁盤子中間，用碗倒扣出來的一堆圓堡型的飯，飯上插著一根根披撒著葉子的空心菜，像花朵、像蠟燭，妹妹便會蠻

開心的認爲自己是在吃「西餐」，一鐵匙一鐵匙的把飯吃完。

　　暑假開始的一天下午，父親從醫院回來了，腿仍然有點跛，母親還帶回來剩下的半盒方糖。

　　饞極時都會擠牙膏出來吃的弟弟，這時候就像一隻蒼蠅般的，繞著那盒方糖打主意。而且弟弟還是把牆上藥袋裡鄰居來拿藥付的藥錢都偷光了，以致那個西藥商每月一次來收錢發藥的這時候，令母親大爲光火，追著弟弟打罵。

　　阿遠把成績單交給父親，初中畢業了，他告訴父親想去台北做事情。其實阿遠的功課很好，考高中絕無問題，但是家裡怎麼供應得起。做父親的心中感到愧咎，嘴巴上卻強硬的喝道：「要做牛，不怕沒犁拖啦！」

　　（以上出片名字幕）

1.台北後車站　近午

　　兩年後，阿遠已在台北唸高中夜間部，白天在印刷廠做工。今天他照例必須給老闆的兒子送便當，但他先得去火車站接阿雲。阿雲也已畢業，要來台北做事。

　　紛亂嘈雜的後車站月臺上，阿雲提著兩大袋東西，等了已不知多久，無助的快要哭起來的樣子。

　　一名頭戴鴨舌帽的中年男人，過來跟阿雲說什麼，也許自稱是職業介紹所的人罷，總之幫阿雲提了行李，往北門方向走去，阿雲慌茫的跟著男人走遠。

　　天橋這邊阿遠匆匆忙忙的奔下，張望一陣，才看見阿雲，急追過去。阿雲見是他，破涕爲笑，兩人可都不明白那名男人是幹什麼的，一副橫霸樣子。阿遠拉了阿雲便走，正要責怪她亂跟別人走，阿雲卻發現行李不在手上，在那男人手裡提著。

　　阿遠急又追回來，討行李，那男人兇起來還不給。阿遠硬奪，拿到手，被男人一推跌在地上，便當盒匡噹竟滾出月臺，落到鐵軌上。阿遠想躍下月臺去撿，卻給站務員一疊連三急急的金屬口哨聲

喝止住，倉皇不決中，一班南下的火車飛來，停在站上。

2. 路途到小學　中午

阿遠載著阿雲趕往小學，說便當盒壓扁了，只有拿五塊給老闆的兒子買東西吃，阿雲難過無言，小貓似的坐在腳踏車後面。

他們到學校門口時，早已過吃飯時間，人都散了。平時老闆的兒子總站在屋廊底下，等他將便當送到跟前，現在也不見人影。滿校園蟬鳴喧騰，和頑童們的嬉鬧聲，阿遠只有苦苦的望著那一地白花花的太陽光，照得人睜不開眼。他不會知道，那個等不到便當的孩子，此刻正藏身在二樓教室的窗戶旁邊，冷眼看著他。

3. 宿舍　下午

宿舍是阿遠和班上同學恆春仔合租的一間閣樓。阿遠將阿雲暫時安頓在屋中，等傍晚阿欽下班後來這裡，再帶她去工作的地方。叫阿雲自己煮麵吃，他要趕去印刷廠上班。阿雲說有一袋番薯，是祖父種的紅心番薯，託她帶來交他送給老闆的。阿遠不知哪裡來的無名火，說老闆那種人，幹嘛送他們番薯，送了也不會吃，就跑下樓去了。不一會兒，到底他又跑上來，問阿雲番薯呢？阿雲把一個沉重的麻布袋交給他。

4. 印刷廠　下午

這是一間極窄小擁塞的家庭式廠房，老闆跟一頭老牛似的，埋在鉛板裡，矻矻孜孜的只顧撿字。

阿遠趕來廠裡，一袋番薯，巴巴的拿去送給老闆娘，老闆娘頗不樂意他的上班遲到，但也罷了。阿遠的手裡還有一個塑膠袋，內裝一灘壓扁的飯盒，不知如何向老闆娘啟口說明，囁嚅一陣，算了，只好加倍賣力的工作，但願能挽救一點什麼回來也好。

大約三點鐘光景，孩子忽然教學校老師給抬回家來，說是暈倒了，餓的，因為中午沒吃飯。老師走後，事情喧騰出來，阿遠交出

那袋飯盒，臉上挨老闆娘一記打，老闆疲倦勞碌得反正不管家務事了，任由他們鬧去。孩子臥在長椅子裡喝果汁，漠漠的眼睛，冷靜望著屈辱中的阿遠，而阿遠竟然毫無辦法，只能悶著，恨著。

5. 宿舍　傍晚

　　阿遠跟恆春仔下班回到宿舍時，阿雲蜷窩在椅子上睡著了。阿欽下班後也來了，小屋內一下很熱鬧，四人趕著煮麵吃。

　　阿欽提起阿雄，也是他們侯硐來的，因快要去服兵役，想把建材行的工作介紹給侯硐來的，阿欽說建材行的工資比印刷廠的高，問阿遠去不去。其實阿遠還耐得住呆在印刷廠裡，不過就為的可以更多認識一些字，起碼也是與文字有關的一些東西罷。

　　阿雲想起什麼來，從行李袋子裡翻找出一隻新錶，交給阿遠，是阿遠父親託帶的。阿遠扒著湯麵，吃著，忽然熱淚雨下。也許為著新錶的緣故，為著一下午所受的屈辱，在這隻父親送給他的新錶的面前，在他的朋友和阿雲的面前，一切已得到了撫慰與解脫。

　　阿遠跟恆春仔得趕去夜間部考試，阿雲就交待給阿欽帶去工作的店舖。

6. 夜校　晚上

　　阿遠很快就考完出來了，在走廊等恆春仔，撫弄著腕上的新錶，分外珍惜。恆春仔在廣告公司畫看板，但他對功課顯然不行，考試考得很痛苦的樣子。

7. 宿舍　夜晚

　　已經很晚了，阿遠在寫信，告訴家裡錶收到了。恆春仔洗澡出來，一身濕氣淋淋，抱怨天熱，抱怨考試題目難，講到他們村子裡最會唸書的詹仔，每次都考第一名，因為家窮沒有參加補習，但那些補習的同學怎麼都考不過他，老師覺得很沒面子，說他不參加補習罰他跪。考第一名也被罰跪，有這種事！

　　阿遠卻想起以前，每到考試時候，父親就把自己的大錶借給他，錶太大了，他必須用繩子把錶綁緊。常常，借錶一星期之後，父親便會問他要成績單看。阿遠這樣在想著，恆春說詹仔現在讀淡江。

　　閣樓的晚上真熱，入秋了，桂花蒸的天氣，阿遠悲秋。

8.自助餐店　中午

　　阿雲在店內工作，端東西、洗碗，有人算賬，逗她，「小姐多少錢？」「十八塊。」「小姐這麼可愛這麼便宜哦？」她也只傻傻的笑笑。有客人進來，她也只笑笑，等人家點東西。老闆娘要她「有嘴花一點，跟啞吧一樣！」她還是笑，忽然她看到什麼似的，不笑了。

　　門外對街，阿遠站在那邊。她不太敢出來，客人多。後來似乎鼓足了勇氣跟老闆娘說了聲，匆匆跑出來，見到阿遠，很高興，又很委屈似的，講沒兩句話，倒又哽咽起來。

　　阿遠是來這裡，約了跟建材行的阿雄碰面，大家都是搶著中午吃飯休息的時間，出來辦事情的。

9.建材行　中午

　　阿雄把阿遠介紹給建材行老闆。老闆問他會不會騎摩托車，他說可以學。老闆要他下個月來。

10.印刷廠　白天

　　轟軋轟軋的印刷廠裡，不覺得日子流逝之速。阿遠不但要做廠裡的工，也要做家裡的工。他蹲在地上洗衣服，一大堆老闆家人的衣服，包括繡有「靜修女中」的女學生制服，甚至穢衣穢褲。

11.自助餐店連閣樓晚上

　　禮拜天晚上，阿遠騎單車來找阿雲，去參加阿雄的歡送宴。

　　店中已過吃飯的熱潮，零星有幾個客人，卻不見阿雲。阿遠躊躇半晌，進去藉故買兩個滷蛋，然後才敢問平常在這裡的那個女孩呢？男店員指指樓上，說她被油燙到了。

　　阿遠走過窄窄的閣樓，才到阿雲睡覺的地方，雜亂的空間，她的床鋪附近卻整理得非常乾淨。阿雲已聽見他的聲音，站在窗口笑著看他進來，逆光，只見她把手藏在背後，不等他問，自先開口說：「我不知道那麼重……自己沒力氣……」

　　阿遠問她擦藥沒有？她點點頭。阿遠要看，她不肯，待阿遠變了臉色，她才把手伸出來，一看，從右手掌到胳膊一大片水泡和破皮，黑黑的。

　　問她擦的這個什麼藥？說是老闆娘講的，擦醬油最好。阿遠又疼又氣，要帶她去擦藥，她又怕貴，因為回家是要拿錢回去的。「我替妳出！」阿遠說。

　　她知道阿遠生氣了，只好跟出來。這時阿遠才發現她的右腳也被潑到，黑黑的一大片，連腳掌也有，趿著拖鞋，一拖一拖地走。阿遠心痛極了，阿雲卻只管傻傻的笑。

12.中興醫院急診室　夜晚

　　阿雲手臂及腳全包了紗布。阿遠在櫃枱付錢，阿雲一旁看著，見付了兩百多，問多少錢？阿遠亦不答。找了錢，阿雲才一臉驚訝的說：「怎麼那麼貴！」

13.街道　夜晚

　　阿遠騎單車載阿雲趕赴阿雄的歡送宴，已經遲了很久。車座後的阿雲，感嘆著來台北這麼久，今天出來最遠，可惜是晚上，什麼都看不見。忽然又說，擦一點藥，打兩針，怎麼那麼貴？

14.飯館　夜晚

　　阿雄要去當兵了，明天先回侯硐，大家約了在這裡喝酒吃飯，

有些人有錢或物品託阿雄帶回家。喝得酒酣耳熱,有感歎,有牢騷,有豪言。他們家都是做礦的,下一代,唯一的出路,就是在侯硐車站搭上火車,到台北來,做事。競爭激烈的大城市,他們一群人自然魚集在一塊,相濡以沫。

唯阿雲是女孩子,靜巧的坐在阿遠身邊,讓人常常忘記她的存在,想起來時,她又是坐在那裡的,彷彿阿遠的老婆。

15.宿舍　夜晚

很晚回來宿舍時,他們包了剩菜帶給恆春仔,恆春跪伏在地上不知畫什麼,接過滷豆干一邊吃著。

實在應該送阿雲回去的時間了,但兩人閑閑惜惜的只是坐在那裡,臉上還有酒飯後的醺紅。阿雲莫名其妙的忽然又說:「怎麼那麼貴。」

阿遠問她手痛不痛,她搖搖頭,說這副樣子,不敢回去,要阿遠幫她把錢帶回去,還得替弟弟妹妹買一點東西,因為寫信來要。問她拿多少回去,說一千四百五。阿遠叫她拿一千好了,四百五留著換藥用。她不樂意,阿遠便說,本來自己準備拿一千五百給家裡,現在這樣的話,那麼兩個人的錢加起來除以二,算她給家裡的。

阿雲哭喪臉,說可是他幫她出藥錢,那麼貴!阿遠問她,一個月領一千五,拿一千四百五,只用五十塊呀?阿雲認真盤算著,五十塊是幹什麼用掉的,買香皂、牙膏……忽然笑了起來。阿遠問她什麼,她說沒有,再問,她只笑笑說是她們女生用的東西。

恆春畫畫告一段落,見他們兩人只管講不完的話似的,說阿雲穿的那件襯衫太素了,如果讓他在上面畫兩筆一定不錯。沒想到阿雲就把襯衫從頭上脫下來,交給他,讓他畫。

兩個男生都傻了。阿雲穿著背心式的內衣,清薄白皙的身體,竟只可以是思無邪。他們為阿雲的這種單純,完全不設防的青春的恣意,卻又是那樣潔淨的,而深深感動了。他們自己也正是年輕的男孩。

16.雜景　白天

　　阿遠辭去了印刷廠工作，老闆娘把工資算給他，錙銖必計。

　　下雨天，穿著雨衣的阿遠，騎腳踏車載著好幾大綑壁紙，在工地附近，道路泥濘，幾個壁紙筒滾向陰溝。他扶好車子，下陰溝拾起紙筒，放上貨架，再下陰溝，車子又倒了，剛撿上去的紙筒又滾下來。汽車在按喇叭，他只好先上來把車子弄到一邊，再去把壁紙抱起來放在車架上。當他去抱另一綑壁紙時，車子又倒了，雨中，呆立的阿遠。

　　他開始學摩托車了，常常在河堤邊的砂石地上練習，掣來掣去，繞著大弧線飛馳。

17.淡水線火車上　白天

　　有一次，他帶阿雲去淡水玩，還是阿雲向老闆騙說老家有事，請了一天假，才能出來的。

　　他們坐火車經過觀音山時，兩人趴在窗口，阿遠教她辨認觀音的巾冠、額頭、鼻子到下巴的輪廓。當時他心中想著，上次他拿錢回家，母親問他錢怎麼少了，他騙說學校要交一點錢，母親看看他說：「你有讀大學的命啊？」他還騙阿雲的母親，說阿雲變白變胖了，一個月兩千塊，留五百塊夠用，不必擔心。阿雲的母親似乎很相信，說都市人吃得好，又不必曬太陽，當然會白會胖，要阿遠多照顧她，不要讓她在都市學壞了，跟其他女孩一樣，一回來裝扮得跟「黑貓」一樣。阿雲的母親笑著說：「她變好變壞，以後都是你的人啊。」

18.學生宿舍　白天

　　這是一間典型的淡江建築系學生的宿舍，屋中充滿了焦灼、叛逆，而又頹唐的氣氛。詹仔和他的大學朋友們，或坐或臥散在屋內，嚴肅的爭辯著大約是存在主義之類的哲學命題。

阿遠把幾本新潮文庫和上一期的大學雜誌拿來還給詹仔。他與阿雲坐在他們當中，虔誠的很想聽懂他們的談話，阿雲顯得不自在，且惶惑自卑起來。

19.淡水鎮渡船口　傍晚

後來他們在渡船口那裡吃魚丸麵線的時候，阿雲說明年她想去唸補校。阿遠問她幹嘛？她說他不是想考大學嗎，她不要以後他大學畢業，自己才初中畢業。阿遠說算了，他哪考得上大學，就算考上，哪有錢唸，除非當兵回來，考夜間部。阿雲說：「我可以賺錢啊。」

阿雲無心的這麼說著，阿遠卻記住了一輩子。

20.自助餐店　白天

又過了一年，現在是初夏。

阿遠騎著摩托車在店前等阿雲，貨架上一堆建材。阿雲正和老闆娘在講話，笑嘻嘻的，頭髮長了很多，垂在肩上，衣著依然樸素，倒沒什麼改變。然後阿雲拿著小皮包出來。

阿遠問她端午節他們店不是要做很多粽子，老闆娘肯讓她出來？阿雲說講了要去買東西回家，反正讓他們扣錢就是了。

21.百貨公司外　白天

阿雲提著一些東西出來，阿遠頻催，因為他是利用送貨的空檔載她出來的。兩人一出門走到停車位，發現車子連建材都不見了。

22.雜景　白天

兩個人傻瓜般的到處找車。停車場，街道，中華商場，後面的私人收費停車處，巷子，四處穿梭。阿雲提著那些東西跟著阿遠，最後兩人都絕望了。

當他們算了算摩托車連建材，要賠將近一萬多元時，阿遠也許

急瘋了，看到一輛很像的摩托車，竟然會說想偷過來。他說只要接通電門的電線就可以發動了，叫阿雲把風。他才在找電線的當兒，阿雲就哭了，他只好放棄。巷子中，是兩個在都市邊緣裡無能為力的小孩。

23.雜景　白天

自助餐店門口貼了一張紅紙，「端節休假乙日，明天照常營業」。

北門郵局，阿遠和阿雲在寫信，然後阿雲把本來買好的東西用包裹寄回去。

他們傻傻的坐在公路局西站的候車椅上，看許多返鄉的人提著大包小包的東西，魚貫上車。

24.電影院外　下午

這一天下午，兩人只有去看了場電影，看得也無情無緒。走出戲院，阿雲心情似乎格外低落，一直沒說話。阿遠想逗她開心，反而惹著她，扭了起來，說想回家。阿遠罵她神經病，兩人就吵了起來，吵一場完全無聊的架。

正僵著的時候，有輛公車靠站，有人下來，阿雲就在車子即將關門的剎那，跳了上去，亦不管是哪一路車。

25.海邊　傍晚到深夜

阿遠灰心透了。想走得遠遠，遠遠的，離開阿雲，離開人們，離開這個擁塞的城市。

他到海邊時，下起牛毛小雨。天很低很低，林投樹叢那裡，有人在燒冥紙。一種死亡的心情。他也不知晃盪了多久，沒有想到要回去，結果也沒有車子回去了。碰到海防部隊兩個充員，把他帶回營地來。

他就跟幾名士兵一起吃了晚飯，坐在小板凳上看電視，是《芬

芳寶島》節目，竟在播映報導礦工的生活。透過螢光幕出來的畫面，好像被粉飾上一層什麼，令他覺得陌生，怪不是味道的。他從凳子上突然倒跌在地，發燒生病了。

夜靜裡的海潮聲，松濤聲，阿遠醒來，睡在軍營裡。暗中，好像是菸頭的火光，乍明乍滅，營堡外衛兵的額前有一盞黃燈。

也不知是祖父跟他講過，還是記憶中真的存在著，他彷彿聽見許多親人圍在他四周，說他過不了這一夜了，長子呢，真可惜……那是他一歲的時候，病得快要死了，後來不知聽誰講的，吃了一種草藥，拉出一堆黑尿，肚皮消下去，就好了。父親是祖父的養子，答應過生下的第一個男孩跟祖父的姓，聽說生下來阿遠後，有點要反悔的意思，言而無信，所以阿遠才病得快死。自從阿遠姓了養祖父的姓之後，身體就比較健康起來。他在此刻的黑夜中，像是看見那個腹脹如鼓的嬰兒，給母親抱著，帶去教乩童占卜吉凶。

26.自助餐店的樓上　白天

這一天阿雲在大樓屋頂晾衣服，已經有兩天完全沒有阿遠的消息。她問一起晾衣服的男店員，吳興街在哪個方向？從大樓屋頂看台北市區，到最後男店員說，再過去就看不見了，反正就在山下那裡吧。

27.宿舍　深夜

吳興街，粗陋的閣樓上，有一扇窗子的燈亮了起來，然後傳來房東太太的聲音，叫阿遠，有人找他，都夜裡兩點鐘了。

恆春仔穿內褲出來，一開門，外面竟是阿雲。恆春嚇一大跳，半掩門遮住自己下半身，急讓她進來。阿雲說，麻煩叫阿遠出來，跟他說——就哭起來，說：「我走了很遠來……他再氣我……走幾步也應該。」恆春這才說：「他喔，他要能走，早去找你了。」

原來阿遠病了，疲勞感冒，氣管炎。恆春一逕數落著，說阿遠怕花錢，不去看醫生，自己買藥吃，結果更貴，後來揹他去看醫

生，還吐在人家背上。

　　阿遠躺在床上，怔怔的看著阿雲，阿雲一直站著，無言。恆春講了半堆話，沒人理，自去睡了，不一會兒，便鼾聲四起。

　　阿雲坐在床頭，看著他，他也看著她，毫不躲避的眼光，互相感到甜蜜，卻又是那樣深深沉在底的柔靜。他像是看見幼時的他們，在通學的火車上，他考問她英文字母，拿粉筆在玻璃車窗上寫著，考她，她臉上那認眞又猶豫的情態，歷歷如在眼前。

28.宿舍　早晨

　　次日清晨，窗隙透進來的陽光，照在空牛奶罐上的一棵日日春上。依稀有笑聲人語，阿遠的聽覺漸漸醒轉來時，聽出是恆春仔在跟阿雲講話。

　　恆春仔講他們恆春的事，家裡種瓊麻，有一次中美聯合演習，瓊麻山被畫了一個5，成爲炮轟的目標，村民去偷美軍的東西，他爸爸被媽媽逼得沒辦法也去偷，結果偷回來兩個大鐵箱，一打開卻是美軍屍體。阿雲說：「你爸爸那時候一定很可憐。」恆春仔說：「喂，莫怪你是阿遠的太太，有氣質，那些沒良心的，我一說完他們統笑。」

　　阿遠覺得自己也加入了他們的談話，但其實只是他自己的意識。他講起小學五年級的時候，父親常常去民意代表家打牌，母親最恨父親打牌，一打就到天亮，身體弄壞不說，也無法下坑，家裡沒有收入。他把這事情寫在週記上，老師看了告訴他可以檢舉民意代表，檢舉人一定要寫眞實姓名。他眞的寫了，偷偷跑到警察局，丟進去就溜了。結果警察把檢舉信交給民意代表，民意代表交給他父親，他被父親吊起來揍了一頓。

　　阿雲把他叫醒了，起來吃稀飯，恆春仔已去上班，阿雲將他的衣服都洗好曬在竹竿上了。

　　他病體微弱，只能靠在門口，送阿雲趕回店中忙事。他握握她手臂，表示感激，望著她走出巷子，覺得水遠山長。

29.侯硐　白天

火車停在侯硐小站，大夥熱熱鬧鬧的下車，是老家拜拜，所以約好等齊了，一塊回來。

他們把最等樣的衣服穿在身上，大半來自中華商場的拍賣品。有個叫土豆仔的，暑熱天還穿著長袖襯衫，被大家取笑。阿雲買了兩盒味精什麼的提在手上，愉快的，講著以前都是阿遠幫她揹米袋上山。

阿遠快要到山礦裡的家屋時，妹妹老遠看見他們了，揮手喊著「噠，噠！」阿娜噠，是日語「親愛的」意思，屬於他們兄弟姐妹之間的美麗的暗號，總在上次分別時道出「阿娜」，至下次見面時看誰先喊出「噠！」

30.家中　白天

阿遠仍然先把阿雲送到家，再回家。

家中的氣氛有點怪異，因為父親沒有去上工，大邋邋的窩在屋裡。原來礦區在罷工狀態中，起因是電視節目做了不實的報導，說礦工每天的薪水四百塊，生活情況尚不錯，但只有礦工們知道，任何一名工人，一個月，都絕無可能做滿三十天，做二十天，休息十天，就是最佳狀況了。

31.土地廟前　晚上

廟前放電影給神明看，村人同看。

那邊一堆是父親老輩們，議論著罷工的事。他們本來也只是向礦場提提不滿，誰知礦主一出場就講得那麼硬臭，把大家都惹火了，看誰硬臭。現在派代表出來，談判，說是礦主的女婿，女婿出來也沒用啦！

這邊一堆是阿遠年輕輩。土豆仔把長袖襯衫捲上去露出手臂給他們看，青紫斑斑，很慘，難怪土豆仔要穿長袖遮掩。說是給老闆

打的，講著時變自嘲不在乎的樣子，但當大家義憤比較平息下來時，他不經意的一句「好痛呀」，教大家真是難過極了。

突然停電，電影也停了。

32.家中　接前場

停電，窸窸窣窣的笑鬧講話，各種聲音。在找蠟燭，給祖父摸摸，摸到了，一點，砰地炸開，根本是根爆竹，家人笑死了，恨得祖父咒罵：「幹你三妹！」

笑聲，鬧聲，因停電而莫名的亢奮情緒漸漸靜止下來時，聽見開門的聲音、吱——呀，聽見電開關的聲音、卡——噠，燈亮了，進屋來的是年輕的父親母親。他們去城裡買制服回來的，怕吵醒孩子們，悄手悄腳把一件制服拿到睡熟的妹妹身前，比著身體估量大小，他們總是買大很多的，一穿可以幾年不必買。唸初中的阿遠頭朝這邊睡，睡得模糊，看見這一幕。

門外有人叫阿遠。床邊坐著的他，是現在的他，起身出去，大家找他出來踢罐頭。都這把年紀了，還玩踢罐頭，難得是拜拜的緣故，夥伴們回家的多，就想鬧一鬧。長足個頭的夥伴們，腳下一踢，匡噹飛得可遠呢，淒嘟嘩啦一下子，不知誰家的窗戶破了，傳出喝罵聲。這就是他們的小村，月色中有音樂起來。

33.礦場　白天

次日清晨，各處集合來到礦場的工人們，散置在礦坑前，不入坑。

中午，阿遠偕阿雲同來礦場，提著一口小鍋，用花布巾包著，送肉粽給父親，眾人也分吃著，辦公室裡面有人在談判，說是換了人來談，答應向他們道歉之類的條件。父親他們說，四百塊就四百塊可以不加高，但是那些在坑外面敲煤渣的婦人，錢太少了，該加一些。

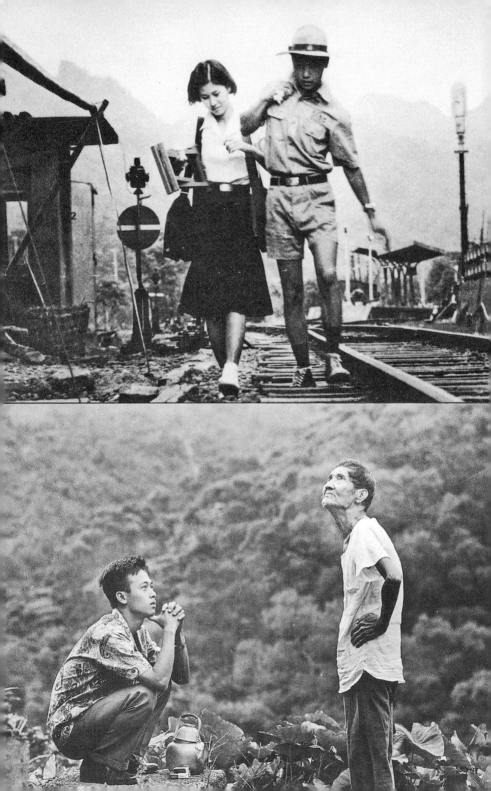

34.宿舍　晚上

恆春仔軋斷一根手指頭住院，阿遠阿雲準備去醫院探望，快熬好一鍋稀飯了。

阿遠邊讀著家信，告訴阿雲，家裡收到寄來的兵單。阿雲在洗手，聽了發呆，任水龍頭開著大水也沒有知覺。爐上的粥溢出焦味，阿遠說都燒焦了她在做什麼，她才聞到，忙去搬鍋子，一燙，潑了半鍋，阿遠趕跑來幫她收拾，還沒責備她，她先已眼淚汪汪快哭了。

35.醫院　夜晚

他們倆傍在恆春仔床邊，服侍他吃碎肉粥，恆春仔給他們看被軋斷的食指，笑說像不像香腸，被貓偷吃一截的那種。粥黃糊糊的焦味很重，恆春仔問怎麼燒的，見阿雲低著頭不語，阿遠似也快快的，說收到兵役單了。

恆春仔一下子變得低氣壓，抱怨斷了一根指頭，就算好了也不知能不能去當兵，幹！阿雲聽著他們講話，忽然不勝其怨的說：「你們男生為什麼都這麼喜歡當兵。」

36.雜貨店　白天

阿遠在雜貨店中，做完了工作，向老闆辭行。自從摩托車遺失後，他賠了錢，就換了這家工作。老闆蠻爽氣，雖沒做足月，仍發給他足薪，從他的服兵役扯到自己四十年前南洋做兵的豪勇事蹟。

37.自助餐店　下午

阿雲利用午後比較空閒的一段時間，在她的房間裡趕寫信封套。窗外樓下有腳踏車吱呀開來，她跑到窗邊，果然是郵差，郵差朝她喊都買到了，要她下樓拿。原來她託郵差幫帶了一大疊一元郵票，連郵差也覺奇怪，問她要這麼多郵票幹嘛？她亦不答，只把郵

資塞給郵差。郵差是位活潑的年輕人，長著討人緣的一張圓臉，對阿雲很殷勤。

38. 宿舍　晚上

阿雲揹著一個鼓鼓的中型旅行袋來阿遠這裡，恆春仔回南部家休養了。阿遠在收拾整裝，屋內很亂，見阿雲拖著一個旅行袋來，問是什麼玩意，鼓鼓的袋子，阿雲也不說。

兩人講著一些告別的話，說的卻全是恆春仔的事，阿遠要她以後有事或幹嘛，都可以來找恆春仔。阿雲託錢要阿遠帶回家，錢很少，用了兩千多塊，問她做什麼用了？她仍然不說，只是把旅行袋打開，搬出一堆信封，上面都寫好了她的住址和姓名，貼著一元郵票。只寫好了一部份，她拿出原子筆，伏在桌上繼續工作。

阿遠也呆住了，講她神經，花那麼多錢！阿雲埋頭寫著，寫著，眼淚卻答答掉在封套上。

阿遠問她有多少個信封？一千零九十六個。阿遠說：「三年也才一千零九十五天。」「明年，四除得盡，是閏年，二月多一天。」阿雲正經八百的說。

39. 宿舍　清晨

次日清晨，濛濛的天光映在簷前。阿遠矇矓醒來，他的床鋪旁邊都是一疊疊貼好郵票的信封，他的手邊還有一張郵票跟信封，沒貼上就瞌睡去了，一覺盹來天都要亮了。

桌上仍亮著枱燈，阿雲埋伏在成堆的信封裡，也睡著了。阿遠輕步移過去，看著滿桌子信封，貼的莒光樓郵票，寫的阿雲的名字，全是，他心中漲滿溫柔的痛惜，無以名之。他拿了一條被單，替阿雲覆上。

40. 火車站　上午

阿雲送阿遠上火車，兩人站在月臺上，竟只無言。離別的車

站，倉皇沒有著落，一切匆匆。擴音器大聲的播出行車班次，一波波刺耳的聲浪在空中激盪，阿雲忽然便啓身跑了。阿遠望著她跑掉，出了票柵口。離別眞苦啊。

41.侯硐的家　下午

　　阿遠回到山區時，已經下午，偏西的黃陽斜照，他心思甸甸，說不上是不是悲傷。祖父在畦隴上種菜，家常日子，以前是這樣，現在仍是這樣。

　　弟弟放學回來，腳下一雙破鞋子，鞋面鞋底快分家了，一走一扇合的，祖父看著又來氣了。因爲祖父還特地幫弟弟去買的一雙萬里鞋，弟弟就是不穿，在祖父的腦袋中，永遠無法明白，學校規定穿的黑球鞋，和自己替孫子買來的黑色萬里鞋，究竟有什麼不一樣，不能穿？

　　阿遠放好行李後，便去阿雲家，把錢和阿雲託帶的毛巾交給她母親。母親很說了一些感謝他的話，叫他放心去做兵，阿雲總總，都是他的人啦。

42.家中　晚上

　　當兵前的這一頓晚飯，吃到後來，只餘下阿遠和父親，對坐小酌。

　　也許是他要去當兵了，父親對待他的態度，像當他已是一個大人，他們家的長子。掏出菸抽時，也給他一枝，有一搭沒一搭的講著南洋當兵事，其實跟父親此刻的心思，毫不相干。父親的心，似乎對他有一種愧欠，沒能讓他好好讀書，每個月還要他拿錢回家。但是，他寧願父親不要這樣感到愧欠的。父子二人，只覺得非常生澀不習慣似的。

　　便是在這樣的氣氛中，外面有人來找父親去打牌，父親索性狠狠跑出去了。

43.家中　早上

大清早，父親宿醉而回，跟鄰居阿松伯在外面不知糾纏什麼，呢喃不清的吆喝聲，咒罵聲，傳進屋來。原來半醒的父親，奮力在搬一塊大石頭，那是用來防颱風鞏固屋基的兩墩大石，父親每醉時就要去搬它一搬，把它搬到人家門口堵著。

阿遠和母親合力將父親拖拉進屋，扶到床上，倒下便呼呼大睡了。母親在父親的褲子口袋裡，掏出一只銀晃晃的打火機，交給阿遠，說是昨天父親去買的，讓他帶去軍中，做兵的愛抽菸咧。

出門時，母親只說：「你自己身體照顧好。」父親在床上打著大呼嚕，睡得正香。祖父要送他去車站，把買給弟弟不穿的萬里鞋找出，一邊套穿，一邊咕嘰自語：「你不穿，我穿。」

44.山路到車站　上午

祖父一直送他到火車站，裝了一口袋的鞭炮，嘴上咬著菸。沿路逢到有住家的地方，便拿出一支排鞭炮，就菸點燃，拋在人家門前，劈劈叭叭炸開一陣煙硝，於是大家都知道，謝金木的孫子謝文遠，去做兵了。他就是這樣轟轟烈烈踏上征途的。

火車站設有鄉公所兵役課派來的報到處，還不少役男，大家閒閒散散的站在月臺上，聊著天，等車。

45.金門港口　白天

船來船往，阿遠他們來到了金門，這時候已年底，中心訓練結束，分發到金門。

士兵把所有行李擺出來接受檢查。兩個軍官圍著肅立的阿遠，正在翻檢那些信封。他們很奇怪的望望阿遠，不明所以，「你以為金門連郵票都買不到？」

46. 金門某工地　白天

在濃霧裡工作的阿兵哥們，阿遠亦是其中之一。聽見飛機聲，很遙遠的空中。有人喊起來：「飛起來了！」有人向阿遠開玩笑：「飛機六天沒來，應該有六封信吧。」

47. 連部餐廳　白天

輔導長發信，只要叫到阿遠，就有人合聲數，然後叫一聲「雲仔！」果然有六封。沒信的人就抱怨說是被阿遠的信把機艙位子都佔掉了。

48. 太武山坡　黃昏

阿遠倚在一棵樹上看信，樹幹上刻了一個字「雲」，身旁是金門精神標語「不怕苦、不怕死、不怕難」。

阿雲的信附來三張電影票根，及一個「黛安芬」內衣的標籤，抱怨自己花太多錢，然後說電影是跟恆春仔跟郵差一起去看的。郵差以前也在金門當兵，會跟她講金門的情形，她就可以想像他在金門的樣子。最後說距他退伍回來的日子還有三百八十七天，她在台北還要孤單的過這三百八十七天，孤單好可怕，像上次，有八天沒有接到他的信，她都快發瘋了，後來郵差交給她八封信，說金門霧季，飛機有時不能來，孤單好可怕啊。

49. 海岸坡地　白天

嘈嘈雜雜的人聲，擁著三名衣衫襤褸的漁民從岸坡的碉堡後面走出來。原來是大陸那邊一艘漁船迷航，霧中開到金門來了。

50. 中山室　白天

他們招待三位漁民吃過中飯之後，又帶到中山室來看彩色電視，聊聊天，漁魚們有著濃重的福州腔。輔導長問漁民們想要帶些

什麼東西回去，漁民說錄音機，或錄音帶也好。輔導長便叫人把自己那架錄音機拿來送他。

大家蠻熱心的教漁民們如何操作錄音機，放出來的音樂是段平劇反二黃，輔導長說這卷帶子就送他吧。便有人笑說誰要聽平劇呀，自願貢獻一卷鄧麗君的溫柔小調。另有人又拿了一卷文夏的台灣歌，還有鳳飛飛的，江玲的，你一個，我一個，還有人送他打火機啦、原子筆啦、香菸啦，琳瑯一堆，把他們樂得笑孜孜的，大家也無來由的嬉鬧歡樂著。

51.海邊　下午

霧散了一些，仍舊很濃。他們在岸邊送走了漁船，望著船影逐漸駛入霧中，就差不多快要消失的時候，忽然從船上播放出一條歌曲，是劉文正的錄音帶，唱著〈諾言〉。船已不見，霧的深處一聲一聲蕩出歌來，漸行漸遠，依然清晰……

52.碉堡　白天

阿遠寫信給阿雲，告訴她這次的漁民迷航事件。然後囑咐她有空回家時，幫他帶一點錢給祖父，因為前次部隊加發雙餉，他匯回去當壓歲錢，點名給誰給誰，沒有點到祖父，後來弟弟寫信來罵他，說祖父好難過。

53.飲食店連路上　晚上

哥兒們在飲食店吃酒胡蓋亂吹，曾憲講到「7號」，說她竟然是他朋友的朋友的女朋友，從台灣來這裡做，真想不到。阿遠坐在那裡，不吭不響，喝悶酒，有整整兩個月沒收到阿雲的信了。曾憲看阿遠那副死樣子，故意用話激他，說阿雲跟人家跑了吧！

阿遠喝得酩酊大醉，由曾憲扶著，跟蹌走回碉堡。突然他跑到路邊，蹲在地上嘔吐。

54.碉堡　黃昏

阿遠瞪大著眼睛躺在床鋪上，日子是這樣無休無止無希望的。輔導長進來，遞給他一大疊同式信封的退信，然後告訴他，已替他擔心很久了，退信開始，就覺得有問題，今天收到的是一封他家鄉弟弟的來信。「對不起，我拆開查驗了……你懂得的，這是朋友的心情。」輔導長說。

信上說，阿雲結婚了，對象是一名郵差。弟弟寫道，他們是公證結婚的，隔了好久才通知家裡，阿雲的父親不讓她回來，反而是阿遠的母親勸的。阿雲的母親附筆告訴阿遠說，現在只有阿遠能問她，為什麼這樣就結婚了。

55.集合場　夜晚

晚點名時沒有阿遠。

他立在碉堡頂上，那麼高，也不知如何爬上去的，給人怪誕怖異的感覺。他把阿雲的信，一疊一札都撕碎掉，扔到空中。後來有人發現他了，鬧哄哄的引來夥伴們，要把他抓下來。

56.禁閉室　夜晚

牆角的理光頭的阿遠蹲在那兒，流下眼淚。

57.軍營　白天

裝備檢查，眾人在擦槍。因為說起要把槍膛擦乾淨，最好的工具就是玻璃絲襪，曾憲講這不難，他知道哪裡可以弄來一票，只要輔導長准他去。輔導長見阿遠無精打采的樣子，便令他跟曾憲一道去取玻璃絲襪。

58.八三一　白天

吉普車開來這裡，曾憲跳下來，領阿遠逛入八三一。到房間找

到「7號」，很嘻笑熱絡的一位年輕女人。向她說明原委後，她遂去搜羅了許多穿壞的絲襪，包成一袋，交給曾憲。但曾憲也不離開，兩人磨磨蹭蹭的好像有私話要談，阿遠見狀，就先告退了出來。

阿遠坐在吉普車裡，約莫等了一小時之久，曾憲才走出來，爬進車座裡。曾憲說：「7號人真不錯，她講我來看她，她沒什麼好招待的，就招待跟我做一下。」

吉普車開回營區的路上，阿遠苦楚的想著，這或者就是人生嗎？那也未免太戲謔了。

59.碉堡　白天

阿遠在整理行裝，因為輔導長跟營長商量過，替他爭取到幾天假期，放他回台灣一趟，至少讓他知道為什麼，阿遠已整裝就畢，他望著碉堡洞窗外面的海和天，有一晌，彷彿覺悟了什麼。

60.餐廳　白天

士兵們正在用餐時，阿遠忽然走進來，輔導長詫異的看著他。他走到跟前，向輔導長說：「回去，就算知道了為什麼，又能怎樣，她也是別人的太太了。」

61.雜景　白天

半年後，阿遠服完兵役回來，艦艇在左營碼頭靠岸。

火車停在侯硐，阿遠走上月臺。對這個小小的故鄉而言，阿遠已經太大。

62.侯硐的家　白天

火車站前的雜貨店，阿坤叔都老了。沒想到在這裡遇到阿雲的母親。親人還是親人，阿雲的母親握住他手，握得緊緊的，垂淚無言。

　　他們走著那條小路上山。他幫阿雲的母親揹米袋，如同昔年他和阿雲在一起的時候。

　　在阿雲家門前，阿雲母親請他進屋坐，他說不了，母親要他仍常來玩，他說好。阿雲的弟弟妹妹們，躲在門後窗邊偷偷看著阿遠。

　　他走回家，先聽見是弟弟的聲音，有節有奏像在說書。不一會兒，果然看見樹底下散坐著一些婦孺們，妹妹也在，皆津津有味的聽著弟弟口沫橫飛，也沒發現他回來。他不打擾他們，駐足聽了一下，是在講武俠故事。弟弟也長大很多了。

　　他走進屋子，只有母親在，父親還沒放工。母親非常高興，說他曬得這麼黑，結實了，打好一盆水叫他去洗臉。

　　祖父依然在屋後的田畦上種番薯，有如自古以來就一直在那裡種。阿遠洗完臉出來，走到祖父身邊，感覺喜悅，話著家常，無非是收成好不好之類的事。祖孫無話時，望著礦山上的風雲變化，一陣子淡，一陣子濃，風吹來，又稀散無蹤影。

　　是的，人世風塵雖惡，畢竟無法絕塵離去。最愛的，最憂煩的，最苦的，因為都在這裡了。

——劇終

悲情城市

主要人物

柯　　桑（煥雄老友合夥人）
妾　　父
妾　　兄
妾　　　　———林光明
林煥雄
大　　嫂———阿雪與妹妹們
林煥文
二　　嫂———阿坤與弟妹們
阿祿師———
姨婆
林煥良
三　　嫂———子女若干人
林煥清
吳寬美———阿樸

吳寬榮
小川靜子
小川先生
林宏隆老師
何永康記者
陳　　桑（醫院院長）
阿　城　泉菊
田寮港幫
金　　泉菊猴山
阿　紅　猴山利表
上海佬幫
阿　比　老利表

劇照：陳少維

分場劇本

序　場

　　一九四五年八月十五日，日本天皇廣播宣佈無條件投降。嗓音沙啞的廣播在台灣本島偷偷流傳開來。

　　大哥林煥雄外面的女人為他生下一個兒子的時候，基隆市整個晚上停電，燭光中人影幢幢，女人壯烈產下一子，突然電來了，屋裡大放光明。嬰兒嘹亮的哭聲蓋過了沙啞和雜音的廣播。

　　當時四十歲才得到唯一男孩的大哥非常歡喜，自乾了一大杯酒祝賀。這裡是港邊一棟兩層樓商行，女人與她的父兄住在一起。衰老、手臂殘廢的父親。當時大哥的長女阿雪十三歲，也在場，目睹了這樣一個誕生所帶來的喜悅，感到好奇。

　　雨霧裡都是煤煙的港口，悲情城市。

1 場

　　林阿祿家日據時代經營的藝妲間，現在重新開幕了，大哥監督工人把新的招牌「小上海酒家」高高掛起，磨砂玻璃製成的精美招牌，四周滾跑著一圈明滅的燈泡。大哥問起老四煥清回來了沒有，沒有回來。

　　女人們忙碌著份內的事情。大嫂把煮好的熱水舀進木桶裡，阿雪提到洗澡間。阿祿師的姨太太（以下稱姨婆）在督管女郎們穿衣，上妝，阿雪來請姨婆去幫祖父擦背，「老猴仔！」姨婆罵道。三嫂也忙得緊，一屋子小孩興奮的喧鬧。

　　姨婆幫阿祿師洗澡時，阿祿想著大兒子在外面生的那個男孩，既然是在電來燈亮一刻出生的，那麼就取名叫光明，林光明吧。

2 場

　　酒家開幕的這一天，十月二十五日台灣各戶夜間祭祖，向祖先報告光復喜訊。鞭炮聲把全市都炸響了，「小上海酒家」招牌像一輪月亮懸在夜色中。這一天，酒家的全部鶯鶯燕燕大集合拍照，鬧著要阿祿師也加入她們，三嫂和阿雪帶著弟妹們在旁一起留下了可紀念的一景。

　　阿祿師的老友們只要活著的全都來了，在最好的一間房內喝酒。阿祿師看到他最鍾愛的孫子阿坤在玄關擲銅板玩，那是平常他教的，把銅板丟到空中落在額眉間，眼不能眨，練定睛功夫。阿祿師興沖沖下了榻榻米示範一番，表演給他的好友一群怪老子們看。

　　另一間屋內，大哥在進行交易，一名日本人，一名警佐，一名登記所的人。這是大哥與即將遣返的日本人簽貸借書，將日人的房產過戶為私產，把日期提前，設定質權。警佐當公證人，頭上包紮紗布受了傷。

　　阿雪寫信給小叔的 O.S.將起，簡單的日文信，說到爸爸在外面生了一個男孩，祖父取名叫林光明，媽媽很難過。酒家開張叫小上海，那天山本警佐也來了跟爸爸一直在談話，有一些人去打山本，頭打破了，爸爸叫那些人不要打，保護山本的太太和小孩。爸爸現在手臂上戴著一個布條寫著「省修會」維持秩序呢。祖父酒喝很多，半夜又跟祖母的鬼魂相罵打架……

　　O.S.的畫面會有，大嫂忙過後坐灶前小凳上喝茶，發著怔，傭人仍在忙灶上。二嫂帶阿坤和兩個小女兒向大嫂告辭離去。半夜阿祿師從睡夢中突然奮起，與幽靈大戰。

3 場

　　清晨阿雪在寫信給煥清小叔。母親叫她，把一條長命百歲金鎖片和一籃衣物交給他，囑咐帶給小姨，父親外面的那個女人。

　　父親已穿戴整齊等在玄關，阿雪趕緊跟來。未完成的日文信仍留在桌上。

4 場

父親帶阿雪坐在人力車上穿過水霧中的高砂橋。來到港邊父親的商行，居家在樓上。

父親與老友柯桑，和小姨的哥哥，還有那天來酒家的日本人也在，商談一筆生意。日本人有三艘小型輪船，是裝運從南洋搜刮來的橡膠原料跟製飛機的鋁塊，本來想偷運日本去，橡膠每件時價五兩黃金，鋁塊四兩黃金，現在將被國府接收人員扣留，如有辦法轉交給他們，三艘輪船駛往香港，連同物資全部出售，可大賺一筆。

小姨收下阿雪帶來的金鎖片和一包嬰兒衣物，非常不敢當。阿雪抱著新生的弟弟到陽臺上，眺望海港一片帆船。

阿雪未完成的信此時 O.S.再起，說到母親送東西給小姨，小姨的感激，弟弟很可愛。阿坤在學校是小霸王，二嬸每天都為阿坤而生氣。學校老師教大家唱國歌呢，叫卿雲歌，歌詞是「卿雲爛兮，糾縵縵兮，日月光華，且復旦兮……」

5 場

金瓜石小照相館裡，煥清正幫人拍完全家福。店裡一名十五、六歲的小弟管登記收款。煥清警覺牆上的時鐘，匆忙拿了外套離開店，出門遇郵差送來阿雪的信，裝進口袋走了。

6 場

台金礦場濱海的小火車站，一列火車剛到，蒸氣煤煙裡吳寬美下了火車，車長幫忙把行李傳下來。精神奕奕的寬美。

煥清急急趕到，接過行李，遞去一張紙條上寫日文，「兄有事，託我來接，我叫林煥清」。寬美表示知道他，聽哥哥談過他。

7 場

金瓜石國民小學的課堂上，吳寬榮老師教學生們練習國歌，卿

雲歌的歌詞寫在黑板上，用平假名在旁注音。可以看得見窗外學校的圍牆上工人正在漆寫大標語、「擁護領袖，建設三民主義模範省」。

煥清提著行李，領寬美經過教室。寬榮向妹妹招呼了一下，寬美紅了臉，學生們當做是吳老師的女朋友，起鬨笑鬧「愛人啊……」

8 場

台金醫院，寬榮帶妹妹來見院長。醫院陳院長是他們父親的同窗，是寬榮尊敬的先輩。

9 場

在煥清的照相館住處，有一健碩的婦人來幫忙做飯，歡迎寬美來到金瓜石，寬榮和一位日籍女老師小川靜子都在。

小川老師是出生於台灣的「二世日本人」，日本色彩較淡，反而跟台灣籍的老師們來往得多。少女的天真爛漫面對國家戰敗命運未卜的將來，沉靜了，對比出寬美的無憂無愁。牆上貼滿了台兵徵召前拍下的留念照片，寬美好奇問起。

寬榮告訴她，小時候煥清家裡送他去學刻印為了有一技之長，感到無趣不再學，一天去照相館看到很多照片，有平安戲裡花旦美麗的人像，就去學攝影。年紀小，師傅不讓碰器材，每天只是掃地擦桌子。

煥清雖然聽不見，知道他們在講他，顧自靦腆。寬榮問煥清有沒有二哥和三哥的消息，聽誰誰從廈門回來說，現在廈門台胞有八千人，財產都被沒收，被拘禁的有兩百人，託歸人傳言，請求火速把他們接運回台……

煥清筆談，轉化為煥清的 O.S.，說到二嫂每天都在等南洋回來的船，二哥被徵去菲律賓當軍醫後，診所就一直空著。三哥被徵去上海當軍部通譯，徵時逃掉了，使得當時做保正的大哥與山本警佐關係很僵，後來三哥是在九份一家「貸坐敷」被捉到的……

10 場

冷雨的基隆碼頭，擁塞的人群，鴉鴉的油紙傘，在等候第一批菲律賓返國台胞的船到岸（一九四六年一月九日）。火車駛過，煤煙在水氣中滯留不散。

煥清帶阿坤佇立在貨車車箱頂上，阿雪跟三嬸擠在臨時搭架的木臺上。台兵湧出，有人高舉著像旗幟的白布條。這一切，對煥清而言是無聲的，悚然排山倒海而來。

11 場

林內兒科診所，阿坤的兩個小妹妹在玩丟沙包，母親已為她們洗好了澡穿扮整潔，等她們的父親回來。

廚房浴室內，蒸氣渾濛，二嫂躺在浴盆裡沐洗，微醺的，熱氣蒸紅了臉。屋外隱隱有鞭炮聲炸響。浴畢之後的二嫂在妝枱前薄妝，見鏡中之人，有些怔然。桌上壓在玻璃墊底下一張全家福照片，那是二哥徵召前煥清來拍的，霎時她恍若看見那天，一家五口人盛裝拍下了這張相片。

12 場

小上海酒家一時人聲沸騰。屋裡一名黑黃瘦削的台兵剛剛回來，向他們報告二哥的音訊，日軍投降時二哥仍活著，後來不知去向，同在一團裡，二哥還救過他性命，他很感激。

阿祿師囑大嫂給台兵一個紅包表示謝意。二嫂在房間內飲泣不止，外面布袋戲熱鬧的鑼鼓點子傳進房內。

13 場

台金醫院，許多傷病回來的台兵住進醫院，有的在檢查身體。寬美一刻不停忙碌著。

煥清來醫院探望台兵朋友，相見充滿悲喜之情。一談起戰爭時

受的傷，每人都來勁了，撩起衣褲比誰的彈孔疤痕大，但都比不上因機關槍掃射受重傷左小腿被切斷的阿灶仔，砍了一塊木頭自己做義肢……

窗外遠處山坡有人驚叫，在跑。是小川老師年邁的父親搖晃站在坡崖上欲跳，小川哭叫著父親。寬榮趕上抱住小川老先生。

14 場

小川靜子家中，父親已沉睡，陳院長親自來探治，囑咐多休息，離去。安靜的屋裡剩下寬榮還在，剛才奔嚇過度，全身禁不住的輕微顫抖。

小川幽幽說起，日前收音機廣播日僑遣送處成立（一九四六年三月二日），將分批遣送回國。「父親是想回去的，哥哥他們都不在了，只有我是唯一的親人……但回去也是異國之人了啊。出生在這裡，母親也死在這裡，自己的國家倒是陌生，遙遠的呢。一生裡最好的時光是在這裡度過，不會忘記的啊……」抑制住哽咽的言語，令寬榮十分激動。此時如果他勇敢表白什麼的話，也未始不可把小川留住的，然而他卻一句安慰的話都說不出口。

牆上掛著小川一家人的照片，身穿英挺軍服的兩個哥哥，臉上仍充滿了稚氣。

15 場

鳴起火車尖銳的汽笛，一列南下火車馳過原野。

車上煥清捧著日譯本狄更斯的《雙城記》在看，三嫂坐他旁邊睏著了。他們南下接三哥，收到信，三哥從大陸被遣送回來，在高雄下船，因病重在醫院，信是託護士寫的。

16 場

高雄某學校內臨時搭建的一處醫療所，病患一床挨著一床，滿滿都是。南部三月已暖和如夏。

　　煥清陪三嫂找到了三哥，睡得沉，焦黃的臉冒著豆大汗珠，手腳被綑綁在床上。

　　煥清領三嫂過去，請教一位正在替傷兵寫信的護士。這邊三哥突然驚醒，掙扎嘶叫，三嫂嚇壞了，護士毫不奇怪，任由他嘶吼掙扎⋯⋯

17 場

　　三哥的夢魘。牢獄中，同胞被私刑敲碎腳踝。刑求犯人的慘叫。

　　日軍投降三哥的逃亡，在火車上被圍堵死命拚鬥，大叫著「我是台灣人──」被槍托擊昏。畫面黑掉，火車汽笛的長鳴像要把人撕裂。

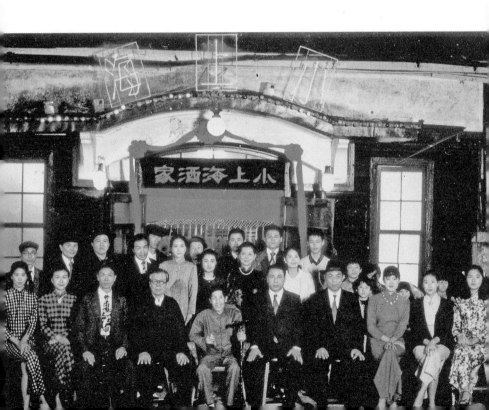

18 場

　　陰雨的上午，一頂轎子抬著三哥送上了金瓜石，陪行的還有大哥和三嫂。

19 場

　　台金醫院，大哥與陳院長商談著，目前只有先讓三哥穩定下來，觀察一段時間，是受了驚嚇，加上風寒，後又轉成瘧疾。

　　三哥的嚎聲從病房爆出，寬美奔進來，說三哥掙斷了半邊繩子，勒住三嫂發狂了。

　　壯碩的大哥也幾乎制不了三哥，醫生急忙注射鎮定劑，安靜下來。三嫂因驚嚇過度跑到外面走廊水溝，蹲著嘔。

20 場

　　金瓜石小學，課堂上寬榮在教注音符號，唸國語，可也是現販現賣來的國語，很不標準。

　　教室外面忽然出現了校長和另外三個人，是林宏隆老師回來了，叫寬榮「榮仔！」寬榮衝出去，喜極相擁，發現彼此都學會了講國語。校長說林老師回來接教務主任，同行的二人是林老師的外省朋友，一名報社記者叫何永康。

21 場

　　久別重逢，在九份一處酒家，寬榮一夥替林老師洗塵。問及林老師的妻子，那時在重慶，懷了孕，空襲時慌著防空壕避難，從樓上滾落下來，流產出血過多而死。

　　惘惘的沉默中，林老師開口低低唱起一條歌來，「我的家在東北松花江上，那裡有森林煤礦，還有那滿山遍野的大豆高粱⋯⋯」是流亡三部曲之一的〈松花江上〉。何永康等人，連寬榮也會唱，跟著和上去，越來越高亢的歌聲，彷彿響徹了整個九份山城。

22 場

台金醫院中隱隱也聽到了這樣的歌聲似的。

三嫂餵食著沉靜幾乎顯得呆滯的三哥。然而在遙遠的歌聲裡，三哥的意識似乎逐漸醒覺了過來，輕微顫抖著。恍惚中，歌聲突地高揚拔起，「九一八、九一八，從那個悲慘的時候……」像有別人接唱，又像記憶中的歌聲。三哥的淚水落地無聲慢慢流下，終至完全清醒。

三嫂注視他切切叫喚著：「阿良，阿良……」三哥溫柔的擁住了妻子。

23 場

難得的出太陽的好天氣。金瓜石日僑住處的街上，一些日人在賣家當、衣物、碗盤、有鐘擺的老鐘、家具、收音機等等。小川靜子也在其中，整衣斂容，垂著眼睛站在那裡，跟前擺著一台縫紉機。

煥清跟礦場工人經過看見小川，心猶不忍，向小川鞠躬招呼，小川虔敬的回禮。有音樂流瀉而出，是另一邊在賣留聲機，工人們好奇圍觀，旁一人問起價錢。

24 場

午后的國民小學，朗朗童音在讀國語。小川抱著一個長盒子來找寬榮，辦公室裡只有校長在，說吳老師隨林宏隆老師去台北了，參加什麼記者工會成立。小川黯然離開，她知道寬榮是在躲著她。

遠山傳來低沉的雷鳴。

25 場

悶雷響過，颳起了風，醫院裡寬美去把窗戶關上。

三哥睡得安詳而沉，三嫂守在床邊打盹。

小川來訪，把盒子託寬美交給寬榮，原來是父兄習劍道所用的上好竹劍，兩個哥哥已戰死，父親年老了，無法帶走的。送給寬美的是一件和服，寬美推回去說不可，小川堅持一定要收，說著不禁哭了，慌忙收起眼淚告辭。卻不知何時下起了急雨，寬美找到自己的雨傘借給小川，望著撐一把黑布傘的小川越走越遠……遠處漸漸起來留聲機播放的日本民謠。

26 場

春雨下過的金瓜石，浸在淫淫水氣中，一片蒼鬱。

夜晚醫院宿舍，寬美湊在黃昏的燈泡下寫著日記。O.S.說到哥哥其實是喜歡小川的，為什麼不對她表白呢？是因為莫名的民族意識，很困難吧。院長說煥清的情形可能是內耳壞了，耳膜還是好的，因為他游泳在水中時吹泡聲聽得很清楚。他最害怕三輪車的剎車聲，拖棒子的聲音，還有密閉的房間裡忽然把門關上，會受不了聲波的振動。

27 場

悠揚播放的日本民謠，原來是煥清把一架日本人的留聲機給買回來了，在住處放將起來，自己又聽不見，讓屋裡擠著的一堆大人小孩聽。他在忙洗照片。

三嫂忽然來找他，因不識字無法筆談，比手劃腳半天，才弄明白是跟他借錢。

28 場

九份的一處土寮，隱密在小戶酒家後面，三哥顯然是這裡的熟客。三嫂拿錢進寮來，見三哥與一人在聊天甚洽，那人以為三嫂是粉頭，調笑，弄清楚原來是三嫂，一再道歉退出。這人是三哥以前的舊友，叫紅猴。

拉上布幔，三哥倚臥榻榻米吞雲吐霧起來，把鴉片遞給三嫂也抽，三嫂不要。將三嫂推倒在床上……

29 場

　　前邊的小酒家裡，紅猴與姘頭阿菊一起，悶悶喝酒。見三哥從後邊寮內出來，邀三哥小酌，三嫂老大不高興的，催促趕快回醫院，溜出來太久了。三哥乾脆坐了下來喝酒，三嫂勸無效氣走了。

　　酒酣耳熱時，紅猴談起金瓜石的坑洞，戰爭期間日本人在此印製鈔票的事。見阿菊不在，拿出一張鈔票給三哥過目，指說少了兩個印章，因爲章子是在別處印的，投降後，有人趁亂盜了兩麻袋出來，問三哥有沒有門路銷贓。

30 場

　　天已微亮，紅猴與三哥醉醺醺來到紅猴的住處，從地板底下起出兩麻袋鈔票。

　　紅猴有一個老母親，老得神智恍惚，不礙事。

31 場

　　翌晨，大哥女人的哥哥（以下稱妾兄）來到醫院探望三哥，三哥根本徹夜未歸。

　　寬美去通知院長發生狀況，另一個房間內，陳院長和一群護士利用空檔在學國語。

　　三嫂一肚子悶氣，收拾好衣物回基隆家去算了。妾兄搞清楚狀況，也只有等著。結果是煥清把三哥找回來了。

　　幾年不見，妾兄與三哥很熱絡開心，送上一隻金懷錶。三哥一夜未睡有些蒼白，精神倒是好，洗臉、刷牙，笑嘻嘻的。

　　妾兄說起奉大哥之囑有消息轉告。原來大哥在北投賭場遇見一對上海佬兄弟，自稱與三哥在上海是好友，專程來找三哥，不料先在北投遇見大哥，當下攀談起來。談及生意，上海佬與官方有關係，可獲米糖等禁運品的來路，且上海地頭又熟，希望能跟大哥他們合作。

32 場

　　上海佬來矣，身邊多了一位五十多歲左右木訥的老表，似是保鑣。

　　小上海酒家內間，大哥與上海佬阿山比利兩兄弟談生意合作，三哥和妾兄居間翻譯。尚稱順利，唯大哥感到上海佬言猶未盡，上海佬也敏感到大哥做事的格局老派了些。因此最後上海佬開玩笑的提到白粉以試探大哥時，大哥不給任何反應。

33 場

　　清晨，港邊的商行。碼頭上工人們在搬貨，上海佬，大哥，三哥都在。柯桑走過來，是大哥的合夥人多年老友，大哥介紹認識，與上海佬握手。

34 場

　　田寮港妓區和賭場，是阿城的地頭。門前小攤聚集了一些失業的遊民。

　　三哥與妾兒走進院區，穿過賭場時，妾兒遇友人，探聽洛咕仔來了沒有。

　　三哥進入館內，乍遇金泉有些意外，兩人從小就是死對頭。金泉剛從火燒島放出來，冷冷點過頭，三哥轉去小房間。

　　阿城聽說三哥來了，出面熱絡寒暄，談到阿城的二弟死在呂宋島。妾兒帶一位中年人洛咕仔進來，阿城告退。

　　三哥將紅猴給的鈔票給洛咕仔看。洛咕仔端詳了說做印章不是很難，難的是時間要快，聽說台幣要改用法幣或是什麼國幣台灣流通券了，不過假使銀行有內線也可以交換。

　　粉頭拿煙具進來，服侍著，三哥噴起雲霧在考慮。

35 場

　　清早天光剛剛濛亮，九份山區人家寧靜之美。紅猴與阿菊的辦事中，金泉帶幾人悄悄進來，紅猴渾沌還不知怎麼回事，頭已被套上麻袋一陣毒打。

　　阿菊被一男子拉到後面，問錢藏哪裡，阿菊搖頭不知，埋怨帶一群人來，害她光身子亮在眾人眼前。

　　金泉等人悶聲在進行活動，隔鄰還是驚起了狗吠，紅猴老母迷糊醒來，也被套上麻袋，用木棒欲擊昏，擊中肩，老母哇哇大叫，金泉上前用手擊倒。

　　紅猴被按在地上，嘴被捏住，金泉告之出聲則殺。問錢藏何處，紅猴搖頭不知，金泉示意拖到廚房水缸，將紅猴頭插入水缸裡，許久，提出，紅猴淒厲大叫——畫面曝白。

36 場

　　兩日後黃昏薄暮，三哥與妾兄來找紅猴，發現紅猴失蹤，家中只有老母，頭纏紗布滲著血漬。屋內被翻得亂七八糟，地板斷裂掀起。老母一問三不知，最後才弄明白，紅猴死在醫院。

37 場

　　街上廣場，有緝私隊員在取締私煙，圍了一群人觀嘆。三哥與妾兄在街上買了一些糕餅水果。

38 場

　　台金醫院，寬美抓住空檔在一處騰出來的小枰面上補日記。O.S.寫道，四月二日，米價又漲，一市斤十七台元，廚房做麵條給大家吃，說是上海來的麵粉，可是大家都不習慣吃，剩下一大鍋，我卻吃很多。四月三日，哥哥學校上個月的薪金到現在還沒有發，哥哥卻毫不在意，跟林老師又去台北幫朋友競選參議員，聽說到前兩天就已經有九百多名候選人登記了……

　　日記寫一半，三哥和妾兄提著糕果來找她，謝她在住院期間多方照顧。並且問起紅猴，仍停屍在太平間，家裡沒有錢處理後事。寬美說是鄰居送來已奄奄一息，警察來調查過，好像跟一名叫阿菊的酒家女有關。

　　三哥臨走前把身上的錢全數掏出，交寬美轉給紅猴老母可辦後事，也要妾兄把錢拿出。妾兄的錢整齊疊成一綑，捲開來，一張張數撥，被三哥一把拿來，留下兩張，餘都給了。

　　寬美的 O.S. 續起，延長到仍擱在小枰桌上的日記，四月五日，煥清的三哥來探望一位死去的朋友。何先生記者他們來，稱讚我的國語進步了，想到煥清恐怕這一輩子是沒有辦法學國語了呢！林老師拿魯迅的書叫大家讀，哥哥叫我看高爾基的《母親》。

39 場

夜晚金瓜石，在寬榮的學校宿舍裡，何永康、林老師、寬美、教員幾人都在，大放厥辭，批評時政。

又講到白天緝私隊抓私煙的事，很多是假藉取締私煙，其實把不是私煙的專賣局出品也抄去以自肥。查緝員有本事去港口抓大的，抓這些小蝦米有什麼用。

話談到這裡，大家都落入低潮沉默了。窗外閃起雷光，又下雨了。

煥清見狀，便起身去搖起留聲機，他已把自己買的留聲機放在寬榮這裡。放上唱片，眾皆靜聽，是他們熟悉的〈羅蕾萊〉。寬美移坐過來，筆談告訴他，這是德國一個古老的傳說，關於萊茵河畔的女妖，羅蕾萊，她總坐在山岩上梳著閃爍的金髮唱歌，船夫們只顧聽那迷人的歌聲而撞到岩礁上去，舟覆人亡，河水吞噬了他們，歌聲仍然在第二天又響起……

煥清卻像傳說裡的那些水手們，癡呆看著寬美生動美麗的敘述，羅蕾萊的歌聲變成他年幼記憶裡的歌聲，平安戲裡繁華的弦樂鼓音，和鑽石般流離閃爍的花旦。

39 場 A

他想起唸私塾的時光，老師不在，他頭戴柚子皮學唱戲的樣子。老師突然來了，被打板子，罵他生得太俊美，將來是個戲子。

煥清筆談的 O.S.將起，「十歲以前是有聲音的，我還記得羊叫。記憶裡最後的聲音，從龍眼樹上摔下來，樹枝卡——嚓，斷裂的聲音。當時跌傷頭痛，大病一場，病癒不能走路，一段時間自己不知已聾，是父親寫字告訴我，當年小孩子也不知此事可悲，一樣好玩……」

寬美看著煥清筆談的紙條，眼睛紅起來，煥清忽然發現，停了筆。

40　場

小上海酒家的招牌燈明滅閃亮，才入夜已是人聲沸騰。

三哥浸在褐黃藥汁的浴桶中療治鴉片癮，三嫂一旁照料。姜兄在廚房獨自吃點飯菜，吃相很貪，傭婦（美靜的母親）幫他熱湯。旁邊的小女孩美靜，專注的看著院中朝天空丟銅板練功夫的阿坤，阿坤知美靜在看，賣力得離譜。

阿雪寫信給小叔的O.S.起，說到三叔被祖父強迫戒鴉片，最近家中請了女傭幫忙母親，有一個女兒叫美靜。阿坤考不上初中，不肯唸書，祖父要他學生意，二嬸氣死了，說等小叔回來商量。媽媽勸二嬸回來住，二嬸不願意……

O.S.插入畫面，診所內二嫂罰阿坤跪，氣哭了，大嫂好言相勸。

姜兄瞧著阿坤與美靜，戲言他們是一對，像觀音菩薩前的金童玉女。阿坤聞言約莫是講中他，突然發狂似的衝上來抱住姜兄猛烈踢打，阿雪跑出來攔阻無用，還是讓祖父喝斥住了。祖父罵姜兄，謂阿坤已長大成人，不能隨便戲言。

41　場

田寮港夜晚，三哥與姜兄進到賭場，過道中與阿菊擦身而過，三哥覺得眼熟回頭望一眼。在賭場發現上海佬比利也在，而且與金泉一起。比利過來與姜兄用上海話報告貨到的時間。

41　場A

比利在田寮港外鵠候，上海佬阿山與兩名官員模樣的陌生人同車而來。比利上前跟阿山耳語，領他們往巷道邊門進去。

密室裡，與阿城等人見面，像是早約好的，阿山介紹兩位朋友給阿城，阿城這邊也有一名北投賭場的大兄，他們密談走私白粉的可能與合作。

42 場

九月颱風來之前陰霾的天氣，晨間天光亮。港邊妾兄與比利監督工人搬貨。比利在貨中找記號，妾兄有些緊張，頻回頭四顧。

42 場 A

妾的房間裡，大哥細心在餵小兒吃米奶，剛起身披著上衣，腹部圍著護兜，胸前有一片刺青。妾在廚房煮粥，天暗屋中點著燈。

大哥餵食完，抱起兒子走出陽臺。

42 場 B

遠處港邊，比利找到記號，劃開麻袋，取出密封油紙包。妾兄已經發現大哥在陽臺上，慌張示意比利。

比利拿著油紙包匆匆走向轎車，大哥突然出現攔住，搶過油紙包，比利還沒舉動，大哥已拔出貼身短刀，劃開油紙包，是白粉。比利欲解釋，大哥止住，令叫其兄阿山來。

43 場

商行樓下的事務所，大哥在責問妾兄，始知三哥也參與了白粉走私。

柯桑進屋來，大哥指桌上白粉，冷笑道「飼老鼠咬布袋」。沉默中，屋外傳來雷聲。

上海佬阿山火速趕來了，木訥老表也跟著。沒有任何爭執，阿山先摑比利一巴掌，做給大哥和柯桑看。大哥保留白粉，言明再發生，就拆夥。

44 場

下起大雨。三哥還在賭場，一夜未睡，看樣子是輸了很多。起身如廁，因與一女人錯身而過，在廁所突然想起昨晚很熟的那個女

人分明是九份失蹤的阿菊。

他急走入妓院內，遇一妓，問阿菊房間，妓順手指示。他去敲門，無聲，硬闖破門而入，阿菊與男人驚醒，見是他，起身欲逃，被扭住。混亂中，金泉出現，知事敗，藉口鬧場，拔刀欲殺之，三哥用手接刀，拼鬥。

45 場

大哥與妾兒乘兩部人力車來抓三哥回家。雨勢更大了，大哥躲簷下，囑妾兒去找三哥。巷內側門三哥與金泉幾人拚出雨中，大哥發現三哥在其中，急衝上前，打翻兩人，金泉跌在牆簷，胸前滲出血跡。大哥把衣服脫下丟給跑來的妾兒，裹住三哥臂傷，赤祖胸前刺青在雨裡一股子淒厲。金泉爬起，握著刀毫不退縮，走上來。

阿城出現了，喝令金泉進屋，想圓場，大哥不理睬，叫妾兒揹起三哥離去。

46 場

雨勢轉弱。廳堂裡，三哥已裹好傷，大嫂和三嫂在收拾地上的血水污衣。阿祿師破口大罵，每件事都跟老三有關！妾兒接柯桑和一名保鑣來了，大哥迎上前，兩人在房門邊談著，氣氛凝重。阿雪和弟妹們擠在門邊看熱鬧，被大嫂斥令趕進屋去。

47 場

雙方談判在老人「哭呆華」古宅裡，大哥、柯桑、阿城，以及中間人「鑽石嘴」。颱風天，窗外風雨交加。

阿城這邊的說詞是紅猴坑了金泉的小兄弟，大哥言人已死，無對證，堅持紅猴的老母該得一份，其餘對半拆帳，要阿城吐錢。

48 場

颱風過後一片瘡痍，工人修理被颱風吹壞的小上海酒家的招

牌。阿城領金泉到來，訪見阿祿師與大哥，親自送上錢款。

48 場 A

事後，阿祿師訓責大哥，謂妾兒吃相貪，慾重不可靠，勸大哥不可如此「惜情」，並且要小心阿城這幫人。

48 場 B

煥清突然回來了，寬榮跟寬美一道，因要回四腳亭家中探看災情，順路來林家玩玩。談起這次大颱風，十四年來僅見，損失慘重。

全家對吳氏兄妹很殷勤，大哥尤其是敬重讀書人。阿雪與寬美甚投緣。

48 場 C

診所內，二嫂煮食招待他們。煥清筆談，說二嫂是表姐，小時候住鄉下外婆家，一味頑皮，失聰後表姐最照顧他。

牆上掛著二哥全家福的照片，是二哥被徵召去南洋前煥清照的。那天，一家五口人盛裝拍下了這張相片後，二哥叫阿坤和妹妹們站到診所門邊來，在刻有尺痕的木柱上，留下了二哥對三個小孩身高的記憶。

48 場 D

黎明前闇寂的基隆市，收舊貨人唱著〈有酒矸可賣無〉。這支歌不是一個人在唱，而是全市大街小巷裡都可聽到的。

49 場

早晨，一隊憲警由里長陪同到小上海酒家捉拿三哥，罪名是漢奸。全家頓時陷入恐怖，阿祿師大罵里長。

三哥傷已快好，越牆而逃，後面傳來喝令及槍聲。

50 場

同時，妾家響起急促的敲門聲，大哥從床上躍起，順手抓了床頭的木劍。進門的是妾兄，趕來通知，大哥從二樓後面陽臺逃走。

51 場

大哥在柯桑家，接骨師替他推拿，整個腳板都腫了。

柯桑回來，告以三哥被捉，逃時被槍擊中，生死不知。兩人罪名一樣是漢奸，聽說有人檢舉。

52 場

台北某官員日式住宅，柯桑領大哥來訪。某官員是半山，用台語交談，謂檢舉內容具體，尤對三哥在上海的事知之甚詳。囑彼等暫且忍耐，日前林議員一直建議中央將台灣不列入檢肅漢奸戰犯條例。

53 場

柯桑探監，是三哥同監獄的兄弟，問三哥狀況，聽說很慘。

53 場 A

監獄外大哥在車內，柯桑出來告之狀況。

54 場

北投賭場，上海佬阿山豪賭。柯桑出現，趨前與阿山耳語，老表見狀起身，阿山示意不可妄動。

柯桑領阿山到房間，大哥等在那裡，柯桑以台語暗聲告訴大哥，上海佬他們很警戒敏感。眾人坐下，大哥拿出白粉交還，請阿山幫忙利用官方的關係，讓三哥在過年前保釋返家團聚，妾兄在旁翻譯。阿山謂他只能盡力，不能保證成功，因為他的關係是政界，

不是軍方。

55 場

煥清熟睡被大哥搖醒，以日文筆談，要煥清去接三哥回來，通知已到。煥清謂元旦已宣佈台灣不列入漢奸戰犯檢肅條例（一九四七年一月一日），大哥卻不相信政令。兄弟二人默然，天已濛濛亮了。

56 場

春節前某日，兩部人力車拉到小上海酒家，煥清將三哥帶回家來。三哥臉色蒼黃，甫下車鮮血從口鼻直湧出，大哥橫抱三哥入屋，驚動全屋。阿祿師吼叫姨婆去拿祕帖給三哥服下，三嫂哭號著，被阿祿師嚴厲喝斥。

57 場

春節，小上海酒家前的廣場，正進行著傳統的炮獅活動。爆竹迸裂，煙硝瀰漫，充滿一股強悍之氣。而這股氣性似乎已被時代的大環境壓制得蠢蠢欲動，終要爆發。

58 場

午后，大哥在姜家惡夢驚醒，怔忡間，遠處傳來爆竹，疑似槍聲。大哥起身到陽臺眺望，城港一片死寂。

姜在廚房燉煮，不明所以，替大哥備了熱水茶具端來。大哥沉緩的泡著茶，說夢到母親。想起五歲過年時，母親要父親出門典當金飾，因恐父親嗜賭如命，派他跟去，結果半途父親把他綁在電桿上，還是拿錢去賭了。姜聽著也笑起來。

58 場 A

大哥想起了年幼時的事，人變得寂寞而溫柔。畫面跳母親撒手

離去時，囑咐他照顧這個家，不放心父親。老二是沒有問題的，老三性情浮躁不定，容易出事，最令人擔心，老四有技術將來謀生不難，可開寫眞館。

58 場 B

姜兄忽然回家，說了一些發生暴亂的事，聽講台北不得了，因爲緝私隊查私煙打死人，引起公憤鬧起來，見外省人就打。

59 場

台金醫院，有兩名傷者逃進來，一人驚駭，一人抱著頭嚎叫，血染衣襟。寬美護士們忙碌不暇。院外有傷者欲逃被圍打，院長喝止，扶傷者進醫院。

寬榮與煥清來找寬美，因何永康失蹤，林老師託人囑寬榮去台北，煥清同去，身揹一架相機。

60 場

汽笛長鳴，急馳中的火車，車廂內沉靜得可怕。

車緩緩慢下來，有些人攀車朝外望，遠處有人奔逃，幾堆黑煙在燒，路邊幾人追著火車揮手喊叫。車停住，被暴民攔下。

寬榮下車觀望，有人跳下車，遭暴民追殺。車內騷動起來，一名少婦懷裡抱著嬰兒，手還牽著小女孩，慌張想逃，煥清上前拉住他們，安插在自己座位旁邊，手勢叫他們噤聲。

暴民手持鐮刀從車廂那頭一路過來，見人即用台語日語問「哪裡人！」答不上來就打殺。來到他們跟前尙未開口，煥清突然站起來，用台語報出姓名住處，隔壁的少婦小孩是他的妻女，聲量奇大，怪腔怪調的台語，暴民一愣，用日語問他去台北幹什麼，煥清聽不見呆住，寬榮適時趕回推開暴民：「他是聾子！」

暴民走過去後，煥清跌坐椅子，全身止不住一直顫抖。

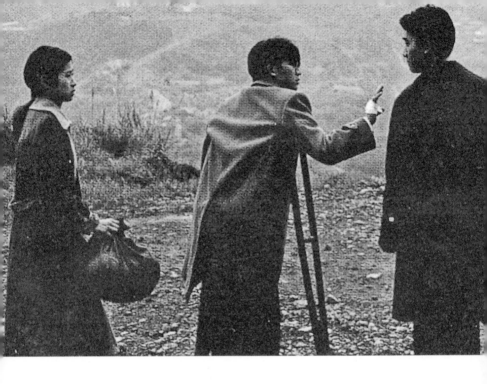

61 場

　　他們找到巷內何永康的日式住家，敲了半天門，才有台語應門，是何家的小女傭阿英。進屋內，何太太與兒子從天花板爬下來。

　　問起林老師，去找何永康未歸。寬榮用國語介紹火車上遇見的母女，不很流利的國語，倒是何太太與少婦兩人交談起來。因少婦的先生是軍官，住圓山那裡無法通過，只好隨寬榮過來暫避一夜。

　　何太太進廚房與女傭阿英準備飯食，軍官太太過來幫忙，談話中何太太哭起來，阿英講是因為女兒就讀女師附小一年級還未回，平時是何先生接送。寬榮到過何家多回認得女兒，決定先去女師附小接女兒。煥清留下相護，有個男人，大家總是安心。

62 場

　　何太太母子，軍官太太母女，阿英，和煥清一起圍桌吃飯。煥清細心用紙將燈罩圍起來，減弱光源。小孩講話一大聲便給大人喝止噤聲。

停電了，阿英去找出蠟燭，剛點燃，屋外嘈雜聲喊叫，「藏阿山者殺！房屋要燒掉！」女人們十分緊張，煥清秉燭走到玄關察望，燭火被風吹滅。漆黑中傳來機槍聲，有人跑進巷子，砰巨響，似憲警追進了巷區。

天亮時，煥清熟睡在客廳沙發上，身上蓋著毛毯。阿英在廚房熬稀飯。大門突然敲響，是寬榮領小女兒回來了，與何太太抱著哭。

寬榮以生硬的國語敘述著，昨晚到了女師附小，戒嚴不敢再回，學校裡另有五名外省男女學童由一位老師照顧，大家在教室凍了一夜……

收音機廣播的 O.S. 起，是陳儀在宣佈解除戒嚴及事件的處理，呼籲民眾冷靜。（三月一日下午五時）

63 場

金瓜石淒風苦雨，寬美陪一名穿陰丹士林旗袍的年輕婦人返家取衣物熱水瓶等，寬美打傘等在門前，失神望著冷濕鬱灰的山城。廣播的 O.S.，一直延續到下一場。

64 場

台金醫院，五、六個人圍擠在院長室窗外，有的把肘支在窗枱上，傾聽收音機廣播。疲累的院長閉目坐在旋轉椅裡似乎是睡著了。

寬美陪著婦人回來。傷者平靜的沉睡著，小男孩對著窗玻璃上呵氣塗鴉玩，婦人在過道盡頭用暖瓶灌加熱水。另有一女人大聲議論藉，謂菊元（新高公司）的東西都被拿出去燒，還有毛織的呢，都一起燒，太可惜了，不如給她穿還好……

收音機廣播中，突然有人插播亦或轉台，還是民眾佔領了廣播電台，激烈的呼喊著要全省人都出來響應，把事件往全省各個角落擴大下去……爆炸聲，廣播中斷，有人喊叫，槍聲。

65 場

寒雨一直未停。寬美在燭光下記日記，O.S.說道還在下雨，已經四天了，哥哥跟煥清仍未回，很擔心。昨天有人從台北來，說廣播電台都被佔領了，今天院長把拉幾歐收起來不讓再聽了。受傷的人還是一個接一個的抬進來。

65 場 A

翌日天晴，煥清回來了。寬美見到他，怔怔的。

煥清人很憔悴，因為發燒顯得兩隻眼睛炯炯滾火。與寬美筆談，謂何永康沒事，躲在友人處，幸賴西裝襟前別著的報社徽章未遭人打。林老師他們每天去公會堂開會鬧哄哄的，寬榮要他先回來……

寬美看著遞過來的字條時，聽見空咚一聲，煥清癱跌在地昏病。

護理長幫煥清打針，已睡著了。

66 場

天氣晴起來，寬美帶了書來探望煥清，小廝看管著店舖，請她到後面屋裡。

煥清除了體弱，差不多已痊癒，正在沐浴，健婦幫忙擦背，寬美走到外面空地等著。

煥清浴罷出來，寬美把書給他，是日文版高爾基的《母親》，寬榮的書。煥清翻開見書頁上有寬榮的題語寫道：儘管飛揚的去吧，我隨後就來，大家都一樣。

寬美筆談，哥哥曾跟她講過，明治時代，少女從瀑布跳下去自殺，遺書說不是為了厭世或失意，而是為了自己如花一樣的青春不知如何是好，那麼就像花一樣飛揚去吧，那時的年輕人都為這個少女的死去和遺言感到大大的振奮起來了，那時是明治維新的時代呢……

一邊寫著講著，寬美自己也激昂起來，煥清奇異的聽她述說，

感激之情不能自己。兩人都不迴避彼此洩露無遺的眼神。

67 場

　　夜晚醫院宿舍，寬美在清洗衣物，相館裡的小廝來找，告之寬榮回來，受了傷。

68 場

　　照相館裡，寬榮滿臉于思和驚懼，腳骨可能裂了。說是幸好機警逃掉了，傳言軍隊昨從基隆上岸一路打上台北（三月八日夜），死了很多人，林老師失蹤了，處理委員會多人被捉，有關係的人都可能遭牽連，他準備先回鄉下躲藏。

69 場

　　四腳亭，寬美偕兄搭乘運煤的輕便車回家，街上行人零落而沉默。

69 場 A

　　暮色時到家，寬榮和寬美從側門進屋。母親乍見，嚇一跳，趕緊扶進屋。吳家是此地一家大的診所，尚有兄嫂小孩若干人。

　　全家非常驚惶，因今天有憲警來過家中，鎮上有一些人被帶走。吳父安排寬榮避到祠堂老家，且不准寬美再回金瓜石，令留在家中，他會跟院長寫信，衣物以後再去取。

70 場

　　寬美回到醫院已是三個禮拜以後。見院長正在忙，便先回宿舍收拾衣物，發現一封阿雪寄來的信。

　　阿雪的 O.S.道：「寬美阿姨，昨日歐巴桑來通知，小叔被憲兵捉走了，爸爸上山，有去找你，講你回鄉下去了。聽人家說是因為國民小學林老師的關係，我眼睛都哭腫了，阿公說連聲子也捉，到

底有沒有天理。爸爸去探聽消息沒有結果，基隆也捉了很多人。不知道你什麼時候回醫院，請來看我們。」

O.S.的畫面會有，大哥與健婦在照相館前敘話，小廝用鑰匙開了門，大哥進屋，屋內的擺置好像家常日子正在進行的時候忽然被中斷了。

71 場

監獄裡，透空的小鐵窗，有麻雀吱雜叫聲，煥清仰望那一小片天空，深慟默然。

牢裡剩下他與另外兩名中年漢子。天窗的光照更陡峭了，煥清知道已近中午，淚水無言落下。

門開了，士兵叫名，兩中年男子望向他，煥清靜靜把眼淚抹乾，起身走出。

經過牢房通道，無聲的世界，一切無聲。通過重重鐵門，從幽暗的牢室突然來到耀眼的光亮中，曝白。

72 場

小上海酒家，屋內大家在吃中飯，廢置的三哥一人坐旁邊吃粥，三嫂捧一碗飯追著小兒子餵食。

阿祿師見阿雪端了飯菜進房間送給煥清吃，沉默著。

72 場 A

煥清的幽暗的房間，桌上放著飯菜，他站在窗前像一具泥塑剪影，正午的窗外白花花曝光。

72 場 B

他想著從獄中出來為難友送遺物到家裡去的時候，難友的妻兒們，以及夾藏在布腰帶裡的血書遺言，「你們活著要有尊嚴，相信父親是無罪的」。

73 場

　　端午節前晚，廚房裡雲霧蒸騰，大嫂領二嫂和傭婦們忙碌包粽子，蒸熟的粽子掛在廊底下。女孩美靜也在包。

　　寬美風塵僕僕到來，提著一個布包。大嫂出來招呼，阿雪告訴寬美小叔昨天出門至今未回，三嫂拿出剛蒸熟的粽子招待寬美。

74 場

　　寬美被接往二嫂診所暫住，二嫂招呼著舖好床，寬美靜坐，望著夜晚燈下二嫂安詳的縫補衣服，餐桌上，阿坤與妹妹們在做功課，阿坤已經唸初中了。

74 場 A

　　寬美想著離家前母親的勸留，以及父親的憤怒。他們不贊成林煥清，甚至怪罪哥哥的離家到今天這種田地是因為煥清的緣故。

75 場

　　近午了，二嫂在廚房忙著，寬美幫忙揀菜，靜默中，流下眼淚。

　　阿雪領著煥清進門，見面恍如隔世。二嫂悄悄把阿雪喚進廚房。

　　兩人坐下，覺得陌生。寬美筆談，「身體好嗎？」「收到我的信？」「哥哥失蹤了！」煥清只是深沉看著她。「我離家……」寬美紅了臉，「家裡有人提親……」

　　煥清寂然無語，寬美是離家出走來看他的。壁鐘響起，十二點了。煥清筆談，「我見過寬榮，我不能說出地點。監獄裡有人託我帶口信……」

75 場 A

煥清出獄後遵守諾言，到四腳亭一家中藥舖，見了一個叫許炳坤的人。兩人乘坐軟轎到汐止山裡的光明寺，農舍裡見著老洪，帶到口信「水井」二字。

深井中老洪他們撈起一箱槍械。

75 場 B

煥清也在這裡見到寬榮。農舍前的曬穀場，寬榮與一群青年在操練，赤祖著上身對著紮綑的稻草人嘶聲劈刺。

75 場 C

「離別時，寬榮不要我再來這裡。他說不要告訴我的家人，讓他們當我已死。」煥清停筆，激動而肅穆，寬美淚已濕襟。

76 場

鑼鼓喧天，小上海酒家前廣場，酬神的布袋戲熱鬧進行著，有過節的氣氛。

煥清在幽暗的房內，世間種種牽扯使他茫然。阿雪送來粽子，大哥隨後進來，問他以後的打算，當在隔鄰開照相館，近家也有照應，講到寬美，人家女孩都找來家裡了，意思還不夠明白嗎，要給人家一個交待。

77 場

六月天，台金醫院午后顯得安靜而慵懶。院長正看著煥清寫的一封信，煥清與寬美靜立等待，他們是來求院長說媒的。

78 場

爆竹迸裂，煙硝瀰漫，小上海酒家辦喜事。寬美父母和陳院長

都來了，在廳堂阿祿師和大哥相陪。萎頓的三哥換過新衣裳，似乎也感染了喜氣。寬美在新房裡感到平靜的幸福。

全家聚集在堂前照相。照相師是煥清的徒弟小廝，鎂光燈一閃亮起耀目光芒。

79 場

婚後，煥清帶著寬美在九份市場旁新開了一家照相館，小小的店面。寬美在屋後晾曬衣服，背後是遠山。

正午，小兩口吃飯，家常日子，卻又是新婚。

79 場 A

午后，雷聲隱隱隱，煥清睡夢中驚醒，滿頭汗珠。寬美收衣服進屋發覺異狀，煥清夢到大哥浴血奔逃。

80 場

北投賭場，大哥在賭。

身邊的妾兒在過道遇見金泉與比利，妾兒諷言比利出賣三哥，被金泉摑掌，衝突而發生拚鬥。

大哥衝出來打，重創比利。隔廊房間湧出一群人，上海佬阿山，阿城及幾名陌生客，是一股新的結合勢力。大哥被激怒了，長久積鬱的怒氣一發不可收拾。拚鬥中，槍響，大哥毫無所覺，撂倒阿山，金泉死拚，阿山和阿城逃。追殺著，大哥突然力竭倒地，胸前鮮血汨汨流出。

81 場

小上海酒家進行著法事，大嫂跟阿雪妹妹們跪在靈前。

屋內，阿坤幫著祖父紮緊腰布，阿祿師取出拐杖刀，帶著阿坤出門欲報仇，姨婆發現阻止。煥清奔出抱起父親走回，阿祿師掙扎踢打破口大罵。

82 場

六月天，颱風將來，漫天的火燒雲。大哥葬在臨海崖坡，道士搖著鈴誦經，冥紙灰飛。

83 場

煥清陪大嫂來港邊商行妾的住所。商行樓房將頂給別人，說服妾把光明帶回家來住，畢竟光明是林家的長孫。妾搖頭只是哭泣，光明站在竹床上，烏亮眼睛好奇的看著。

84 場

寬美在台金醫院產下一子，停電的燭光中，煥清喜極而泣。

85 場

某日，夜裡下起雨。急促的拍門聲，寬美醒來去開門。

是四腳亭山裡的許炳坤，送來寬榮一封信，寫說光明寺農舍被剿，老洪出賣了他們，恐煥清被牽連要他們逃。

86 場

清晨下雨的火車站，煥清一家三口人，小兒抱在懷裡，地上兩口大皮箱。站前柵欄外面灰雨裡的海岸線，濤聲一波波，他們能逃去哪裡呢？

87 場

所以他們又回來了。

在照相館畫著窗簾壁爐花瓶的佈景前面，煥清調好三腳架相機，為他們盛裝的三人拍下了全家福。

88 場

　　全家福照片寄到小上海酒家阿雪手中。寬美信上的 O.S.，自前面兩場延續到這裡，「……我們沒有走，因為不知道要走到哪裡。我到過台北託人探聽哥哥，毫無音訊。阿樸長牙了，常愛笑，神情很像你小叔。你小叔比往日更默然，除了工作就是跟阿樸玩，帶他散步……」

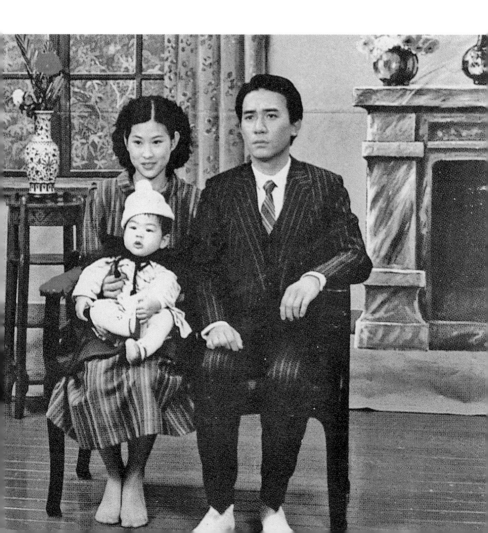

O.S.的畫面是小上海酒家內笙歌隱約，鶯鶯燕燕在玩四色牌，妾兄混其中。三哥不停吃著神桌上的供糕。光明於庭中騎竹馬玩。阿祿師坐在他的藤椅裡睡著了。

正堂大廳，彩繪玻璃投映出一個濃鬱色澤的世界，在那裡，光影陰陽疊錯，明冥難分，生活持續發生下去。

出字幕，一九四九年十二月，大陸易守，國民政府遷台，定臨時首都於台北。

——劇終

好男好女

本　事

這部電影由三個故事組成，戲中戲，現實，與過去，而以女主角梁靜貫穿。

□

戲中戲的片名叫〈好男好女〉，正在排練和準備開拍中。取材自眞人眞事，背景是一九四〇年的抗日戰爭，到五〇年白色恐怖的大逮捕。

戲中戲的男女是台灣青年，鍾浩東蔣碧玉夫婦，爲了參加祖國的抗戰，從台灣投奔大陸，尋找到在廣東的抗日部隊，卻被當成日諜險遭不測。之後他們被編配到山區從事組訓工作，必須把出生半歲的長子忍痛送人。在大陸期間，他們才明白了近代史上的國共鬥爭。

抗戰勝利，他們返回台灣，身爲中學校長的鍾浩東成了一名地下黨成員，印報，搞組織。四九年秋天，他們夫妻被捕。蔣碧玉放出獄後，五〇年十月，鍾校長則被槍決了。

□

另一個故事，是九〇年代的台灣現況。

女演員梁靜，正投入於她將要飾演的蔣碧玉角色中。她的排練生活，她的閱讀史料，乃至她想像中的蔣碧玉的世界，漸漸混淆不清了。

同時現實大環境的氣氛也在包圍她。這個由男人們所構築出來

的權力和資源的現實競逐場，正一步一步逼上來。包括她私密的日記被不知名人偷走，使她飽受電話傳眞機的騷擾，她被迫必須回顧往事……

□

往事是八〇年代末，她與男人阿威一段短暫的同居時光。阿威遭狙擊後，她拿到對方的和解金三百萬，存活至今。

□

戲中戲，現實，過去，三條線索最後交織成一起。梁靜混淆了她與蔣碧玉，而阿威的死似乎替代了鍾浩東。她已分不清，是半世紀前年輕男女爲革命奮鬥的理想世界呢？是半世紀後當下的現實？

男人爲他們的鬥爭都死去時，女人們走出來，撫慰戰場，見證史實。

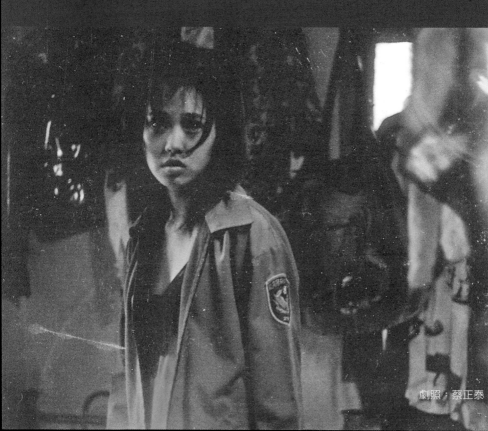

劇照：蔡正泰

分場劇本

序場

　　鑼鼓聲動，漆黑的銀幕 fade in，是歌仔戲野臺上，燈火綽綽，樊梨花與薛丁山陣前相遇，廝鬥起來。

　　在華麗的唱腔和身段裡，他們互相把對方瞧了個仔細。仗陣，卻像是男女偶舞……

　　場記板伸入鏡，板上寫著大字「好男好女」，及若干小字，年月日，場次，鏡頭。聽見戲中戲的導演喊一聲「倒板。」

　　板子拍噠脆脆一響。出黑底紅字名片：

　　好男好女

　　fade out，畫面漸暗中奏起了靡靡之音。

1 場

　　音樂是吉力巴節拍，記憶裡的水晶吊燈，金碧輝煌懸浮在頭頂。

　　梁靜（十八歲）旋轉入鏡，勁裝，一身黑，雪白臉，紫銀唇。刷刷刷旋轉著她的男子，阿威，小平頭，帥而酷。

　　他們跳抖舞，打陀螺般，敏捷，狠準，漂亮。

2 場

　　記憶。曝白的雨光中，越野車急駛，梁靜坐後面抱著阿威腰。

　　阿威頭髮稍長，跟小得像個小學生的梁靜（十七歲）。他們的臉迎風迎雨絲，給颺淡了，颺迷了。

3 場

　　記憶。鏡子裡的梁靜（十八歲）只剩下內衣，阿威在她背後

環抱住她。阿威蓄平頭，裸著的胸膛有一枚蠍子刺青。

　　他們的眼睛在鏡子裡互相望見，纏綿著彼此的美貌，肉體年輕有力。

　　永遠是那條吉力巴舞曲，悶燒的，靡爛的。聽見雷聲轟隆轟隆，滾滾攢下——

4 場

　　雷聲，春夢醒來的屋子裡，公寓小套房。

　　進口印花布簾子嘩地吹起來，半開的落地長窗外飛進雨珠，在下雨，午后。

　　聽見電視在放著老電影的配樂，咿咿啞啞。原來是小津安二郎的片子《晚春》，黑白片。螢光幕上，原節子騎單車，笑靨如花，旁邊騎單車的男子，亦明朗，坦白。

　　雷聲驚醒了梁靜（二十三歲），潮汗，乾渴的。她從沙發爬出來，到廚台那裡，開冰箱取礦泉水，沙漠般，灌掉三分之二瓶水。

　　她拾起遙控器關了錄影帶，一路脫衣進浴室。開蓮蓬頭沖澡，無意識的哼起歌，「我等著你回來」，完全是白光的那股子嗓音和慵懶。

　　這時，聽見外面電話鈴響，三響之後，轉成傳真機的嘀嘀聲。

　　然後聽見手機響，掛斷了。又響起來，她出來拿了機子進去聽。果然，又是 X。

　　（這個 X，騷擾她幾星期了。她上次搬家時候遺失的日記，不知怎麼到了這個傢伙手中，騷擾就上門了。現在她已不再受恐嚇，甚至還會反擊回去。）

　　當她猛地關掉水龍頭，忽然寂靜的浴室裡，她的話聲像炸彈般爆開來：「……你是要錢？還是要我？……小偷哦，偷日記，你怎麼沒偷我內衣呀……」她叫 X 把日記公佈給那些八卦雜誌登嘛。X 請她去看傳真，保證有個大驚奇。

　　她出浴室到客廳，見傳真機上一截紙，刷地撕下，竟是某頁日

記。她冷酷說看到啦，什麼大不了的，要不要唸給他聽，他敢聽嗎……便對著電話機哇哇哇的亂唱起歌，「我等著你回來，我等著你回來……」

她一邊走進房間，一邊她的聲音開始唸傳真來的日記，聲音將持續到下一場。

「十月十四日，今天是阿威的忌日，三年前今天阿威死了。今天跟L的時候，沒有戴保險套，L被我的瘋狂嚇呆了。我覺得是在跟阿威，假如懷孕的話，一定，一定是阿威來投胎的……」

5 場

聲音疊過來的畫面是，梁靜半身近景，臉白白的，恍惚於意識的某個深處。

她著護校制服，直髮，斜分線，齊短挭在耳後。她在造型，定裝，飾演蔣碧玉（十六歲），一九三七年時候的台灣女學生。

這裡是排練場，安置了巨大灰銀色的傘篷和燈，供拍定裝照。墨藍的工作空間，很肅靜，只有相機按下快門時好大一聲脆響，蓬拆，蓬拆，蓬拆。

於是男生定裝，著台北高校二年級制服，他是鍾浩東（二十二歲）。

鍾浩東，蔣碧玉，並立定裝。冬天呢料子衣服，女的著洋裝，髮型較成熟的微鬆著。（一九三九年十二月）

三男二女定裝，夏衫夏褲，斗笠，草帽，地上放置五件大皮箱行李。他們是鍾浩東夫婦，鍾的表弟李南鋒，以及鍾的帝大醫學院同學，蕭道應夫婦。（一九四○年七月）

6 場

同樣的排練場，墨黑，和聚光燈投射下來的一圈耀白亮光。

亮光裡，坐在地板上的蔣碧玉，旁邊一架手搖留聲機，播放著曲子〈幌馬車之歌〉。與她在排演對手戲的是鍾浩東，講日語。

（一九三九年十二月）

鍾的人，有時在暗裡，有時走到亮中。滔滔不絕，向眼前這個美麗的女孩陳述著抱負。

他說這次寒假返台，不再去東京了。他計劃暫停明治大學的學業，想要投奔祖國大陸，參加抗日戰爭，他已招募了幾個同行的朋友。他假裝無心似的，問她：「你跟棠華怎麼樣了？」

「什麼怎麼樣，大家都是好朋友呢。」

他卻突然說：「我是不打算結婚的。」

她不悅道：「笑話，我又沒有說要嫁你，也不是這樣我才拒絕他們的。」

他靜靜看著她，良久，嚴肅道：「跟我一起到大陸奮鬥吧。」

7 場

排練場，蔣碧玉，和生父戴旺枝。（一九四〇年元月）

「這不是兒戲，你想清楚了嗎？」生父這樣再三質疑她。叫她想清楚，這是身家性命全部下去的，沒有回頭路的了。

然而她是如此堅定，熱烈，生父只有順了她。生父說：「沒有訂婚，沒有做餅，怎可就跟著他過大陸？」

（這以後，戲中戲用黑白片拍。戲外戲的現代台灣，包括排練場，用彩色。）

8 場

戲中戲，一九四〇年七月。

珠江江面一艘大木船，由二十來個牽夫拉著朝前走，哼喲哼喲的唱喝聲，遙遙可聞。

9 場

惠陽鄉道上的五個年輕人，精神奕奕。他們是鍾浩東蔣碧玉夫婦，鍾的表弟，和蕭道應夫婦。

兩名挑夫擔著他們的行李，一名士官在前領路。

10 場

他們抵達一所祠堂營地，跟隨士官入祠堂。

黝黑的堂裡，滿滿都是兵，裝備，物資。

士官向一位軍官模樣的人報告，廣東話，講他們是台灣返來參加抗戰的。

軍官粵人粵相，瘦，黑黃，凹目高骨。向他們要身份證，檢查。

鍾浩東用他的母語客家話，一句一句努力溝通著。他解釋他們一月時從台灣坐船到上海，後來才到香港，從香港坐火車到廣州，一路來到此地惠陽。聽說縣黨部在附近，是否可以引介他們去，他們是只知道蔣委員長的國民黨在抗戰。

軍官詭異的看著他們，似乎沒聽懂。

「要不要拿台灣的證件給他們看。」蔣碧玉用日語說。

蕭道應便去拉開行李要取證件，卻立刻引起士兵們的緊張，持槍喝止。

「拿證件，台灣的證件……」浩東忙忙撫平著。

忽然一記雷，霹靂打在門前，把眾人嚇一跳。

雨豆，一顆，兩顆，叭答叭答落下。

軍官翻查著他們五人的台灣身份證件，都是日文。電話機響時，傳令兵請軍官去接，講的竟譬如是「阿毛，你辦完公幹，返來去橋頭那裡拎一副豬頭回來，還有給我打兩瓶燒酒──」

閃電急雷，擊中電話機線，電到軍官彈得老高，哇哇直罵……

11 場

鏡頭跳開，已是傾盆大雨。

南方下午的驟雨，籠罩著鄉野，大樹，祠堂指揮所。

於是戲中戲的導演開始向觀眾敘述了：

「《好男好女》這部電影的開頭是一九四○年，鍾浩東跟妻子蔣碧玉，五個人投奔大陸參加抗戰。到了廣東惠陽，卻被當成日諜扣押起來，審問了三天要槍斃，幸好東區服務隊的丘念台救了他們，這一救就是五人七命，因為兩位太太都懷孕了。

對這批投身祖國抗日的浪漫青年來說，這真是個嚴厲、現實的開始。」

漸漸，聽見有音樂進來，女人的歌聲好俗豔——

12 場

〈青春悲喜曲〉，歌聲從擴音器放送出來，充塞著整個老厝曬穀場，熱鬧非凡。

梁靜阿公的九十大壽，兒孫五代，從各地趕回來祝壽的，這時聚集在大門前拍照，有一百多人，正當中坐著老壽星阿公。

族繁不及備載，咔嚓，拍照完成。

13 場

阿公的房間裡，人潮川流不息。這會兒是梁靜他們一家子，姊姊梁叔雯，哥哥梁叔平，嫂嫂曉慧，四人合送一條大金牌給阿公。

坐在老眠床上的阿，差不多耳聾了。叔雯趴在阿公耳邊大喊阿公，阿公，他們是秀蘭的孩子啦，她是叔雯，叔雯啦，記得不……她是叔靜，在做明星的叔靜啦……他是叔平，叔平的某……

梁靜母親（秀蘭）把他們送的金牌掛在阿公胸前，要拍合照。於是梁靜一家，包括白髮蒼蒼的七十歲父親，六口人，跟阿公，咔嚓，又照了張相。

14 場

堂屋裡人群鴉鴉，不時聽見叫喊聲，「某某房某某某」，被喊到的，便上前來，由一名代書指示，在簿冊上蓋章。掌控這個場面的人，是梁靜的三舅阿坤。

15 場

　　裡間客廳，梁靜在打電話聯絡鎮上的劉牙醫，父親裝的假牙有點鬆了。「不是鬆了，是崩了，妹妹，是崩了。」一口河南侉腔的父親，這樣堅持著。

　　同樣在客廳，從窗戶可以看到堂屋那邊，阿坤站在高椅上向大家報告公族仔地被徵收的狀況。梁靜母親，和大舅媽大舅舅，極為不平的，一臉憤懣。

　　因為土地徵收，地上物，豬舍跟種豬，是大舅舅這房的，他們全省去調了五千隻豬來，一隻台電收一萬九，阿坤就要抽三千。一隻伊賺三千，什麼事沒做，出嘴皮子，就賺了上千萬。

　　阿坤現在是農會總幹事，講話大聲，年底選舉又到了，國民黨不敢不聽伊。「聽說台電買了，再轉賣給農會，那裡不知有多暗，伊這中間誰知道還有多少好處……」他們議論著。

　　大哥大響，他們接聽，說是那邊豬運來了……

16 場

　　豬嚎震天。

　　運豬的卡車一部連一部，堵在路上。看得見不遠處正在卸著豬仔，往豬舍驅趕，成群的豬一片蠕動，嚎叫。

17 場

　　嚎聲，卻是傷兵的呻吟，野戰醫院。

　　戲中戲，一九四一年二月，廣東曲江，南雄陸軍總醫院。

　　蕭道應在此任醫生職。蔣碧玉和蕭太太，兩人皆大腹便便，在佈滿傷患的臥鋪之間，從事醫護工作。忽見蔣碧玉蹲到地上，像是羊水破了……

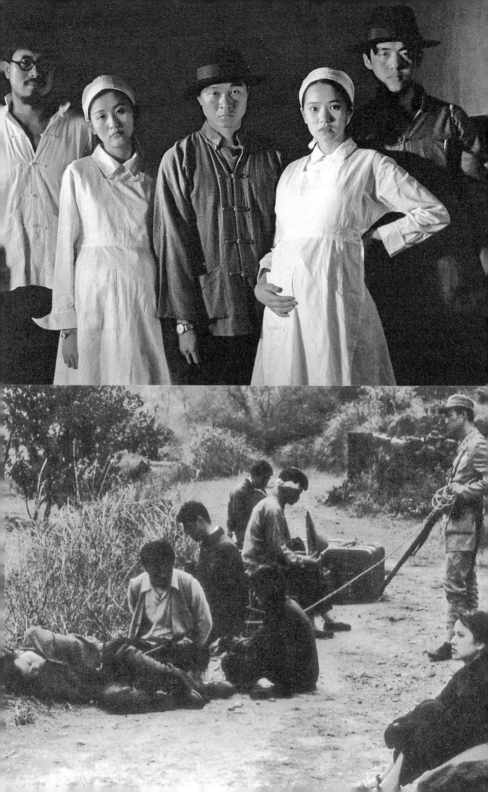

18 場

一九四一年，九月，秋晴。

三合院，老嫗在前領路，鍾浩東蔣碧玉，和蕭道應夫婦穿過中庭進屋，兩位太太手上都抱著半歲多的男嬰。

屋裡迎出一位中年婦人張三姑，大家分賓主坐下。

張三姑講廣東話，說是張司令來過電話，她把他們的事情跟司令說了，司令很感動，很佩服他們的決心，一再叮囑，要幫他們找到妥當的人家領養孩子，務必放心。

兩個孩子，碧玉懷裡的叫繼堅，蕭太太的叫繼承，衣服上都寫了名字。

他們四人，是明天一早去羅浮山東區服務隊報到。張三姑稱許東服隊的丘念台先生是好人，有才幹，他們跟著他沒錯，這個艱苦的時局，要靠他們年輕人奮鬥啊。

浩東說當初就是丘先生救了他們，丘先生跟蔣、跟蕭的父親都認識。於是浩東立起身向張三姑鞠躬，「孩子，拜託了。」

蕭道應亦趨前，拿出藥包。說是他給孩子準備了一些藥包，傷風的，拉肚子的，退燒的，都有註明……正說著，蕭太太哭起來，抱孩子跑出屋子。

「不可以哭，」浩東用日語喝止妻，「你比較堅強，你要是哭，她會哭得更傷心。」

忍住淚的蔣碧玉，和嬰兒無邪的臉……

fade out。

19 場

fade in，排練場。

一九四四年三月，蔣碧玉又要臨盆，由一位男教員同事陪伴，輾轉來找到蕭太太。三名演員，排練著這場戲。

蕭太太慘白臉，講這裡的習俗，不能讓陌生人在家裡生產，問

了幾家都不答應。三人商議,不如再回鎮上那個旅舍,但走回去還
要半個鐘頭……蔣一陣酸痛上來,汗如雨下。

畫外音,導演喊停,演員們停止了排練。

導演向他們說明這一段:

「蔣碧玉生第二胎的時候,鍾浩東他們在福建。羅浮山區的部
隊沒有地方生產,就到惠陽,也找不到地方,又走路到橫歷鎮里東
小學找蕭太太。後來是再走回橫歷住旅舍,碰到投宿的客人裡有個
助產士,接生下來的。」

這時聽見電話鈴響,無人理會。導演繼續說:

「講起這個小孩,倒是意外。那時候在羅浮山,男女是分開住
的。有一天鍾浩東約蔣碧玉去後山玩,蔣說不好意思,會被大家
笑。鍾說,我們是夫妻啊。結果兩人一起去爬山,爬出了這個意
外。抗戰勝利後他們回台灣,小孩兩歲半吧,瘧疾死了……」

電話鈴又響起來,一直響,有人去接了電話,找梁靜的。梁靜
得到許可去接,是嫂嫂。

20 場

一輛豔紅的三菱太陽鑽,煞地,停在店門口。梁靜下車,嫂嫂
把車泊好。

進花茶店,夜晚已打烊,裡面喝茶的地方卻圍坐著大漢,看起
來是道上兄弟,氣氛頗嚴峻。

兩個女人過去打招呼,男人們放鬆了些。嫂嫂喊議員伯的一位
歐吉桑,熱絡哈啦著。「姊夫還沒來?」梁靜問哥哥。

哥哥梁叔平,滿臉厲霜,誰也不搭理。

歐吉桑忙打圓場,說阿喜剛來過電話,馬上到。

(這間花茶店,姊姊梁叔雯開的,前頭賣花,裡面喝茶。姊夫
跟姊姊好多年了,一直沒結婚。)

梁靜和嫂嫂招呼過男人們,到前面賣花處坐下。姊姊在編花
結,姑嫂三人嚅嚅低語。嫂嫂再不掩飾自己的氣憤,直咒哥哥戒不

了賭，氣得眼淚叭答掉。

21 場

「喜哥來了，喜哥來了……」

人喚喜哥的姊夫進店，高個兒，嚼檳榔，手裡一只大哥大。見梁靜在，詫異道：「咦你來了？」

「噯姊夫，好久不見。」梁靜說。

姊夫走到裡面喝茶處，議員伯安排坐下。這邊是哥哥、姊夫、阿南，對方是阿義，和兩名跟班。

姊姊拿了紙杯過去給未婚夫，吐檳榔汁用的。

姊夫不囉唆，單刀直入便問哥哥：「他們有沒有把你怎樣？」

哥哥不作聲，姊夫爆起來要揍哥哥。議員伯忙緩頰，說阿義怎麼可能怎麼樣，又不是不認識是喜哥你的小舅子，阿義敢怎麼樣……

「阿義仔！」姊夫就對阿義逼上：「你的囝仔有沒有把他怎麼樣？」

阿義說：「我是真想把他怎麼樣！」

議員伯大呼受不了，再這樣鬧下去他可不要管了，叫大家都坐下，好說話。

機鋒過招後，開始談判。姊夫問欠多少？阿義說一千五百萬，把帳冊遞上，翻看。

姊夫提議，拿四百萬出來做母金，給內場乾洗，整一場下來一母二子，也有一千兩百萬，如何？

議員伯說合理。

阿義同意，到時候還請喜哥來捧場。

姊夫答應，但是要阿義不能再讓他小舅子賭，他會生氣，也是為這個。

阿義講是大粿文帶來賭的，他們兩人打合股。

姊夫這才知道哥哥是跟人合股，起先贏了二、三百萬，也都領走了。若如此，為什麼欠的一千五百萬，就全算哥哥的？

「那是你舅子講算他的。」阿義說。

姊夫轉向哥哥，火氣又上來了。「都算你的，你是凱子裝流氓！」令哥哥馬上打電話叫大粿文出來。

哥哥不吭聲。姊夫突然拔槍放在桌上，怒道：「他假使不出來算清楚，你就弄他！要多少我給你。你不弄他，我不幫你處理這個事。」說完，揚長而去。

響起疑似嗩吶的劈裂聲，跟著搖滾吉它奏起來——

22 場

臺子上的 band，歌手在駐唱，很飆。很冗。這裡是 KISS 大廳，巴洛可式裝潢，宏偉又繁複。

三個女孩簇擁著一盆鋪著乾冰的蛋糕，從樓梯捧上來一路噴湧著濃濃白煙，穿過拱門型的廊座，進到包廂。「大姐生日快樂！」

梁叔雯過生日，包廂裡清一色女的，玩翻天了。

大家慫恿梁靜唱生日快樂，梁靜站起來唱，是瑪麗蓮夢露在甘乃迪的生日宴會上的生日快樂歌，其身段，其半合半張的眼跟唇，其吐氣若竭的唱法，學得維妙維肖。

唱完，叔雯一口氣吹熄蠟燭，黑掉的畫面裡，鼓掌聲，歡鬧聲。

23 場

Whiskey Agogo，原班人馬從 KISS 移來這裡，第二攤，都醉了。

梁靜跟姊夫，七分醉意，三分放肆，一直在跳舞……

24 場

記憶中，那遠遠浮在阿威背後的水晶吊燈，那很近很近貼住她旋轉的阿威容顏，手勢。

25 場

記憶。咬著菸在賭的阿威，梁靜伏趴他背後，環抱著他睡著了。

半睡夢中聽見的人聲，嘈嘈雜雜，麻將搓得嘩啦嘩啦像下大雨。她感覺後面，站著彪形大漢⋯⋯

她驚醒時，見內場從裡面衝出來制止大家莫妄動。她感覺阿威的手，伸進她的提包裡按著槍⋯⋯

26 場

記憶。阿威拿手銬把自己銬在床欄上，鑰匙扔到外面樓下，戒毒。他挨渡著毒癮發作時的慘狀⋯⋯

過後，虛脫了的阿威，癱倒於地。她幫他擦拭汗水，餵食果汁。

27 場

轟轟響的音樂，開得太大聲，撞擊著屋子。聽見浴室裡的沖馬桶聲。

梁靜跌坐在浴室地上，醉酒吐光了，感到身體發冷，四周越來越暗下去。她鼓起全部的力量，爬出浴室，爬去打電話給姊姊，叫姊姊快來，她不行了。

然後她再鼓足僅餘的一絲氣力，爬到門邊，伸長手臂去搆門鎖，要打開讓趕來的姊姊能進門。好困難，終於搆著了，打開，便昏倒於地。

黑下去的房間裡，聽見嬰兒啼哭。

28 場

排練場，啼哭不已的嬰兒，是個洋娃娃，放著音效。地方感覺是在客棧裡，蔣碧玉束手無策的，嬰兒哭，她也跟著哭。（一九四四年三月產後）

　　一老婦秉燭進來，叫她蔣姑娘，看看床上的嬰兒，判斷是奶水不夠，孩子吃不飽才這樣哭個不停，不如煮點米奶給吃，便說要去磨米。

　　嬰兒哭聲中，鍾浩東的旁白開始唸家書，旁白延續到下一場。

　　「碧玉，知悉你在橫歷旅舍產下男孩，太辛苦你了。我知道你一定會衝動回部隊的，但你不要急著回山裡，在此先安下心做月子，我馬上會寄錢給你……」

29 場

　　戲中戲，一九四四年五月。

　　背上揹著嬰兒的蔣碧玉，帶領學生們在山村外的野地上課。一名教員從村裡跑出，把鍾浩東的來信拿給蔣碧玉。一個月前寄到橫歷旅舍的信，現在才收到，真是烽火連三月，家書抵萬金。

30 場

　　天快亮了，一連串擊盆聲，響遍山村，又急又淒厲。村人互相扶攜，朝山坡林子裡疏散去。

　　日本兵蜂擁進村，搶米。畫面漸漸暗掉裡，鑼鼓點子疾疾敲起來。

31 場

　　夜晚的野臺上是歌仔戲，樊梨花鬥薛丁山，花團錦簇殺得好熱鬧。戲棚上橫掛著「慶祝台灣光復」布條，四處吊燈籠，搖曳的影子裡人頭攢動。

　　戲中戲的導演開講了，敘述將延至下一場。

　　「抗戰勝利，鍾浩東夫婦結束了他們在大陸五年的游擊歲月，回到台灣。鍾浩東擔任基隆中學的校長，蔣碧玉在台北廣播電台上班。

　　一九四六年十二月，他們的第三個兒子出生。滿月那天擺了酒

席，許多日據時代的抗日前輩來吃酒。這一段日子，是他們一生中僅僅有過的短暫的安定。」

32 場

仁愛路的日式房子，辦了三桌酒席，鍾浩東夫婦很高興的招呼陸續到來的老朋友們。有前輩開浩東玩笑，說這個鍾和鳴，都做校長了，還那麼老實，連一件像樣的衣服也沒得穿。

有人脫了鞋上榻榻米看嬰兒，問嬰兒取了名字沒有，像媽媽還是像爸爸……

一九四七年一月，冬末出太陽的日子，世界看起來是和煦的。

33 場

空鏡，疊以收音機廣播。陳儀的江浙口音，宣布著解除戒嚴，及事件的處理，呼籲民眾冷靜。

一九四七年，三月一日，下午五時。

34 場

排練場，排演夜晚的小組學習，燈罩用布遮著，防止光線外洩。

大多是男老師，少數女同志有張奕明等。鍾浩東在主持時事討論會，嗓門壓得很低。

他分析二二八，之所以會這樣迅速擴大，基本上是因為陳儀的接收體制，經濟的剝削，物質條件太惡劣了。換言之，這次事件，並非省籍問題，而是階級問題。並非本省同胞對外省同胞的抗爭，而是貧困階層對富貪階層的反抗。是所有老百姓，對一切不公平、不正義階級，所掀起的反抗。

他們傳閱著一份手抄的中國土地法大綱。由於七月以來，內戰的主要地，已經在國民黨統治區裡進行了，因此鍾浩東提議印地下

刊物，宣傳內戰局勢發展，啓蒙一般民眾對祖國的政治認識。

他們交換著想法，有只會講日語的老師，有一口濃濃外省腔的張奕明，有普通話已說得很流利的鍾校長。

起音樂。

35 場

音樂是賓士車裡的 CD 音響。

車窗外流逝著街景，南台灣的蠻氣、亂莽，一切都像是臨時搭建的，馬上就可拆了走。

窗裡的梁靜，戴著墨鏡，豔若冰霜。

起梁靜的日記旁白，一直延續到下一場。

「十一月六日，天變冷了，睡不暖，到早上腳跟手都還是冰的。阿威每次把我腳放在他的肚子上，捂得暖暖的。前年今天，我們去谷關玩，那家有溫泉的旅館，我們關在裡面三天三夜，門都沒出，很瘋狂。」

「四月二十一日，昨晚喝得爛醉，我快受不了了。今天醒來全身光光的，嚇死了，以爲被輪暴，趕快打電話給美玲問怎麼回事。她說我吐得一塌糊塗，是她跟小薇幫我沖乾淨了放倒的，然後大家就散了。我怎麼一點也不記得……」

「十月十四日，今天阿威忌日，三年前今天阿威死了。今天跟 L 的時候，沒戴保險套，L 被我的瘋狂嚇呆了。我覺得是在跟阿威，假如懷孕的話，一定，一定是阿威來投胎的。」

36 場

梁靜坐的賓士，姊夫同車。

其他是 BMW，積架，分別載著哥哥嫂嫂，女伴，徐總徐太太。一票男女，紛紛下車來，時髦，登對。

他們順路來參加一個省議員選舉餐會，流水席上百桌，人來人往。

37 場

然後在松哥俗亮的華宅，兩堆人。一堆女，一堆男。女人堆這邊，只有宋代表一個，向大家廣散名片，嘻嘻哈哈。

男人堆這邊在泡靈芝茶，談焚化爐事。

這次是徐總的公司標到焚化爐工程，土木部分由阿博做，兩人托了姊夫找地方上的有力人士擺平紛爭。姊夫找到松哥，松哥約了明哥晚上出來，講這次都虧宋代表出面，明哥是宋代表的叔伯阿兄，有事好商量。

宋代表過來，轉達明哥的意思。說建焚化爐不是什麼壞事，對地方的發展也有幫助。抗議，是哪裡都有在抗議。主要是處理污染的問題，要比較仔細，周全。沒問題啦，晚上明哥會跟大家見面，好說。

松哥拿出靈芝茶，每人送一包，養肝的。又拿出胎盤素，送女士每人一瓶，養顏的。生意談完，開始談保健美容補身……

38 場

大舞廳的包廂裡，仍是這幫子熟面孔。內間的人唱 KTV，外間的人跳舞。

明哥來了，看來也是個兄弟，松哥介紹給眾人認識。

梁靜沒參加他們一夥，在另個角落跟包大哥划酒拳。包大哥是退休老警官，現任舞廳場務。滿頭白髮，魁梧似北極熊。老少倆拚拳拚酒，鬥開了，誰也不讓誰。

39 場

划拳停止了，不見人影。從包廂的玻璃牆望出去，梁靜晃幽幽的走向舞池，喝醉了，像隻鬼魂。

她走到池中央跳舞。一名帥哥蹦上前，跟她對跳，越跳越貼，很騷。

姊夫走出包廂，前去把梁靜護攬住帶開。帥哥又跳上來，被姊夫一掌推得個跟蹌。梁靜卻纏住姊夫不肯回包廂，八爪章魚般攀在姊夫身上……

40 場

記憶中那浮在空中的水晶吊燈，那很近很近貼住她旋轉的阿威，旋轉，旋轉。轟然槍響，三、四聲。

旋轉進來，阿威倒在她懷裡。

41 場

躺在推車上的阿威，血泊染紅了胸膛。她緊緊傍在車旁邊跑，嗚嗚哭。好長的醫院長廊，跑不完……

42 場

戲中戲，一九四九年八月底，八堵。

深夜，學校宿舍裡聽見外面拍門聲，粗暴，凶惡。

蔣碧玉出來應門，進來一隊兵。帶頭的特務見是蔣，嘲諷她：「校長太太，我們是解放軍，要來解放你們。」兵們入內大肆搜索。

特務問蔣，傍晚時候有個人來找過校長，叫什麼名字？蔣說校長兩天都沒回來，那個人是新聘的教員，她也不認識。

此時，熟睡中的小孩（兩歲八個月）驚醒了，蔣的妹妹（十八歲）拍撫著孩子。

特務要蔣跟妹妹，兩人換衣服準備上車。

她們姐妹換衣服時，特務及兵們不人道的看著。

蔣碧玉拜託隔壁的方太太張奕明，兩個孩子照顧一下。張奕明安慰她：「校長太太，不會去太久的，小的還要吃你的奶，還是帶進去吧。」

於是蔣抱著六個月大的嬰兒，跟妹妹，隨特務們上車走了。

43 場

青島東路軍法處，她們和其他幾位女老師一同關在押房裡。這時，看見押房外，鍾浩東由兩名難友攙扶著，走過去。

蔣撲到鐵欄上喊浩東，浩東！

鍾浩東遲緩回過頭來，被拷打了，傷痕歷歷。他茫然望著妻子，不發一語，轉頭走了。

蔣嗚咽起來，昏倒軟下……

暗掉的畫面裡，聽見導演喊卡，聽見工作人員喊「梁靜……梁靜」、「梁靜昏倒了……」

44 場

畫面漸亮，晶瑩的雨光，無聲無息落著。

記憶裡，一切無聲。她讓阿威牽著溜上樓梯，進了房間。阿威拿毛巾給她擦淋濕的頭髮，看著她。然後從櫥櫃取出睡衣給她，要她換。

一直無聲的畫面裡，只有他們肉體接觸時的呼吸聲，如此深切，如此沉重，好像快死了。

雷聲轟隆隆摜下——

45 場

雷聲。醒來時的主觀鏡頭，頂上好清澈的日光燈。以及雨，箭一樣射在窗戶玻璃上。

病床上的梁靜，吊著點滴。她靜默看雨，虛弱，又透明的。她聽見病房外面，來探她病的一窩子姐妹壓低著嗓門在講話，話真多，像清晨時一片鳥叫。

46 場

　　空蕩的醫院走廊，見一老先生拄著拐杖走來，走近了，才看出是梁靜的父親。房門口這群小鳥般的女人，一時靜止了下來，噤聲。

47 場

　　戲中戲，一九四九年秋天。

　　砰，砰，砰，押房的窗戶都放了下來。

　　聽見外頭有吉普車的聲音開來，停住。蔣碧玉她們把棉被墊高，站在上面從押房的小窗口往外看。

　　押房門突然打開，憲兵班長進來，大聲點名。「張奕明，開庭！」

　　張奕明站出來，跟姐妹們一一擁抱，握了手，從容走出押房，呼著激烈的口號一直走出去。

48 場

　　早晨，砰，砰，砰，押房窗戶又被放下。

　　聽見外頭吉普車開來，蔣碧玉料想是輪到自己了，起來換衣，讓姐妹們幫她梳頭。

　　「有沒有什麼要交代的？」姐妹問。

　　她說：「沒什麼好交代的……我的東西你們都拿去用吧。」

　　押房門開，班長進來點名。點了八位，都是金門籍的老師，而沒有蔣碧玉。

49 場

　　內湖新生總隊，監獄的大曬衣場，風刮過，數百件囚衣和內衣褲揚起來，拍拍作響。冬陽下，泛白的水泥牆，牆頭鐵絲網。

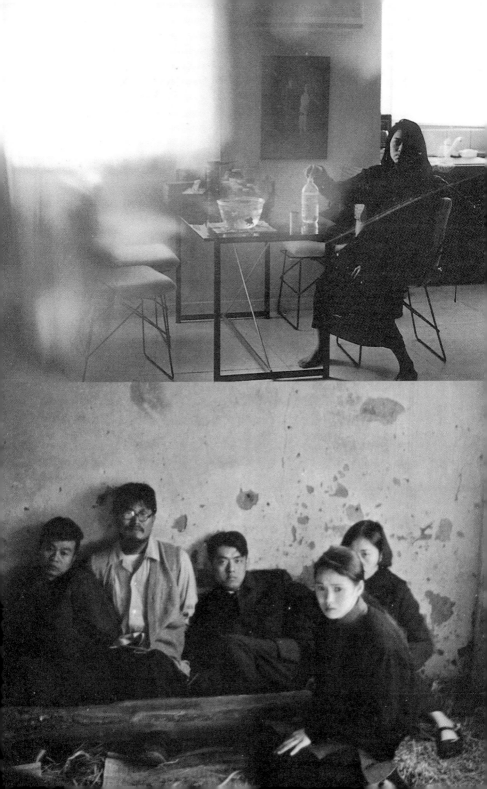

疊戲中戲導演的旁白：

「蔣碧玉在軍法處經過半年的審訊後，因為涉案不深被釋放。鍾浩東則是移送新生總隊感訓。他們透過報紙知道，國民政府已撤到台灣，他們相信，不久的未來，台灣也就解放了。

一九五〇年六月，韓戰爆發，杜魯門下令第七艦隊巡弋台灣海峽，台灣成為美國霸權主導之下，全球反共體系佈局裡的一個環節。從此，歷史改變了它的軌道……」

50 場

殺球，接球，拍擊，奔跑的腳步，喘氣，吆喝……很空曠因此回聲很大的羽毛球場裡，梁靜打得汗水淋漓，渾身都濕了。

梁叔雯找到球場來。

梁靜休息擦汗時，見姊姊忽然出現在這裡，正驚訝，姊姊上前來就打她。好火辣的一巴掌，她錯愕不及，已經明白，姊姊誤會她跟姊夫了。

「我沒有！」她對姊姊喊。太冤枉了，她痛苦的喊道：「我沒有！」

51 場

Whiskey Agogo，聲色犬馬，借酒裝瘋的鬧著。她們這個角落，一票靚女好樂，不參男人。梁靜大醉，哭笑分不清的，跟嫂嫂抱在一起。

52 場

女伴們一夥湧進梁靜家，開電視，放音響，唱卡拉 OK，弄吃弄喝的，玩第一攤。

梁靜已不省人事，幾女合力幫她脫了衣服，放倒在床上。也有的橫七豎八躺下來，呼呼大睡。

53 場

　　清晨，聽見傳真機的吱吱聲，一直傳，不停止。

　　梁靜醒來，上完廁所，灌大瓶礦泉水。見大夥離去後的空屋子，一片狼藉，連大門也敞著沒關。

　　她去把門關了，回頭看見傳真機在吐紙。紙快用光了，出現一條紅邊邊，吱——吱——吐出來全是她的日記。她抓了紙拉過來看，長長一大疊，越拉越長，拉不完，滿地都是……

54 場

　　記憶，幾名大漢圍坐在她四周，對方的人，和她這邊的人。

　　談判著，對方請求她答應，作證阿威遭槍殺時，阿威的槍是帶在身上的，而非放在她的提包裡，如此以減輕對方的刑責。她若答應，立刻付她三百萬。

55 場

　　記憶。她躺在手術枱上，拿阿威的小孩。阿威已死，她望著頭頂亮錚錚的天花板，麻藥針使她眼前很快黑暗下去。

56 場

　　戲中戲，一九五○年，十月十四日。

　　暗中，搖搖晃晃的腳踏車燈一路騎過來，停下。下車來的人取出告示，刷了漿糊貼在牆壁上。

　　槍決告示，十數人，鍾浩東的名字在其中。

57 場

　　上午，歸綏街，蔣碧玉的戴姓生父家。

　　屋內肅寂無息，只聞匙碟叮噹，蔣的生母在餵兩小孩（三歲九個月大，一歲七個月大）吃飯。

　　蔣的十九歲的妹妹單獨一個人回來了，母親問怎麼樣？妹妹說錢不夠，阿爸身上只有三十塊，回來拿錢。棺材是公家出的，但殯儀館總共要七百塊。

　　蔣碧玉在房間裡聽見，說她也可以湊出一些，數了數兩百多塊，交給妹妹。她問妹妹：「看到，浩東了嗎……」

　　妹妹說看到了，三副棺材，另外兩個是李蒼降，和唐志堂。他們遇見那個最後審判浩東的法官，法官說勸你姊姊，叫她不要太悲傷。

　　她問：「浩東呢，是怎麼樣？」

　　妹妹說：「三槍，都在胸部，額頭有點傷，大概是倒地時碰到的，手裡還抓了一把土……」

　　她背轉過身，不忍卒聞。

　　fade out。

　　起鍾浩東的聲音，遺書旁白──

58 場

　　碧玉，請不要驚駭，也不要悲傷……

　　關於我們的生平，你知道很多，我不想在這裡說些什麼。關於後事，切不可耗費金錢，可用最簡單的方法了決一切。你知道，在這裡我沒有什麼東西，一些用品，你們領回去，以為紀念。

　　南部母親我已另有信給她，我只希望你多給她通訊，多給她安慰，東、民二兒多給她見面。

　　東兒的牙齒不好，恐怕是你們傳統的缺陷，須及早設法補救。民兒太可憐了，恐怕他還不認識我呢！父親、母親，請都不必悲傷。諸弟妹努力求進，以諸弟妹們聰明天資，必能有所成就。我將永遠親愛你、懷念你、祝福你。

　　浩東手書，十月二日深夜。

旁白疊著滔滔如時光流逝般的水面。

鏡 pan 水面，長長的一直 pan 到座落在河邊的排練場。

排練場裡的梁靜，獨自一人捧讀遺書，哭倒在塵埃裡。

59 場

fade in，唱著「夜上海，夜上海，你是個不夜城，華燈上，笛聲揚，歌舞昇平……」

鏡從梁靜濃妝燦爛的臉上拉開，在臺上載歌載舞。鏡慢慢一直拉開，拉遠，棚布旗幡飄揚著，都是某某某的名字，競選省議員的政見發表會和造勢活動。

突然蜂炮從四處竄出，衝到天空開出一片火樹銀花，「歡迎某某某……」「某某某到了……」

淹沒於掌聲，口號聲，爆竹聲裡的，一切一切，劇終。

——劇終

南國再見，南國

本　事

　　故事進行分成三部分。

一、

　　從小高的敘述開始。他坐小火車到平溪，幫喜大在那裡設的一個為期十天的賭場工作，帶著扁頭一起去。扁頭的女友小麻花建議坐火車，平溪線現在也成了觀光點。

　　由於小火車，以及平溪線特別多的山洞，引起小高許多回憶。

　　回憶之一：小時候家裡都講上海話，他問父親課本上的題目，河水往西流，葉子落下會往哪裡流？父親卻回答他，河水哪有往西流，河水都是往東流的來！他要到很久以後才明白，生長在大陸的父親那一代，看見河水當然都是朝東流的。

　　回憶之二：三年前，農會選總幹事，十五名農會代表，這邊掌握了六張鐵票，而有四張游離票搞不定，喜大就找他把四名代表押去墾丁，待選舉結束再送回。當時扁頭才出獄，算喜大的人，一同押車子南下。

　　在墾丁南灣賓館，他們雇來一票女人陪代表們，小麻花在其中，卻很快跟扁頭投緣做夥了。喜大斥責扁頭這樣不可以，因而與扁頭衝突拔槍時，被小高攔阻了下來。從此，扁頭就跟了小高，至今已三年。

　　扁頭加上小麻花，兩個像炸彈，隨時會出狀況。賭場第一天，扁頭因著人家叫他扁頭（除了小高，誰都不能叫他扁頭），就拿茶壺的滾水去淋人。小高常被他弄得神經衰弱。

　　回憶之三：小高算過命，宜綠色，所以小高永遠一身綠，若他戴上綠色太陽眼鏡時，他看出去的世界也是綠色的。

二、

　　然後小麻花開始敘述。

　　起先，她頭戴金黃假髮在「KISS」唱〈夜上海〉。她展示她左手上的一道道割腕紀錄，但她的右手腕，潔白如玉，她說是保留給她心愛的人阿扁，至今三年了，還沒割過。

　　她和扁頭常佔據小高的套房，外面有游泳池，爬上窗台跳出去，便進了池子游。套房不大，每被他們不良的生活習慣攪得一團亂，招來小高像老媽媽般嘮叨他們。

　　小高的女友徐家瑛，離婚後帶女兒跟寡母一起。在酒店擔任經理，很疼小姐們，小姐都跟她好。小麻花是 part-time，沒錢了才去酒店上班。店裡的紅小姐小惠，以前愛帶小麻花去「星期五」玩男人。

　　家瑛母親過生日的時候，他們都去慶祝，小高做菜。小高很會做菜，沒事就在姊姊的「花吃店」掌廚，父親亦做菜一流，如今老了當他副手。「花吃店」還賣花、訂花、送花，扁頭小麻花也常在這裡混事，幫忙。

　　小高他們蟾蜍山的家要拆了，公園預定地，拿到補償金兩百萬。他們搬到租來的公寓，高爸、高姐、甥女、外甥。高爸雖然回去過上海，但台灣已是歸根之所，住了二十幾年的房子要拆，高爸嘆落葉無根，寒心悲涼！

　　而小高一直在考慮是否去大陸做生意，他的朋友圈，不是移民，就是西進大陸發展了。不過家瑛不願意他去，希望他留在這裡開餐廳。而且，家瑛也不同意小高身邊這群人，扁頭、小麻花，他們是危險份子，只會拖累小高。

　　颱風夜時，小惠帶人來酒廊談帳，要跳槽去別家，家瑛居中協調。小麻花看不慣小惠囂張，借醉打小惠，鬧起來，家瑛罵她。她

開始撥電話，找扁頭，扁頭沉迷打電玩，關機了。找小高，小高被喜大約去瑞芳談事情。酒店停電中，小麻花割了右手腕，流血給他們看。

　　為此家瑛爆發脾氣了，跟小高吵一架，分手就分手吧！

三、

　　最後扁頭出來敘述。

　　他時常對鏡子操練90手槍，設想各種危機情境該如何應變。只是，當他碰到他下注的電動賽馬一直在輸的時候，他就把槍掏出來，「歹勢！」一槍斃了那隻塑膠電動馬。

　　他和小麻花隨小高到嘉義，為運豬。是台西養豬戶，政府要徵收土地建廠，連同地上物、豬舍，一起徵收。養豬戶找了喜哥他們來，全省調集一萬隻種豬給徵收。跟徵收單位講好了，再把豬轉賣給農會，中間的利頭大家分。

　　他們住嘉義旅館時，小高聯絡上家瑛，母孫三人要去峇里島玩，小高說回來他去接機，家瑛回拒了，小高心情大壞。晚上喝醉，拉著小麻花傾訴，快四十了，房子也沒有，怎麼跟家瑛求婚！

　　扁頭的老家在樟腦寮，三人租了機車騎去。原來扁頭暗中有打算，從前賣祖公地，他的那份當時沒有拿，聽說可分到幾百萬，他想回來跟大哥要，投資小高去上海做生意。大哥開小餐飲店，說那塊祖公地他也沒分到什麼錢，都是伯父在主張，伯父的三兒子做刑事。

　　於是扁頭來找伯父，伯父聯絡堂兄回來。帶了刑警同事，進門破口大罵，說錢早分了，現在回來討錢是要流氓嗎，便一陣亂打。

　　小高辦完運豬事，接到扁頭電話，趕來夜市攤會合，扁頭滿臉青腫，憤恨要報復。但小高力主要冷靜，最好馬上離開嘉義市，連

夜駕車北返。

　　途中休息站，小高打電話給家瑛，無人接，他留下話，說這幾天想了很多，決定去上海碰運氣，等見面再談。

　　回到台北，在圓山交流道出了車禍。扁頭和小麻花沒事，小高打了一個月石膏。

　　結束時，小高外甥女將去美國唸書，扁頭和小麻花來送行，贈大同電鍋和保險套。頸椎受傷、圍著護頸的小高，臥坐沙發上，見高爸在給外甥女刷白布鞋，他想起小時候問父親河水向西流的事，惘惘自語著，上海話：「我大了才曉得，台灣的河水往西流的，大陸的河水是往東流的……」

海上花

故事題旨

《海上花》是描寫距今百年前，上海租界的妓院生活。

過去由於通行早婚，性是不成問題的。故事中嫖客們的從一而終的傾向，並非從前的男子更有惰性，更是「習慣的動物」，不想換口味追求刺激，而是有更迫切更基本的需要，與性同樣必要的需要——愛情。

百年前婚姻不自由，買妾納婢雖然是自己看中的，不像堂子裡是在社交場合遇見，並且總要來往一個時期，即使時間很短，也還不是穩能到手，因此較接近於通常的戀愛過程。而戀愛的定義之一，也許是誇張一個異性與其他一切異性的分別。所以《海上花》裡的妓女，是要「追求」來的，不是陌生人付了夜渡資就可以住夜。

這制度化的賣淫，手續高明多了，既繁複，且細膩。妓女們在這樣人道的情形下，女人性心理正常，對稍微中意點的男子是有反應的。如果對方有長性，來往日久也容易發生感情。而至看哪個客人好，就嫁哪個，嫁過去雖然家裡有正室，正室不是戀愛結合的，又不同些。以今天的眼光來看，似乎妓女從良至少比良家婦女有自決權。

盲婚的夫婦也有婚後發生愛情的，但是先有性再有愛，缺少緊張懸疑，憧憬與神祕感，就不是戀愛，雖然可能是最珍貴的感情。戀愛只能是早熟的表兄妹，一成年，就只有妓院這邊緣的角落裡還

有些許機會。再就是《聊齋》中狐鬼的狂想曲了。

中國直到民初（一九一一）也還是這樣。北伐後（一九二七），婚姻自主、廢妾、離婚才有法律上的保障。戀愛婚姻流行了，寫妓院的小說忽然過時，一掃而空，該不是偶然的巧合。而《海上花》第一個描繪妓院生態，主題其實是禁果的果園，填寫了百年前人生的一個重要空白。

審視愛情，仍然使我們驚訝，比起一百年前來，今天的人們在這上頭也簡直是沒有進步的。

——節取編輯自張愛玲的〈國語本《海上花》譯後記〉

角色簡介

第一組　周雙珠

　　　周雙珠——洪善卿
　　　周雙寶——倪客人
　　　周雙玉——朱淑人
　　　周蘭　老鴇
　　　巧囡　大姐，未婚的女傭大姐。
　　　阿金　娘姨，結婚的女傭叫娘姨。
　　　阿德保　外場，妓院男僕。
　　　阿大　阿金跟阿德保的兒子，八、九歲。

　　周雙珠寓是這部電影的「底色」，妓院生態的一個完整「抽樣」。如果說妓院裡男女情事好比海上的浮花浪蕊，那麼周雙珠寓所呈現出來的一般「長三堂子」的家庭氣氛，就可說是海底的深流。

周雙珠是鴇母周蘭的親生女兒，故身份較為特殊。排行三，人喊「三先生」。她世故雖深，宅心仁厚。閑適，練達。與洪善卿交往不止四、五年，兩人之間有徹底的了解。但她似乎厭倦風塵，總之是要嫁人的，倒也並不屬意於洪。

洪善卿經營蔘店，兼替王蓮生跑腿辦事，應酬場合要有個長三相好，有時候別處不便密談，也要有落腳的地方，周雙珠寓等於他的副業的辦公室。例如他替沈小紅轉圓，一定有酬勞可拿；與雙珠拍檔調停雙玉的事，敲詐到的一萬銀元他也有份。其人圓融。

周雙寶是買來的討人，有點倒三不著兩，生意不好，不得鴇母歡心。

周雙玉剛被買進來，還是清倌人。生意卻好，甚至好過雙珠，人喊「小先生」。悍勁，烈性，充滿了各種可能。從開場時的生嫩沉靜，到結束時的激蕩演出，絕對是個狠角色。

朱淑人靦腆，眉清目秀的後生。

周蘭一般婦人，還算講理。

第二組　沈小紅

沈小紅—王蓮生—小柳兒

阿珠　娘姨

大阿金　大姐

沈小紅的親兄弟

張蕙貞—王蓮生—王蓮生的侄子

來安　王蓮生的管家

沈小紅本來是上海灘數一數二的紅倌人，因為姘戲子壞了名聲，其實倌人姘戲子的也好多，就是她吃了虧。她的率性，任情，使得她在長三這個行業裡變成了一名失敗者。而某方面來說，她的悍，令人想到彷彿是她的雛型的周雙玉。

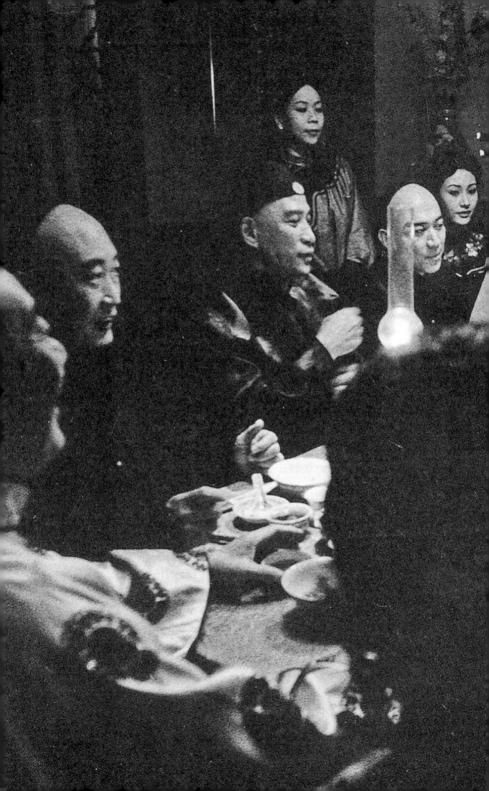

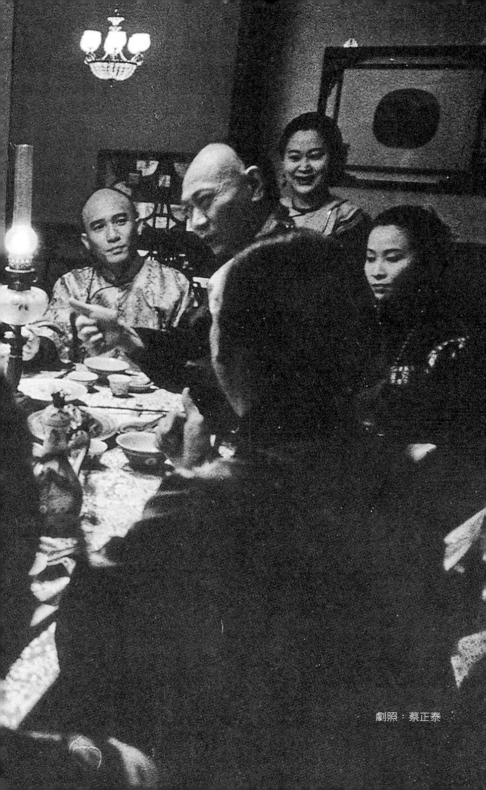

劇照：蔡正泰

　　王蓮生是洋務官員，來自廣東，差使在上海，家眷沒帶，一人住公館。他與沈小紅有四、五年，所謂異性相吸，除了兩性之間，也適用於性情相反的人互相吸引。他本性儒儒，悶騷型的人。由於沈小紅跟小柳兒在熱戀，對他自然與以前不同，他不知道原因，但不會不覺得。所以他對張蕙貞自始至終就是反激作用，借張來填滿一種無名的空虛悵惘。即便對沈小紅徹底幻滅後，也還餘情未了。

　　小柳兒武小生，唧靈唧溜的身材，腦後拖根油晃晃朴辮。

　　阿珠手腳麻利，察顏觀色一流，又會說話，是沈小紅的得力護法，但最後也不得不離開小紅，去周雙珠寓當了雙玉的娘姨。

　　張蕙貞柔媚溫順。王蓮生幫她開寓貼條做生意，又娶了她，可她總得不到王蓮生的心。王蓮生倒還更欣賞小悍婦周雙玉（雖然那時候雙玉尚鋒芒未露），人生的反諷往往如此。

第三組　黃翠鳳

　　黃翠鳳─羅子富
　　黃珠鳳
　　黃金鳳
　　黃二姐　老鴇
　　趙家媽　娘姨
　　小阿寶　大姐
　　高升　羅子富的管家
　　諸金花　諸三姐的討人。諸三姐與黃二姐是結拜姐妹，上海灘有名的「七姐妹」。

　　黃翠鳳凌辣，手腕高明，顧盼神采，是長三行業中之翹楚。上海的客人她只做兩戶，一位羅子富，一位錢子剛。她使羅子富折服於她的「風塵奇女子」的格調，愛上她。此後為了贖身自立門戶的預算開支太大，在羅子富疑心被她敲竹槓之際，又演出易妝縞素替

父母補穿孝的戲劇性一幕，使羅子富重新再戀慕起她來。但她傾心的是錢子剛，鴇母甚至懷疑她倒貼。

羅子富山東人，紫膛面色，三絡烏鬚，是江蘇候補知縣，有公差在上海。豪氣，憨直。

黃二姐是娘姨出身，做到老鴇，手下曾有七、八個討人，自己亦妍頭無數，算一檔角色了，但碰到黃翠鳳也沒轍。

黃珠鳳蠻平庸，黃二姐的討人，老是打瞌睡。

黃金鳳嬌小玲瓏，有人緣。

諸金花是么二（二等妓女）人才，怯懦不登台盤。

第四組　客人與倌人

朱藹人—林素芬
（朱淑人的哥哥，兄弟倆是官宦人家。）

湯嘯庵—林翠芬
（湯是朱藹人的得力朋友，與洪善卿三人常聚首。）

葛仲英—吳雪香
（葛氏乃蘇州有名貴公子，清瘦面龐，長挑身材。）

姚季蓴—衛霞仙或馬桂生
（姚氏做官。）

陶雲甫—覃麗娟

陶玉甫—李漱芳

李浣芳

陶氏兄弟係上海本城的宦家子弟，年紀不上三十歲，與葛仲英世交相好。

陶玉甫與李漱芳的生死戀在他們這個社交圈裡是一則奇譚。妹子李浣芳憨稚可掬，十二、三歲的清倌人。

幾點說明

1. 按原著，諸倌人的年齡皆不到二十歲。最小的如李浣芳十二歲，周雙玉十三、四歲。衛霞仙和馬桂生十九歲，算年長了。蔣月琴超過二十歲，已是見老。

 電影無法這樣複製。由於從前的人成熟得早，其應對進退，與待人接物之際的成熟度都較今天的人也許要早個十年、十五年。所以電影裡角色的「影像年齡」可升高至少十歲無礙。例如張曼玉演沈小紅，並不會讓人覺得不宜。

2. 一等妓女叫長三，因為她們那裡打茶圍（訪客飲茶談話）三元，出局（應名侑酒）也是三元，像骨牌中的長三，兩個三點並列。二等妓女叫么二，打茶圍一元，出局二元。

 女說書先生在上海淪為娼妓，稱「書寓」，自高身價，在原有的長三之上，逐漸放棄說書，與其他妓女一樣唱京戲侑酒。長三也就跟著書寓稱為「先生」。么二仍舊稱「小姐」。

 清朝禁止官員狎妓，所以只有在租界上妓院可以公開接待社會上層人物。一等妓院裡的時髦景觀，完全是 fashion 的。

3. 老鴇買來當娼的養女叫「討人」。周雙珠係周蘭的親生女兒，多少有點特殊身份。

 「婊子無情」這句老話當然有道理，虛情假意是她們職業的一部分。不過就《海上花》看來，當時至少在上等妓院（包括次等的么二），破身不太早，接客也不太多，如周雙珠幾乎閒適得近於空閨獨守。就連雙寶，洪善卿也詫異她也有客人住夜。白晝宣淫更被視為異事。在這樣人道的情形下，女人性心理正常，對稍微中意點的男子是有反應的。如果對方有長性，來往日久也容易發生感情。所以《海上花》裡嫖客們從一而終的傾向，形成了長三堂子的家庭氣氛。

4. 在妓院擺酒或請客打麻將，稱爲「做花頭」，因此妓女「做」某一個客人，客人「做」某一個妓女。席上客人在另一妓女家擺酒請在座諸人，稱爲「翻台」，有時一晚上翻兩、三個台。嫖客們上至官吏，下至店夥走卒，雖然不是一個圈子裡的人，都可能同桌吃花酒。社交佔他們生活裡的比重很大。

5. 或許是因爲對年紀的敏感，妓女彼此不稱呼「姊姊」，特別客氣的時候代以半開玩笑性質的「哥哥」。而有破例稱姊姊的，不避諱年齡，又是特別親密。

有言蘇州出美女，一等妓女大概都是蘇州人。亦都是小個頭，纏足。所謂「十大名妓」，拿現在的審美觀來看，都好像發育未全的女童。若照此搬上銀幕，將產生異國情調的獵奇效果，反而不好。故此電影裡的妓女形象，是似寫實，不寫實的。

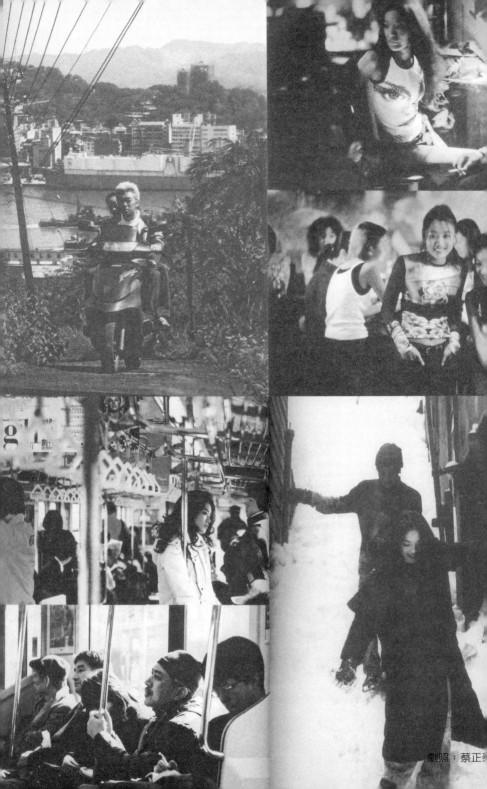

千禧曼波

薔薇的名字，這個名字是一個謎面

我們試圖從五個入口來解這道謎面。這五個入口是：

　名字的進行式

　名字的過去

　名字的現在

　名字的異想空間

　名字的未來式

如果運氣好，我們可能會找到謎底。但也可能，我們走入一個解不了的謎境而迷失於其中。

名字的未來式

1 場

十年後，城市上空又大又圓的月亮仍然一直跟著他們。

那時，突然流行起曼波節奏的舞曲，開得震天響。薇其站著，頭伸出車子的天窗呼吸空氣，像魚。

二〇一〇年，薇其，最 in 的穿戴。她毋需追趕時尚，她就是時尚。

名字的進行式

2 場

BARXING，週末。

反正呼了玩什麼都開心。玩拍立得，玩金妮的生日。

人是一堆，叫得出名字的，金妮、Jo Jo、Ku Lu、小貓、Charmy、杰西、萱、捷哥、薇其。有光的部分剔亮透了，無光的部分黑沉沉的絲絨，他們在亮與暗裡浮動。

來了年輕的魔術師建中，剛從澳門參加國際魔術比賽得了第三名回來。他出現時，左一抓，右一抓，**轟轟**然抓出一蓬一蓬火焰，帶進來一股昂揚的幻氛。

然後來了豆子跟高弟，找捷哥的。

薇其看豆子高弟兩個人，只有兩個字形容，麻煩。除了麻煩，還是麻煩。她不知道捷哥為什麼不拒絕他們。

捷哥不拒絕任何人。似乎任何人都在找他談話，談事情。他很少講，都在聽。若講，似乎都在大事化小，小事化無，四處做公親。

薇其覺得那兩個麻煩真的很黏纏，就撥手機去攪局，見捷哥接了，她說好悶哦出去透氣好不好。

捷哥也從不違逆她，說現在去 TEXOUND 太早，帶她去另一個地方。

3 場

北京。不久前叫 CHINA，給抄了，改頭換面再開張。

卻是另一批人來找捷哥，韓國的石頭幫，搞不清他們做什麼營生，聽談話的內容，好像想拉捷哥合股搞賭。他們給人一種很凝

聚，同時很排外的族群感。對女人也是，認為女人是不可信任的，女人在場，他們便很拘謹不安。

薇其感覺到這個，偏偏就想挑釁他們的不安。好玩是，那種介於遊戲和對立間的曖昧意味。又偏偏，捷哥半點不覺得她在場有什麼不宜，他帶她有時像帶小兄弟。

薇其玩起角色扮演遊戲。不吭氣，只抽菸，一副超大墨鏡，她看得見人，人看不見她。那意思是，大哥的紅粉知己，他們什麼祕密什麼勾當她都知道，不過她口風之緊，誰也別想從她這裡套出半句話。她唯一的動作，她用漂亮手勢招喚侍者，低語吩咐，一會兒侍者端來一排試管，她介紹這酒目前最 in，叫自殺飛機 Kamikazi。

石頭幫更拘謹不安了。

薇其忍著調皮不使泄露到臉上，之後就發在捷哥身上，取笑他：「你什麼都管噢，管的事情真多噢！」

捷哥一貫的哂笑。她曉得捷哥是縱容她的。

4 場

TEXOUND，捷哥奔過來躍過去，像隻飛猿。累時，蹲了身子躲在桌椅下透氣。這家 pub 他也佔股。

今天的 DJ 是個新面孔，問捷哥，說是日本人在台灣學中文，母親是台灣人。

薇其很駭。她說她當總統的話，會給每個人民工作五天之後發一顆 E，讓大家開心，活著開心就好。

萱萱介紹新 DJ 給薇其，叫竹內康，有個雙胞胎兄弟竹內淳，瓷娃娃一對，真清純。

極快極重的銳舞節拍，超過脈搏跳動一倍以上，打得人靈魂出竅。誰也聽不清楚誰在說什麼，但若不是跳舞跳得瘋，就是人人扯直了喉嚨講話講不停。薇其跟竹內康臉貼臉講。聽竹內康講家在北海道，夕張，一個煤礦山城，現煤礦已關閉改成博物館。夕張都是

melon，melon 布丁好好吃……

螢光漠漠，只要是白色，一切的白，白條紋白 T 恤白鞋，都浮凸爲濛濛的燐光體。人臉剩一排燐齒，兩個眼白射出燐芒。 TEXOUND ，深海沉船，漂流著成群結隊的磷火。

名字的現在

5 場

薇其回到家的時候天已經亮。

E 丸帶來的亢進在消退中，爬四樓公寓的階梯間，她給自己補了半顆 E 。她很知道進門後的光景，她需要好精神來面對。

門打開，屋裡，怎麼說呢，屋裡像剛給炸彈炸過，瀰漫著煙味、硝塵。到處是空啤酒罐、可樂瓶、零食、喝光的龍舌蘭，一片狼藉裡，爬起兩個人真像兩具殘骸，迷迷糊糊跟她道聲拜拜走了。

薇其先把所有窗戶打開，通風。再把音樂調到最大，換上她喜歡的 CD ，因此換上她能掌控的空氣。然後去放洗澡水。

她做這些時，煙硝裡，有一雙絕望的眼睛著她。她的男友，豪豪。

她卸裝，脫衣，豪豪便開始了。他在她身後檢查她脫下來的衣裙，嗅她的身體，她的私處。她任憑擺佈，不反抗，不動氣，連不屑也不。

他將她皮包裡的東西全部倒出，仔細搜索，檢視各種發票。並找出他以前分類記錄的發票，比對著時間跟地點。問她這一堆 7-Eleven 全家福的發票是幹嘛，忠孝東路的，延吉街的，安和路，還有新生南路？

「我跟 Jo Jo 他們要的，我說你在收集發票——」

呸，豪豪一巴掌打她後腦勺，打得她手上的精油脫飛掉入浴

缸。

「你敢再打我試試看！」她回頭瞪他，好一會，撈起給打落的精油。

豪豪去檢查她的手機，已撥的、未接的，他將手機裡記錄的號碼叫出來，比對自己的筆記簿，上頭錄載著以前經常出現在薇其手機上的電話號碼。他按了手機上記錄的捷哥電話，接通了，走進浴室交給薇其。

「喂，幹嘛？……喂，薇其？」

「喂！」

「幹嘛？」捷哥在線上。

「什麼幹嘛？」

「什麼幹嘛，你打給我幹嘛？！」

「噢，沒幹嘛，我在泡澡。」薇其說。

「你在泡澡！」

「嗯，我在泡澡，你在幹嘛？」

「我在幹嘛？我在給炮！我在幹嘛！」

薇其聽了笑起來。

豪豪見狀，終於發狂了，把她攋進水裡。

她掙扎著，手機沉入浴缸底。

名字的過去

6 場

她以為自己要死了。而這就是死，往事在空間裡霎時並存。她且看見浴室淨空無人，沉在浴缸底的手機一閃一閃亮著。

7 場

她十六歲就出來玩了，跟 Jo Jo 幾乎每個周末從基隆坐火車到台北。

她們約好同一班車，她基隆上車，Jo Jo 八堵。火車廁所裡，她們呼飯，把自己駁到某種境界，這時火車外的景色緩緩律動著，澄麗極了。

8 場

UNDERGROUND，迪斯可 pub，她們到的第一站。

她認識豪豪在三年前的聖誕節。

那天她跟 Jo Jo 約了朋友去 K 歌，被放鴿子，豪豪一群人就過來搭訕，一起唱歌，唱完一起去 UNDERGROUND。那天的UNDERGROUND，幾乎每個人都穿白色的上衣，螢光燈下變成透明的淡藍。

豪豪整個晚上一直盯住她看，沉默，害羞。

9 場

後來他們去西門町一家賓館，天花板有整片鏡子的那種賓館。

他們一直在做愛，一次又一次。他們全身濕透了，天花板上的鏡子都起了霧氣。

後來，豪豪朋友來敲門，他們在門口說很久，豪豪進來跟她說，他朋友想跟她做，她沒有拒絕。奇怪她沒有感覺什麼不行。

10 場

她高三沒有畢業，他不讓她參加畢業考。考試前一天晚上他們住賓館，他故意不叫醒她，他不要她去考試，不要她離開他。

他們想住一起了，在台北租房子。

他們都沒做事，有時候為了一千塊錢騎車回基隆跟她同學借。

一次豪豪偷了他爸爸的勞力士錶，當了八萬元。

　　他爸爸發現了打電話來問，他不承認，他爸爸就報警了。那天風很大，陽光很亮，豪豪在練鼓。他打得一手好鼓，是他媽媽買給他的鼓。警察來了，查到當票，他們被帶去警察局。她是共犯。

　　豪豪爸爸替她說情。她媽媽跟哥哥來保她。豪豪爸爸則堅持要給豪豪一個教訓，不讓他交保。豪豪被送到地方法院的拘留所。

　　她跟媽媽借了兩萬元要幫豪豪辦交保。豪豪爸爸不准，父子兩個相罵。後來是豪豪媽媽保他出來的。

11 場

　　那段日子裡，豪豪爲了不去服兵役，節食把自己弄得很瘦，抽安非它命抽得凶。他怕她知道，趁她睡覺的時候偷抽。

　　她先在電動玩具店上班，房東介紹的，因爲他們繳不出房租。

　　豪豪媽媽偶爾來幫他們整理家，拖地，煮東西，洗衣服，給他錢。他爲了去買安非它命，湊錢跟她要，跟他媽媽要。

　　豪豪常常寫一些短短的句子，跟她說他們屬於不同的世界。他說你是從你的世界掉下來，掉到我的世界，所以你不懂我的世界。

　　她發現豪豪偷檢查她的皮包，若是沒有地址的發票，他會按發票上頭的電話號碼打去問，騙說要補蓋店章。他還爲了她的電話卡上頭有一段間隔很長的孔而責問她，第一次，他動手打了她，用熱水瓶丟她。她收衣服要回家，他又跪哭求她。

　　後來她賺的錢不夠花，房東認識酒店服務生，介紹她去制服店上班。每天她從家到公司，上班中間，下班之前，他都打電話去盯。她晚回家，他會蹲在樓梯口等她。他妒嫉她有工作，而他從來不工作。他在家就找一堆人來家裡，安，克藥，打電玩，音樂開很大聲。他們爲此爭吵。

　　一次她陪客人消夜回家晚了，他檢查她的身體。

　　還有一次，他用鈔票點火燒她，一張一張的燒，往她身上丟。

　　她受不了跑掉了。

12 場

豪豪是雙魚座。

結果他找到她，哀求她。她跑不掉，又回來了。

她告訴自己，這樣吧，存款還有五十萬，五十萬花完就分手了。

名字的進行式

13 場

那天金妮生日，豪豪用薇其的手機撥通捷哥電話的時候，捷哥跟金妮正在浴室裡給。這是爲什麼豪豪撥了三通捷哥才接的原因。

捷哥看手機顯示幕上薇其的號碼，拿起電話。

「喂，幹嘛？……喂，薇其？」

「喂！」薇其在線上。

「幹嘛？」

「什麼幹嘛？」

「什麼幹嘛，你打給我幹嘛?!」捷哥問。

「噢，沒幹嘛，我在泡澡。」

「妳在泡澡！」

「嗯，我在泡澡，你在幹嘛？」

「我在幹嘛？我在給炮！我在幹嘛！」

聽見電話那頭。薇其的笑聲，接著尖叫聲，再來是一堆雜音。

……

那天傍晚，薇其出現在捷哥的閉路電視螢光幕上，按門鈴。

門鈴響時，捷哥在廚房炒飯。他過來看螢光幕上是薇其，按鈕開門。金妮躺沙發裡看電視睡著。

「怎麼搞的？出事了？」

薇其沒有答腔。臉色蒼白，右眼球血紅，全身顫抖。

捷哥扶她坐下，幫她脫了鞋，叫她去房間休息。

……

醒來的薇其，全身痠疼，渾噩不知所處何地。捷哥的唸經聲，從客廳傳來。她慢慢恢復了意識，起身進浴室。她曉得捷哥在替寶莉念《金剛經》。

鏡中人，充血的眼睛，煞白臉，青唇，她不認識這個人。她竟是如何把自己弄到了這種境地！她放聲大哭起來。

名字的現在

14 場

她打電話給母親。這回她什麼都丟得精光，沒手機，沒電話號碼，沒軌，她只能找家裡人，要母親幫她去住處把她的東西拿出來。

哥哥陪母親去取，出來說是豪豪把她的衣服都剪破，東西都砸毀了，什麼也不剩。豪豪對他們很禮貌，遞菸給哥哥抽。他們走時，豪豪把她的手機掏出託他們帶給她。

手機沒壞嗎？！（鯊魚機？）

她想像他們的住處，完全成了一個廢墟，她差點淹死在那裡的。

豪豪交還她手機，是要她開機，讓他能夠打電話給她，讓他找得到她。

她開機，居然手機沒壞。聽留言，一通一通，無數通，都是豪豪的，說他愛她，愛她到死……說一串他們之間的祕語……作了一首歌，唱給她聽……

她關掉手機。這個號碼不能用了。

15 場

母親要她搬回基隆住。她覺得很難，那樣的生活她回不去了。

她聯絡萱，聽說萱他們那邊有套房出套。

她盤算自己能做什麼，最容易是回制服店上班，靠原始本錢謀生，可現在她不想了。她仍年輕，目前看來毫無一技之長，但這不表示她就沒有出路。她還有存款，不料五十萬倒沒花完，夠混一陣子。於是她想起 Ku Lu，可以跟 Ku Lu 學化妝。

16 場

她用捷哥家電話聯絡朋友，安排事情。捷哥出去，回來，必在佛壇前合什默唸，看不出他這樣信。見捷哥唸完三遍《金剛經》，她由衷讚佩他好有恆心噢。

捷哥清拭佛堂，挺覥覥的。

她問寶莉戒掉沒有？

「很難吧。」

「那你這樣幫她唸，有用嗎？」

「寶莉媽拜託我們朋友幫她唸，答應寶莉媽了。」

「可是，有用嗎？」

「寶莉媽說是祖師指點的，越多人一起唸，力量越大。你也參加唸嘛。」

「我？」薇其笑起來。

捷哥走去廚房，清理垃圾袋。她跟過去。

「像我這種不信的，唸也白唸。」

捷哥清好垃圾袋放在門外。她跟過來。

「你真的信嗎？」她問。

「心誠則靈。」

「那叫我是沒辦法，不可能的。」

捷哥拿出電蚊棒，朝空中逡巡，電蚊子。咕譏說不知哪裡來這

麼多蚊子，問她有沒有被咬到，他常常半夜起來打蚊子。

　　晚上八點鐘，這時候去哪裡都太早。薇其感覺到，她跟捷哥，有些張力在產生。這張力來自於，他們從來沒有在一個家居的環境裡共處過。

　　家居的時間，家居的空間，他們從來沒有過這樣的相處方式和關係。所以，兩人都不會了。捷哥儘在那裡電擊蚊子，電到時，啪，炸響。

　　她想打破張力。「我真嫉妒寶莉。」

　　「啊？」

　　「都有人幫她唸《金剛經》。」

　　「唔。」

　　「還每天唸三遍」

　　「盡人事，聽天命。」

　　啪，又電到一隻蚊子。

　　「你連這種事也要管噢？」她的口氣有點像老婆了。

　　「唔。」

　　「管太多了吧！」

　　捷哥哂笑。去把電視打開，隨便停在一個頻道上，只要有聲音填滿屋子就好。

　　「你幫寶莉唸經，都不幫我唸噢？」

　　「妳？」捷哥笑起來。

　　「我也很不好啊。」

　　「妳不好？」

　　「我是不好嘛。」

　　捷哥嘿嘿嘿笑著，手上搖控器不斷轉台。

　　薇其嘆口大氣。她不但沒有打破張力，反倒更加強了張力，一路把兩人推向邊界。

　　他們更專注看起電視來。MTV 台，讓強烈的聲光跳動掩過他們之間。

17 場

ROCK CANDY 2。

薇其跟 Ku Lu 談關於學化妝的事。包廂內，隱隱的電子舞曲給隔在玻璃牆外。

突然起了騷動，豪豪來找薇其。

這裡可都是薇其的朋友，豪豪等於踢館來了不成，豆子夥同高弟就要喊打。

捷哥制止他們，說讓薇其自己去處理，這個空間要留給薇其。

18 場

再見到豪豪，ROCK CANDY 2 外面，霓虹燈閃爍著，一明一滅恍如隔世。

豪豪求她跟他走。小刀的車就停那裡，就走吧。

她平靜看豪豪。

豪豪抱住她。抱緊她，像以前那樣，可以有效的把她抱活回來，然後跟他走。

她從豪豪肩上看見城市上空的月亮，又圓又大。第一次，她像站在月亮的位置俯瞰自己，俯瞰豪豪。他們顯得好小好小，小得可憐。

豪豪放開她。

她不動。

豪豪說外面好冷，回車裡吧，有話回車裡說好不好。

她平靜告訴豪豪，可能嗎？回去，不是還是跟以前一樣嗎？每次每次，都一樣。他們在一起三年，他不去工作，天天在家裡守她，在一起就是吵架，像這樣子，在一起有什麼好？難道他們還要再過這樣的生活嗎？想想看，照這樣子下去，行嗎？

反反覆覆，幾句詞，像催眠，像咒語……他們給冷風吹得凍成冰柱。

19 場

小刀的車裡，豪豪痛哭起來。這次，薇其是真的跟他分手了。

20 場

WHISKY，餐廳重新裝潢後，開幕。

捷哥投資的，大家都來捧場。瘋得不得了，只有薇其，喝悶酒。

曾經三年，豪豪是她生活裡最重要的人，佔滿了她全部、全部的身體和精神。如今，一下子抽空了。她想念他，非常想念他。想念的痛苦，跟他們在一起時互相折磨的痛苦，竟是同等同量的。

她喝醉不適，先走。捷哥叫豆子高弟送她回。

21 場

途經全家便利商店，她叫停，醉暈想吐。沒吐，卻進店裡買礦泉水，在雜誌攤前發怔，抓了《時報周刊》跟 *Vogue* 付賬。

有車子盯住豆子他們的車。

22 場

捷哥家，醉薇其下車，豆子陪她上樓。高弟等在車裡，沒熄火。

門口她掏鑰匙，摸半天手提包，沒有。打手機給捷哥。捷哥說叫高弟回 WHISKY 跟他拿。

豆子接過手機撥給高弟的時候，薇其不支坐下，整個人埋在膝間。

手機撥響著，電梯門打開，石頭幫押高弟出現，而高弟身上的手機正在響。豆子拔腿要跑，已給石頭幫一併押了塞進電梯下樓。

薇其睜眼站起來時，樓梯間空無一人。

她完全不知道剛才發生的事。甚至不知道自己為什麼一個人站在這裡。反射動作，她掏外套口袋，一掏一把鑰匙，原來鑰匙在口袋裡，開了門進屋。倒斃沙發上。

23 場

半夜，幽暝無聲，捷哥出現於客廳。

他潛進房間，卸下槍，藏妥。然後拿護照，拿一厚疊美鈔。

離去時，見薇其睡沙發上，便拿被單蓋住她，熄掉兩盞立燈，留輔燈。卻聽見蚊子簡直轟炸機般飛過臉頰，在上空盤旋。便去飯桌那取來罩菜的紗網，將薇其頭臉罩在其中以免蚊咬，又把被單密密遮嚴薇其露出的手腳。

24 場

白天薇其醒來，對於昨晚的記憶，只到 WHISKY 喝酒為止，之後到今天，徹底空白。

捷哥家，沒電話留言。她唯一能確定的是，捷哥回來過，又出去了，幫她蓋被單，罩紗網。

名字的進行式

25 場

MILK，竹內康兄弟在這裡管吧枱，放音樂。女人們的聚會，Ku Lu、Jo Jo、金妮、萱、Charmy 和薇其。廂房燈光，整個像在水裡，溶溶流影的一忽兒藍，忽兒紅，忽兒綠，忽兒黃。傳大麻呼，溶溶得你我不分。

還是姐妹們一起快樂，男人只會帶來煩惱和混亂。

講起豆子跟高弟詐賭，找魔術師建中去弄手腳，贏了很多錢，那邊石頭他們恨死，結果捷哥到他們場子談，不知怎麼好像有開槍，石頭他們有人受傷。

「那人呢？捷哥他們人在哪？怎麼沒看到？」薇其訥悶捷哥兩

天沒回家，沒音訊，失蹤了。

七嘴八舌。只有香港來的模特兒 Charmy，比較不是同掛，始終笑眯眯不發一言，自己駭，儘瞧著悶悶的薇其。

薇其走出廂房到吧枱，要竹內康幫她調一杯長島冰茶。問他們兄弟不是二月要回北海道？竹內康說十四號夕張電影節才開始，這之前回去幫忙就行。

她友善看著竹內康兄弟。他們令她想起豪豪，在 UNDER-GROUND 初認時的豪豪，沉默，害羞。好遠好遠的事，遠得像上輩子，像前生……

名字的現在

26 場

薇其醒來，捷哥家。

關掉聲音的手機，此時閃起訊號，有電話來，薇其沒看見。

27 場

電話是捷哥打來的，人在日本。留言給薇其，他住甲隆閣，去年他們一夥去玩住的那間旅館。她若沒事，來吧，散散心。若要來，就搭羽田機場的飛機，出機場後叫 taxi，坐到新宿大久保站，車費不超過一萬日幣。甲隆閣電話是 03-3369-5526。捷哥說，他來日本的事，不要告訴別人。

薇其聽捷哥留言，反覆聽。

仍是捷哥無可無不可，沒有非要怎樣的語調。提議她到日本散心，決定權在她，去或不去，隨她，不壓迫她。捷哥的風格，一向如此。

然而女人的直覺，她覺得捷哥想念她，希望她去。他叫她不要

告訴別人他到日本，意思不就是，你來吧，一個人來。

問題是，她要不要去。

她感到一股拉扯她的力量，Charmy 說的，沉淪的拉力，沉淪感。

她嗅到危險的意味了。

徘徊在沉淪的懸崖邊上，問題是，她要不要掉下去……

28 場

東京，甲隆閣。

櫃枱是會說幾句中文的老闆娘兒子在當班，交給薇其房間鑰匙，及一支手機。說高桑交代，他去橫濱辦點事，會用手機這個號碼跟她聯絡。櫃枱的態度，自然是把她跟捷哥當一對。

進房間，發現是捷哥住的，有捷哥的外套。還有呼麻用菸斗，和一包抽剩的萬寶路淡菸。其餘用品，看來是到這裡現買的。

拉開窗簾，外面 JR 線電車轟轟駛過。有一棵葉落枝禿的櫻。

29 場

她手機帶身上，四處遊蕩。

聽說大久保一帶是山口組地盤，不過她看到的都是忙碌人，上班族，學生，家庭主婦，人人行色匆匆。她讓自己也像他們之中一份子，吃拉麵，啃飯團，喝礦泉水，在 7-Eleven 翻綜藝雜誌。倒是 love hotel 很多，往新宿去的小巷弄裡都是。

名字的異想空間

30 場

晚上她回旅館，看《電視冠軍》。

　　披著捷哥的外套，有古龍水跟菸混合的氣味。抽完剩的幾根萬寶路淡菸。她焦慮起來，爲什麼捷哥還沒有打電話給她。

31 場

　　一座氤氳的溫泉旅館，老得有時間一半的老。

　　泡在池裡蒸霧裡的捷哥，裸露著瑰麗刺青。

　　牆柱上猙獰的天狗面具，垂視池面。

　　槍聲砰響——

　　薇其驚醒，坐起來。

　　是 JR 線電車掣馳而過。

　　窗外街光焚城一般，櫻的枯枝。

名字的現在

32 場

　　吃拉麵的時候，手機響了。

　　她忙不迭開機聽，差點打翻麵。

　　是個講日語的男人，她聽不懂，用英文講。對方破爛英文回了兩句她還沒聽懂，就切了。

　　不是捷哥。

　　有人找捷哥，用這支手機號碼？而捷哥仍無音訊。她覺得超過她心理上能負荷的重量了。

　　這算什麼呢？大老遠跑來這裡，旅館裡等一個至今不知爲什麼還沒有給她電話的男人？她不當的期待是可笑的。她把自己又掉進一個什麼樣的深淵裡？沉淪，沉淪……她打了個寒顫。

33 場

　　回旅館找出竹內康留給她的電話。打過去，日文英文亂七八糟講，無效。

　　下樓找櫃枱，老闆娘當班。她請老闆娘幫忙打，原來電話是東京父母家，竹內康兄弟已去北海道夕張，問到了那邊電話。

　　她打去夕張，果然是竹內康，異地聽見竹內康聲音，也是親人了。

　　竹內康很熱情邀她去夕張住他們家。她不置可否，去嗎？不去嗎？不知道……

<center>名字的異想空間</center>

34 場

　　零下四十度是什麼樣子？竹內康說夕張現在零下四十度。

　　她想像那是像《雪人》裡聖誕老公公的家鄉吧。

　　雪人帶小孩離地一飛，小孩赤裸穿睡衣但在夢裡一點也不覺得冷。她哼起雪人的音樂。雪人終將在太陽升起時融化不見，所以那音樂好淒涼，好惆悵。

　　有一次她跟豪豪做愛，不知何處的雪人音樂，賓館裡頭的調頻台嗎？如此悠揚，如此淒涼，她覺得豪豪就會像雪人一樣在太陽升起時消失了，因而非常悲傷、悲傷的做愛過程，即便多年以後她仍深深記得。

35 場

　　她哼著雪人音樂。

　　竹內康說他們祖母的家是間居酒屋，電影節時最忙，他們會從

東京回去幫忙。她飛翔在音樂之上，抵達夕張。

淨空無聲，飄雪裡，她看見七十歲老祖母，背駝得跟地面呈平行狀的祖母。還有居酒屋。

好老的居酒屋，已經有時間一半老。電影節時候，擁擠著奇奇怪怪來自世界各地的人。

36 場

有一條街，竹內康說，兩邊滿滿的看板，都是老電影，有卓別林，有奧黛麗·赫本，有一堆他們根本不知道誰是誰的上個世紀的人。那些人都在無聲的飄雪裡。

37 場

有一家最老最老的旅館，叫豐明館，竹內康說她可以住那裡，酷。

突然跑出一隻雪白安哥拉貓，雪精？雪靈？他們跟住它跑下豐明館前那條街。

38 場

電影節結束那天會放煙火。他們看見時奇怪正在投幣喝飲料，衝出屋子，衝到街上，看天邊的煙火果然像星星散落。

TEXOUND，那次在 TEXOUND，竹內康跟她臉貼臉扯直喉嚨講話她也聽不清他講什麼，此刻，她剎那聽清了那次他在講煙火，電影節的煙火。

居酒屋到夜裡兩點還滿滿是人。

39 場

他們兄弟送她去豐明館。雪精靈的洞窟。

好矮好矮的小閣樓，他們得蹲走。好長好長的走道，手提燈照明，晃動的亂影不知會帶她到哪裡？

40 場

不想迷路就只有認路，終結時總會到達某處……

沒有竹內康兄弟。沒有雪精靈。

沒有過去和未來。

現在進行式之中，捷哥到底在哪裡？

到底發生了什麼事？為什麼不跟她聯絡。沒有電話，沒有音訊，沒有人，什麼都沒有？

名字的進行式

41 場

手機鈴響。

飄雪裡閃爍的老電影看板。

電車上，中央線往奧多摩的空蕩蕩車廂裡，薇其驚起，接聽手機。

是捷哥。

「你在哪裡？」她力圖保持冷靜的口吻，卻發抖著。

等待，像讓她頓時，老了十歲。

在沉淪懸崖的邊緣，她驚訝發現自己如此生嫩，如此還是個新手。

「你還好嗎……沒事吧……」她大喊著。

電車交錯電車，馳風掣影。

她哭了起來。

——劇終

珈琲時光

分場劇本

序場

只有一節車廂的火車通過「杂司ケ谷」的涵洞上。
出字幕：珈琲時光

1場

一節車廂的小火車駛過住宅區，隆隆車聲裡窈作夢醒來。她昨天才從台灣回來，今天準備回父母家，明天掃墓。

她給自己倒了一杯鮮奶，走到陽臺，想著剛才做的夢，小火車又一輛駛過，在不遠的車站停下來。

2場

山手線電車上，於某站停下來時，正好是司機交班的時間，司機將懷錶卡入凹槽內，將班表夾到表板上，然後比個開車的手勢。

窈就站在第一節車廂駕駛間的玻璃窗框後面，看著這一套行禮如儀的標準動作。她從背包裡拿出一隻懷錶，果然跟司機的懷錶幾乎一樣，令她滿意。這是她從台灣鐵路局買到的五十年前的車長懷錶，花了兩萬台幣。

3 場

　　近午，窈走出神保町車站。個子小小的窈，揹著好大的登山包，她全部家當都裝在裡面，筆記型電腦啦、書啦、衣物啦、吃食禮物啦。事實上，她整個人看來就像一名旅者，一個行腳僧。

　　她走進「薯屋」。屋內，聖人正專心忙炸蝦，人很多，窈買了炸蝦飯的單子遞給聖人，他們是老朋友了。窈喜歡看聖人炸蝦，乾淨俐落，一股帥勁。每次來窈都說「我不急」，意思是她不趕時間。

　　窈吃完，要外帶一份炸蝦飯給淺野，並把台灣帶回的雨傘送聖人，是支有防盜鈴的傘。聖人笑說是雨傘男的新產品嗎？

劇照：蔡正泰

4 場

　　距薯屋不遠的舊書街,淺野是一家舊書店的第二代老闆,自他父親時代以來就賣的是社會人文的古本。淺野而且是個「電車狂」。

　　淺野把窈在台灣傳真來託他買的關於江文也的書交給她,不收錢。她說此書可以報紀錄片製作的帳,一定要收。然後拿出車長懷錶送他這個電車狂,不收錢,是生日禮物。

　　窈播放從台灣帶回的江文也音樂 CD,《台灣舞曲》。

　　淺野吃便當時,窈開始談江文也。江是學電機的,課餘在上野音樂學校修作曲及聲樂。江喜歡去一家叫「TAD」的咖啡店聽當時的現代音樂,每次都點兩杯咖啡,加五塊方糖,因為太甜了可以喝得很慢,而且是一邊看樂譜一邊聽。

　　窈在淺野面前是完全放鬆的說個不停,淺野通常就是聽。窈又說起她做的夢,夢中她在看一本童話繪本,故事講丈夫出遠門,一個憂鬱的母親的嬰兒被妖精偷走換成冰雕假嬰。她不記得看過這本繪本,卻為什麼那麼清楚記得那些有著滿臉皺紋老人臉小孩身體的醜陋妖精,還有那個冰雕假嬰,融解滴下水來……

　　淺野說那種長相的妖精是一種地底妖精,叫戈布林。古代歐洲各地都有 Changeling 傳說,接受洗禮前的嬰兒,有時會不小心被妖精偷走,留下滿臉皺紋如老人的妖精小孩,以至家中小孩突然生病,大人就懷疑是被掉包的小孩 Changeling,甚或加以虐待。

　　淺野替客人包著書,處理完便打電話問同業,請代尋是否有一本關於戈布林妖精和 Changeling 的童話繪本。

5 場

　　窈先到日暮里車站,從寄物箱取出行李,打開,把背包裡較重的一些東西塞進行李,想起有一疊江文也資料,便在行李底層翻掏出來放進背包。這是昨天她下飛機後搭 Skyliner 到日暮里換車,行

李存寄物箱的。車站人來人往，窈蹲地上整行李的身影實在蠻突兀。

6 場

回父母家高崎的電車上，窈閱讀江文也資料。

支線電車到了吉井站，天仍大亮，父親的車已等在站前了。

7 場

回到家，母親在廚房準備她喜歡吃的魚。

飯菜準備好，父親上樓叫她吃飯，見房間裡打開的行李東西攤得一地，窈倒斃於當中睡死了。父親沒叫醒她，拿一條毯子幫她蓋上。

8 場

半夜，餓醒的窈在廚房躡手躡腳找吃的。母親聞動靜來廚房，幫窈弄了飯菜。窈餓死鬼般猛吃，吃了很多，不是普通的多，是很多。母親訝嘆她餓成這樣。

9 場

去掃墓的車上，窈瞌睡到不行，屢屢砰一響被自己大頭撞到窗玻璃的聲音驚醒，然後又睡。母親很可憐她怎麼瞌睡成這樣。

10 場

外婆的墓前窈插好兩把鮮花，拿長柄杓舀小桶裡的水澆濕墓碑。窈對外婆自言自語著，告訴外婆她懷孕了，她決定要生下小孩自己撫養。她感覺自己從來沒有這麼快樂過。她要外婆祝福她。父母親在旁聞言，驚駭極了。

11 場

近午，父親開車到他們常去的小鎮上的手拉麵店。老舊店門口邊的牆上寫著，「每日供四十份」。

對窈的突發狀況不知該如何問起的父母親，父親欲叫酒喝，被母親提醒開車不喝酒。父親說：「你開。」母親說：「旁邊有人我不敢開。」一家人好沉默的吃麵。

12 場

回程車上，窈看著窗外飛逝的景物，嘗試讓父母懂得她的想法。她說她決定生下小孩自己撫養，做了這個決定後，她是如此快樂。當她在台灣發現懷孕然後決定要生下這個小孩時，事情變得其實再清楚簡單不過了。

父母親聽了不知該如何反應。半天，父親問她結婚的事，她的回答也再明白不過了，不結婚，也不打算告訴她台灣的男友。

13 場

回到家，已經太陽偏西。窈在外面收拾母親幫她洗曬的衣服。

房間裡，父親悶悶的喝酒，母親從廚房端來下酒菜。

母親鄭重對父親說，窈的想法太天真，懷疑她只是隨便說說，養小孩又不是養貓，到時候是丟給他們養嗎？母親更進一步分析，兩人年紀都大了，父親有高血壓，自己是風濕腳痛，只要看看鄰近的宮本夫婦，每次女兒送小孩回來，不到三天就累出病。何況父親正為著是否退休在煩惱，到時候又要擔心小孩沒帶好，又要擔心小孩出意外，依目前兩人狀況怎麼可能有體力應付。

母親要父親仔細想清楚，並且要讓窈也想清楚，現實狀況是很難的，別一肚子傻念頭不知厲害。父親始終沒搭腔，只是喝酒。

14 場

清晨，往長野縣的電車上。窈戴耳機聽著江文也的鋼琴組曲。前座椅背放下的桌板上，攤開窈的筆記本寫著：

江文也日記（大正十二年，十三歲）

6 月 22 日，母親病故。

7 月 15 日，離廈赴日。

8 月 13 日，登太郎山。

15 場

窈到上田站。找到上田中學，訪教務主任。翻拍江文也畢業紀念冊內的照片。以及老舊的校舍教室。問八十年前江文也的同學資料，當時對江文也影響很深的傳教士史考夫女士的舊址。還有江文也同學，也是妻子的龍澤乃子的軼事。

這一切，對五十幾歲的教務主任來說，都太老了，無言以對。

16 場

窈閑逛上田市，登太郎山。在史考夫傳教士當年教堂附設的幼稚園處徘徊拍照，沉吟於江文也十三歲喪母而初到日本時的心情。

手機響，是台灣男友。

窈說正在上田找資料，忍不住熱烈談起江文也的遭遇，十三歲就離開廈門到日本了。啊廈門，男友家的雨傘廠不就是在廈門嗎……

男友打這通電話，是約窈同去泰國度假，順道探視居住泰國的母親。

窈回絕了，說明自己正在做江文也的紀錄片。窈用中文跟男友溝通，間雜著中文講不靈光時的日文，急了就一長串日文不管男友聽不聽得懂，講得口乾舌燥好累。

17 場

　　神保町的 ERIKA 咖啡店一角，窈的老位子，筆記型電腦打開在桌上，窈一向把咖啡館當成工作室，此時正講著手機講了很久想切掉又切不掉的。對方是一位江文也音樂界的同僑，九十歲了，窈跟他約時間訪問，對方卻在電話裡講起來，反覆說著，江文也是自學的音樂天才……二十二歲開始連續兩年入選第一屆第二屆日本全國音樂比賽聲樂組……二十四歲以〈台灣舞曲〉入選奧林匹克音樂作曲競賽，是當時日本第一人……

　　咖啡店老夥計走來告知窈，淺野電話，窈趁此結束了手機談話。

　　窈走到吧枱那邊接電話，淺野打她手機不通，幸好打了店裡電話來救她，不然九十歲老先生講話像唱片跳針一樣不知要講到什麼時候。淺野告訴她，拿到幾本有關 Changeling 和戈布林的繪本，也許其中有她夢裡看的那本。

　　在吧枱穿著薯屋工作服喝咖啡的聖人，對窈說淺野最近發生的糗事。據稱是有一年輕女子到書店向淺野求婚，大家都擔心淺野被謀財害命呢。

18 場

　　窈手拿一杯 ERIKA 的外賣咖啡出來，走幾步路即淺野的書店。

　　淺野正在幫顧客包書，示知窈櫃枱上的一落繪本。窈一本本檢視時，淺野說最上面那本有窈描述的冰雕假嬰，其他本沒有。窈拾起那本，唸出書名 *Outside Over There*，淺野說是繪本大師仙達克（Maurice Sendak）的作品。

　　窈翻開第一頁，顯得很迷惘。翻開第二頁……翻開第三頁……忽然驚呼：「這個向日葵，我記得！」

　　那是開著有大朵向日葵的窗子，姊姊愛妲為了哄哭鬧的嬰兒，吹起號角來。吹出了興致，嬰兒也聽入迷了。而就在窗外，爬進來兩個黑影子，戈布林。

　　這不是作夢，這是遺忘的記憶。窈更迷惘了，是有這本繪本的？她是看過繪本的？

19 場

　　爸爸出海了，媽媽坐在院子的花架下，因憂傷而精神恍惚，於是嬰兒就由懂事的小姊姊愛妲來帶。為了哄哭鬧的嬰兒，愛妲拿起小號角對著窗口吹奏悅耳的歌曲，嬰兒聽得入迷，愛妲也渾然忘我，都沒回頭看一眼嬰兒；沒想到兩個披著斗篷的戈布林（地底妖精）陰影般從另一個窗口爬進來，帶走驚嚇失聲的嬰兒，留下一具冰雕假嬰。可憐的愛妲毫無所覺，吹完小號角才回頭抱起假嬰，溫柔地說：「我好愛你。」然而假嬰眼睛僵直，並開始滴水，愛妲立刻知道發生了什麼事，「他們偷走了妹妹，去當噁心的戈布林的新娘！」愛妲憤怒大叫，急忙拿了媽媽的金黃色（彷彿帶著魔力的）雨衣穿上，把號角放進口袋，卻犯了一個大錯——她背朝窗外，跳進「外頭那邊」，於是愛妲只能仰著臉飄在空中，看不到

幽冥下界的惡魔巢穴。最後愛妲聽見爸爸的歌聲，指引她將身子翻過來；她照著做，立刻發現她已經進入戈布林的洞窟，並置身於一場婚禮之中，而身邊盡是長得和妹妹一模一樣的戈布林嬰孩。於是她取出號角，為嬰孩吹奏動聽的歌曲。這些戈布林聽了就不由自主地舞動身子，開始只是慢慢地，接著越跳越快，都快不能呼吸了。他們說：「可怕的愛妲，我們再也跳不動了，我們必須上床睡覺。」然而愛妲繼續吹奏，樂聲甚至讓水手們迷失在月光下的大海。戈布林嬰孩飛快地旋舞，終於被捲進舞動的漩渦激流中，只剩下一個嬰兒，躺在舒服的大蛋殼搖籃中低語，並伸出可愛的小手。那正是愛妲的妹妹。愛妲高興地緊抱妹妹，沿著森林中蜿蜒的小河，回到山岡上的家。那裡媽媽還坐在花架下，手上拿著一封爸爸的信，上面寫道：「我就要回來了，我勇敢、漂亮的小愛妲一定要替永遠愛她的爸爸照顧好妹妹和媽媽喔。」而這正是愛妲剛剛做的事。

（繪本裡一頁頁的大幅圖畫，窈的聲音在唸這個故事。）

20 場

（窈唸故事的聲音延續到此場。）

翌日，杉並區，窈在當時江文也喜歡去光顧的一家老書店拍照。問起目前第二代經營者書店舊事，看來是什麼都不知道的。

離去時，窈看見一座巨大無比的印度式建築，直覺這就是夢裡她在看童話繪本的地方。

她中蠱般趨前，但找不到入口。

手機響，是淺野。窈迷惑說有一座大得不得了的寺廟，叫大聖堂……她想起來了，是她小時候來過的地方，裡面鋪滿了榻榻米跪著滿滿的信徒在誦經，她就在旁邊看那本繪本。所以這不是做夢，是真的……她都想起來了……

　　淺野告訴她找到了舊地圖，上面有標示出「TAD」咖啡館，怎麼交給她？就約在御茶の水月臺見。

21 場

　　窈在山手線電車第一節車廂，迎面飛逝的景物。

　　到了御茶の水站的月臺，淺野已經等在那裡。車停，淺野跨入車廂，卻見窈掩口衝出來，蹲到月臺一隅似要嘔吐。淺野莫名所以也跑出來。

　　稍後窈已平復坐在椅子上，淺野買了一罐烏龍茶來，拉開鋁罐遞給窈喝。窈湊到嘴邊，眉頭一蹙，遞還淺野抱歉說剛才想喝，現在又不想喝了。

　　窈說看到大聖堂，她都想起來了。記得小學時候母親說過，她從小是教友們照顧的。她生母信教很迷，捐了無數錢。四歲那年生母棄她離去，鄰婦發現她時，在她睡覺的榻榻米四周堆滿了方便麵……

　　窈似又不適起來，整個人彎下去伏在膝蓋上。淺野問怎麼回事，她說懷孕了，噁心噁心的，好想吃肉喔。淺野愣住。

22 場

　　有樂町站，兩人走出來，進到鄰近一家老咖啡店，MOMOYA。

　　窈要了一杯鮮奶，淺野愣愣看著她。被看得不自在起來，窈問淺野舊地圖呢？拿出來吧。

　　窈取了 JR 舊路線圖去吧枱那邊問老闆，八十年前的老咖啡館「TAD」早已不在了，如今是棟大樓之類的。窈回來落座，鮮奶已在桌上，端起來喝，喝得嘴巴上唇半圈白色，見淺野還在愣看她，只好笑說：「我戒咖啡了。」

　　窈對淺野說，懷孕是意外，但是決定要生下小孩時，她感覺從來沒有那麼平和過，非常平和的感覺，整個人變得好清楚。

　　淺野更愣了。

23 場

「TAD」舊址附近，走前走後找當年的確實地點。淺野無法面對竊懷孕事件的，只管捧一張舊地圖埋頭找路，找到了，果然已改建為一棟大樓。

竊取出相機拍照，一邊對淺野感慨不已，這才發現淺野顯然是避開她而走到不遠處的一架自動販賣機前駐足。

24 場

竊回到家，樓下信箱一些信件，有順天堂醫院寄來的盲叔叔的開刀通知。便打電話給盲叔叔，謂手術安排在八月某日，她會某日去札幌接他。盲叔叔說之前他將去夕張待待，三戶部先生教舞六十週年慶，他仍住豐明館，竊到那裡找他即可。

晚上，竊在整理紀錄片資料時母親打電話來，告知明天要跟父親來東京，希望能見面，因為後天一大早要去參加父親公司上司的葬禮。

竊跟母親撒嬌說，很想吃母親做的燉肉呢，想著口水都流下來了。

25 場

早晨，竊提著大塑膠袋穿過平交道。鄰近公共澡堂附設有自助洗衣機，竊都來這裡清洗被單衣物。

等待清洗中，她走到巷弄裡刷拉刷拉搖一支鐵罐，內裝貓吃的飼料餅乾，咪嗚咪嗚喚貓，不見貓，就在固定的餵食地點放置了一把餅乾。

26 場

竊經過神保町舊書街往 ERIKA 咖啡店途中，見淺野的書店沒開，按樓上住處的鈴也沒人回應。打淺野手機，未開。

竊轉來薯屋，還不到中午營業時間。見聖人與女友在側門巷口僵持，有狀況。

女友看見竊，舉起手中聖人剛轉交的雨傘說了謝謝，還按一下

警鈴，嗶嗶聲大作。聖人告訴窈淺野去 JR 線錄音了。

27 場

窈在 ERIKA 訪問江文也傳記的作者。談江文也與妻子龍澤乃子之間的戀愛、私奔，因龍澤家裡反對。後來江去大陸北京又娶妻生子，戰後回不來日本。傳記作者認為，做江文也的家人很辛苦。江文也才氣橫溢，熱情，不是平常人，但受苦的往往是最親近的家人。

28 場

窈走進御茶の水的山手線月臺，習慣在第一節車廂上車。車來，窈上車又下車。她想也許會遇見淺野在錄每一站的車停車開聲、播報聲、環境聲……

三班車過了，不見淺野。窈打淺野手機，還是未開。窈留言。

29 場

車到日暮里，窈發現對面月臺在錄音的淺野。趕緊下車，衝到對面月臺時，眼看淺野上車走了。

她想淺野可能會在上野站錄音，趕忙跑回逆向月臺，上車。

30 場

上野站，窈跑下車，在月臺間奔望。電車來來去去，她找不到淺野。只見無數的，來來去去的電車……

31 場

淺野在御徒町的月臺，坐長椅上喝水休息。他拿出背包裡的手機打開，聽了窈的留言，又關上。

32 場

暮色中，折騰了一天疲倦的窈，搭荒川線回到杂司ケ谷。父母親已經等在站臺。母親還特地做了燉肉帶來。

33 場

　　窈帶父母親回到窄小的公寓。他們是第一次來窈的住處。

　　母親到廚房處理燉肉，有意讓父親跟窈有個說話的空間。他們來東京除了參加喪禮，主要是想勸窈慎重考慮不結婚生子這件事。然而平日就寡言的父親，不知從何啓齒，只頻頻說著好熱，好熱。

　　窈幫父親倒了一杯冰水。聽電話留言，沒有淺野的。

　　母親一直用目光示意父親談話。

　　避著母親目光的父親，發現一節竹筒頗奇怪。窈說是從大陸帶回來的，叫「竹夫人」，以前中國的四川人天熱時用來灌冷水抱著睡覺。

　　窈問父親要不要去附近的澡堂沖個涼，或者先去吃飯？父親不置可否嗯了一聲。倒是在廚房的母親搶著說還不餓，吃飯還太早罷。

　　寂靜中，有雷聲隆隆。父親說：「要下雨了。」

　　窈問父親明天喪禮的事。父親說是公司的上司山田先生。

　　母親端肉來給窈吃。接續父親的話說，山田先生退休不到幾年就去世了，腦溢血。起先眼睛痛以為是眼睛的問題，延誤了就醫，在上廁所時腦血管整個破裂不治。

一陣閃電霹靂打下來。父親望窗外說：「要下雨了。」

母親看著窈狼吞虎嚥在吃肉。決定直截了當問，有沒有找醫院做定期檢查？

窈一呆，搖搖頭沒有。

母親問多久了？

窈說三個月吧。

沉默。然後母親終於開口，請窈慎重考慮不結婚生子這件事。希望窈能好好想清楚，一個人養小孩的可行性，恐怕會超出她想像之難度。

窈笑了，說她是不可能結婚的。她男友人很好，只是太依賴媽媽了。是她以前在台灣教日語時的學生。家裡是做雨傘的。

母親恍然大悟，說難怪窈每次帶雨傘回來，原來都是男友家做的。

窈說男友家的工廠以前在泰國，後來遷到大陸。男友是在泰國念美國學校，高中畢業後到美國念大學，現在跟姊姊在廈門管工廠。去美國念書，是母親陪著去的，母親每次回泰國都哭。他們這個家族企業，跟他結婚以後，一定是在雨傘廠幫忙，她怎麼可能去過那種日子。

父母親聽了，一時語塞。

34 場

雨中，走去附近壽司店吃晚飯。窈跟父母親一人一把傘，穿越杂司ケ谷站平交道時，噹噹噹一節車廂的小火車開過去。

35 場

壽司店，父親叫了酒。母親勸他少喝，犯痛風。說父親高血壓，考慮今年退休。

窈很意外。母親說父親今年六十歲是可以退休了，只是在公司的年資差兩年才滿四十年，退休金會比較少。但是不退休則今年可

能會被公司外調到北海道的工廠，年紀大了，不適合奔波。

父親突然說起從前，職務經常調動，光搬家都搬了無數次。窈說：「十二次。」

看著窈，父親說真的辛苦了。窈跟著大人流浪，沒有固定的環境，記得每次轉學窈都不適應，有一次還逃家。

酒一下肚，父親話就多了。說他剛結婚不到一年，就外調歐洲，那個時期是公司擴張的年代。他出國時，生母剛剛懷了窈。有一次家裡鬧小偷，窈的生母受到驚嚇差點流產。他那時候剛調歐洲也沒辦法回來，不像現在這麼方便⋯⋯

36 場

喪禮。父母親參加上司山田的喪禮。

37 場

窈在月臺，上了杂司ケ谷的電車。車上窈的背影有一種悲傷。

大塚站下車，窈接到台灣男友電話，說是回程要從泰國轉來東京幾天再返廈門。窈說不行，過幾天她要去夕張接叔叔來東京，眼睛開刀。她說最近太多事了，現在沒辦法跟他說電話，她得關機了。

38 場

山手線第一節車廂裡，窈睡著了。人來人往，窈醒了又睡。

某站停時，淺野在月臺錄音，至關車門的鈴聲響完，跨進車廂，繼續錄。於是他發現睡著的窈。窈睡得歪斜簡直快橫倒的身子但雙手仍緊抓著背包。

車到了另一站，剎車搖晃中，窈睜開眼把身子坐直，見到了站在車門邊定定看著她的淺野。窈笑了。

39 場

　　兩人在御茶の水下車，走去舊書街。淺野今天特別多話。講著
JR 線錄音，現在山手線有五名女司機了，這在以前是沒有的。錄
音最難部分是時間的掌握，要每一站錄到進站的開門鈴聲，站的廣
播，開車鈴聲，關門鈴聲，及車走的連續性，沒有一站是相同的……

40 場

　　他們在薯屋吃炸蝦飯，已非尖峰時間，客人不多。聖人炸蝦，
趁空閒向淺野借錢。窈知道聖人又要去賭博，在旁說：「不准！」

41 場

　　午後，某中華料理的內間，圍了一圈人在賭分攤，一種華僑的
傳統賭博。聖人與淺野，都變了個人似的，凝神專注。

　　賭金很大，窈在旁看得心驚肉跳。一局結束，窈跟淺野比個出
外喝牛奶的手勢，自己一人走出料理店。

42 場

　　五點鐘光景，夏天西斜的太陽仍刺烈。窈感到噁心，臉揪著。
走到十字路口等紅燈時，她看見一名騎單車穿和服的中年媽媽桑，
單車後座架了一個小小孩的座子。

　　在目黑站前，媽媽桑停好單車，走進站裡。窈好奇跟進去，見
媽媽桑在中村屋買甜點。窈心想是為了酒吧店裡給客人食用的吧。

43 場

　　窈轉入站對面二樓的老咖啡店。這回，她叫了一杯咖啡。

　　但她只喝玻璃杯裡的冰水。咖啡端來，她並不喝，只讓咖啡的
香氛包圍著她，什麼也不做的，發呆。而這個臨窗位子望下去，可
以看見媽媽桑的單車停放在那裡。

天色暗了，單車仍在那裡。

淺野跟聖人找來了，淺野是知道這家咖啡店的。窈望著他們兩人，兩張煞白的臉，以為他們輸光了。聖人從口袋裡掏出一大把千元鈔票，窈驚叫起來。聖人說都是淺野贏的。

44 場

三人走到站前，窈指著那輛單車陳述自己的想法。她認為這位媽媽桑住在目黑一帶，每天騎單車到這裡，換電車去銀座的酒吧上班，下班再坐電車回來騎單車回家。太晚了，或酒喝多了，則直接搭 taxi 回家。有個小孩，但不一定有結婚。因為結婚的話，老公不會讓她繼續去酒吧上班。她的小孩平時一定是她母親在照顧。

聖人鼓掌，讚美窈是福爾摩斯。

45 場

夜晚新宿黃金街的小酒吧內，聖人淺野喝酒，窈飲可樂。

聖人說著他的苦悶。他父親五十年前從新瀉來東京打天下，如今有四家店，所有員工都是新瀉的親友。三年前，要他接手店面，要他結婚，要他擔起那些新瀉鄉親的責任。他勸父親把薯屋交給鄉

親們經營，父親氣得心臟病。他試了三年，無法過這種日子。他喜歡自由放逐的生活。

喝醉的聖人。女友來了，帶他回家。他們差點滾下酒吧窄峭如懸壁的樓梯。

46 場

翌日，窈在電話鈴中醒來。是台灣江文也紀錄片的製片打來，說收到她 e-mail 的拍攝 schedule，問能否提前一星期？窈說不行，她要去夕張處理她叔叔的事。

窈喝了牛奶，感覺自己整個人發燒發燙。灌下一大杯水，倒頭復睡。電話又響起來，但她沒力氣接了，任電話響著。

迷糊中她睜開眼睛時，看見淺野的臉孔，用冰水袋幫她敷額。她又睡了。再醒時，是淺野在替她換冰敷，兩手紅通通的。她發出微弱聲音，哪來的冰袋？

淺野說是房東太太的冰袋，然後去 7-Eleven 買冰塊。窈說夢見外婆，說小時候有一次冬天發高燒，圍著圍裙的外婆用濕毛巾替她敷額，兩手紅通通的，都是肥皂的味道。發著嘶啞聲音的窈，又入睡了。

醒來時，窈已退燒。見淺野坐桌前使用電腦，是淺野自己的電腦。窈也恢復了正常聲音，問淺野在幹嘛？在畫圖。淺野先給她倒了一大杯開水，然後讓她坐電腦前，螢幕上顯示著滿滿一幅 JR 電車圖，車中間有一個小人。將圖放大，那個人是淺野，手上拿著錄音機，兩眼空洞洞睜得很大，胸前掛了一隻懷錶。窈說，好可憐的自畫像。

淺野在廚房幫窈熱燉肉。窈問他怎麼來的？淺野說昨天喝太多了有些擔心，打電話一直沒人接，就跑來了，敲門也沒人應，是請房東太太開的門。

看著窈餓鬼般吃肉，淺野問起窈，她枕頭旁放著的一個好老舊包袱巾包的東西是什麼？那是外婆留給她的包袱巾。窈說小時候外

婆跟她講，有一次火災，外婆那邊親戚一位阿姨因為來不及穿衣服，被火燒死了，從此她外婆睡覺前都會把衣物和貼身物件用包袱巾包好放在枕頭邊，而且叮嚀她務必照做。

淺野問是哪個外婆？窈說是現在媽媽的外婆。窈這輩子碰到兩個人，一個是外婆，一個是盲叔叔。她生母離家那時候，父親將她交給札幌親戚帶，就是盲叔叔。以前盲叔叔眼睛正常，是遺傳性視網膜剝落漸漸盲的。動過一次手術，沒什麼用，只能感覺到一點光。她父親不喜歡盲叔叔，因為盲叔叔坐過牢。她記得盲叔叔很多錢，整個棉被裡都是錢。一次盲叔叔從夕張回札幌，用一個極普通的大布袋裝了很多錢，坐火車，盲叔叔把那個布袋就隨手放在座位頂上的置物架上，她緊張的一直看布袋，盲叔叔叫她不要看。她記得好清楚……

47 場

窈前往高崎的電車上，人顯得清瘦。窗外的田野在斜陽中緩緩移動。母親今晨打電話來，父親中風。

48 場

高崎支線，單節電車到了吉井站。窈在站旁的計程車行叫了車子回家。

49 場

回到家，見舅舅跟舅母也來了。高崎是母親娘家所在，親戚頗多。窈問父親狀況，母親說醫生來過，是輕微中風，打了針在休息。窈進父親房間，看著皺眉睡著的父親，臉部倒沒有明顯扭曲。

舅舅要走了，窈跟母親送到門口。母親轉身去廚房準備晚餐。窈立在門邊，良久才說，明天要去夕張接盲叔叔來東京開刀。母親淡淡說，上次不是開過了嗎。窈說效果不好只能看到一點光。窈知道母親是不悅的。

母親把簡單的晚餐放桌上囑窈來吃，自己進去房間幫父親擦臉清理。窈沒吃，感到難過。後來母親從房間出來在廚房倒水洗毛巾，窈見母親背影抽動著飲泣。

夜晚的客廳，兩人沉默對坐。母親說，昨天父親從工廠回來臉色就不好，今天早晨起床頭暈，就倒下了。母親嘆氣父親不該喝酒的，每次都說不聽。那天從東京回來，在客廳喝到半夜，一直說小時候沒有好好照顧窈。他是擔心，以後孩子生下來，窈一邊要工作，一邊要帶小孩，非常辛苦的。生活很難，不是想的那麼容易。也不是你認為是你一個人的事，總是會牽引到家人，親友的。

蒼白的窈，無言以對。

50 場

翌日，窈回東京，在日暮里轉車欲取行李然後到濱松町換往羽田機場國內線，飛札幌。她拿鑰匙開寄物箱不成，一片茫然。打手機給淺野。

淺野已經在山手線上野站月臺等她，不是約好了在上野碰頭的嗎？窈才想起，昨天她把行李寄在上野，而不是日暮里。看起來她整個人，心思紊亂。

51 場

九月北海道的晴空下，秋意已深。巴士從千歲機場開往夕張，窈靜默望著窗外移動的曠野和遠山。淺野也是。向來，窈跟他總是說個不停，但此刻，他們沉澱在一種難得的靜默裡。

52 場

他們在終站夕張下車，走到豐明館。盲叔叔出去了。

八十歲的老闆，窈叫他阿公，還記得窈嗎？她是某某某的姪女。阿公自然不會記得的。領他們到樓上榻榻米間，說明了開水的取處，洗澡熱水供應的時間，不過十分抱歉無法提供早餐，實在

是，夫婦倆太老做不動了。旅舍目前只留下部分房間給老客人，基本上是半關閉狀態。

老闆離開後，窈推開窗戶，映進來是山，是連綿的屋頂，山城夕張。窈大嘆一口氣，說小時候覺得這山好高好高，豐明館好大好大，大得像迷宮，像城堡，到處躲藏著精靈和鬼魅，後來高中暑假回來過，怎麼一切一切，所有東西都變得好小好小，變得一目了然。她小時候跟著盲叔叔，五六歲一直到上小學父母親接她回去之前，有兩三年吧，跟盲叔叔常常住這裡。那時盲叔叔的眼睛未盲。

淺野坐矮几前泡茶，聆聽窈的話語，感覺窈的感覺。而講著話的窈，激揚起來。她說她原本以為事情很單純，她只想過自己選擇的生活，不要麻煩父母，不要麻煩別人，她相信自己專心對待小孩比較簡單。她幫小孩決定了將來沒有父親，可能很霸道，不過她相信自己專心對待小孩反而簡單。她覺得自己是繪本故事裡那個姊姊愛姐，那個幫父親照顧好妹妹和媽媽的愛姐……但是，但是，就像她母親說的，這不是她一個人的事。不是嗎？她對著淺野也像對著自己在問，為什麼不能夠是她一個人的事呢？

淺野望著她，好想說，當然不能夠是她一個人的事，至少，至少應該是，他跟她，他們兩個人的事。然而淺野無法表達心中的想法，他只能用脹紅的臉，熱烈的眼睛，欲言又止的嘴巴，對窈表達著。

53 場

天光將盡時，窈跟淺野走來龍見居酒屋。這條老街快要拆光了，「龍見」的招牌斜躺在瓦礫中。果然見到盲叔叔拄杖立在路邊，彷彿傾聽，聽著老街拆後的，夕陽裡的無聲。

盲叔叔跟窈說，夕張換了年輕市長，做了二十八年的老市長中田桑退休了。龍見歐巴將昨天才搬去市役所安排的新公寓。歐巴將嫁到夕張開了五十年的店，已經拆掉了……

54 場

　　夜晚，「梵」酒吧裡，當地居民依然熱鬧唱著卡拉 OK 。六十歲媽媽桑，道地的女人，舉止間卻一股男子氣。跟盲叔叔是太老的朋友了，喝酒敘家常。

　　竊告訴淺野，媽媽桑是長女，父親經營印刷行。高中畢業媽媽桑本來要去札幌唸美術，母親病逝，就決定留下來照顧父親，在酒吧當衣帽間小妹，後來看出門道自己開店，也快四十年了。

　　媽媽桑的魅力立即吸引了竊跟淺野兩個年輕人。媽媽桑說以前在夕張全盛時期，從事酒吧的女人超過三百人。那個時代酒吧是訓練男人的地方，成年男人帶年輕男人，來這裡見識男人跟女人間的應對交誼。媽媽桑感嘆現在沒有男人，江戶時代的男人都不見了。

55 場

　　翌日，是舞吧主人九十多歲的三戶部先生教舞六十週年紀念。舞吧跟媽媽桑的酒吧在一條街上，街頭和街尾。所有人全部到齊了，三戶部先生的學生，子嗣，親朋好友，老市長中田桑，都來了。

　　音樂響起，九十歲的三戶部先生，與七十歲的妻子以前也是他

的學生，二人開舞。也許吧，這是他們最後一次跳舞了。依然挺拔，依然秀麗。在他們的場子裡，依然，他們是王，無與倫比。

　　座中年輕的兩個人，窈已熱淚盈眶。而淺野，他目睹了這一切，他不會忘記的。

——劇終

最好的時光

本事

什麼是最好的時光？一種不再回返的幸福之感。不是因為它美好無匹所以我們眷念不已，而是倒過來，是因為它永恆失落了，我們只能用懷念召喚它，所以它才成為美好無匹。

三段時光，三個故事。男女主角由同一組演員貫穿，讓人產生一種三生三世，情緣未了的詠嘆。

第一段（戀愛夢）　一九六六年

這一年，誰都知道，中國爆發了文化大革命，相對於中國的遙遠南方的海島上，台灣呢？

撞球間，瀰漫著西洋流行歌曲〈Smoke Gets in Your Eyes〉，服兵役前的少年們，在此浪擲著青春，多得用不完的青春。計分小姐俗稱「球婆仔」，來了走了，替換得一如流年似水。

少年寫信給春子，接替春子的夏荷卻收到。夏荷喜歡這封信，也喜歡上寫信的人。少年入伍前一天，跟夏荷撞球到很晚。當兵的少年，寫著多愁的信給夏荷，寫信時的營區總是放著歌〈Rain and Tears〉。

過年了，少年有三天假，他從島的最北坐車到最南，那個永遠放著〈Smoke Gets in Your Eyes〉的撞球間，然而夏荷不在了，接

替夏荷的秋月告訴他，夏荷換到北邊大城某家撞球場。這已是假期
最後一天，少年趕到北邊大城，找到撞球場，聽人說，夏荷又換地
方了，不知去往何方。

　　少年身上存有一封夏荷的回信，地址是西邊小鎮夏荷的家。少
年趕去西邊小鎮，落日掉在木麻黃林間像一塊琥珀。家人說夏荷去
了南方某家撞球店，少年就趕來南方。這時已是夜晚十點鐘，大熊
星座已斜在天側，少年終於找到了夏荷。吃驚又吃驚的夏荷，笑得
像小鹿班比。

　　少年等到夏荷下班已經十一點，明天早上九點鐘收假，他得啓
程出發了，島的最南坐車回最北，需要足足八個鐘頭。夏荷一定要
請他吃麵，他們就在撞球店門外的小麵攤吃了碗陽春麵。然後夏荷
陪他走過南方冬天但並不冷的街道去搭車，這個時間只有野雞車，
於是他們道了再見。

　　少年往北的車子越走越遠，終於完全走出了夏荷的南方。

第二段（自由夢）　一九一一年

　　這一年辛亥革命，大清帝國結束。割讓給日本已經被統治了十
七年的台灣，是如何？

　　當時，最受歡迎的藝妲稱為「大色藝妲」，能唱曲、彈琴、吟
詩之外，酒和猜拳，也是一流。她有自己的藝妲間，或是出局到酒
樓陪酒獻唱。客人宴後若另邀幾位知友，再到藝妲間捧場叫做「二
次會」。藝妲手抱琵琶，自彈自唱南管曲，往往至夜深人靜，曲音
嫋嫋，不似在人間。藝妲與男子，便是相逢在這樣的紅燈夢寐中。

　　男子是報紙漢文部主筆，當時報紙日文與漢文並容。男子組織
「詩社」，意不在詩，而在使用漢文以抵抗日文殖民的侵蝕，詩社充
滿了濃厚的民族意識。初春三月，被大清政府視為叛黨的流亡者從
日本到台灣，詩社在酒樓開歡迎會，流亡者演講一小時。因日本警

特四伏，流亡者其實不能講什麼，遂大書四首七言律詩貼滿牆壁。座無虛席的歡迎會上，眾皆心領神會，感動涕泣。

激昂的氣氛延續到藝妲間裡的二次會。男子轉述流亡者云，三十年內，中國絕無能力可以援救日本殖民下的台灣，故台灣應效愛爾蘭人的抗英，厚結日本中央顯要來牽制總督府對台灣的苛政。男子提議，應當發起議會設置運動，組成請願團到東京請願。

是夜，男子留宿藝妲間。男子近來感覺藝妲有異，容顏常帶憂色。原來藝妲妹妹生病，藝妲媽媽找師父來「收驚」，男子建議要找漢醫，收驚云云是無稽的。結果發現妹妹懷孕了，對方是茶莊小老闆，願意娶妹妹為妾，但贖金未談攏。男子勸服藝妲媽媽成全妹妹嫁人，贖金他願意分擔部份。談判進行中，藝妲媽媽已準備再買一個養女，契約找男子過目，男子主張修改若干苛刻處。

藝妲心儀男子為人，委婉示意男子，自己的終身不知何託，既然名與實不可兼得，妹妹嫁人作妾，那麼她比妹妹如何？

男子才知藝妲近來若有所思，為的這件事。男子簡直沒想過納妾的可能性。他公開撰文廢止蓄妾陋習，鼓吹男女平等新思潮，然而眼前的佳人，他竟不能對之有所作為？

只在這沉吟不語之間，男子的猶豫，已讓烈性的藝妲決意，從此絕不再提此事便罷。

暑夏八月，報社不斷傳來好消息，中國各地的革命黨紛紛起義，許多省市宣佈獨立。男子再出現於藝妲間時，長辮子剪掉了，眾人當中男子是第一個剪掉辮子的人，藝妲媽媽也跑出來看，嘖嘖稱奇。又喚新買的養女出來見客，十歲小女孩，已隨曲師學南管，並有漢文老師授課。藝妲見男子白布夏衫，辮子剪掉真是新時代人了。男子告訴藝妲將去上海，途經日本轉交巨款給流亡者。男子對藝妲表示辜負，珍重道別。

蟬聲已是秋天的蟬，藝妲接到男子來信，最後引用流亡者遊馬關的詩云，「明知此是傷心地，亦到維舟首重回，十七年中多少事，春帆樓下晚濤哀。」

詩講的是「馬關條約」割台恥辱，但也像男子對她的私情。蟬樹白雲，新來的小女孩在習南管，把嗚咽幽懷的南管唱得好嘹亮，不知愁的小女孩，叫藝妲流下了眼淚。

第三段（青春夢）　二○○五年

據稱被當作世界最危險可能爆發戰爭的地區之一，台灣與中國，當下的台灣呢？

年輕女人是雙性戀，年輕男人有固定女伴，然而女人與男人瘋狂愛上了，他們將如何處理他們的另外一半。無解的糾葛，也許，也許罷，只有死亡，讓一切一切歸於平等。

分場劇本
戀愛夢 一九六六年

序場

　　撞球間，瀰漫著從收音機傳出來的歌，〈Smoke Gets in Your Eyes〉，少年與友人在撞球，計分小姐夏荷在計分。

1 場

　　少年騎單車飛快經過街上。

2 場

　　來到撞球間，中午靜悄無人。少年找到計分小姐春子，交給春子一封信。

　　信的 O.S.云：

　　春子小姐，很冒昧寫這封信給你。我要去當兵了，昨天接到

我哥哥寄來的信，說收到我的兵役通知單，入伍日期是下個月二日，家裡要我儘快回家。時光飛逝，想想這兩年大學沒考上，母親去世，未來的日子茫茫不可知。跟你說這些，是想謝謝你，這段在旗后的日子，每天能見到你是我最快樂的時刻。衷心的盼望能收到你的回音。敬祝安康。知名不具，一月二十八日。P.S.，有一首〈戀歌〉，歌詞是這樣的，思戀你，思戀你啊……

春子看了這封信。

3 場

少年在渡輪上，往鼓山去，水波粼粼迎面來的渡輪上，是提著行李的夏荷。兩艘渡輪交錯而過在高雄港埠。

4 場

夏荷提著行李走向旗后的撞球間。

春子跟阿秀他們正準備吃飯，頭家娘告之夏荷是來接替春子的。春子帶夏荷上樓到住處，小小一個隔間，春子今日離職，行李都打包好了。

5 場

夏荷整理計分板前的小桌子時，發現了信，阿秀說是少年寫給春子的。讀之，夏荷很感動，將信收起來。

6 場

午後，少年出現了，卻發現春子已經離職，問阿秀什麼也不知道，非常沮喪。

阿秀見狀，告訴少年新來的人叫夏荷，看了這封信很感動呢。夏荷笑問，這封信她可不可以留著？少年不置可否。

7 場

少年與夏荷撞球。兩人拚殺起來，竟像戲曲裡的薛丁山陣前遇上了樊梨花，似鬥似舞，連打了三場。

8 場

少年告別了，他要先到台北找他唸大學的同學，待入伍日在台北車站與入伍新生們會合之後赴林口憲兵訓練中心。

撞球間門口的夏荷，目送少年揹著簡單行李離開。

暮色中，渡輪駛往鼓山。

9 場

夏荷收到少年寄自憲兵訓練中心的信。信的 O.S.云：「夏荷小姐，還記得我嗎？入伍前跟你撞球的那個人。時間過得飛快，轉眼已經三月了。春雨綿綿，此刻，營區正放著披頭四的歌，〈Rain and Tears〉，就像我的心情。期待能再見到你。祝福，永遠美麗。」

O.S.中，夏荷離職了，跟頭家娘道別。

10 場

初夏，波光絢爛的港口，渡輪上是放假回來的少年，曬黑了，臉膛崢崢。

少年來到撞球間找夏荷。

夏荷走了，接替的人叫秋月，頭家娘說夏荷去了嘉義某撞球場。少年問清楚地址，離去。

11 場

少年搭上客運車。省公路上，南方亞熱帶的樹，濃密得遮著天像走在綠色隧道裡。路牌飛逝而過，「路竹」、「台南」、「嘉義」……

12 場

少年出現於某撞球場，裡面的計分小姐說夏荷已經離開了，不知去往何方。

13 場

落日掉在木麻黃林間像一塊琥珀若隱若現著。客運車上的少年，臉浸在夕照裡好像金箔打貼的一張古代勇士的臉。

少年找到新營建業路夏荷家，這是夏荷曾經回給他的一封信上的地址。夏荷媽媽告訴少年，夏荷在虎尾某家撞球店，少年仔細記下地址。

14 場

夜晚，客運車車燈照亮裡出現的路標，從「新營」，一程一程往「虎尾」去。

少年找到虎尾撞球店時，已是晚上快十點了。吃驚又吃驚的夏荷，笑得像一枝盛開的荷花。

15 場

少年等到夏荷下班已經十一點，明天早上九點鐘收假，他必須往回趕路了。

夏荷一定要請他吃麵，兩人便在廟口吃了陽春麵和一碟滷菜。靜默無語時，夏荷只是笑。好奇怪哦，這個夜晚的夏荷，就只是笑著。

之後夏荷陪少年走到客運總站，搭野雞車回台北。道了再見，少年登車離去。車子開遠了，看不見了，夏荷仍站在那裡，夜中，無人知曉的綻放的荷花啊。

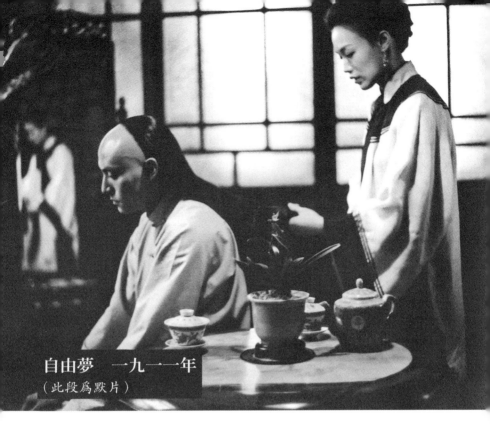

自由夢　一九一一年
（此段為默片）

序場

　　六月蟬鳴，藝妲間二次會，男子與藝妲初次相逢，席間是男子詩社的知交，藝妲手抱琵琶，琴音孃孃，有意無意間，像是獨對男子細訴衷情。 Fade out。

　　字幕出：一九一一年

1 場

　　一九一一年三月，清朝流亡者，從日本輾轉來台。台灣士紳們在酒樓開歡迎會，梁氏發表四首律詩，演講一小時。男子與詩社友人皆心領神會，感動涕泣。

2 場

　　激昂的氣氛繼續到藝妲間的二次會，席間男子與詩社友人傳誦

梁氏的詩句「破碎山河誰料得，艱難兄弟自相親」等。

男子說及梁氏在日本與林獻堂初會時之筆談；「本是同根，今成異國，滄桑之感，諒有同情……今夕之遇，誠非偶然」。更勉台人不可以「文人終身」，必須努力研究政治經濟以及社會思想等學問。

男子又轉述梁氏云，「中國今後三十年，斷無能力幫助台胞爭取自由，台胞切勿輕舉妄動而做無謂的犧牲。可仿效愛爾蘭對付英國的手段，厚結日本中央顯要親台日人，以牽制台灣總督府對台的苛政。」

詩友們議論間情緒高昂，藝姐深情注目。

2A 場

「收驚師」乘人力車飛奔而來。

2B 場

藝姐間，管家領「收驚師」進後間小廳。

鴇母扶妹妹進到後廳，阿嬤也跟來看收驚師收驚。

3 場

是夜，男子留宿藝姐間。

翌晨，藝姐替男子梳辮。藝姐問及此趟北上待多少時日，男子云五日，俟梁氏南下台中時隨同前往。男子問妹妹景況，藝姐告知身體未見起色，男子云請管家著其手箋去請熟識之漢醫來看診。

男子執筆書手箋，交予管家後，外出去報社。

4 場

管家帶漢醫回到藝姐間替妹把脈看診，隨即告知鴇母，妹妹有身孕因受了寒氣引起身體不適。漢醫寫下藥方走了。

阿嬤大怒，取手杖欲撻妹妹，且囑管家去藥房拿墮胎藥。鴇母

在旁勸解。藝妲云已成事實，動氣不如問清原委再如何解決。

5 場

茶莊老闆小開來同鴇母及阿嬤談妹妹贖身事。贖金三百兩，茶莊老闆只能付兩百，談不攏。

6 場

夜，藝妲在卸妝，男子問及妹妹，藝妲告之妹妹有身孕，對象是茶莊小開，願納妹妹爲妾，但贖金談不攏。男子問清楚藝妲贖金數目，謂不足之數可由他來負擔。藝妲聞言動容，問男子常撰文鼓吹廢止蓄妾陋習，如今可好違背？

男子回說我不贊成蓄妾，但關乎你妹妹的性命，木已成舟，只有成全。

7 場

翌日，男子的管家來接男子回台中，藝妲送男子出門。

8 場

日，茶莊小開父子同代書拿贖金來贖妹妹。

9 場

夜，妹妹向藝妲告別。藝妲教導妹妹嫁作人婦要知禮進退，卻不免感傷自己身世。

10 場

中間人帶一個十歲女孩來藝妲間，鴇母準備再買一小養女。

11 場

男子從台中來，交給藝妲不足數之贖金一百兩。藝妲告訴男

子，鴇母在物色養女，原本是妹妹能夠擔起藝妲間的生意後，藝妲即可贖身嫁人，但如今鴇母請求藝妲再留些時日。

12 場

茶莊小開帶妹妹回門，來向男子及藝妲道謝。

13 場

是夜，藝妲終於問男子，她的未來終身畢竟如何打算？男子沉吟無言以對。

14 場

藝妲間的二次會熱鬧滾滾，藝妲手抱琵琶吟唱曲，哀婉動人，眾人皆聽得如醉如癡。唯男子明白藝妲之悱惻，而自己之辜負。

15 場

暑夏八月，男子再出現於藝妲間時，長辮子剪掉了，眾人當中男子是第一個剪掉辮子的人，鴇母也跑出來看，嘖嘖稱奇。又喚新買的養女出來見客，十歲小女孩，已隨曲師學南管，並有漢文老師授課。藝妲見男子白布夏衫，辮子剪掉真是新時代人了。男子告訴藝妲將去上海，途經日本轉交鉅款給梁氏。男子對藝妲表示辜負，珍重道別。

16 場

蟬聲已是秋天的蟬，藝妲接到男子來信，最後引用梁氏遊馬關的詩云，「明知此是傷心地，亦到維舟首重回，十七年中多少事，春帆樓下晚濤哀。」

詩講的是「馬關條約」割台恥辱，但也像男子對她的私情。蟬樹白雲，新來的小女孩在習南管，把嗚咽幽懷的南管唱得好嘹亮，不知愁的小女孩，叫藝妲流下了眼淚。

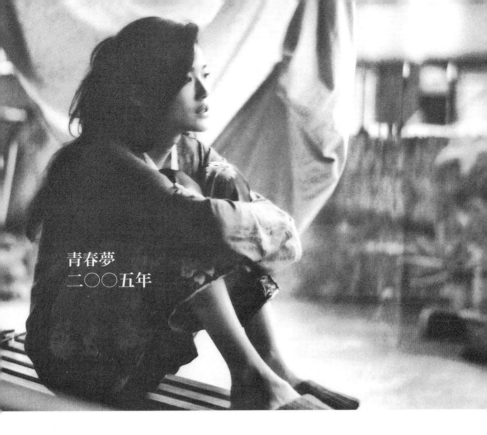

青春夢
二〇〇五年

1 場

　　星期四，下午，時間的空隙。忠孝橋上摩托車急馳中的視野，在市與縣交界，如蛇如龍錯綜的高架橋和快速環道。震載著靖。

　　靖正奮力壓制就要爆發出來的癲癇發作，震給靖的兩臂越扣越緊覺得不對，靖的手機又一直響……終於，車停。

　　「癲癇？」震是知道的，只要上過靖的網站都知道。

　　靖闔目咬死牙關不動，腮部暴著青筋，全部力氣在頂住突來的襲擊。震無法處置，只能用自己高大的身影護罩著靖。

　　彷彿狂風驟雨，半小時過去，這中間手機響了無數次。手機鈴聲是靖的自創曲，幻玄似太空銀河。

　　襲擊過後，靖醒開眼睛，說：「電放光了，走吧。」

2 場

摩托車下了忠孝橋，台北縣境，橋下恍若一場星際戰爭後廢棄的太空站。一家漆滿牆壁超大 7-Eleven 招牌，旁邊鐵門推開直登四樓出租的老公寓，是震住處。

震帶靖進屋，手機又響起來，靖看顯示是 Micky，不理。然後檢視剛才打來的無數通，也都是 Micky。唯有一通是母親，她鍵碼回覆。母親說去拿了藥，問她是否來店裡取藥，不然晚上帶回家她再吃。講完，靖把手機設定在無聲。

震一直注意著靖，沒事？

靖說沒事。放完電的靖，眼睛烏亮又清澈。靖掏出頸間一條吊牌給震看，牌子印著癲癇發作時之緊急措施和靖母親的聯絡電話。震說看網上知道她有癲癇，但以爲那是形容詞。以前就看見靖頸上有鮮紅刺青「￥」像吸血鬼吮過流下的一條血痕，震問：「你那個是￥（日語發音的圓）？在網路上你說，出了價錢就把靈魂賣了？」

靖不回答，卻說起自己是早產兒，心臟有洞，右眼逐漸盲，目前只剩下色塊，說著蒙住眼睛看震。而震看著她，感覺自己在她眼裡變成了一團色塊。他們在熔熱的色塊裡吻住對方。

3 場

之後，震從房間裸身出，背走向浴室，好幽暗好長的通道唯盡頭處亮白著燈的廚房。這屋子，一開門進來就是廚房，好詭異的隔間。

靖隨後亦出房間。原來，長通道兩邊牆上釘滿了 LOMO 相機拍出的照片，有許多暗部特暗只剩下畫面主體曝光清楚的照片，幽暗中像牆上鑲嵌了爍爍的雲母碎片。靖摸出菸抽。

4 場

晚上七八點，摩托車馳過忠孝橋，進入台北市區。震送靖到五

分埔，離去。

衣山衣谷的五分埔，論斤買衣，靖母親在這裡開店，正逢進貨忙到不行。靖吃了癲癇藥，想著震不覺發怔，忙碌的母親一切看在眼底。母親告訴靖，Micky 打過兩次電話來店裡。

靖此時覺得好缺乏力氣，無法面對 Micky 的聲音也無力使用言語，就碼簡訊。碼的是：「在店裡，好累。下午放電了，兩天沒吃藥，太忙又忘記。要回家睡一下，11 點去 The Wall 唱。」

5 場

震回到延吉街，數位服務相片沖洗店，他是店長。店有一門通隔壁的「佃權」，震叫了大碗關東煮來吃，一邊處理結帳。

6 場

晚上十點半，建國南路和平東路的文化大學城區部校門前，一如平常，沖洗店十點關門後震會騎車來接夜間部下課的 Blue，一起回住處。震抽菸等 Blue，想著靖。

7 場

回到忠孝橋下住處，震說很餓，支使 Blue 去 7-Eleven 買泡麵跟一包淡的萬寶路，卻逕自先上樓。進到屋裡，迅速巡睃一遍收攏好物件，聞房間氣味開窗，並把垃圾打包，換個新垃圾袋，同時邊脫衣服準備沖澡。Blue 很快就買了東西上來。震解釋全身臭汗要洗澡便鑽進浴室，Blue 也要洗，震說別鬧了馬上要去「The Wall」，大家約好了去那裡……云云。

8 場

The Wall，舞臺上「凱比鳥」的猴子正在唱。震與 Blue 進來，梳洗清爽很帥的一對儷人。震沒看到靖，偕 Blue 坐到角落。

震去吧枱拿啤酒，很恍神。起先他知道靖有癲癇，但以為那是

一種修辭、一種撒嬌，某方面來說甚或一種個人品牌，沒想到是真的，不但讓他遇見而且一起共渡。今天下午發生的事，至此刻，好像才有些回過味來，他感動得想哭。

靖在後場，穿過布幔看見震與 Blue。

猴子唱完，換靖上場。她唱自己的詞曲，節奏藍調。她感覺角落一雙眼睛像把匕首釘住她。從小她被告知心臟有洞，如今才知心臟的位置在哪裡，因為它正裂裂的痛楚著。她才知道喜歡一個人，會喜歡到心臟破洞。於是她就把整個人這樣都唱進歌裡。

震突然起身去臺前，加入那些 LOMO 族拿相機拍靖。她唱，他拍，在場任何人都看出來了，他們如泣如訴如對舞。當然，Blue 也清清楚楚看見了。

9 場

結束後 The Wall 外面的公館圓環，紛紛各散。這邊靖跟「凱比鳥」團員等來等去，招齊了要去「club 70」。那邊震駕著摩托車，等 Blue 戴好安全帽就騎走。

靖手機響，又是 Micky，問靖到底來不來？靖沒好聲氣說不是已經講好了會去！Micky 也火了說因為到現在還沒來所以問一下，看還要不要幫他們留位子，好像嫌她很囉唆似的，如果他們要去別的地方就不用勉強，可是也要告訴她一聲，不知道為什麼靖就是不回電話……云云。靖早把手機舉在空中不聽，這一幕落在震眼裡。

以及，一臉鐵青的 Blue。

10 場

club 70，靖跟「凱比鳥」呼嘯進來，直嚷餓。Micky 在這裡打工，星期四跟週末三個晚上，做到清晨打烊。Micky 招呼大家點了一堆吃食，不理靖，靖也不理她。

後來，靖才走到吧枱 Micky 身邊，好言好語，問她期末考考完了？Micky 轉臉看靖，直直瞪著靖，像是檢查靖有無可疑之處。靖

坦坦迎接 Micky 的目光，親了她一下。

11 場

　　星期五清晨，微亮，下工後 Micky 隨靖計程車回到信義區福德街的靖家，下車走去早市吃蚵仔麵線。

　　早市人山人海，通往四獸山的街坡全是每天來登山健身的老男老女。就見到靖外婆提著殺好的烏骨雞，逆人潮的走下坡道往另一攤買青菜，Micky 大聲叫住外婆。

　　外婆眉開眼笑過來，「幾點了那麼晚回？」

　　「早上六點！」Micky 昏倒狀。

　　冬天，外婆通常清晨四點半起床，早市這時間就開店了，都是老人。所以早上六點，外婆已散步回來，已吃過餐，然後帶些青菜回家，今天運氣好買到放山烏骨雞。外婆幫兩人付了麵線錢，先走。

12 場

　　靖家就在市場邊一棟老公寓頂樓，沒電梯，Micky 跟在靖後面一階一階往上走，一路用手用身體去嬉戲靖。

　　兩人進門，母親在睡，外婆在烹煮烏骨雞。兩人折轉爬上頂樓加蓋的違建，靖房間。Micky 邊寬衣邊去浴室放熱水，放音樂，點起橙花香蠟燭。靖看見立鏡上母親貼的新字條云，「媽明天午前要去海關提貨，阿婆煮四物雞湯，要吃。早點睡。卡已開，可使用了。」原來字條旁還黏了一張「台北國際商銀信用卡」。

　　Micky 過來看了一眼，「卡已開可使用了——台北國際商銀？」

　　靖說那是母親幫她辦的，每刷一筆就會從銀行利潤裡抽百分之二點五捐給兒童醫院，母親常常以她的名字捐款說是幫她做功德。

　　靖把滿是菸味的衣服拿到外面陽臺待洗，外套則掛在廊下吹風。屋內 Micky 喚靖，說今天泡澡用的精油是依蘭和快樂鼠尾草。陽臺望出去，就是 101 大樓，此時卻像一幅佈景，key 在空中。

嗶嗶簡訊，在外套口袋裡，靖取出手機看，震的簡訊，留的是：「睡不著，好想。」靖隨手刪除。

13 場

大約同個時候，長通道密佈著 LOMO 照片如雲母碎片的屋裡，夜未眠的震，找不到菸，於是下樓買。

佔據整面牆壁的超大 7-Eleven 招牌前，震抽著菸，昨天發生的事在無法停止的回味中愈來愈分明，令他胸口搐痛。天濛濛亮，河風從廢墟般橋底下那頭吹來，冷得他哆嗦，熄掉菸，上樓。

回房間，床上睡著的 Blue 翻過身去背對他。他俯低看，發現 Blue 在哭，怎麼了？

Blue 說知道他一夜根本沒睡，她也沒睡。昨晚在 The Wall，她就知道了，看他幫靖拍照的樣子，她真的好難過……震努力抱住她，溫柔安撫著。

14 場

上午十點多，靖母親洗了頭吹乾出來，靖外婆在廚房做菜一邊對女兒說靖天亮才回，Micky 也來了。靖母親上樓探視，見 Micky 在睡，靖卻坐床邊打電腦寫歌。顯然靖根本沒睡，蒼白到透明的臉，眼睛烏沉烏沉到發光，顯然在一種高亢狀態中不能眠。久久，倚在門側的母親就這樣注視著靖。待靖抬眼望她，才說阿婆燉好湯了，要不要端上來吃？靖點頭。

15 場

同時，鐵皮屋的溫水游泳池，震在水裡衝刺。

16 場

游泳池就在附近，震騎摩托車一轉彎即到家。

上樓進屋，Blue 還沒起床。震看著 Blue，安撫了好久才睡，

似乎正睡得沉呢。震喚她醒來要上班了。Blue 醒來，因哭過而腫澀的眼睛睜不開，便伸出手臂要嬌要抱。震俯身給她，讓她抱著自己的脖子坐起來卻又要賴床不起。

Blue 梳洗時，震就在收拾髒衣物毛巾被單送洗，卻發現靖的吊牌遺落在沙發底下。他拿起來看，細讀著這張癲癇急救卡上面的文字說明。窗外是忠孝橋通往那一頭台北市的灰濛天空下。

樓下自助洗衣店，隔出一塊空間放桌椅賣咖啡，震把物件扔進一台中型洗衣機，等待時碼簡訊給靖：「牌子掉在我家，怎麼給你？」

17 場

摩托車急馳過忠孝橋。震送 Blue 到西門町，二手店「17」，Blue 在這裡白天打工。震陪 Blue 吃個早午餐合併的簡餐。

18 場

震到數位相片沖洗店處理業務。把昨晚在 The Wall 拍的 LOMO 照片送沖。小楊準備將店裡的進帳去存銀行，震說他去存。

19 場

台北國際商業銀行，震在存款時聽見手機響，是靖打來的。震說牌子在他這裡，還有 LOMO 照片，怎麼交給她？遂約三十分鐘後，送到靖家附近，福德街與中坡南路交叉口 7-Eleven 前見。

20 場

樓上靖去陽臺取了廊下曬風的外套穿上，Micky 還在睡，靖將放在桌上的手機刪除掉震的簡訊，並設定到無聲，下樓出門。

客廳供奉著長明燈神位，靖外婆擲筊問神明，去或不去溫哥華，因為在那邊的兒子要她二月底過去，但她不想去，連擲兩次都

是要她去，就再擲第三次，去？或不去？非要擲到不去才罷休似的。此時樓上的手機來電，無聲閃著藍光。

21 場

靖到路口 7-Eleven 前，不見震，猶豫著是否說錯地方了，震出現。

震抱歉著：「打照片晚了，剛剛打你手機沒人接。」

靖接過吊牌戴回頸間，一張張看著在 The wall 拍的照片，「Fuji？Vlex 喔？」

震點頭說是，「有 120 效果吧。」

靖看完抬頭望震，望著，突然跳上他的車，「去你那裡。」

摩托車飛馳而過忠孝橋，消失於橋那頭的台北縣境。

22 場

下午兩點三十分，Micky 醒了，不見靖，問靖外婆也不清楚。回樓上發現靖手機，檢視一通未接電話，來電時間是十二點四十五分。Micky 鍵出號碼回電，沒人接。再鍵。又鍵。

23 場

震公寓，手機鈴響。又響。再響。靖披衣從房間出來循聲找到震手機，上面來電顯示是自己的手機號碼。震從浴室出，手機又響，靖將手機遞給震，「把它按到無聲，你的手機我不會用。」震看著是靖的手機號碼，不解。

「Micky 打來的。」靖走去浴室。

24 場

摩托車馳過忠孝橋，震載著靖，進入台北市區。

25 場

蕭殺的 Micky 坐床邊打電腦，鍵字留給靖。

26 場

　　靖坐計程車回到家，下車付錢，提了一大袋五分埔成衣走向公寓。對街隱身於 OK 便利商店裡的 Micky，目視靖進了公寓門。看一下手錶上的時間，離去。

　　靖開門進屋，幽暗無聲息，只有神案上的長明燈發著紅光。不見外婆。她上樓放提袋，也不見 Micky。陽臺、浴室、另一個小隔間，都沒人。只有床前的電腦是開著的，螢幕上 Micky 留下了字：

　　你 12 點 45 分以前就出門了。你出門的時候留下手機，你是故意留下的，好讓我知道你只在附近，只出去一下。你留下的手機有一通未接電話，通話時間是 am. 12:45，這說明了你是 12 點 45 分前出門的。現在已經 3 點 33 分，你已經出去快 3 個小時，你以為我都是 4 點才會起床。我不想等你了，再聽你的謊話。你常常這樣逼我，你是看準了我愛你比你愛我的多。有一天你會後悔的，我會死的，就像纖香。

　　靖彷彿聽見 Micky 的怨恨，恨到冷靜不帶情感的聲音在一字一字唸給她聽。她走到陽臺，摸出菸抽。

27 場

　　「凱比鳥」練習場地，在排練。LOMO 王拍他們。靖唱著，把自己全部人放逐到歌裡。只有在歌裡，世間這些無解的糾葛，才能被擋在外面而不再來纏她。

　　門悄悄啓開，進來一條人影，坐到角落地上，是 Micky。她頹然坐在那裡，情感的角力上，這次，她又輸了。她為自己不值，而掩面。

28 場

　　除夕前兩天的五分埔，衣跟人，都爆到不行。靖在店裡當母親

的幫手。 Micky ，和 Skeet 兄妹，大肆採購衣物帶回花蓮送給老家親朋好友， Micky 也是花蓮人。 Skeet 正在瘋 LOMO ，不會放過機會的拿著相機到處拍，每次都說：「我拍，故我在。」

29 場

他們買了幾斤衣服搭板南線回西門町住處。捷運車上，又多了兩個朋友，大家都在購物的亢奮中喧譁，只有靖，臉色不佳萎頓著， Micky 知道是來月經。

30 場

西門町武昌街岔進去的巷子，租屋二樓，窄長一棟隔成數間租給人， Micky 和 Skeet 兄妹，和兩個朋友，一幫花蓮人，就住這裡。

靖進屋，痛得直入 Micky 房間倒臥。 Micky 尋出普拿疼，剝了一顆和一杯水給靖服用。兩人依舊冷戰中。

黎明，睡眠裡的靖突然張開眼，見是 Micky 的臉在俯視她好像一隻夜梟，靖駭起，「幹嘛？」

Micky 說，「看你。」

31 場

早上九點，承德路統聯客運集結地，除夕前一天，已見返鄉過年的人群。 Skeet 兄妹，兩個朋友，和 Micky ，一起搭車回花蓮。過年長假，放到初五星期天，整整一星期，什麼事都可能發生， Micky 感到絕望，登車時回身望靖，蒼白無血色的靖適時伸出了手臂，兩人抱住。緊緊一抱，登車。

32 場

早上九點半，靖計程車回到家。一路捧著肚子爬樓，進門就鑽到母親房間和衣躺下。

還在睡覺的母親，見狀即知經痛。起床拿了熱水袋，裝滿熱水，幫靖脫掉外套，重新躺好，熱水袋抱妥在腹部，蓋好棉被。整個過程，靖回到了小時候，放任讓母親照顧著。

33 場

除夕前一天，星期一晚上，數位相片沖洗店裡震結帳。因為今晚回台中老家，震交代老員工小楊，明天除夕幫忙晚上六點關店。店門已經貼出告示，二月十一日初三開店。

Blue 來店裡等震，離開台北前又瞎拼了一通，大包小包，瞎拼得兩頰紅桃桃的。

34 場

震載 Blue 到承德路，返鄉人潮中，震把摩托車送託運，寄到台中。然後去買了兩張車票，一張票給 Blue，陪 Blue 在「往高雄」的站號下等車，Blue 父母家在旗津。

車來，Blue 依依不捨上車，震竟也跟著上。Blue 才知道原來震要陪她坐去高雄，明天反正趕晚上前回到台中吃年夜飯就行了。哇！Blue 感動死了。

35 場

夜車上，Blue 依偎震甜睡。震時睡時醒，醒時看著自己的臉映在黑暗的窗上。看著暗裡一亮，飛逝過路標，然後暗掉。一亮，一暗，台中飛逝而過。豐原而過，彰化而過，南投而過……許多陌生名字的路標，在一亮一暗中出現又消失。震想念著靖。

36 場

震與 Blue 坐渡輪駛過海口，往旗津去。同樣的鏡位，讓人想起一九六六年「戀愛夢」時候的旗津——啊如此山川，如此歲月。

37 場

　　除夕，靖的小舅舅一家三口回來吃年夜飯。靖吃過飯就一直待在樓上，任憑樓下又是電視除夕特別節目的喧鬧聲，又是麻將的嘩啦嘩啦響，她一人世界，獨自寂靜。

　　嗶嗶簡訊，震的，寫的是：「吃過年夜飯了吧？我在台中。明天回台北。」

　　猛然間鞭炮聲大作，午夜十二點正，整個台北城都炸起了鞭炮。

　　空氣冷凍，陽臺上的靖，背後飄浮著幽冥的 101 大樓。千門萬戶炸響的鞭炮聲裡，靖哭了。

二○一○年

38 場

　　五年後的靖家。

　　樓下，靖外婆跟人講電話，顯然是鄉親，講客家話，聲音朗朗傳上樓：

　　「房子打算賣掉……沒辦法啊到現在，一年了，她是早上哭，晚上哭，作夢也哭。她自己想開來也會跟我說，生下來那時候就要死的，救活了，後來的都是多的。她自己會說啊，每一天，都是多出來的一天。我就跟她說，阿靖來陪我們，已經陪了我們三十年，這三十年，都是多的呢可不是……」

　　樓上，靖母親將靖的房間已收拾得差不多，空屋子，看起來好小，很難想像可以放那麼多東西。靖母親從陽臺看出去，倒是，101 大樓還在著。

紅氣球的旅行

本事

　　茱麗葉，一個迷人、有魔力的木偶師。一個不稱職的母親。

　　西蒙，一個好寂寞的小男孩。

　　宋方，北京電影學院來的交換學生，她在巴黎第一大學申請研究的題目是，「時代對望——紅氣球的今與昔」。

　　紅氣球，一方面它像是宋方的眼光，一個來自遠方的眼光，她怎麼看今天的巴黎。另一方面，它也像是宋方的異想世界。這個異想世界，是她與小男孩西蒙所共有的。在這個世界裡，只有小孩的眼睛看得見紅氣球，成人看不見。

一、

　　照例，星期一到星期五，每天下午四點，宋方去接小學一年級的西蒙回家，陪伴西蒙直到晚飯時間茱麗葉回來，宋方才走。

　　星期二，接西蒙去上鋼琴課。星期三，跆拳和足球。

　　西蒙不說話。走路，買點心，回到家吃點心，看卡通 DVD，或者不停地畫畫，都不說話。但是經過咖啡館，西蒙會停下，透過玻璃窗，看著裡面的彈珠枱。

　　宋方的這個保姆工作，是指導教授引介給茱麗葉的。茱麗葉在大學的戲劇表演系也兼課，講木偶，教木偶操作。茱麗葉且熟悉東

方的偶戲,如日本的文樂,中國的皮影戲,台灣的布袋戲,她都比
對參照,介紹給學生。

茱麗葉還有一支手提箱,打開來是個小木偶劇場,有各種小木
偶。常常,她應邀至各地學校,和鄉鎮的廣場表演。她對木偶戲的
熱情,及使命感,使她顯得年輕而專注。

然而宋方很快發現,茱麗葉的作家男友,西蒙的父親,兩年前
離開他們母子去加拿大蒙特婁,將茱麗葉的公寓樓下二樓租給朋友
一年,如今兩年過去了,作家男友不但滯留未歸,朋友也繼續住在
樓下卻已整年沒有繳房租,茱麗葉為此十分困擾。

二、

鋼琴課,或跆拳課足球課的時候,宋方在附近咖啡館等西蒙,
隨時用 DV 記錄四周。宋方使用 DV 的嫻熟度,彷彿 DV 是她身體
的一部份,一個視器。她總是在看,在拍,在整理拍到的東西。於
是她發現西蒙望著彈珠枱,就帶西蒙進咖啡館裡,西蒙上前撫摸彈
珠枱,沒想到,西蒙超會打彈珠。

從此,放學接了西蒙,不是宋方帶西蒙走路、買點心、回家,
倒是西蒙帶宋方走路。走不同的回家路,不同的咖啡館,不同的彈
珠枱。西蒙開始說話了,說彈珠枱,不同家的不同彈珠枱,宋方自
然而然開著 DV 記錄。

去的咖啡館當中,有兩家侍者認得西蒙,「還是石榴汁?」用
這句話歡迎西蒙。或是,「諾曼第塔?」

永遠的石榴汁,有時候,加一塊諾曼第塔。宋方才知道,西蒙
有一個十六歲的姊姊露薏絲,在比利時布魯塞爾祖父家,從中學時
期起,暑假都會來巴黎母親家住。不同父親的姊姊,卻跟西蒙感情
好極了。西蒙帶宋方進的每一家咖啡館,都是他跟姊姊來過的。跟
姊姊喝石榴汁,吃諾曼第塔,一起打彈珠。

一天，西蒙帶宋方經過老市場，宋方看見塗鴉式的壁畫上畫著紅氣球，走過去了又走回來，拿起 DV 拍攝。於是西蒙便帶宋方去另一個有紅氣球壁畫的地方。然後又一個，一個又一個，宋方驚訝發現，巴黎有這麼多的壁畫裡有著紅氣球！

於是紅氣球從壁畫裡飄出來，跟著西蒙、宋方一起走。

西蒙放學之後回家的路，越繞越遠。現在，西蒙的祕密路途，都開放給宋方了。那也是西蒙父親去加拿大以後，西蒙跟姊姊露薏絲的祕密，連續兩年暑假露薏絲來巴黎時帶他遊蕩的去處。而這個去處，現在又多了一個夥伴，紅氣球。

可不是麼，西蒙指給宋方看，紅氣球就在奧塞美術館的樓頂上飄浮。因為老師帶他們戶外教學到奧塞美術館，紅氣球一直跟著他，卻被管理員擋住不准進去。後來他們在閣樓參觀時，他看見紅氣球從天窗外面往下看著他，看著著。閣樓裡有馬奈的畫，得加斯的畫，莫內的畫，紅氣球愛上那些畫了，不肯下來……

此刻，西蒙和宋方在奧塞美術館旁邊一家咖啡館，「里昂信使」，一家非常藍領的咖啡館。西蒙喝石榴汁，宋方喝咖啡牛奶。

三、

於是宋方想把她所記錄的咖啡館，跟紅氣球連結在一起，一九五六年的電影《紅氣球》，與當代此時的紅氣球，今與昔，有何不同。

宋方取得茱麗葉同意，允許西蒙擔任她的作業《紅氣球，2006》短片的主人翁，利用西蒙放學之後回家的路上拍，保證不會干擾到西蒙的正常作息。宋方把自己在北京電影學院的習作《原來》，拷貝了一張光碟給茱麗葉，也許茱麗葉看了她的東西會比較理解她的想法。

然而茱麗葉正在混亂中。

．

起因是樓下的房客，男友的朋友馬克，很低價租屋一年，可是男友在蒙特婁某大學的一年客座聘約到期後仍未回，馬克開始不付房租。本來上下兩層公寓，是茱麗葉外公留下的，茱麗葉母親再婚後離開巴黎，公寓便屬於茱麗葉，三樓住家，二樓當工作室，讓男友有完全獨處的空間可以寫作。男友總是嫌吵，嫌受到生活瑣事羈絆，嫌窒息，一有機會，就去了遠方。

馬克不付房租，起先無事，兩人之間還有許多共同的朋友。有時茱麗葉晚上有飯局或到外地遲歸，會請馬克幫忙照看西蒙。但是現在不同了，女兒露薏絲將中學畢業，茱麗葉安排她來巴黎唸大學，意欲把二樓公寓收回，重新裝潢給女兒住。茱麗葉這才吃驚發覺，馬克不只是不想付房租，根本，馬克就是不想搬走，馬克根本就認為他可以不付一毛錢住在這裡。

茱麗葉遂聽從朋友建議，訴諸法律，依法可凍結馬克的銀行帳戶，令馬克必須改變意圖。

為了打官司，茱麗葉才發現，對於所有涉及官司需要的文件和清單，她簡直沒概念到無知的地步。生活裡所有關於數字的、以及與官方相關的文書檔案之類，因為不耐煩，她對之皆自動變成白癡。現在，光是一張租屋契約，她就找不到。或者，到底有沒有這張契約，她也不知道。她才發現，所有這些事情，原來一向都是男友在處理的，以前，則是女兒父親在處理。她把這些討厭的抽象事物都扔給他們，只專心一意於自己最真實的偶戲世界。

為了找租屋契約，茱麗葉一次次撥電話，一次次發 e-mail，但男友就像從地球上蒸發了，毫無音訊。某日，她發怒到每半小時撥一次電話，雙眼通紅，鼻子阻塞，完全像個毒癮患者。她怒的，不僅是終於無法再逃避而不能不面對的一件事實：男人有了別的女人。更怒的是，她現在得承認了，生活裡有很大一部份她依賴男人甚深，那已成為一種習慣，一份支撐，而現在她將面臨，以後這兩樣，都沒有了。

宋方見到茱麗葉的異狀，茱麗葉說她生病了，沒事，就是生病了。

宋方才知道，生病，就是茱麗葉對自己目前失序狀態的一個描述。

四、

　　事實上，宋方不斷在延長保姆的工作時間，和工作範圍。從例行的在巷子口買回來第二天早餐吃的可頌，到專程去 Poilane 排長龍買黑麥麵包配重口味的羊乳酪和核桃麵包配燻鴨招待客人。從接了西蒙直接趕回家替修燈工人開鎖進屋，到趕在洗衣店打烊前去把套裝取回次日要穿。從茱麗葉忘了帶手機打電話回家請她查電話號碼及未接來電，到約了律師朋友來家卻根本忘光了故而逼得她充當主人至茱麗葉趕回來。

　　宋方也看出來了，專才上揮灑有魅力的茱麗葉，生活裡卻事事求好，事事吃力。茱麗葉每次不得不拜託她做超過保姆的工作，那種為難，總是把本來可以一句話交待的輕鬆事情，弄得過於鄭重。茱麗葉的平衡方式，就是出手大方。在許可程度內，錢能減輕茱麗葉的為難感的話，錢就真不是問題。

　　包括對女兒露薏絲，亦然。為了官司，茱麗葉打電話給女兒，要女兒寄來在學證明及申請巴黎大學的證明。長期以來，她們母女一直存在著張力。由於很早就不生活在一起，茱麗葉總是想彌補女兒，親近女兒，因此顯得總是在討好女兒，這已成為她們母女的相處基調。但女兒漸漸長大了，木訥如常，卻多了一種獨立人格似的不服從態度，令茱麗葉甚感挫折。她覺得女兒並不在乎她為她做的一切。這使得她在處理房子的官司事情上，極不冷靜。易怒，易爆，易受傷。

　　結果是西蒙輕易指出房子租約的所在，他說爸爸把紙都放在閣樓梯子下邊的抽屜裡。

　　而宋方每次看茱麗葉掏出數張大鈔託她買東西，或搶前先說超

出的工時會當做加班付費，宋方覺得，付的都多了。宋方一筆筆清楚記帳，茱麗葉看都不看。於是宋方加倍多做事，自我感受能夠符合於茱麗葉多付的部份。宋方自動自發添補用完的衛生紙，洗衣精，三四天用一次洗衣機洗西蒙跟茱麗葉換下來的衣物，處理垃圾，收信件，使用吸塵器打掃屋子。對於宋方，這些都是順手小事，毫不費力。對於茱麗葉，便成了抱歉，抱歉，再抱歉。

　　所以當茱麗葉負責邀請的台灣布袋戲名師來到巴黎，為著在里昂舉行的偶戲藝術季忙得不可開交時，宋方差不多就已經是全職保姆，兼半個管家了。

五、

　　於是上法庭。

　　這一天，茱麗葉赴法院途中，見宋方在咖啡館門口拍什麼，然後看見咖啡館裡打彈珠的西蒙。

　　日前，有一次也看見家附近的街道上，一個全身連頭連臉包在綠色罩袍裡像一棵植物的人走著路，手持紅氣球讓宋方拍，後來問宋方，那是為了以後方便用電腦把綠人 key 掉，就會變成是紅氣球在飄移。

　　茱麗葉很震驚，應該在學校上課的西蒙，為什麼在這裡打彈珠，太過份了！

　　更過份的是，西蒙一看見她，便躲到彈珠枱底下，還以為媽媽沒看見他！

　　法庭上，雙方由律師陪同，情況激動，馬克竟然用言語污辱她。

　　庭散後，大雨中茱麗葉開車回家，車拋錨。她覺得真是受夠了。撥手機給宋方，責問宋方為什麼西蒙沒有上學卻在打彈珠，這樣是不是太過份，以後不准西蒙再拍紅氣球了……

　　宋方好驚訝，星期三下午本來就不上課的呀。（或其它什麼天

經地義的理由。）

　　茱麗葉根本沒聽宋方的解釋，叫宋方以後不必再來了。她說出連她自己都不相信的話。

　　一切，眞是糟糕透了。

六、

　　從里昂的偶戲藝術季回到巴黎，下午，家裡悄寂無人。

　　茱麗葉取出 VCD，觀看這次她與阿宗師合作演出的法國版布袋戲的記錄，是她改編自中國元曲的一則故事。但她看得心不在焉。

　　無意間，她發現一片宋方送給西蒙作紀念的光碟，於是打開看。

　　看起來像紅氣球的一些初剪，西蒙的遊盪去處。不同咖啡館裡，不同的彈珠枱。西蒙的講話，有時聲音在畫面外。

　　西蒙說開始是跟爸爸打彈珠，那時爸爸把一張椅子放到機器邊，讓他站在上面打。後來都是跟露薏絲打。他喜歡「侏羅紀公園」，有一顆蛋會發光，而且會裂開，出現一隻小恐龍。露薏絲最愛「猛擊怪獸」，吸血鬼會從棺材裡走出來，嘎吱嘎吱在軌道上移動，然後有暴風雨配樂，科學怪人會坐起來，機器上的燈光會熄滅。

　　爸爸那時候只有「NBA 明星」，是那種老型的鋼珠彈子枱，可是有很棒的坡道和燈光，他們可以把鋼珠彈到圈圈裡，額外得分，那些模型球員就會上上下下跳動。

　　爸爸還帶他去奧塞美術館，不是去閣樓，是去小禮拜堂看杜米埃做的雕像。爸爸把他抱高，看玻璃罩裡那些臉孔。他覺得那些臉好好玩，一一模仿他們，西蒙做著不同的表情說，某某人很吝嗇，某某人很好心，某某人自以爲了不起……後來西蒙帶露薏絲去小禮

拜堂玩，露薏絲學他們臉學得才像呢。

　　爸爸喝大杯的咖啡牛奶。露薏絲喝石榴汁。媽媽只喝礦泉水。

　　西蒙騎在外側的旋轉木馬上，持棒子去套小錫環，旋轉木馬越轉越快……盧森堡公園裡，有一個老的雕塑，西蒙說露薏絲發現的，是一名正在演木偶戲的女孩子，露薏絲指給他看，這是媽媽。西蒙說，媽媽比較愛她的那些小木偶人。

　　宋方在廚房做東西，顯然是 DV 交給了西蒙，讓西蒙拍的，西蒙也會拍呢。西蒙的聲音，指揮著宋方做可麗餅。麵粉要篩過，然後跟砂糖，雞蛋，3：2：1，加水攪拌，用奶油煎，淋少許蘭姆酒。吃可麗餅的時候，喝 cidre。西蒙說，有一次媽媽做給他吃，那是禮拜天早上，媽媽就像演木偶戲那樣，做巫婆的魔法餅。小時候，那曾經是他跟媽媽每個禮拜天早上的遊戲……

　　看著畫面，茱麗葉覺得她都錯失了。

　　她錯失了女兒的成長期。現在，她又看不見就在身邊的西蒙。她總是嫌惡西蒙打彈珠，不是嗎。西蒙那些漫漫遊盪的記憶裡，沒有她的身影。只有紅氣球，依依傍著西蒙。

　　茱麗葉哭起來。

七、

　　在朋友的小劇場，茱麗葉與阿宗師合作演出布袋戲《張生煮海》的時候，宋方出現了，帶著西蒙。播放的配樂裡，阿宗師主演，茱麗葉以法語口白和說唱，彷彿魔力附身，生動光采極了。

　　那像是茱麗葉對西蒙，對宋方的一個回答。

八、

就在凍結馬克的銀行帳戶三個月之後，馬克終於搬離了二樓公寓。搬家時有一位執法人員在場，茱麗葉跟馬克已互不見面。

三樓住處電話響起，茱麗葉來接時已轉成留言，是男友。喊了她的名字，不確定她人在不在的遲疑了一會兒，然後說，不知道她是否還要打官司，因為後來就沒有再接到她來電了，不過如果需要的話，房屋租約在閣樓梯子下邊的抽屜裡……

當茱麗葉與西蒙經過奧塞美術館時，他們看見樓頂飄浮的紅氣球。

強風吹來，紅氣球飄走了。

飄遠了，消失在噴射機的曳尾雲縱橫如阡陌的巴黎天空中。

分場劇本

序場

　　午後。聖米榭（St-Michel）廣場邊，地鐵站入口新藝術時期的鐵鑄拱架上，繫著一隻被丟棄的紅氣球。巴士駛過，帶起一陣風。紅氣球被風吹離拱架，浮在街道上空。

　　莫特·比凱（La Motte Picquet）升出地面的地鐵站，紅氣球隨著擁塞的乘客擠進車廂，浮懸於車廂頂。

　　地鐵進站出站，乘客漸稀的車廂內，一孩童跳著想捉住車廂頂的紅氣球，捉不到。

　　地鐵進站車門打開時，因著空蕩蕩車廂而貫穿過的氣流，紅氣球被推出車廂，依戀於關上的車門外。車走，孩童貼到窗玻璃上，凝望迅速遠退去的紅氣球消失在黑暗地鐵隧道裡。

　　電腦螢幕打出敘述文字：

　　「……她終於領悟。從聖米榭大道歐迪翁（Odeon）站一路追逐她的紅氣球，其實追逐的是西蒙。就像一九五六年，那個紅氣球，一樣。」

　　出片名：紅氣球的旅行

1 場

　　宋方尋址來到這間老店舖，很小的門面，上有「木偶製作坊」字樣。很小的櫥窗，內設小圓桌舖著深紅布幔，其上安置一對古董級的精緻木偶及工具，還有一個垂著淚珠的小丑皮埃侯（Pierrot）。

　　門鈴響後，店舖小門打開，竟出現一張東方人臉孔。男子先用法文問她是宋方嗎？然後以中文告之，茱麗葉路上塞車，請宋方到舖裡等候。

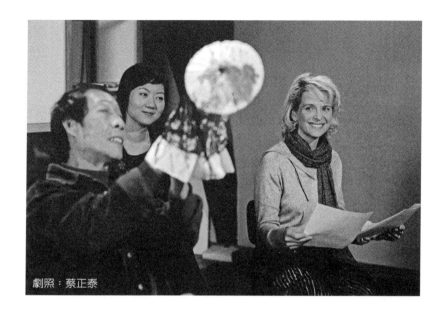

劇照：蔡正泰

2 場

　　宋方隨男子穿過幽暗的通道，突然豁亮開啟，簡直像時光隧洞進到另一個時空。是棟大統間，當中有長條厚重的工作枱。四周散放各樣式木偶，有老舊待修補的，有新製的。

　　宋方被安頓坐在一老式沙發上。環視這間如洞窟寶藏般的古老製作坊，宋方下意識移了移手中的 DV，明顯在抑制住拍攝衝動。

　　茱麗葉趕到了，頻頻抱歉請宋方再等一會兒。親切有活力的茱麗葉。

　　宋方看著茱麗葉，見她從小木箱取出一個中國古裝女偶，一邊操作，一邊告訴製偶師，這齣源自中國元朝故事的偶戲，將以台灣掌中戲的人偶表演形式來呈現。她且準備了許多電腦輸出的掌中戲人偶造型圖樣，大略向製偶師說明。

　　宋方也注意到剛才那位講中文的男子，於屋中一隅打字，似在翻譯一疊中文資料。

3 場

　　駕著老舊的二手奧斯汀 mini，茱麗葉把兒子西蒙的作息表交給宋方，說今晚六點鐘鋼琴老師會來家裡上課。

　　茱麗葉提及宋方的教授傳給她宋方拍攝的短片《原來》，她看了非常喜歡。然後熱情說起自己正在製作一齣改編自中國元曲的偶戲，《求妻煮海人》。元曲曲目叫《張生煮海》，問宋方知不知道這個故事？宋方不知。

　　奧斯汀飛馳在秋日下午的塞納河岸，茱麗葉敘述著這個奇妙的愛情故事：

　　古代有一個叫做張羽的書生，閑遊海上，寓居於佛寺，清夜撫琴抒懷。東海龍王的女兒，聞琴聲凝聽。是以琴絃忽斷，張生察之，見一妙齡女郎，便請入室中，歡談終宵，兩相愛慕。

　　龍女遂約張生於中秋夜晚，漲潮時分相見。及期，張生至海邊，大水茫茫，無所尋蹤。卻來一婢，謂龍王知悉此事大怒，囚龍女於宮不得出。張生朝思暮想，便取鐵鑊於海邊煮海，他要煮乾海水為求妻。

　　有仙人聞之甚同情，授以仙法，鑊中水溫高一度，海水溫度高一度，漸漸海水沸騰了，魚蝦們倉皇叫跳，龍王推女出海面，張生遂攜女同歸。

4 場

　　奧斯汀駛入第五區某小學。校門口人車壅塞。茱麗葉看不到西蒙，撥西蒙手機時，西蒙已走過來。

　　茱麗葉領西蒙認識宋方。交待宋方給西蒙吃點心，最好是在家附近的某麵包店買回家吃。其它細節待她返家再談，她還要趕回木偶製作坊，說著掏出若干鈔票給宋方買點心用，又交待西蒙有房門鑰匙，收在書包底層。

5 場

西蒙帶宋方走往回家的路。

宋方自我介紹,是北京電影學院來的交換學生,在巴黎第一大學唸電影美學一年,她申請研究的題目是紅氣球,問西蒙是否看過電影《紅氣球》?是否知道紅氣球的故事?

也不知有聽沒聽,西蒙沒回答只管走路不說話。

經過巷弄,從涵洞邊的石階走上街道。走經街角咖啡館時,西蒙停步,貼近落地窗的玻璃,朝裡面窺望。

這一路左拐右繞的小巷祕徑,宋方以 DV 跟拍記錄著,自然到像本能動作,像她的眼睛在看,卻看見西蒙被咖啡館裡的什麼吸引住了不肯走。

西蒙竟然走進咖啡館。店主認得西蒙,「石榴汁?」用這句話歡迎西蒙。宋方要了咖啡牛奶,跟店主說自己是西蒙的新保姆。

西蒙逛至咖啡館裡的彈珠枱前,輕撫枱子和把手像對待一隻拉不拉多大狗。

店主過來餵了彈珠枱一個銅板,立刻,彈珠枱活了起來發出炫爛的聲光效果。西蒙轉頭望向宋方像要得到允許,店主也笑嘻嘻看著她。困惑不解的宋方只好報以笑容……

西蒙開始打彈珠枱,熟手熟腳得令宋方咋舌。

6 場

然後他們走回家,從公寓區的巷道進入老市場街。

宋方發現巷道牆壁上有一幅紅氣球的塗鴉,走過去了,又走回來,拿起 DV 拍攝。西蒙對此感到好玩。

於是,西蒙領路,沿市場邊的巷道轉出住宅區,在另一處壁畫前駐足。宋方驚呼,又是一幅不同的紅氣球壁畫。就這樣,西蒙帶宋方拍攝了附近好幾處有紅氣球在內的各種壁畫。最後,他們又走回老市場,西蒙指示宋方,在噴水池臨街的小石階壁上,也有一幅

好小好小的紅氣球，宋方大笑起來。

7 場

　　他們在麵包店外面排長龍的隊伍中。西蒙對宋方手裡的 DV 感興趣，宋方打開視窗，讓西蒙看剛才一路拍到的影像。

　　待宋方排到櫃枱前準備買麵包時，西蒙已舉著 DV 四處拍玩了。

　　在家巷口一家咖啡館，西蒙像得到新玩具玩得不肯放手的，隔窗拍攝咖啡館裡的彈珠枱。宋方注意了一下時間，提醒西蒙六點有鋼琴課喔。可西蒙哪管，又拍回到家，進門，穿過住樓環繞的天井花壇，那一頭是他們家，一幢十六世紀老房子的三樓。

8 場

　　宋方替西蒙準備好點心牛奶吃。門鈴聲響，鋼琴老師來了，宋方才知鋼琴課在二樓。

　　下去二樓屋裡，一屋子濃郁的燉羊肉味，宋方開窗透氣。打量這屋裡，顯然是男人在住的，混合著似乎是品味差異極大的人住過的不同痕跡。鋼琴老師和西蒙，按習慣行事，各就各位開始教學。

　　此時一名女人開門進來，手提一堆食材酒類什麼的，看到宋方很誇張的表示驚訝。宋方自我介紹是西蒙的新保姆。女人又很誇張的表示抱歉，不知今天西蒙有鋼琴課，便把食材放到廚房走了。

9 場

　　宋方納悶回到三樓，不解這二樓跟三樓是何關係？看起來三樓只住著茱麗葉跟西蒙，那麼西蒙爸爸呢？宋方打住自己的好奇心，即便獨自一人，也保持禮貌不去窺探屋中細節，僅在可見的料理枱上取了茶包泡一杯茶，安坐於客廳。

　　然後宋方將 DV 拍攝的畫面輸入自己的筆記型電腦。然後詳看茱麗葉給她的西蒙的作息表：

星期一到星期五，16:30 放學，接西蒙並陪伴至 19:30。

星期二，18:00 鋼琴課。

星期三，12:20 放學。14:30-16:00 足球課。

然後宋方用電腦整理 DV 影像，以日誌方式記下時間、地點、拍攝過程。此時有人敲門，進來的是剛才在二樓見到的那個女人，及一個男人。

男人自我介紹叫馬克，二樓的房客，跟茱麗葉家是很熟很熟的朋友，忘了今天是西蒙的鋼琴日，因為晚上宴客要先準備食物，怕擾到西蒙學琴，所以來三樓借用廚房。

宋方謹慎表示得徵求茱麗葉同意。連絡上，宋方把電話交給馬克。

馬克拉里拉雜沒重點的開始說，他在燉羊肉要燉四小時，本來是想燉羊腿，總之，過程複雜，改成燉羊肉，用茄子跟番茄一起燉，歡迎茱麗葉晚上來吃。他的菜單還有蒸秋季蔬菜配蒜泥蛋黃醬，以及迷迭香蘋果餡餅……哦他的意思是，他的爐子正在燉羊肉，所以要借用三樓廚房來做其他菜……

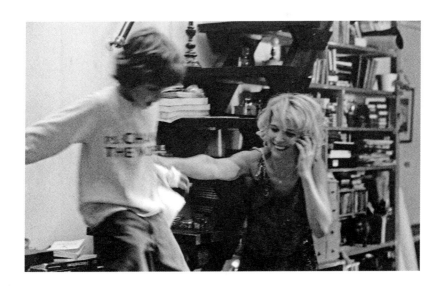

10 場

　　茱麗葉回到家已近八點。西蒙上完課在洗澡。廚房裡，搞得一團亂，不知爲何，那鍋燉羊肉卻在她的爐上燉著。茱麗葉生氣的自言自語罵：「永遠是這樣！永遠是這樣！」

　　宋方獨坐客廳中，茱麗葉過來招呼，謝謝宋方接受邀請去餐廳吃飯，但恐怕還要等她梳洗一下換衣服。說著上閣間在書桌書堆之間找出一串鑰匙，拆掉兩支無關的，三支交給宋方，告之這支是開大門的，這支三樓的，這支二樓的。

　　茱麗葉看見宋方的電腦螢幕上停著西蒙走路的背影，宋方說明是今天放學回家路上所攝。

　　茱麗葉便再次提起宋方的短片《原來》，不是客套，是眞的喜歡。因爲宋方拍的父親母親，讓她想到自己小時候，自己童年對父母的記憶。那是很奇特的關於聲音的記憶。小時候她的房間在閣樓，那閣樓好像一個共鳴箱，全家的動靜都會傳到那裡，變得異常清晰。她最記得是父母親回家開門的鑰匙聲，父親抽菸劃火柴的聲音。她在閣樓清楚知道樓下父母發生的事情，吵架聲，母親離家，父親一個人在樓下走來走去的聲音。她常常跑進父母房間睡在他們中間，兩手各自握著父母的手……

　　講話當中，二樓那個誇張的女人跑上來察看燉羊肉，並加香料。

11 場

　　茱麗葉接續西蒙在浴室梳洗時，馬克偕某某進屋，隔著浴室門牆，馬克說某某也來了，問茱麗葉要不要跟西蒙一起下樓參加餐宴，他們才開動。

　　茱麗葉回謝之，謂已經訂了餐廳，請保姆宋方吃飯。

　　某某問皮耶如何？在蒙特婁寫小說，進行得怎麼樣？

　　茱麗葉對鏡整梳，朝鏡子裡的自己大聲回答，不好，不順利，

一延再延。

某某說看到雜誌報導，茱麗葉製作的新戲，說是關於一個人在海邊煮海水的故事，聽起來很有意思，很讓人期待想看……

12場

鏡子裡，茱麗葉的劇場想像，那寂靜黑油油的大海布幔。

海邊，張生用巨鑊煮海水。

一仙人從海上騎鯨來。授張生一枚金幣，擲幣於鑊煮之。眼看沉默的海水，滾動起來了，沸騰了……

13場

騎在外側的旋轉木馬上，旋轉中，西蒙手持小木棒，全神貫注要套住服務員手中木製蛋碗裡的小金屬環，而木馬旋轉越來越快……

這是盧森堡公園。

西蒙走到公園一隅，指示一座老雕塑，一個在操作懸絲木偶的女孩。西蒙轉頭對宋方的 DV 說，這是媽媽。這是露薏絲發現的。媽媽只愛她的小木偶人。

露薏絲？宋方問。

姊姊露薏絲，住在布魯塞爾外公家。西蒙說露薏絲的爸爸不是他的爸爸。

露薏絲的爸爸不是西蒙的爸爸？

西蒙點頭說，露薏絲每年暑假都來巴黎。露薏絲最會打彈珠了，帶他一起去找咖啡館不同的彈珠枱打，這是他跟露薏絲的祕密。到了聖誕節，媽媽帶他去布魯塞爾，跟露薏絲和外公過聖誕。媽媽要露薏絲來巴黎唸大學。

西蒙走進公園附近的咖啡館，這裡有一枱他最喜歡的彈珠枱，「侏羅紀公園」。西蒙對宋方 DV 說，有一顆恐龍蛋會發光，彈珠撞到蛋時，蛋會裂開，跑出小恐龍。

西蒙說，這家咖啡館是以前爸爸愛來的。是爸爸帶他開始打彈

珠枰的,那時候爸爸把一張椅子搬到枰子邊,讓他站在上面,一起打。

14 場

宋方在茱麗葉指定的「大香料店」採購果醬、麵包、及餐飲用品。

外面街道,巴士來了,她跟西蒙快跑趕上巴士。

15 場

他們提著大包小包回到三樓家。發現屋內正亂,許多東西搬離了原位,四處堆積。而茱麗葉在閣間書桌前重覆撥打著電話。

兩眼通紅,噴嚏連連的茱麗葉,說是灰塵過敏,別管她。逕自下去二樓搬來紙箱,翻找箱內的文件。

宋方按例給西蒙弄一份點心牛奶吃,囑西蒙去洗澡。自己則在廚房歸檔買回來的食物和用品,熟門熟路,對這新環境顯然很自如。

茱麗葉擤著鼻涕進臥室,打電話給律師好友,說找不到二樓的租屋契約,不知皮耶收在哪裡,也連絡不到皮耶,她很懷疑,有沒有簽租約這件事啊。

茱麗葉掛了電話出臥室,找宋方商量,記得宋方星期二沒課,所以下星期二可否擔任她的翻譯,一同去里昂,因為台灣來的阿宗師,她請他到她的課堂上示範表演掌中戲。一向幫她做翻譯的小楊有事沒辦法去。

兩人講話時,西蒙洗完澡走上閣間,從書桌旁拿了一個扁長鐵盒下來給媽媽。盒子裡放些照片、信函、帳單等雜件,茱麗葉說她找過了。但西蒙把放在最上面的一張影印紙遞給媽媽,茱麗葉一過目,大叫一聲,天啊這不就是她翻箱倒櫃找不到的二樓房租契約,結果就是這麼一張手寫的便條紙。

茱麗葉立即打電話給律師好友,說明有這樣一張紙,只說房子

租給馬克一年，直到皮耶從蒙特婁回來，每月房租若干元，直接入茱麗葉的帳戶，載明了她的銀行帳號。這張是影印，原紙在馬克那裡吧。

通話中，茱麗葉發現鐵盒內有兩張西蒙和露薏絲一起的照片，那是在布魯塞爾父親家，兩小孩的外公家。

16 場

那是三年前帶西蒙回布魯塞爾父親家。返巴黎那天，她於閣樓小房間收拾行李時，聽到樓下露薏絲在教西蒙使用「繪世機」畫畫。那是一座塑膠描畫鏡，頂端有一個觀看架，在上面放一張牛皮紙，如果光線夠亮的話，不，光線一定要非常亮，它就會把你正在看的東西投射到紙上，你只要把它描下來就可以了……

那樣清晰的聲音，一如小時候她在閣樓聽見屋裡的各種聲音無比清晰。她看見露薏絲幫助西蒙湊在「繪世機」上，對著吊燈下的聖誕樹描繪。她拿相機朝樓下拍了他們的背影，然後叫他們的名字，又拍下他們回頭仰視她時的那兩張臉。

17 場

「春眠不覺曉，處處聞啼鳥。夜來風雨聲，花落知多少。奴家白素貞便是……」

戲劇表演系，茱麗葉的課堂上，掌中戲阿宗師唸著《白蛇傳》白素貞的出場詩，一邊操作雪晶晶的女偶表演梳髮，整妝，動作細膩極了。

茱麗葉在旁以法文口白吟誦白素貞的出場詩。

然後向學生解說，掌中戲沿用中國傳統戲曲裡，舞台的抽象性。所有實物，都美學化，舞蹈化，成為象徵。每個人物出場，都有一段「定場詩」。角色自我介紹，自我描繪，甚至自我評論……

於是，阿宗師又秀一節男偶的出場：「清明時節雨紛紛，家家戶戶掃墓墳。小人許仙，字漢文……」茱麗葉的法文口白隨之。

在茱麗葉預先備好的絲竹樂和鑼鼓點的錄音播放中，阿宗師操演了一段邂逅，男偶與女偶於雨中登渡船遊湖。

18 場

里昂火車站。回程，茱麗葉偕宋方和阿宗師走向月台。等車來，只見茱麗葉在月台遠處頻鍵手機，鍵不通。

車廂裡，走道上茱麗葉繼續鍵手機。車窗外緩緩退遠的田園和天空，已是秋天的顏色。

宋方走出包廂，手裡一份拍攝紅氣球的計劃，猶豫著是否要遞送給茱麗葉。

待走道那頭的茱麗葉終於放棄鍵碼，看見她，宋方便走過去交出紅氣球拍攝計劃，懇請茱麗葉同意西蒙參加演出。她強調不會耽誤西蒙課業，只佔用西蒙的下課時間拍。

茱麗葉爽快答應，因為她也在想，不知宋方是否願意、或有時間可以幫她用 DV 記錄《求妻煮海人》的整個演出過程。

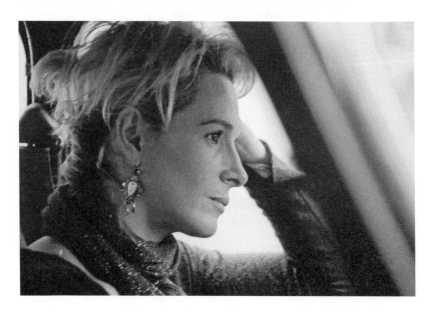

　　包廂裡，三人簡單吃餐。茱麗葉興致高昂講起自己的祖父，宋方翻譯給阿宗師聽，茱麗葉祖父是一位懸絲木偶的表演師呢！

　　小時候茱麗葉常跟祖父坐火車到處去表演，有一次在鹿特丹，她走失了。她不記得為什麼會一個人坐上街道上的電車，下車時車上已經沒人了，外面是好大的風車，河流。她一毛錢也無，只好走進一家店，有人過來跟她說話，她聽不懂的話。後來，每次出門，祖父都會給她錢帶著。祖父說，如果你打破了玻璃，身上就要有錢。到現在，她仍習慣身上帶很多現鈔。說著，茱麗葉掏出一把鈔票給他們看……笑聲中，宋方向阿宗師翻譯以上云云。

　　就這樣，火車駛入巴黎。

　　列車長廣播著即將到站。火車輪聲於換軌進站時發出急急如奔的變奏。人群上車下車，列車進站出站。他們像是從夢與記憶之中，回到了現實的巴黎。

19 場

　　但是且慢，夢沒有完。

　　午後某廣場邊的地鐵站，入口鐵欄干上綁著一支紅氣球。西蒙走過時，拍了紅氣球一下。紅氣球脫綁，飄浮於空中。

　　地鐵升出於地面高架鐵橋上。某站，紅氣球擠進了車廂，浮懸於車廂頂俯視西蒙。

　　乘客已疏的車廂內，西蒙跳躍著想捉住廂頂的紅氣球，捉不著。靠站車門打開，貫穿車廂的氣流把紅氣球帶出車外。

20 場

　　西蒙經過市場老街邊的涵洞時，紅氣球跟上來了。

　　涵洞牆上有紅氣球壁畫，紅氣球發現了，好奇的像照鏡子般靠近。突然，牆上的紅氣球從畫裡冒出，驅逐走紅氣球，復回到畫裡，就像停歇的蜻蜓驅逐前來搶位置的蜻蜓那樣。

　　西蒙笑了。尤其是噴水池邊小石階壁上好小好小的紅氣球，竟

也冒出來逐趕紅氣球，西蒙更笑了。

21 場

紅氣球出現在西蒙家二樓的窗外，對著屋裡上鋼琴課的西蒙搖曳生姿。

之後，紅氣球於三樓窗外朝屋裡望，宋方好勤勞的用吸塵器在清掃屋子。

後來，是西蒙拿 DV 拍宋方，一邊指揮宋方做可麗餅。麵粉要篩過，然後跟砂糖，雞蛋，3：2：1，加水攪拌……西蒙說，有一次媽媽做給他吃，那是禮拜天早上，媽媽就像演木偶戲那樣，做巫婆的魔法餅。那曾經是他跟媽媽每個禮拜天早上的遊戲……

門鈴響——

宋方去開門，是茱麗葉的律師好友，西蒙喊他羅倫佐伯伯。律師好友說跟茱麗葉約好的，宋方趕緊連絡人，竟然茱麗葉完全忘光光了。

22 場

一疊聲抱歉又抱歉的茱麗葉，回到家。

羅倫佐律師冷冷清清在吃宋方做的可麗餅。

茱麗葉直抱歉最近爲了製作新戲，忙到失憶，不過她可沒忘記羅倫佐最愛吃的某某酒，某某乳酪，便從提袋取出食品，西蒙宋方亦各有一份。茱麗葉的大手筆和熱情，扭轉了冷清且幾乎是尷尬的局面。

稍後，茱麗葉將自己銀行帳戶進出的影印資料交給羅倫佐律師，說明馬克起先還兩、三個月付一次房租，後來索性不付了。馬克常常訴苦自己沒錢，她也不計較，但有一回在二樓看見馬克的銀行月結單，其實他有錢得很呢。

說著茱麗葉進臥室，拿了那只扁長鐵盒子出來，從中取二樓租約給羅倫佐。那張影印的手寫便條紙，其隨意和不正式，羅倫佐看

了也笑。

同時茱麗葉從盒子裡拿出兩小捲膠片，問宋方能否幫她轉成光碟，是以前祖父表演懸絲木偶時，她向朋友借來小攝影機拍的。宋方收下，說這是八厘米。

羅倫佐看了資料說，按馬克不付房租的紀錄，是可以向法院提出凍結他的銀行戶頭，逼他搬家。不過那勢必要撕破臉上法庭了，而且費時。羅倫佐問，露薏絲什麼時候來巴黎唸大學？

茱麗葉說明年六月，看起來是沒有急迫性，但房子要重新裝潢，房子是她母親家的，母親去世後給了她，實在也老舊了，而且不管怎麼說，也要預留時間讓馬克找房子搬家，但馬克不理就是不理，說要等皮耶回來。

既然提到皮耶，茱麗葉便解釋，皮耶本來在蒙特婁大學客座一年，這是朋友們都知道的。一年過了，又講小說沒寫完，要把小說寫完。如今，她也搞不清他到底什麼時候會回來。打電話一直沒人接，不然就是不開機。發 e-mail 也不回，整個人就是不見了，從地球上消失了！

說著說著，茱麗葉突然脹紅臉，憤怒的噙著眼淚。起身，進了浴室。

23 場

足球課，西蒙跟小朋友們在練習自頭到膝到腳的足球控制動作時，紅氣球出現於窗外。

24 場

回家途中，紅氣球緊跟著西蒙。

家巷口的咖啡館，西蒙如往常般靠近窗戶朝裡面窺望，彈珠枱空的沒人打，於是走進咖啡館。紅氣球不解，學著西蒙靠近窗戶去窺望。

西蒙玩起彈珠枱時，窗外的紅氣球騷動起來，急繞一排窗戶也

想進咖啡館玩似的。

這是宋方在咖啡館內用 DV ，從彈珠枱前的西蒙搖攝（pan）至窗外的紅氣球。原來，紅氣球是被一名連頭連腳連手都裹在綠色緊身衣裡的人拿著，操作著急繞窗戶想進咖啡館的動作。

茱麗葉的奧斯汀經過家巷口，見是宋方他們在拍什麼，停了下來。

宋方看到奧斯汀，朝車裡的茱麗葉揮揮手招呼。

茱麗葉並無意打擾他們，只是好奇那個一身綠緊身衣像一棵蕪菁的人持著紅氣球。拍紅氣球嗎？那麼西蒙也在吧？正想著，就看見咖啡館裡西蒙在彈珠枱前，在打彈珠，打得一副老手樣子讓她好驚訝，這是西蒙？

後面有車按兩聲喇叭催她前行，她更驚訝看見，西蒙突然發現咖啡館外她的車子停在那裡時，竟一溜煙躲到枱子底下！這是幹什麼？

茱麗葉車開走了。

25 場

宋方西蒙到家時，二樓大敞著門，一架黑色龐然大物正緩緩移出門外。鋼琴，西蒙的鋼琴，綑在一名壯漢背上！

綑住鋼琴的那些皮帶深陷於壯漢的肌肉跟骨骼裡看不見了，只在襯衫上刻出一條條深溝。

他們目瞪口呆看著。壯漢在往三樓的樓梯前，停了一下，把彎折的身子稍稍挺起來，他背上如山般的琴便微微晃動了一下。

然後他開始上樓梯，很慢，但很有技巧，琴壓得他又彎折下腰。一年輕助手尾隨於後用手托住琴頂端，並非分擔重量，而是像老飛機尾曳輪的穩定功能。

上到樓梯三分之一處，壯漢如前述那樣又停下一次，天啊那爬得更高的琴便也更晃動了一下。

到了三樓，他再停一次，然後再度挺直身扛起整座琴進到屋

裡，每一步都強烈晃動著老公寓。

茱麗葉在三樓引導鋼琴搬入屋裡安置，一樣目瞪口呆。

26 場

宋方西蒙進屋來，與茱麗葉互相驚歎壯漢的壯舉。環顧屋裡因為鋼琴而頓感壅塞，茱麗葉歎氣這是沒辦法的事，為避免跟馬克再有瓜葛，只能先這麼安排。

西蒙從進門便注意著媽媽，擔心下午打彈珠枱被媽媽看到了。他覺得媽媽討厭他打彈珠。幸好有搬鋼琴的事岔開，西蒙抱了衣服溜進浴室洗澡。

茱麗葉好奇問，下午咖啡館外面那個手持紅氣球的綠衣人？宋方解釋，那是為了之後電腦作業可以除去顏色，就是說，綠衣人會被消除掉而只剩下紅氣球。茱麗葉恍然大悟。

宋方從揹包拿出一疊帳目清楚的單據，以及八厘米轉好的光碟，交給茱麗葉。茱麗葉感到一再麻煩人家真是不好意思，又從身上掏鈔票給宋方。宋方說錢很夠，都沒花完。

茱麗葉仍要趕去「木偶製作坊」，說訂了餐廳請阿宗師，邀宋方一道，請宋方稍晚帶西蒙去製作坊會合。

27 場

下雨了。宋方偕西蒙來到製作坊，茱麗葉開的門，一邊在聽手機。

有奇特的東方音樂隱隱從幽暗通道那頭傳出，恍若穿過時光隧洞的配樂，越來越清晰……突然，豁亮開敞，大統間內，製作坊已下班了空空的，唯阿宗師跟製偶師在詳究製作中的布偶，以彼此專業上的理解故而無語言障礙的在溝通著。

一切都籠罩在奇特的東方音樂中。

28 場

下雨、塞車。

車裡塞滿了五個人。聽完這支東方音樂，茱麗葉換一支，可能是這兩支，當做《求妻煮海人》偶戲的配樂。

茱麗葉想起那張八厘米膠片光碟，請製偶師插進車上的 DVD 機子播放。

駕座前 DVD 的液晶螢幕，出現了一個老人在表演懸絲木偶，黑白無聲的映像，彷彿令時間靜止。

茱麗葉喃喃道，我祖父。

然後對西蒙說，是西蒙外公的爸爸，那時候西蒙還沒有出生呢。

西蒙說他不認識。

畫面出現了一個三歲小女孩，伸手想去抓木偶。茱麗葉說，露薏絲。

西蒙嚷起來，露薏絲怎麼那麼小？

手機大響，茱麗葉的。一聽茱麗葉的語調，知情者皆知，是蒙特婁皮耶打來的。

茱麗葉回答，找到了，西蒙找到的。（指房屋租約）

她開始責問皮耶，為什麼不接電話？為什麼不開手機？為什麼她 e-mail 都不回？

她說，現在打電話給馬克已經太遲了，已經找律師了……難看就難看……那你要問他啊，不付房租又不搬家……他沒錢？……你看過他的銀行帳戶嗎？他有錢得很！……怎麼不急，現在不處理，到時候就來不及了……

茱麗葉越聽皮耶講越氣，把手機拿離耳朵不聽，一車子裡便聽見那聽不清內容的男人急切聲。茱麗葉乾脆把手機交給西蒙。

西蒙接了手機，在男人頻喊茱麗葉名字和喂喂聲中，西蒙叫了聲爸爸……爸爸，你什麼時候回來……

雨還在下。液晶螢幕裡的懸絲木偶，還在演。

29 場

宋方接了放學的西蒙，但西蒙快快不樂。

經過街角咖啡館，西蒙也不近窗去看彈珠枱是否有人打。

來到涵洞邊的紅氣球壁畫前，宋方那幾個拍攝組的同學已在準備中，綠衣人持紅氣球也在。然而西蒙對宋方說，他不想跟紅氣球拍電影了。

啊不拍了？宋方只有向同學們抱歉，先解散，改天吧。

兩人一前一後走往回家的路上。宋方手機響，茱麗葉說約了鋼琴調音師來家，視障者，必須去大門口接他上樓。

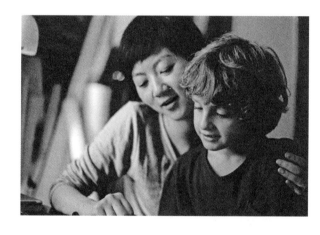

30 場

回到家，按例是西蒙吃點心牛奶，洗澡，然而西蒙不吃不洗，很像自暴自棄的，一頭埋在閣間看《七龍珠》漫畫。

宋方則對著自己的電腦螢幕發怔，憂心拍攝計劃能否進行下去。

鋼琴調音師在大門口了，宋方跑下樓去接，正一階一階引導視障的調音師上樓，卻見二樓房門猛地打開，馬克緊繃臉出現，看是宋方和陌生人，碰地摔上門回屋。

調音師調琴時，電話響，是露薏絲，要找茱麗葉，不在，便找西蒙。宋方爬上閣間把電話交給西蒙。

西蒙接了電話卻從閣間下來到浴室，關上門說電話。他問露薏絲

什麼時候來巴黎？……說媽媽不在家，在忙她的小木偶人。……說那個奇怪的聲音是調音師在調音，因為鋼琴搬到三樓了，是一個大力士用揹的揹上來……

從二樓傳上來馬克和茱麗葉的爭吵聲。聽見馬克哇哇叫著，指責茱麗葉常常晚上出去就拜託他照看西蒙，他讓西蒙在二樓學鋼琴，練鋼琴，還要隨時應召當西蒙的保姆，他跟茱麗葉算過錢嗎？沒見過這種女人，先偷偷搬鋼琴，再來凍結他的銀行戶頭，怎麼有這種惡毒的女人！怪不得皮耶寧願在蒙特婁不回來，皮耶已經有新女友不會回來了……

馬克歇斯底里追著茱麗葉一直罵上三樓，茱麗葉關上門，他還敲著門罵。

空氣凝結。調音師傻在那裡。西蒙從浴室出來，手上還拿著未掛斷的電話。茱麗葉氣極走進臥室。

電話掛斷又響。西蒙壓住聲音說，媽媽回來了。

茱麗葉遷怒的大吼道，誰電話？

西蒙回答是露薏絲。

茱麗葉又吼，拿進來給我。

接了電話，才聽兩句，茱麗葉提高八度音責問，為什麼？

露薏絲的意思，她想留在布魯塞爾唸大學，是因為她不想離開外公，她擔心外公的身體。

寂然，茱麗葉。

聽著女兒不急不徐冷靜的聲音，茱麗葉平息了怒氣，問外公高血壓的情況？

露薏絲說還穩定，但最近外公的腦子衰退得厲害，忘東忘西，有一天走出去，竟然走不回來，是阿宏叔一直尋到車站帶回來的。外公是否得了阿茲海默症啊。

茱麗葉聽了好歎氣。她稱許露薏絲，長大了很懂事。露薏絲要在哪裡唸大學，她都支持，現在時間還很寬裕，可以多加考慮。巴黎大學先登記，只是保留一個機會，多一種選擇。還有時間，想清

楚再決定，她一定支持。

　　講完電話，茱麗葉沉吟著。忽然發現西蒙一直站在臥室門口，小臉小身子，倉皇得像一隻失親的孤兒鳥。茱麗葉伸出手。西蒙走過來媽媽身邊，茱麗葉將他攬入懷中。

31 場

　　節拍器的響聲。

　　這是足球課前的暖身運動，西蒙跟小朋友們在地板上，隨著節拍器由慢而快的來回走動，漸至小快步跑起來。

32 場

　　足球課完，宋方偕西蒙坐巴士回家。彷彿一切又回復到日常樣態的節奏裡。

33 場

　　回到家，仍是點心牛奶，但宋方發現西蒙在閣間睡著了。她爬上閣間，扯了被單給西蒙蓋好。坐回客廳她的筆記型電腦前，她感到思潮波湧。

　　於是開始打字。於是，在她打出的一個一個字和字的聲音裡，日常的節奏已變換軌道，在夢的節奏裡，紅氣球出現於閣間天窗外面。

34 場

　　紅氣球撞擊著天窗發出噗噗聲。

　　像那首老歌——是誰敲打我的窗前？是誰撩動我的心弦？那一段遺忘的往事又回到眼前……

　　而西蒙熟睡了沒有醒來。

　　紅氣球飄降到三樓窗戶，朝屋裡凝望。空蕩蕩的三樓，門開了，茱麗葉回來。

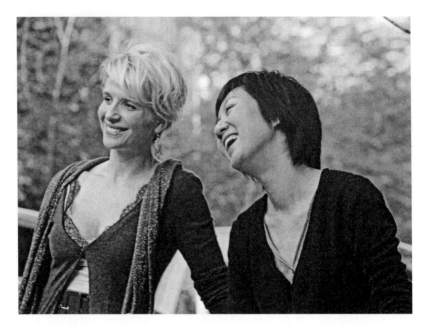

　　茱麗葉走上閣間，見西蒙睡著了，看看他，替他將被單攏攏好。

　　茱麗葉走下閣間，空蕩蕩的桌上只有宋方的筆記型電腦。

　　電腦的冷光藍螢幕，沉默如時間之海。但有聲音從那裡遠遠走近來，好像劃開一道白浪，記憶之窗因此打開。

　　西蒙的聲音，他說，這家咖啡館是以前爸爸愛來的，是爸爸帶他開始打彈珠枱的。那時候爸爸把一張椅子搬到枱子邊，讓他站在上面，一起打。

　　西蒙說，露薏絲每年暑假來巴黎，露薏絲最會打彈珠了，帶他一起去找咖啡館不同的彈珠枱打，這是他跟露薏絲的祕密。

　　茱麗葉彷彿看見他們姐弟兩人，走在那長長夏日的街道樹影裡。

　　西蒙說，露薏絲最愛「猛擊怪獸」，吸血鬼會從棺材裡嘎吱嘎吱走出來，然後有暴風雨音樂，科學怪人會坐起來，燈光會熄滅。這種彈珠枱現在沒有了。

　　西蒙說，好多彈珠枱都沒有了。爸爸那時候只有「NBA明

星」，是那種最老的彈珠枱，可以把鋼珠彈到圈圈裡，額外得分，
那些球員就會上上下下跳動……我最喜歡的「侏羅紀公園」，現在
也沒有了……

　　在西蒙的聲音和記憶之中，茱麗葉哭起來。

35 場

　　秋天陽光很亮的日子，戶外教學，西蒙和同學們跟著老師走向
奧塞美術館。紅氣球則跟著他們。

　　小朋友們進了美術館，但管理員禁止紅氣球進入。紅氣球試圖
闖關，失敗。紅氣球繞著美術館，從窗戶窺探裡面尋找西蒙。

　　在奧塞閣樓，印象派某畫家的畫前，西蒙看到畫裡有一隻紅氣
球。他想起了紅氣球，仰頭望向天窗，紅氣球正癡癡俯視著他。

　　然而強風吹來。紅氣球以自己的繩線抓住窗戶，奮力不去。終
至抵不住風勢，被吹離了天窗。

　　紅氣球飄遠了，消失在噴射機的曳尾雲縱橫如阡陌的巴黎天空
中。

36 場

　　奇特的東方音樂裡，茱麗葉偕同她的夥伴們演出偶戲，《求妻
煮海人》。彷彿魔力附身，生動光采極了的茱麗葉。

　　上片尾字幕。

　　劇終。

《紅氣球》工作照，演員茱麗葉・畢諾許（左）、導演侯孝賢（中）與攝影李屏賓（右）。蔡正泰攝

一部電影的開始到完成

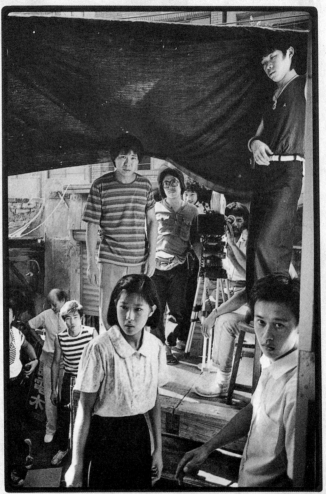

攝影／劉振祥

侯孝賢的作品

戀戀風塵

鄉愁的苦痛
成長的記憶
青春的春戀
原來生命就是生活

源起

侯孝賢的選擇

導演侯孝賢的新戲《戀戀風塵》開拍，距離他上一部電影《童年往事》的上片時間，民國七十四年八月三日，整整過去了十一個月。

這十一個月，可能是侯孝賢從事電影工作以來心情最矛盾的一段期間。一方面，這一年他的影片在各種國際影展上受到國片導演前所未有的注意和肯定；另一方面，他所代表的台灣新電影活動卻在同時受到國內評論的懷疑和挫折。

反映在侯孝賢身上，是他的創作慾望與市場考慮的猶豫。十一個月來，他提出不下六個拍片的計劃，卻又沒有一個計劃有決心行動。有一段時間，他想先拍《散戲》，一部德國第二台電視願意提出相對資金的計劃，但是《散戲》卻是國內最不合宜的計劃。有一段時間，他想先拍《悲情城市》，一部用到周潤發等大卡司的商業計劃，卻和合作對象嘉禾公司尚未完成拍片地點的協調。

最後，他選擇了先拍中影公司的《戀戀風塵》，代表了他內心爭戰的終結。

這段時期，因為侯孝賢一再更改計劃的順序，工作人員不知所從，使他贏得一個新的外號；好肖賢仔（騙仔賢）！

《戀戀風塵》結合了侯孝賢的兩種企圖。它是一個少男少女的痴情戀愛故事，感情簡單真摯，易於明白，市場考慮比較容易照

顧。它是一個民國六十年左右鄉村少年進入城市的故事，有著大環境的關照和台灣社會的尖銳觀察，可以讓導演大加發揮。

民國七十五年七月三日上午，《戀戀風塵》在台北市紅樓戲院附近一家裁縫店開鏡，該日的新聞資料上，詹宏志做如是說。新聞要點之一即題，侯孝賢的選擇。

●

先是二月底吳念真另起爐灶，提出一個新的故事的分場大綱，當時叫做《戀戀風城》。

同時間我寫了一份《散戲》的故事大綱，交人譯成英文，準備連預算和工作進度表一起寄到柏林，當時改擬片名為《花旦與魔術師》。

三月下旬吳念真又交出《悲情城市》故事大綱，趁三月赴香港參加十大華語片頒獎典禮之便，侯孝賢、張華坤與嘉禾的陳自強在半島酒店談合作計劃。

四月十八日，我和侯孝賢去紐約，是應現代美術館邀請《冬冬的假期》編導參加「新導演，新電影」展。心情很複雜。其一，大陸片《黃土地》也應邀參展，與《冬冬的假期》是所有參展的十八部劇情片中兩部中國人的電影，比起《黃土地》，《冬冬的假期》顯然不及。不及，意指在紐約那樣高眉（high brow）的地方，「黃土地」的涉於政治性自然更能適合紐約知識份子的口味，相形之下，《冬冬的假期》簡直太溫和缺乏批判意識了。來自不同地域的中國人，卻因為基於我們從小所生長的台灣的根壤感情，而立刻捲入一場「台灣不能輸給大陸」的爭鬥心態中。這種心態，也許大陸、香港、和海外的中國人是較少感覺到的，然而於我們卻非常切身。

其二，是無可救藥的民族主義作祟。導致每每有人熱心鼓催侯孝賢赴國外參加影展活動時，他就不免火氣上升，非罵一句：「影

展影展，他家愛搞的，干我屁事。」我則想起吳念眞在提到包括他自己在內的知識份子時，那嘲諷而不屑的笑容，彷彿在說：「知識份子？閃開一邊吧。」

對於第一點，台灣與大陸電影在國際影展中相遇這件事，前年我參加過香港舉辦的台灣電影節，和夏威夷影展中，已深受其衝激外，侯孝賢跑過的愛丁堡、倫敦、巴黎、柏林，亦無一次不是針鋒相對。面臨這樣與日迫來的局面和趨勢，會讓人感到，我們怎麼能失去這一塊文化較量的競賽場。回到國內，卻見諸多言論還是拿商業跟藝術的話題作文章，只覺吵了幾十年仍在吵它，不過剩下無聊的聒噪而已。當我們以大陸最優秀的幾位電影工作者做爲對手的時候，便覺得，徘徊在商業跟藝術創作的兩難之間風雨搖擺，將會是多麼浪費了精神和力氣。我們的眼光如果從對內移展到對外，便發現，一切的用心和著力除了只有擺在這個上面，似乎也不可能再有其它的任何選擇了。

但侯孝賢常說：「我眞希望拍幾部賣錢的電影，改變片商看法，創造出一個有利的環境和條件，讓更多人做起來。」的確，單槍匹馬式的自保自勵仍然不夠，想要普遍滲入的吹出風氣，非得集結更多有才華、有共識的人們做成。我漸覺自己變得又嘮叨、又嚴肅，亦無非是想傳達若干比較不一樣的觀念，或者能在眾人裡面發生酵母作用，改變電影觀眾的素質和結構，未始不是一椿功德。

對於第二點，侯孝賢目前的電影總得經過國外影展的肯定而後推回國內引起議論，實在並非什麼值得慶幸的事。正如侯孝賢從愛丁堡回來，說：「電影還是要拍給自己國人看，在那裡讓我覺得電影很假，很無趣。那裡人的生活，想法根本不同，你拍電影要是光爲參展，會很沒意思。」言下有幾分落寞。

於是去了紐約。決定把心情放輕鬆和平，侯孝賢笑道：「又不是沒參加過影展，想騙阿財！」

抵達當天，《紐約時報》刊出坎比（Vincent Canby）一篇影評，聽說坎比的權威性，其評文一經見報，每被影界人士立刻括引

（quote）。我讀了覺得並無特殊之處，隨口說：「這麼短的評？」被來接機的日報記者看了一眼，道：「有給你登就好啦。」

次日星期六又放映一場《冬冬的假期》，陪同的朋友們鄭淑麗、譚敏、諾曼，十分緊張，因為有一位猶太人蕾內（Renee Furst）要來看片，她做發行藝術電影的公關人，算第一把交椅，一九八三年坎城最佳影片的南斯拉夫電影《爸爸出差時》，及八五年奧斯卡最佳外語片的阿根廷電影《官方說法》，都是她做出來的。片商信賴她的選片能力和判斷，以此做為發行宣傳的指標，淑麗說：「只要她看中你的片子的話，你就發了。」所以放映之前，淑麗譚敏頻頻暗示侯孝賢這個重要性，但願他把他海外散仙的草根氣質收斂一下。譚敏私下對我教誨再三，到底忍不住又當侯孝賢面叮囑了一番，希望他的開場白風趣一點，紐約人那種幽默機智的調子，務必給蕾內一個好印象。老實說，我還真有點擔心侯孝賢按捺不住他的義和團情結又死灰復燃，來個耍帥，那豈不掃興，辜負了大家的好意。影展主持人介紹了編導之後，侯孝賢上臺向觀眾說話，他道：「第一次來紐約，昨天從機場到旅館，塞車塞得很厲害，原來雷根也到紐約來了。聽朋友說，紐約一直天氣不好，到昨天才晴天，我以為是我帶來了好天氣，結果是雷根帶來的……」淑麗用她老紐約的講話方式翻譯了過去，觀眾哄堂大笑。

後來主持人請去吃飯，路上笑說：「不是雷根，是你們，你們帶來的好天氣。我們都反對雷根轟炸利比亞。」

隔日蕾內約我們在第三街她的住宅見面，對《冬冬的假期》有興趣，可以發行，她的理由是：「這部電影給奧克拉荷馬的農民看，也看得懂。媽媽生病，孩子們到鄉下外公家過暑假，是普遍能了解的情形，又充滿趣味，是讓我們看見不一樣的中國人形象的一部電影。因為以前所看到電影中的中國人都很憂愁，例如大陸有一部電影在這裡放映時，男女主角各分在不同的單位工作，無法見面非常痛苦，整部電影在描述這件事，觀眾就不能明白，為什麼他們相愛，他們卻要隔在兩地不能見面，觀眾無從了解。」

當場我聽了當然高興，但也心中撩起一絲如侯孝賢的寂寞之感。畢竟中國人的電影還是中國人看，那背景和情境唯與我們自己是親稔的。這回亦多虧諾曼是蕾內新雇任的助理，等於埋伏了一位小間諜，蕾內來看片當天，引起多人的訝異探問，蕾內說：「因為我的新助理是中國人啊。」

後蕾內要諾曼再約見一次面，給她一個 promise，相互湊出來的時間在離開紐約的前一晚，星期五九點鐘，仍是她的寓所，他們家昨夜開了一場猶太人節目的派對。她願意代理侯孝賢電影在此地的發展，主張這時候不急著賣《冬冬的假期》，待九月《童年往事》若獲選參加紐約影展時再一起做，可賣得較好的價錢。或者在南方某特為片商發行人參加而舉辦的影展（忘記其名），推出侯孝賢的電影，包括《兒子的大玩偶》第一段，《風櫃來的人》、《冬冬的假期》、《童年往事》，連他的新片《花旦與魔術師》，就叫侯孝賢的四又三分之一展吧，幾人聽著都笑了。

走出蕾內第二十八層樓高的住處，那屋中陳設著收集自世界各地千奇百怪造型的烏龜和貓，這裡是紐約。如果站在內有畢卡索真跡的現代藝術館門前，望過中央公園初春疏疏的林子，對街一列古式高樓亮著燈光，寒氣晶盈，像我小時候最愛的那種撒著銀閃閃粉粒的聖誕卡片，明明就在眼前。但我知道連侯孝賢心裡也這樣在想著：拍電影是到底為了什麼？

天空飄小雪的那天，我們到聯合國找劉大任，他帶我們參觀了一遭聯合國，出來時指著門口一方巨石，上面鑿有一孔，叫做一眼望穿。其實影展云云，也可以是一眼望穿的。中午我們在一家江浙館吃飯，因侯孝賢談到拍《風櫃來的人》的素材和動機，張北海提出成長經驗的題材也許再拍兩部三部之後，將拍些什麼呢，有沒有想過？

這個問題，大概是所有年輕創作者在靠他的青春和直覺創造出極精彩的成品的同時，就必定會要面臨的關口，過得了它，也許能繼續創作下去，過不了它，就此天才夭折的，亦比比皆是。侯孝賢

回答說：「我想我還是會拍家庭吧。」李渝即刻接話，意思說，拍家庭對了，要是去走入社會，那就糟了。

我完全了解李渝此話的背景與真實性。淺則言，這大半個世紀以來的中國，已經被太多急於走入社會的知識份子文化人造作得變了形，如此產生出作品來，不免一堆詞浮意露的廉價喧譁。深則言，在座諸位都是經過大風浪見過場面的人，以接近知命之年的閱歷來看作品，自有其個中真味。如小說裡有魯迅那樣沉鬱頓挫的批判時代；也有沈從文那樣遊於造化的天然，也有如張愛玲那樣對現狀全是反叛，而因為寫得柔和，是觀察的，不是衝動的，許多人看不出來，甚或以為只寫男女愛情。再如電影裡，我聽焦雄屏講過，以前她所崇敬的導演，至今若純屬個人鍾愛來說，一是小津安二郎，一是費里尼。費里尼即使如他早期的寫實電影《大路》等，亦不全是環繞在新寫實主義反映的戰後貧困的主題上，而寧是在於愛情、青春、生命，故為此曾被他同時代的人攻擊過。小津安二郎的電影，亦與黑澤明的人道主義大異其趣，而小津更是日本民族的，那種對人生思省的悠遠之境。

侯孝賢因帶了《童年往事》的錄影帶來，大家看完帶子便到張北海家聊天。《童年往事》由許多個別的記憶片段連綴而成，但連綴之間彷彿不夠一種介入切深的觀點引領觀眾走到電影的核心。郭松棻提出看法，說是「童」片有意讓它東一塊西一塊的，它可以像很多片子那樣去「圓」卻有意不去「圓」，這是導演已在層次之上高明的地方，然而還可以凝聚到內容裡面，譬如像收音機播放金門砲戰的消息這些做法，其實都太容易了，應該要滲在生活之中透出才更好。

當時有一位哥倫比亞大學唸物理的學生易富國，偏愛侯孝賢的電影，遂跟郭松棻辯論起來。易富國髮長及肩，唇上跟下巴長一撮鬍鬚，言詞不讓。我看著他那副不務正課的樣子，好像許多年以前郭松棻他們做學生時的神氣正投影在他身上，兩個年紀的對話，而之間，一個最後浪漫的年代已經過去。論《童年往事》的好壞成

敗，此刻我早已不生任何意見，只覺今日相聚難得。侯孝賢兩邊聽聽，果然也道：「易富國你說的我知道，可是郭松棻說的，我想是要往更純的那裡去走，對啦，更純。」

雖然在回程飛機上，侯孝賢談起這個純字，彼此都同意，我們還年輕，還不怕雜，雜一點也好。

因為雜，拍電影是到底為了什麼？可能是為電影而電影。余英時一篇記吳清源的文章寫道：「他是為下棋而下棋，不但超越了利，而且超越了名。佛為一大事因緣而出世，吳清源的大事因緣便是圍棋。」但也可能拍電影是為了台灣電影不可以輸給大陸電影。為了中國電影躋身國際影壇。為了觀眾喜歡，票房好。為了說不定賺大錢，大家分紅去坎城威尼斯玩。

似乎侯孝賢的選擇，變得什麼都不可拍，也什麼都可拍。

有一天在討論《花旦與魔術師》的劇本而甚覺枯澀無物時，侯孝賢望著明星咖啡屋三樓窗外橘紅色的遮雨棚，道：「去找詹宏志，看看他怎麼說。」

五月九日，元穠，侯孝賢花了兩小時把他的狀況跟幾個電影故事講給詹宏志聽，最後無可奈何的徵求意見。詹宏志說拍《戀戀風城》好。就這樣，決定了拍《戀戀風城》。

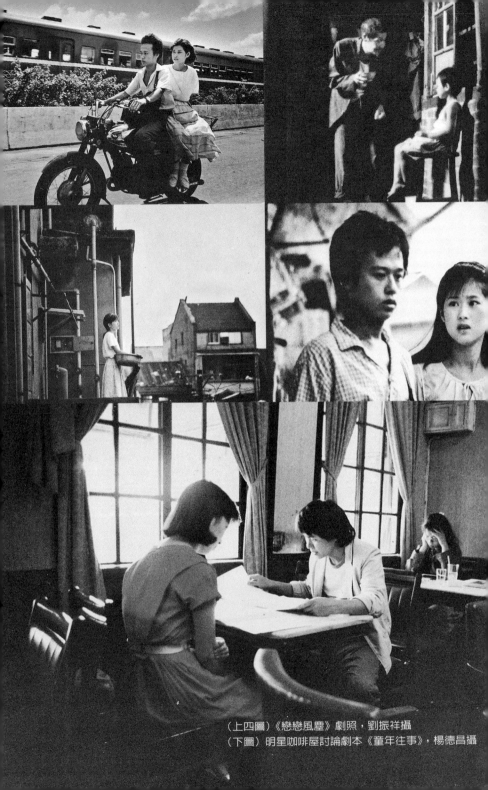

（上四圖）《戀戀風塵》劇照，劉振祥攝
（下圖）明星咖啡屋討論劇本《童年往事》，楊德昌攝

劇本討論

抒情與氣氛

　　楊德昌說編劇的過程像造橋，先有幾個橋墩，於橋墩之間相互連搭起來，最後在水上空中某一處接上了，遂成。

　　決定拍《戀戀風城》後，發覺人物太單，就把念真找來，向他逼供身家性命，爲恐他太主觀，由侯孝賢和我來討論分場，將屬於念真的歷史背景、時間空間，全部打散，重新想起。

　　碰到的頭一個問題，卻不是內容本身，而是演員。因爲選擇拍《戀戀風城》，目的之一即是想把游安順辛樹芬做出來，接拍的幾部戲都用他們，創造明星和新的青春偶像。但他們兩人對劇中人物而言，嫌大了。游安順又結實，肩膀特寬，在那樣窮困的礦區家庭裡，站起來都要比他礦工老爸高，長到十五歲不早被攆出去做工了，還蹲家裡吃老米飯，太沒有說服力。游安順健朗的形象也不適合那個早熟多憂的，瘦小的男孩，阿遠。辛樹芬的眼神很堅定，因是新人，要她去扮演另一個與她本人不同的，柔細易感的十四歲女孩阿雲，怕也演不來。爲了演員，開始修改故事。

　　第一版，改阿遠的家庭背景，父親是調來侯硐的警員，而把原屬阿遠的那些動人的家庭關係和生活細節全部移給阿雲。阿遠先來台北，半工半讀唸大學，阿雲國中畢業來台北做事，阿遠發現她初初長成爲女孩子時的驚奇和喜悅。兩個由小鎮來到都市的少年男女，有他們在大環境裡的挫折沮喪，有他們在壓抑著青春恋情裡的

迷失混亂，最後男的服兵役期間，女的嫁了人。這樣一改，時間便可從六〇年代拉到目前，拍成是現代男女孩子生活的樣式和情感，換言之，在吸引學生觀眾的商業訴求上，將更能引起共鳴。

問題是，阿遠的家庭背景改給阿雲，那麼多豐富而真實的事件，除非放棄不用，如果要用，只好把原來走男孩子路線的故事性向，改為走女孩子觀點來拍，於是產生了第二版。兩人來到都市，男的為環境所變，逐漸飄失了自己，服兵役時攜械逃亡被通緝，女的是她第一次全部投入的愛情完全失敗了，靠著她源於家庭和鄉土的倫理根基，她沒有倒下。男孩的墮落，都在她遭受苦難的歷程中，獲得了救贖。

顯然，第二版可拍得宛轉溫暖，頗有觀眾緣，搧情一些的話，拍成「阿信」式通俗劇，亦可以是一部闔府觀賞的好片子。不過我們都不喜歡，特別是改成像這樣窮家庭裡大姊姊長女的身份，太理所當然了，傾向典型化，不夠新鮮。仍是原故事的長子好，男孩子的責任心、敏感、和脆弱，因為不是那麼當然的，比較具有可塑性，所以也比較富於變化跟回味。

改來改去，似乎又繞回原地了，再把念真找來，將兩個版本的故事講給他聽，他唯一對阿遠的父親改成警員感到很難接受，他實在對警察先入為主的印象太壞了。因而講起他小學五年級時候的一件事情，那時他的父親常常去民意代表家打牌，母親最恨父親打牌，一打就到天亮，身體弄壞不說，也無法下坑，家裡沒有收入。他把這事情寫在週記上，老師看了告訴他可以去檢舉民意代表，檢舉人一定要寫真實姓名。他真的寫了，偷偷跑到警察局，丟進去就跑了。結果警察把檢舉信交給民意代表，民意代表交給他父親，他被父親吊起來揍了一頓。

侯孝賢一聽就說有意思，要放在劇本裡。至此，決心放棄遷就游安順辛樹芬，回到原始點去想，而且故事是念真的，侯孝賢說還是尊重念真的感覺吧。如此一星期，徒勞無功。

五月十七日，游安順帶了他華岡藝校十五位同學來公司面談，

看看有沒有人適合演阿遠阿雲。一大群豆蔻年華的孩子湧進屋來，衣著入時，吱雜私語著，工作人員們皆爲那撲面突來的一股生鮮氣息而相覷驚笑，我才覺得自己老了，發現年輕眞是沒有妍醜，每一位都光亮好看。但他們是不會知道的，正如我在他們那個年紀，只覺得活著尷尬、彆扭，恨不得趕快長大，等知道的時候，又已經老了。好像這已是宿命的一個悲哀。也許是受到這番刺激之故，傍晚在「客中作」想劇本，茫茫渾水中竟浮現了我們的第一座橋墩。

那是阿遠生病，阿雲來看他。看著他，他也看著她，昏熱柔和中睡去了，好像回到從前通車上學的日子，阿遠在火車窗玻璃上寫英文單字考阿雲。畫面外阿雲的聲音說：「你睡著啦？」他是睡著了。

次日清晨，天濛濛亮，畫面外依稀有人聲話語，是與阿遠同住的恆春仔在講恆春老家中美聯合軍事演習的事，淅淅的水聲是阿雲在替他洗衣物。睡夢裡他彷彿也加入了他們的談話，講小學五年級寫檢舉信被父親揍了一頓⋯⋯阿雲叫醒他，恆春仔已去上班，她也要回店裡工作了。阿遠起床送她出門，看著她慢慢走到晨曦的街道行人裡去，一種很靜、很遠的心思，令我們想起山口百惠與三浦友和所演的《古都》的惆悵氣氛。

鏡頭一跳，在火車上，侯硐線，他們和一干鄰友回家吃拜拜，農曆七月。家中氣氛稍異，原來因爲電視節目報導礦工生活之不實而引起所有工人罷工。晚上村子放映電影酬神，大家議論著罷工的事，突然停電了。鏡跳家中，摸黑裡祖父在找蠟燭，卻摸到炮竹，一點炸得煙屑四處，笑罵聲漸靜時，聽見門啓聲，電燈開關聲，燈亮了，是童年時代，父母親去城鎮替他們小孩買制服回來，深夜他們都睡著了，他迷糊看見母親拿著衣服在熟睡的妹妹身上量比著。畫面外有聲音喊他，是現在的他坐在床邊，屋外一干朋友叫他出去玩。他們玩踢罐頭，月空下的小村，嬉鬧聲，有音樂昇起。

鏡頭第二天一大清早，礦工們結集到礦坑前，亦不入坑。中午阿遠跟阿雲送粽子來，辦公室那邊換了人來談判，願意請客道歉和解。

　　想出了這一段劇本，很是高興，侯孝賢馬上打電話給念真講述一遍，念真笑了起來，道：「我曉得你又要搞什麼東西了。」口口聲聲商業，弄到現在，眼看越來越沒希望了。

　　三天後，在明星咖啡屋，第二座橋墩又出現了。那是阿遠掉了摩托車之後，和阿雲吵了一場無聊的架，從城市出走，把自己放逐到海邊閒蕩。陰雨的海邊，林投樹，有人燒冥紙，死亡的感覺。沒有車子回去了，碰到海防部隊兩個充員兵，把他帶回營地來。他跟大家一起吃了飯，看見電視節目在播映報導礦工的生活，他看進螢光幕裡，好像目睹那次父親被落磐壓傷腿抬出坑洞來……

　　醒來時他睡在營中，海潮聲，暗中看見菸頭的火光，以及營堡外衛兵額前的一盞黃燈。畫面外有聲音窸窸窣窣進來，是許多親人圍在他四周，說他過不了這一夜了。他一歲的時候病得快要死掉，據稱是父親本來答應養祖父生下的長孫要姓養祖父的姓，卻又有點反悔的意思，所以阿遠一直身體不好，後來去問師公，回來吃了一種草藥，拉出一堆黑屎，肚皮消下去，就好了，父親也趕緊把他過給養祖父，姓養祖父的姓。

　　有了這兩座橋墩，漸漸有了這部影片的調子，呼之欲出，卻還未明朗。侯孝賢說：「應該是從少男的情懷輻射出來的調子，純淨哀傷，文學的氣味會很濃。是詩的。」

　　的確，劇本討論中，我發現，動力是來自於某幾個令人難忘的場面，從這個場面切入去想，像投石入深潭，盪起了漣漪。吸引侯孝賢走進內容的東西，與其說是事件，不如說是畫面的魅力。他傾向於氣氛和個性，對說故事沒興趣。所以許多交待阿遠背景的戲，他用情緒跟畫面直截跳接，不做回憶方式的處理，而近似人的意識活動那樣，氣氛對了，就一個一個鏡頭進去，並不管時空上的邏輯性。

　　這時我恍然了解到，侯孝賢「基本上是個抒情詩人而不是說故事的人。」他的電影的特質，也在此，是抒情的，而非敘事和戲劇。

喜歡不規則的蔓延

　　九月份，侯孝賢為《童年往事》入選紐約影展再去紐約，《村聲》雜誌（Village Voice）影評人訪問他，提及「童」片中對時間的處理極少見，不是戲劇的時間，而是生活的時間。並且電影中許多事件的存在，不是為了要彼此連貫達到一個效果或目地而存在，似乎它們就只是在那裡的，就夠了，侯孝賢轉述給我聽時，自笑道：「我的電影是 old fashion 。」

　　回想討論《童年往事》時，因為以前的劇本常被某些人批評為散文化，沒有結構，就說來試試看做一次有結構的東西，可是逐步深想進去，發覺其實是思考方式的不同，關心事物的焦點不同。不是沒有結構，而是另外一種比較不同的想事情的方式，因著這個方式出來的造型，所以也比較不同於我們已經看慣的，熟悉的那種造型。

　　譬如《童年往事》的主題如果是這樣：上一代的人，他們必定沒有想到自己就死在這個最南方的土地上，他們的下一代也就在這裡生根長成了。面臨如何表達這個主題，一種結構的方式，傾向於預設若干副主題，副主題之下設若干子題，子題之內又有若干小題，一切的小題為了子題，一切的子題為了副主題，副主題最後指向唯一主題。這種結構，通常乃預設一個重大事件，以及無數個小事件，用這一連串相關事件把它直線式的安排起來。過程中，先是安排了問題和衝突的發生，然後有計劃的強化衝突，一直到達衝突的最高點，再解決衝突，將觀眾高漲繃緊的情緒找到一個洩口，復歸於和諧與平衡。

　　也有另一種結構的方式，無所謂主題副主題，可以說，每一片段都是主題。片段看時，有它自己存在的魅力，不光是附屬於主題的；全部看時，它亦並不因為個別的魅力而互相妨礙抵消了。它全部的結合不靠因果關係的連續性，毋寧在於游動而看起來幾乎是無目地的自由氣息。

　　侯孝賢在思考劇本當中，喜歡許多與敘事發展似相干似不相干的各種東西，而排斥因果關係的直線進行。那些不相干東西裡豐富的趣味和生機，永遠吸引他從敘事的直線上岔開，採以不規則的蔓延。如果想出來的每場戲，都帶有作用和目的，這個場景引起下個場景的發生，下個場景旋即又搭上下個場景，一個連一個的，侯孝賢立刻就顯得不耐煩，齜牙咧嘴道：「太假了。」此應該就是郭松棻說的，可以去「圓」而故意不去「圓」的那個意思罷。

　　《童年往事》上映之後，引發國內激烈的爭論，竟至於愛之欲其生，惡之欲其死的兩極化地步，侯孝賢道：「這次是一個大鑼響了半面，希望下次兩面都敲響。」又因為我仍不時在嘮叨也可以注意電影的親和力與可看性，侯孝賢嘆道：「你們一天到晚說結構，就去看一部結構嚴密的電影吧。」遂邀導演組夥伴們同去看《面具》。

　　《面具》曾獲八五年坎城影展最佳女主角。果然是一部敘事電影的優良範本，從開始人物出場，以事件一面介紹人物的背景、性格，一面推動故事前進，緊接著發生了問題，每一場景以循序漸進，往上升高的方式強化衝突，加速其嚴重性至不可避免的高峰，擊潰之後，和解。沒有一個細節是浪費的，所有看來無關緊要的細節，結果都在後面的敘事裡重現，而且成為重要的關鍵。

　　因此，特別在情節性強烈的電影，「未來」是極為重要的，「現在」的每一件事，都指向後面必然會發生的某一幕，所以大多數觀眾對結局皆有所感，他們能期待到他們所要期待的東西，只因前面發生過的一切鏡頭與場景，都是用來暗示、引導他們走向未來的高潮，在那裡，問題必然是要解決的。於是觀眾感到了滿足。

　　顯然侯孝賢是出於自覺的，反逆這種敘事結構，他幾次向導演組朋友說：「公式化的電影，《面具》算做得最看不出痕跡，很好的一部電影了，可是都被我猜到，完全知道它要幹什麼，真沒意思。」

　　我聽出侯孝賢語氣中毫無妥協的意欲，心想他這藝術的「錯誤」

第一步已經踏出，大約短時間內是回不了頭了。他影片中的閒散不經心，並非隨隨便便拍出來，它們是另一種結構。當然，侯孝賢「必須以嚴格的練習來拿捏他的場景，否則加上缺乏情節緊湊的不利，他將失掉觀眾對他的興趣。」

如此來檢討《童年往事》的得失，我們便得到了不同層面的省思。起先侯孝賢爲自己的力有不迨感到惆悵，他說即使再給他充分的時間重新剪輯整理這部電影，恐怕也很難達到他心中想要做到的那個極致，那種把主題用生活的細節，似相關不相關的交織而出。如果他拒絕用直線進展的方式把主題追蹤出來，而希望以迂迴輻射將之渲染而出，應該怎麼做呢？他仍不很明白，至少在《童年往事》裡做得不夠好。後來他從愛丁堡參加影展回來，高興的說知道該怎麼做了。

在愛丁堡遇見羅維明，聊天時羅講起小時候，每年父親總要帶他們孩子從香港回廣州一趟，探親、掃墓。有一年父親領著他們，手上捧座大羅盤，跋坡涉谷的爬到一個山頭，告訴他們將來父親死了，就要葬在這裡。侯孝賢當下被這幅畫面，及畫面背後可能有的無限延伸所震懾，他形容這個畫面道：「非常荒謬，可是又非常眞實。」於是有了，《童年往事》的主題正就是：荒謬而眞實。其實已不能算所謂的主題，正確說法，應該叫做氣息。荒謬而眞實，在「童」片裡的畫面，即祖母帶阿哈咕回大陸那一場，以此做爲啓動點，輻散出來的氣息將自然瀰漫整部電影，從思考劇本時所選擇的事物狀態和生活細節，到找演員、造型、定裝、美術設計，到攝影風格、剪接、音樂，都會像鐵器遇見磁鐵那樣的，紛紛被吸附而去，統攝於氣息之中──荒謬而眞實。「童」片的失敗處，在沒有著實抓住這個氣息，所以常常會像閃了神，出現漏洞跟蕪雜。若是老早便能察覺此點，則「童」片將拍得比現在凝聚而有活力，不致那樣沉冗低調。

我想，人有反省的能力是很幸運的。比任何人都明白自己的成功在哪裡，失敗在哪裡，故能毀譽不動心，保持最清徹的思路去創作。

　　反省也是一種累積，所以《童年往事》的劇本構思經驗，成了發展《戀戀風城》的土壤，亦同時成了借鏡。從場面的氣氛開始想起，拿這個當種子去生長全片的骨幹枝葉，將是侯孝賢目前所喜歡的結構方式。

　　五月二十三日，明星咖啡屋，成績頗可觀，自序場到阿遠掉摩托車，跟阿雲吵了一場無聊架，約二十幾場戲，一口氣給想了出來。阿遠來台北在印刷廠工作受老闆娘的氣，以及他們那一群侯硐來的大孩子的生活情況，感覺像是義大利新寫實主義的電影，再加上後面礦工罷工事件，我說：「侯孝賢你快要變成社會主義了。」

　　當時還沒有細想前半段寫實調子，與中段阿遠浪蕩到海邊的畫面氣氛、情緒和意識，病中阿雲來看他時的柔情，清晨朦朧的意識交待那段迷人的中美軍事聯合演習的談話，如何把這兩段結合在一個氣味裡。不過侯孝賢絕不致於把它拍成尖銳的社會主義電影，倒是可以確定的。

討厭直線發展的敘事性

　　不久前，為了商討《人間雜誌》報導《戀戀風塵》拍攝過程的可能性，有一次機會與陳映真談話，問起侯孝賢的人和作品，我說侯孝賢是偏向直覺的，他的作品也是。

　　因此講起直覺式的作者，與自覺式的作者。陳映真說要靠直覺的話，那真是這位作者必須像一面雪亮無比的鏡子，來什麼反映什麼，小到最小的微粒都能立刻照見，這種透徹的敏感度，差不多是可遇不可求。故而兩者相較，陳映真寧可去期待自覺式的作者，因為自覺式足以纍砌根基，對自己可屹立不倒，對別人亦能提供發想和途徑，它是承傳演繹的。

　　當然，兩者也不是判然二分。據我的觀察，侯孝賢拍《風櫃來的人》時候，在根本不知道寫實主義的歷史背景、作者論、場面調

度，長鏡頭等等理論之下——事實上，那時他還搞不清高達是幹什麼的——竟也一做就做出了這部徹底用寫實文體拍攝寫實內容的電影。但也奇怪，不通時一竅不通，通時百竅皆通，他像飛一樣，忽地闖進電影極高的境地裡，跟諸位大師們居然也對得上話，交遊起來了。記得在高雄拍《童年往事》期間，一晚去戲院看毛片，前場黑白片還在演，大家就也坐下觀賞，看不多久，侯孝賢便坐直了，道：「這個厲害。」漸漸看下去，又道：「誰拍的啊？好熟。」一時也沒有人知道，待片子放映完，去看了招貼，才曉得是帕索里尼的《馬太福音》。一年多前在楊德昌家看過錄影帶《伊底帕斯王》，就是帕索里尼的，侯孝賢愉快道：「難怪，我說鏡頭的味道好像看過，原來是他老兄的。」

《伊底帕斯王》開頭有一場戲，綠油油的草坪上，鏡位擺得很低，前景是搖藍躺著一個嬰兒，景深裡草坪鋪地而去，遠處有一些大人小孩在玩耍，一會兒幾名大人跑過草坪，直奔到搖籃前面，鏡頭始終沒動，所以跑到前景來的只是大人們著鞋襪的腳，隨後鏡搖半圈聳立於天空的柏樹樹梢，這些顯然是從嬰兒的眼睛看到的視景。電影結束前，男主角歷盡滄桑來到此地，鏡仍如前搖空中的樹梢，他覺得似曾相識，卻又想不起什麼時候來過這裡，他不知道這裡其實正是他的出生之地（以上憑記憶，或有出入）。侯孝賢看時，彷彿悟到一個道理，原來鏡頭就是眼睛，「拍當中，如果你現在想以劇中人的觀點去看，你就用鏡頭那樣去看，如果你又想以導演的觀點去看，你就用鏡頭那樣去看。看得近，還是看得遠，隨便你想，愛怎樣就怎樣。」

此番道理，說了簡直等於沒說，也並無什麼新奇之處似的，但後來拍《冬冬的假期》，侯孝賢便用了這種方式拍成。

《冬冬的假期》比《風櫃來的人》自覺到主題與形式，可是拍得卻不及「風櫃」透晰有力。似乎自覺反而妨礙了作品的天然渾成。此讓我聯想到吳清源下棋所尊重的「第一感」，即直覺。他說，根據第一感下出來的惡著是很少的，倒是長考常產生惡著，這

是由於不必要的考慮阻擋了第一感。

「人生識字憂患始」，自覺以後，就是在艱辛的漫漫長程中修行的事了。劉大任曾指出我目前的小說，正在費力跳出半自傳的虛構世界，他寫道：很多作家，到了這個關口，便看他是否修行出幾個重要的有生殖力的關鍵概念，有沒有能量在這些自己苦修獨創的概念中，開始展翅飛翔。海明威的寂寞與死亡，契訶夫的悲憫，谷崎的異色美，屠格涅夫的貴族品格（非階級的），每人都有一套的。

侯孝賢的是什麼呢？從直覺式到自覺式的創作，或者創作的那一刻也能相忘於自覺，這段變化的歷程，若是把它記錄下來，知其然，並且有辦法知其所以然，一方面為隨後的行路者纍砌一塊基石，一方面為侯孝賢也許更能明白他自己，這是我寫這些文字的目的。

但我也是一邊寫，一邊了解，一邊越來越清楚，這個過程本身，就已經像從直覺到自覺。適巧讀到刊在第十九期《電影欣賞》雜誌上，寒鄉子寫譯的一篇〈無情節電影的傳統〉，十分貼心，明瞭自己的想法並不錯誤。現在將援引這篇文章的內容做為印證。

無情節（plotless）電影也不一定是毫無情節，只是相對於說故事的傳統，顯得很薄弱罷了。五○年代，美國電影最傑出的地方在於敘事結構和情節安排，這時期幾位偉大的美國導演，約翰福特、約翰赫斯頓、奧森威爾斯、和希區考克等人，他們都是擅於說故事的人，他們最好的作品亦都是情節緻密的類型電影，如西部片、驚悚片、和黑色電影等。好萊塢電影的優越性在於依賴製作精良、明星的吸引力、與最重要的一點「好故事」。美國類型電影的敘事手法，其活力、簡約、說故事的才情，果然也是他人難以匹敵的。

無情節作品，不論小說、戲劇、或電影，我們可以重新排列許多場景的順序（當然並非全部場景），而不必擔心破壞了對作品的理解。如雷奈《去年在馬倫巴》一片中，徹底的打破線性時間這個概念，若是鏡頭重新剪接，在因果模式上也不會有太大改變。然而一部情節緊湊的作品，把依序發生的重大事件擠壓起來，只會一團混亂，因為因果連續性完全被破壞了。所以重新剪接《驚魂記》，

結果只能得到一堆無意義的破爛，尤其這部片子的每一個鏡頭都經過詳盡的計算，安排成很有技巧的線性發展——雖然希區考克正是在諷刺邏輯，和「合理解釋」的這個荒謬性。

無情節影片的出現，可歸溯到十九世紀末電影初問世時，法國盧米埃兄弟最早期的影片，並不熱衷於說故事，而專注在捕捉日常生活中的變化。約在一九〇〇年，他們拍出火車進站和街頭遊行等事件的電影大受歡迎，這些簡短的「真實影片」，便成了後來紀錄片運動的先驅。

紀錄片對無情節電影的影響很大，除了不遵循敘事的連續性，它最特出的性質就是普遍的自由與無目地的氣息。我們無法預測這些角色會如何表現，因為導演並未事先選擇好我們需要的線索。大部份無情節電影喜歡許多與敘事不相干的細節，這些細節的運用，或者為了它們本身就具有吸引力，或者為了場景中因著它們的存在而更增真實。並且大部份拍無情節電影的導演，都會毫不遲疑承認受到紀錄片那種「無目地」和「即時抓住」的快感所影響。最著名的是三〇年代的尚雷諾，以及尚雷諾對日後五〇、六〇年代影響甚深的義大利新寫實主義者，和法國新浪潮電影者楚浮、高達等。

尚雷諾的影片結構似乎更富音樂性，而非敘事性。他的電影充滿了人生中各種繁複的可能，和開放性的結尾。與大多數美國電影相比，尚雷諾的作品裡都是不規則的蔓延，有時甚至自我沈醉在其間，他不設計什麼，不匠氣，很新鮮亮眼。美國電影的特色卻缺乏他這種質樸和決決大氣。

他的電影，許多場景裡非常即興，好像這些事情都是發生在日常生活中，而導演剛好捕捉住。它們以極吸引人且又不可預測的方式呈現在我們眼前，所以看電影時的期待感（這是情節電影的要素）雖然常常遭到挫折，然而感覺上還是相當愉快的。

二次世界大戰後，義大利新寫實主義者旋即綜合了紀錄片傳統，與尚雷諾抒情傳統中的諸多要素而興起。他們最突出的標記就是極端仇視情節，因為這樣，也有人把這時期當做是無情節電影的

起源。他們認為敘事結構跟現實生活並不符合，如何去選取所要的戲常會被情節架構上的需要所控制，而不是來呈現現實裡無限的可能性。他們強烈的主張電影作者負有「記錄」的責任，因此視運用情節是種道德淪喪的行為。

這個，其實與政治意識有關。新寫實主義代表了馬克思主義者對義大利法西斯政權的回抗，他們強調個人意志的自由來面對暴虐團體組織，很厭惡情節那種因果定律傾向於暗示命運的感覺。他們認為沒有什麼是不能避免的，亦沒有什麼是沒有轉機的，人類的命運應該是自我抉擇。這些理念，若在情節緊湊的結構裡審視，根本就是互相矛盾。

除了強調自由、多元性、和變通的選擇外，大多數新寫實主義也表現了日常生活切片的特質，沒有明顯的開始、中間、和結局。這些電影的沒有明確的結局，曾經困擾了當年許多美國觀眾，因為美國人看到片子最後一本時，如果問題仍未被解答，便會很沮喪。不過到了今天，即使那些不是掛藝術之名的美國電影，不明確結局收場也已不足為奇了。

新寫實主義對其他國家的影響很大，許多嚴肅的歐洲電影作者覺得終於脫開了束縛，不必再拘泥於情節緊湊的結構。在義大利，費里尼和安東尼奧尼也已逐漸脫離這個運動的政治跟紀錄片傳統的層面，去追求更隨意、更主觀的題旨。氣氛和個性成了他們作品的重心。

至於楚浮，大多數影評人都會同意，他最富才情的是抒情而不是說故事，他需要空間來活動自如，情節卻會限制他的安逸和自發性。

高達的拒絕情節，同時有政治跟藝術的理由。他認為情節敘事是暗示了因果、凝聚力、有意義的行動及它們之間相互的作為，這與他的政治主題是不相宜的。他電影中的散亂、不一致，乃企圖在反映出現代社會的片面、零碎、不一致。如他最好的片子裡，講年輕人意圖找尋自我、生活的目的及吻合的價值觀，這些年輕人拒絕

傳統的價值，企求以反文化來代替。他們看似變化無常又殘忍，但他們是努力的從混亂中找尋一致而在傲倖一擊。高達強使我們體會，想要正直的成長，在今天這樣瘋狂的世界裡將是多麼困難。現代生活像垃圾，他們只是從之間整理出他們認為有價值的，而拒絕非人化的事物。

　　在歐洲的藝術圈裡，不接受情節而全力突出個性、氣氛和意念的作法，絕不是件新鮮事。從喬艾斯、普魯斯特和福克納以來，小說很明顯的向非敘事發展，乃至藝術中可能最保守的戲劇，也到了疏於情節的地步。早在一九○○年，契可夫精緻的輓詩作品差不多已除掉了劇場的靈魂──亞里士多德的敘事動作概念。後來布萊希特劇場受到中國平劇的影響，愈趨向自由自在，這些荒謬主義劇作家，一直在有意破壞邏輯、因果律、命運的符示，從亞里士多德戲劇傳統以來，這些戲劇的要素早已改變了。當電影導演開始在片子裡不再注重情節時，歐洲的知識份子也跟著這種改變，把電影帶入了文化主流裡。在歐洲，視電影為嚴肅的藝術形式，是已有很長遠的傳統了。

　　回顧這段無情節電影的歷史演變，再來看侯孝賢的電影，實在也就不會感到太排斥。其中，我認為值得重視的一點是，侯孝賢開始乃出於直覺跟自發自動，所以他的作品是充分根源於他所生長的這個環境和文化背景，此背景與不論向雷諾的、義大利新寫實主義的、法國新浪潮的無情節傳統，有相同，而毋寧更有極不相同。如果這樣的原動性，賦予自覺省察，則足以纍積成一種特屬於我們氣味的、無情節電影的傳統。台灣如此，大陸亦如此，這是足以形成與歐美電影傳統以外的另一個傳統──中國電影。

　　我們只要看看小津安二郎的無情節電影，就可以明白，它不是隨便繫附於哪一個國家的，它純粹只是日本的，日本民族的電影。

創造遊戲規則

有一種讀書的方式叫素讀，樸素的來讀，不藉方法訓練或學理分析，而直接與書本素面相見。看電影也是。

這樣的經驗是美麗愉悅的。

去年金馬獎外片觀摩展，託陳國富買票，完全是被動的任由他選什麼電影，就看什麼電影。第一天看了《遊戲規則》，正覺得新，第二天又看了《大幻影》，幾個人深受撞動，日後再看的六部皆差之遠矣，當時便想著，這位尚雷諾是誰啊？恰好戲院一側在賣電影書籍，看到一本周晏子編譯的尚雷諾，買了來讀，才知道尚雷諾之大名鼎鼎如此。一面很為自己的孤陋寡聞感到慚愧，一面不由竊喜——居然我也會看電影了。

認識小津安二郎的經驗差不多也這樣。之前聽過影評人談侯孝賢電影時，常會提到小津，但也不甚清楚小津是幹什麼的。拍完《童年往事》後四個月，侯孝賢去法國參加南特影展，在巴黎看到一部黑白默片《我出生了，但是……》第一次遇見小津的電影，驚為天人。回來台北，忙不迭跟大家講這部片子，逢好友便舉手抬足、腦袋一伸、眼珠子轂轆轆一看，那是片中那個鬼心眼特多的弟弟，他的頑皮動作。看侯孝賢轉述得活真活現，引起了我們的興趣，竟也在錄影帶店找到《秋刀魚的滋味》，一時間小津熱於朋友之間傳開。不久侯孝賢去香港復回時，從舒琪那裡錄來《我出生了，但是……》送到我們家中，一票人靠我母親把螢光幕上每次出現的日文說明字卡翻譯出來，看得入迷。接著又陸續找到《東京物語》、《早安》，都看了。

這種看法最好的地方，我想是將心比心，碰面即中，不論看到了什麼，於自己都是真知。正如劉大任《浮游群落》中所寫小陶大病一場之後的了悟，「波特萊爾的憂鬱不是他的憂鬱，他不能也

不應該眼睛望著台北市櫛比鱗次的泥灰色屋瓦，卻一味追尋波特萊爾坐在塞納河畔的閣樓裡望著巴黎波浪滾滾的屋瓦油然而生的憂鬱。他不應該把柴可夫斯基的悲愴想成自己的悲愴，通過別人的眼睛看自己的世界，他應該先牢牢抓住自己生活裡的一點一滴，就像他抓住病中第一碗蒸蛋一樣，細細地、全心全意地領略它的真實滋味。」

　　真味與真知，這個應該是侯孝賢電影，從選擇內容到選擇表達方式時所憑持的判斷依據。他始終是貫徹用自己眼睛去看，用自己語言去說的一位電影作者。

　　陳映真替時報小說獎決審時曾說明他的評審標準，是從「說什麼」，「怎麼說」，「為誰說」三方面來看。如果問侯孝賢的電影說什麼，怎麼說，為誰說？我想他說的是他所浸潤生長的台灣這個地方，一般人們生活的況味。他是為同時代跟他一起生活的這些人們而說。若想要把這份況味傳達出來，他必須用一種只有適合這份況味的語言來說，這就成為他的電影的形式。當歐洲人驚見於侯孝賢電影中獨特的形式、結構和美學意識時，那是因為有那樣的內容，才有那樣的形式。

　　形式也成為內容，文體亦即是況味。詹宏志在《創意人》一書中指出，語言是意義的載體（carrier），也是概念的載體。新的概念發生，則必然要鑄造新的語彙，有時候，語言發生變化，也意味著新概念或新的生活方式已經產生。「文字，本身就是主意（Words are themselves ideas）。」詹宏志說，文字的發生，如果我們追蹤它的歷史，其實就是在追蹤概念的歷史。

　　譬如李馨的《中國文學史話》提出春秋戰國時的論文，發明了許多新字新語，一種用來說明「無」這個概念的，如物象的象字，乾坤、陰陽、虛實的虛字，與窈冥、彷彿等形容詞。又一種是用來說明「生」這個概念的，如萌、息、屯、茁字。又一種是說明無限時空的字，如宇宙、天下、世界、人世等，與其形容的字如悠悠、渺渺、迢迢等。這種種新字新語使春秋戰國時論文的內容特色得到

明確的表現，而且使論文成為詩的。同時期印度佛經裡有許多說明
「空」、與說明無限時間和無限空間的字語，但是沒有說明「生」的
字語，此實則已表現了兩個文明在文物制度造型上的差異。

　　日本於戰後大量刪減漢字，像「悠」字，「萌」字，許多表現
空色之際的字眼皆除去，餘下的多是色界的實用之字，數學家岡潔
稱述這種野蠻的行為是日本文明的大墮落。如此來看小津安二郎的
電影，日本人視他為最具真正日本味的導演，語氣之中是帶有強烈
的文化自覺的。

　　如眾所皆知，小津一直只使用一種鏡頭，攝影機離地板數十公
分高，保持與角色坐在榻榻米上的平行角度來拍攝。因為日本人在
榻榻米上生活，若是用高踞在腳架上的攝影機來觀察這種生活，是
不真實的，而必須以盤坐在榻榻米上的日本人的視線水平，來觀察
他們四周的人、事、物。且小津的鏡頭很少移動，到了晚年，則幾
乎固定不動，「唯一的標點符號是跳接」。這種傳統的眼界，是靜
觀的眼界，極目所見，是一個非常約制的視野。「這是傾聽的、注
視的態度。」和一個人在觀賞能樂和日出的時候，以及一個人在做
茶道或插花的時候，所採取的姿態是相同的。

　　謝鵬雄有一篇談小津的文章，他說：「小津必定是對日本文化
有極深的眷戀，而這種眷戀又必須用某種方法才能呈現出來。這些
方法有一部份是違反西方電影文法的，另一部份雖不違反，卻是不
尋常或不常用的電影方法。小津顯然相信要使用違背或不尋常於電
影文法的方法，才能將他對日本文化的那份眷戀呈現出來。這樣的
呈現就其選用的手段之不尋常而言，是相當昂貴奢侈的。」

　　所謂昂貴奢侈，意指小津傾其一生，始終以相同的題材，類似
的人物情感，固定的表現手法，一而再、再而三的製作無數部電
影，而所要呈現的事物、感覺、和思想之深邃蘊妙，卻是雖經一再
剖析也到底呈現不盡，觀之有餘。

　　當大多數人只能了解和認定電影是動態的戲劇時──不但在動
作上是動態，在精神上也是富於戲劇的──小津卻為了對日本文化

的執著，違背電影既有的手法，以一種電影文法中向來沒有的形式來拍電影，謝鵬雄說，小津的膽識令人驚訝，而其膽識來自對東方文化價值之自信，便尤其令人佩服了。

誰說一定要遵守遊戲規則呢？遵守是常，不遵守是變，而若還有創造遊戲規則的人，那就格外值得我們珍重愛惜。

五月二十四日，在「客中作」想出了從阿遠接到兵單開始的後半段，娓娓道來的感覺竟又像小津，前、中、後三段，彷彿有三種味道，侯孝賢信心十足說不成問題，只要再從頭細細履一遍下來，統一的調子就會有了。二十七日約念真見面，聽完分場，念真道：「近來很喪氣，這是唯一一件讓人振奮的事。」

我們並且決定把《戀戀風城》改成《戀戀風塵》，一則因為風城容易誤會是新竹，再則，阿遠和阿雲的戀愛，自始便與他們的家鄉、與台北市、與這個風塵僕僕的人世是結在一起的。

次日我著手寫分場，三十日寫完，三十一日導演組拿到影印稿，便開始籌備工作。念真大概花了四、五天寫劇本，六月八日導演組拿到一冊比磚頭還厚的劇本影印。其間中影曾開過會審議劇本，有人建議結局不明確，應該讓阿遠阿雲碰面，把他二人做一個交待，似乎人們還是習慣要得到答案。

或者有一個答案可以是這樣，阿遠服兵役回來，半工半讀，開始寫小說投稿，他的小說登報之後，阿雲從報社問到電話，打到他上班的地方。兩人如久年不見的朋友聊著，但阿遠聽的時候多，最後阿雲說：「也該想到結婚了，你是老大……」

或者還可以有另一個答案。但是讓我們試試一個不可預測的、開放的、沒有答案的結局如何。

拍攝

拍環境・改劇本

　　分場出來後，就可以開始籌備的工作，包括打預算，召集工作人員，做分場表，最主要的是找演員，與看景。

　　對於有些導演，劇本的完成，等於創作已經完成，拍攝和剪接只是去執行一件技術性的工作；對於有些導演，創作的階段需要一直延續到拍攝和剪接當中才算完成。侯孝賢顯然是屬於後者。

　　三年多前拍攝《風櫃來的人》，劇本部份約只佔電影的一半，一半是即興。《冬冬的假期》幸好不是敘事結構，則在剪接時大幅調動了場次。《童年往事》直剪到第三個版本，算是接近於理想中的那個樣子。比起來，《戀戀風塵》是最完整的一次劇本了，即使這樣完整，在看景的過程之中，也不斷的做了改動。

　　或者侯孝賢電影的特色之一，便是把人物與戲跟環境緊密的連接在一起。他擅長拍外景街市，環境的氣氛與人的作為、情境，彼此影響，聲息相通，成為寫實拍攝的主題。那種把大隊人馬開到一個地方，自管人走人，事走事，把戲硬套入環境的僵硬作法，在侯孝賢的電影中，是看不到的。往往一邊看景的時候，才是真正進入劇本狀態的時候，兩者的關係，有如劇本是一個胚胎，具備了長成

（左頁上圖）《小畢的故事》工作照，淡水河渡船口，陳銘君攝
（左頁中二圖）《戀戀風塵》劇照，劉振祥攝
（左頁下二圖）《童年往事》劇照，陳懷恩攝

生命的要素和動力，於是將這個胚胎交給環境去孵育，讓環境決定它會長出什麼的樣子來。

六月上旬，在台北市西區找景，延平北路、迪化街、西園路，還可以找到不少老台北的痕跡。阿遠初來台北做事的地方是廣州街一家小印刷廠。劇本裡本來阿雲在自助餐店工作，看景時發現紅樓劇院後面一家「中興戲劇服飾社」很有味道，就把她改成做裁縫。後來又看到「第一劇場」，一棟老戲院，圓形旋轉舞臺現在架上了銀幕放電影，銀幕背後的舞臺供人作息畫電影看板，堆疊著漆彩淋漓的畫版，幕前演電影，幕後聽得一清二楚，非常立體的一個場景。遂將恆春仔改成畫電影看板，並且改阿遠離開印刷廠後，才搬來跟恆春仔同住，希望拍出他們遷徙頓挫、工作與起居生活纏在一起的感覺，會比原來他們就已另外租屋同住那種理所當然的狀況來得更貼切。念真也去看了第一劇場，我聽他在辦公桌前咬著煙斗說：「侯孝賢那傢伙，是拍環境的。」

六月下旬，陸續到九份、侯硐、北海岸至石城看景，有一回看到四腳亭山區，侯孝賢嘆道：「怎麼我光是拍一些窮山惡水的地方！唉，誰叫我是瓜農。」

「瓜農」典故，係出自侯孝賢一張獲頒法國南特影展最佳影片的照片，報紙上他左手捧一獎牌，右手持一球形獎座，或者是西裝太不稱頭的緣故，彷彿侯孝賢是持著一顆開發成功的新品瓜種，而獲農復會的頒獎鼓勵。蔡琴名其爲南特瓜，自此瓜農之號遂傳。

不怎麼分鏡

因爲拍環境，常常劇情的發展是在場景的景觀裡就有的，亦即有那樣的景觀，才會發生那樣的事情。所以一邊看景，一邊改動劇本，或者說，對於預設要找的景並不願意就那麼確定的，而寧可心中了無形廓，一邊看，一邊接受任何新的可能性。

　　如《風櫃來的人》裡面，三個男孩從澎湖來到高雄，先為了不清楚搭哪一路車弄得七零八落，下一場戲是三個土包子在紛亂的馬路上行走，一個說河西路在那邊，走走到了橋上又說河西路怎麼會在那裡，折回頭，攔住一輛從斜坡路騎上來的摩托車，問河西路在哪裡？摩托車騎士不耐煩的朝上一指道：「在上邊哪。」鏡攀到半空，果然白漆底黑字的路標清清楚楚寫著「河西路」，觀眾都笑了。

　　這個幽默的背後其實說明了很多細節，像他們的粗魯原始，還不習慣於從文字符號得到便捷生存的各種訊息，而此不過是他們進入都市之後將要碰到的無數挫折和沮喪的一個開始罷了。導演即興捕捉住，並不讓人感到是在說明什麼。

　　第二次他們再出現在河西路上的時候，已經經過了一些事情，手裡有點小錢，又被一名頭戴鴨舌帽騎摩托車的皮條客攔住，拉他們去看表演、看電影，「歐洲片，彩色大銀幕啦。」然後鏡跳巷子裡，皮條客唯恐警察來了的，收著他們每人三百塊，一個問說怎麼看起來像空屋子，「空屋子，空屋子才好。」匆促塞給他們三張票便騎車走了。他們仰頭望去，鏡搖上一棟尚未建好的水泥高樓，敏感的觀眾已竊竊私笑起來。下一個鏡頭，是黝暗的大樓屋子裡，只見幾根粗糙的水泥柱子，他們走進來，知道被騙了，鈕承澤把票憤憤的撕掉，鏡順著他搖過去，竟然有一面洞敞的空牆，望出去，大半個愛河沿繞的高雄市區赫然在目，「他媽的還真是彩色大銀幕！」一個聲音恨恨的道。一個又道：「喔，我們花九百塊來看風景的啊！」一個道：「來都來了！講這些屁話幹嘛。」鏡無聲的移過去，移回來，高雄市區內比櫛的建築，縱橫的馬路、如螞蟻般穿梭的車輛，擾擾塵城都在底下，畫面外的聲音道：「你以為這裡是風櫃啊。」

　　此時，做為觀眾的我們，笑著笑著，竟有點酸楚起來。鏡一跳，卻是桌上的一架收錄音機，叮叮噹噹一段東洋味的奏樂停止後，傳出來悅耳的女音唸道：「東亞日語一八〇……」原來是鈕承澤在學日語，啊咿唔噯喔的跟著錄音機在唸，隔窗是無所事事的張

世，一邊啃甘蔗，一邊扭曲著日語發音逗鬧鈕承澤，取笑道：「不用唸啦，再唸也是工人啦。」我們已逐漸感到畫面上平實有趣的諸般瑣碎底下，實則潛流著一股壓抑的張力。

這些在劇本裡面，或者沒有，即使有，也因應現場的狀況而改了面貌呈現。像那場被騙的戲，工地負責人是不准借大樓的，只好偷拍，少數幾人唯扛著一架攝影機爬到十一樓，完全不打光就拍了，剪片中發現那面設計用來做落地窗的空牆，居然很像一座大銀幕，配音時就加上了彩色大銀幕的話，出來的效果十分精彩，也在意料之外。

德國導演溫德斯的最佳拍檔，攝影師羅比·穆勒曾說過，他特別喜歡直接就進入拍攝期，而不喜歡漫長的前期作業，像畫分鏡表之類的工作，他認為真正開始創作一部片子是在拍攝期。侯孝賢也是不怎麼分鏡的，他說：「我喜歡保留一半給現場的時候去應變，如果事先什麼都知道了，就沒勁拍了。」

他的紙上作業是一本薄薄的筆記簿，每一場列著分鏡提要，但時時也不依照提要，分鏡提要的作用毋寧是像在紙上的演算過程，條理一下自己的思路，實際拍攝時他很少看這些提要，因為都在腦子裡了，連劇本也少去翻看。後來我了解到，越是充滿即興的作品，越是作者的主體性要強。主體意念是先有的，而拍當中希望許多東西以不可預期的方式出現，即時抓住。因為自有其主體，什麼要抓，什麼不要抓，其實都會遙引暗牽，自相來應的。

拍中興戲劇服飾社時，碰到對面房子火災，消防隊在救火，就搶拍了下來。拍祖父李天祿的戲，為其真實的談話、語氣、行動，活生生的那整個人而感動，便任由攝影機開著，緊跟著李天祿而去。後來電影讓我們看見，片中最好的部份，果然都在祖父這個角色身上。

尚雷諾曾說：「要先讓環境征服你，然後你才能去征服環境；要先被動而後才能主動。」侯孝賢拍環境、和不怎麼分鏡的創作過程，倒與此相似。他先被動的讓拍攝的對象給他東西，然後隨機相應。

　　表現在他電影中，便是黃建業所言、「充沛的生活興味」。同時也表現出他不急於推動觀眾接受某一種觀點或情緒，認為這是霸道且虛假的。他寧願以觀察者的身份敬慎的把對象呈現出來，讓觀眾更多自由去發現內涵。而雖然說是觀察者，但他拍攝時的為什麼選這個拍，不選那個拍，此選擇攝取的過程，當然是觀察者的人已在裡面了，這樣的電影的內涵，到最後，其實就是看到了拍攝者他的人，跟他的心。

　　這樣的電影的內涵，是值得我們改變看電影的習慣，那種填鴨式接收現成情緒和觀念的看電影習慣，而改以去發現、去參與、去創造的觀賞的情操。

何必跟自己過不去

　　片子拍了五天，第六天在豪華試片間看前一日所拍的第一劇場的戲，毛片兩千呎卻只有一個鏡頭可用，美工要重新安排，場面要改換調度，因大家並看不出個所以然來，侯孝賢道：「我覺得好的地方，你們不會知道，我覺得不好的地方，你們也不會知道。」

　　次日通告停拍，侯孝賢打電話來說他想通了（他常常忽然想通了事情），對於開頭阿雲來台北謀職的那一段戲，他認為不需故意去設一個情境或懸疑，應當把它放平正了拍，味道才可以出來。他道：「不要先去打一個結，再去解這個結，太假了，何必跟自己過不去。」

　　所謂設一個情境，指的是阿遠利用中午送便當的時間去後火車站接阿雲，因為跟一名想騙阿雲的無賴發生爭執，把便當盒摔到鐵軌上被火車壓扁了。然後他載阿雲趕去小學，自掏腰包買了包子去送給老闆娘的兒子阿智，卻沒看到阿智，原來阿智使壞躲在一處冷眼看他們。阿遠把阿雲安頓下來後趕回印刷廠工作，下午兩三點光景，小學老師把阿智送回家來，說是沒吃飯餓昏了，老闆娘氣得問

是怎麼回事，又嚷又罵還敲了阿遠一個頭。

在這個情境裡，先是火車輾過便當的懸疑，再是阿遠載阿雲去小學路上的焦急，加上老闆娘兒子的使壞對照出阿遠的倉皇，最後挨老闆娘斥責的抑鬱無奈，侯孝賢感到彷彿有一隻無形的手在推促觀眾進入阿遠的慘澹情境。這種感覺令他非常不舒服，並且使自己窄隘的陷入其中，施展不開。他說放平正了來拍，我想就是把那隻忍不住要干預的手移開了罷。

原本第二場小學的分場提綱是這樣寫的：

1. 中午學校一隅。
2. 阿智在一處看。
3. 學校後門，阿遠載阿雲入鏡 L.S. (註1.)
4. 直跳阿遠阿雲 M.S. (註2.)

可能合併，阿遠當前景。

這一場整個刪掉了。同時也刪掉阿遠騎單車載阿雲奔往小學的鏡頭。而原本第一場火車站，便當散落在鐵軌上之後，火車飛駛入鏡，則改以空鏡，紅色的號誌燈亮著，側後一輛火車緩緩駛過，好像並無事情發生，避免任何的緊張暗示。

至於第三場戲院，後來阿雲把番薯交給阿遠送給老闆，阿遠說：「不必啦，上次送他，放到爛，發芽，才叫我拿去丟。」但走之後又掉回頭，拿了番薯離開，連這樣的戲侯孝賢尚且覺得太露，看過毛片後又把它重拍了一次。他認為在第四場印刷廠，阿遠把番薯袋遞給老闆娘，而老闆娘不領情只管嘀咕數落的戲，已經足夠了。乃至騙阿雲的無賴漢，侯孝賢亦不以想當然的無賴造型出現，而用一個老頭子，似乎老頭子也不清楚自己是在打什麼主意，或許真有一點好心想幫助阿雲也說不定，曖昧的來拍，想像的空間反而

註1. L.S.： long shot ，長距離攝影，遠景。
註2. M.S.： mid shot ，中距離攝影，中景。

擴大了。

日後看完重剪的版本，陳國富說：「這部電影比《童年往事》還省略。」

我問何以故，陳國富即舉例這場月臺的戲：大鐘十二點十五分，空鏡火車駛離，近景阿雲站在鐵柱前（她等人的焦急，只是表現在她用手帕印了印鼻翼的汗），中景後車站票口阿遠找進來（背後街道曝光，觀眾幾乎看不清陰影裡的人是誰），遠景老頭子帶著阿雲穿過鐵軌，一人跑入鏡追過去，和老頭子發生爭執，把行李箱搶奪了過來（觀眾還搞不清他們在幹什麼），直跳近景阿遠阿雲，老頭子在背景裡嚷嚷著轉身走，阿遠斥道：「他是什麼人？」阿雲道：「他說你不能來接我。」阿遠道：「我不是叫你在後火車站等。」阿雲道：「我媽說後火車站很亂，叫我在月臺等你……我的米袋……」阿遠道：「裝什麼東西？」阿雲道：「番薯。」老頭子正走遠，阿遠追過去，奪米袋時，便當摔地。空鏡鐵軌上散落的便當，畫外音有火車鳴笛，有口哨聲響起。其間的過程，包括阿遠已經在台北工作，阿雲來台北謀職，兩人約在後火車站見，阿遠趁送便當之便來車站接她，顯然來遲了（因為還要幫老闆家裡洗衣服），老頭子如何跟阿雲搭訕帶走阿雲（可見阿雲的純稚未見過世面），阿遠找不到阿雲……等等，全部省略了。一般商業片的敘事交待和連貫性，侯孝賢將之節約至此，也難怪有人看了不習慣。

然則侯孝賢就一定要如此隱藏、約制嗎？我想至少在目前，是這樣的。他依循他現在的看法感受去拍。也許他覺得露骨刻意的，許多人並不覺得，他認為已經說明太多了的，別人還認為不夠。但做為一個電影創作者，最終在面對攝影機跟所拍攝的對象時，是只有對他自己誠實的。

楊德昌拍《恐怖份子》亦然。陳國富曾說儘管一再要商業，可是剪接當中，任何一點感到「噁心」的鏡頭，結果都剪掉了，根本不會出現在銀幕上。

這真是不幸的事，但似乎也是沒有辦法的了。

受不了設計的東西

　　侯孝賢的電影因為排斥刻意與說明，節約含蓄的結果，是處處留白，有賴欣賞者的參與發想，和完成。欣賞者自己的內容越多，參與越多，完成的也越多。他從不給我們設定好的、單一的觀影路線。

　　我記得在討論劇本時，想了一段阿遠載阿雲去淡水玩，還書給詹仔的戲。原是想把空間拉開，一方面對照出與阿遠這一群勞動者極不相同的另一種生活方式，那些大學生聚在屋子裡高談闊論釣魚台事件，阿遠來還《大學雜誌》跟《蛻變》、《異鄉人》這類新潮文庫的書，顯然與屋裡的人和空氣格格不入。另一方面也反映出阿遠內心壓抑的求知慾望，而這種壓抑與艱辛的現實環境是呼應的。侯孝賢在筆記本上寫有這樣一段文字，「阿遠是個早熟、有理想的男孩，想上大學，又想兼顧長子的責任，愛情是身邊事，阿雲是自己人，也因為如此，他失去了愛情。」

　　但是到了拍攝期間，侯孝賢感到最排斥的亦即這一段，只為設計性過於明顯。再加上下一場是渡船口阿遠阿雲在小攤吃魚丸麵線的談話，阿雲說她明年也想去唸補校，阿遠問為什麼，阿雲道：「我不要以後你大學畢業，我才初中而已。」阿遠道：「補校畢業也不一定考得上大學，就算考上，也沒錢讀。」阿雲道：「我可以賺錢啊。」這兩場合在一起，其作用和目地昭昭可見，而如果除了達到某種效果以外就再沒有別的意味了，這是侯孝賢所無法忍受的。

　　七月底去淡水看景時，找到鎮上一棟老舊的西班牙式樓房，租給學生當宿舍，樓側有座鐵塔，塔頂是口日據時代的警報器。所以這場戲侯孝賢便把它處理成僅是一種調子而已。淡水鎮空鏡，鐵塔上攀坐著一名大學生在吹口琴，樓下中景，空房間有人打乒乓球，阿遠領阿雲入鏡穿過門廊走進房間，把揹包裡的書拿出來放在一

邊，說是卡夫卡的《蛻變》，打球的詹仔問他好看嗎，他說好看。下一個鏡頭是阿遠的近景，有點拘謹的在打乒乓球，背後是門外亮晃晃的午後陽光，乒乓球一來一去拍打，叩叩答答之聲有一會兒激烈起來，卻覺得分外寂寞。阿雲站在陽臺上眺望很遠的景深裡河上有一條船開來，畫外音是口琴正流利的吹著一條大家都熟悉的曲子。

　　如此一拍，把意圖沖至最淡，簡直只剩下閑散的氣氛，與下一場阿雲那番平常而刻骨銘心的談話，並不相互直接影響，寧可是似有若無的。侯孝賢電影畫面的魅力，便在於、「露出於銀幕上的永遠只有一小部份，有一大部份是活在觀者的人生閱歷中。」

　　很可惜，這兩場戲在後來剪接時都被剪掉了。侯孝賢說：「沒辦法，剪不進去。」往往，這就是他唯一的理由，在電影的節奏上，走到這裡的時候，剪不進去。

給自己出狀況

　　有一天我接到侯孝賢電話，興奮的說：「我忽然懂得顏色了。」那是在拍印刷廠戲時，美工劉志華的陳設令他很滿意，且剛看過裁縫店的毛片，色調也好，他道：「先有個底色，白的，灰的，然後是中性色。想要有生氣的話，加一點兩點正色像紅的，或藍的，不要多。」

　　他又說：「辛樹芬太美了。」意思是應該讓她自然的突出即可，否則會像《最想念的季節》裡的張艾嘉，包裝跟內容脫離。所以後來重拍了兩個鏡頭，把辛樹芬頭上的髮帶取下，以免過於醒目。

　　我曾在一篇文章裡寫到楊德昌清嚴，侯孝賢嫵媚，從前每讀到古人用「嫵媚」形容男人，總不懂得，後來看見侯孝賢在拍片現場工作的情形，以及平常待人接物，才恍然明白了嫵媚二字。因為侯孝賢總是不論從誰那裡都可以得到啟發似的，化為自己所有。「善言者不如善聽者」，他就是善於聽人講話，裡應外合，與人無隔。

所以他也善學，而又豁豁如無學，不落在一個範典名目上。

　　有越來越多人想跟他拍戲。去年一位輔大學生陳和平來參加《童年往事》實習，拍片近尾聲時，一次聊起來，劇照陳懷恩問她跟了一部戲有沒有學到什麼？她答好像沒有，不知道。懷恩對我笑道：「她說沒有是對的，她要說有，那才怪了。」

　　懷恩談起他進入電影實務工作的經驗，世新印刷科畢業後到中影做事，在短片中心待了八個月，被派赴《兒子的大玩偶》擔任場記，先拍第一段，由侯孝賢督導，攝影陳坤厚以及副導許淑眞，則帶領工作班底貫穿了曾壯祥萬仁的第二、第三段。頭一次參與劇情片拍攝，懷恩很意外發現，拍電影簡直太容易了嘛。籌備期間找不到的演員，沒弄好的場景、道具，一旦動工起來，一個個都出現了，要什麼來什麼，現場只覺無事可做，當時他心裡想拍電影就是這樣了。焉知第二年曾壯祥導《霧裡的笛聲》，他仍任場記，才發覺完全不是這麼回事。後來曾壯祥拍《殺夫》，製作環境的限制使得拍攝過程更加困難，飽受顚沛挫折，懷恩道：「跟戲跟曾導演還學得到的東西，跟侯導演的戲，你想學到什麼，那是騙人的。」

　　《戀戀風塵》剛拍不久，見侯孝賢也少分鏡，也不看劇本，奇怪他到底在拍些什麼呢？他道：「老覺得這次題材太容易了，要想出一些沒有拍過的方式來拍，提勁。」我說他是在給自己出題目，他道：「對，給自己出狀況。」問他狀況出來沒有？他道：「別人都在談我的長鏡頭，奇怪，這次對《風櫃》時期或《童年》時期那種長拍和畫面的魅力毫無興趣。」

　　「那麼對什麼感興趣？」我問。

　　侯孝賢道：「現在是前、後拍，以前是左右拍，平面的。」

　　「兩個有什麼不同？」

　　「現在是立體的，前面在進行著戲，後面也有戲。以前沒這樣處理做過，比較難。」

　　但我曉得，不會很久，侯孝賢就也丟開，因爲那時候又有新的狀況出來了。

矮儸幫

　　正如侯孝賢電影，其語言的約制含蓄，需要靠觀眾經過一種緬想、浸潤的欣賞態度，去了解影像底下潛流的力量，侯孝賢拍片時的餘裕、彈性，與平淡無事，也唯有令越是了解電影本質的人，越知其難。

　　《戀戀風塵》的劇照阿祥，是懷恩的朋友，第一次來從事電影拍照，侯孝賢起先以為阿祥不夠認真，談到從個人攝影作品到劇照之間，雖然是很不相同，但如果能清楚轉換之間的不同，而依然保持熱情跟好奇心，即使只是一份工作也仍舊投以自己的性情去做，像懷恩擔任《童年往事》劇照時，並不只管盡到責任就好，而總是不斷的在拍，會為了剎那間捕捉到一個東西而喜悅不已，這就是懷恩的性情。

　　懷恩聽了認為稍有出入，他告訴我說阿祥蠻困惑的，不太曉得該拍些什麼？拍到了沒有？可是阿祥會感到困惑其實是好。阿祥不像他在拍劇照之前做過場記，已經習慣了電影的作業，何況侯導的片子幾乎碰不到任何外表激烈的場面和表演，的確是教一位肯用心、而初次做劇照的人難以捉摸捕攝。他回想拍完《兒子的大玩偶》之後快一年，陳導演拍《小爸爸的天空》時因不滿意劇照，侯導提起他，說看過他拍的照片很好，便請他來擔任劇照，讓他非常意外。剛開始拍很沒把握，洗出來幾張自己看看，也不知道像不像劇照，忐忑不忑拿給侯導一看，侯導說：「對嘛，這才是電影劇照。」他才放了心。

　　後來我曾問阿祥拍片現場很無聊罷，他說不會，他是把這次劇照也當成是自己的作品在拍，並非客串或過場，而是一份纍積。

　　在這部戲裡，懷恩做攝影助理，有一天看完毛片同路回家的車上，講起《戀戀風塵》裡阿遠阿雲的愛情，當初是為了商業考慮，眼看拍成這樣生澀隱藏，懷恩笑說那根本是「侯老先生」拍的愛情

故事，年輕人誰愛看呢。往後他負責盯電影配樂，又聽他講那音樂的調子似乎還蠻適合侯老先生的電影味道。一個老字，聽了三兩回，也真是叫人悵歎，彷彿真成了稀有動物。

但我知道，侯孝賢的這批導演組同仁，差不多也都成了稀有動物。副導老嘉華是「筆記劇場」的負責人。江寶德又叫江八，《童年往事》是他第一次拍電影任場記，他說：「雖然懷恩事先教過我，還是覺得自己笨極了，一輩子沒那麼笨過。」這次做助導，三年前他還在桃園某一家工廠搬運貨物，來台北後，偶爾認識了筆記劇場的朋友，幾次劇場發表作品他皆參與了表演，因此而加入電影工作，實是他始料所未及。年初有一晚，他們五、六人來我家看《秋刀魚的滋味》，一進門，我母親對我驚笑說：「噯喲，他們一個比一個矮，都是小個子，還算侯孝賢最高了。」侯孝賢是一直自封他們為矮儸幫。

今年矮儸幫卻來了兩位高個子，助導黃健和，場記王耿瑜是文化大學影劇系四年級女生，高瘦像一隻長頸鹿，飾演阿遠的王晶文是她的同班同學。開鏡當天詹宏志來現場，極目所見工作人員，連詹宏志也戲稱之為「兒童班」。侯孝賢的知人善用，能放手讓人去做，使但凡有心志的年輕人，皆願意相隨與從，所以跟他投契的工作夥伴，往往都變成了生活上的好朋友。

十一月《戀戀風塵》重做效果期間，值金馬獎外片展放映德國電影專輯，去看溫德斯的《尋找小津》，電影最後訪問到小津的攝影師厚田雄春。我們曉得，小津電影的低角度攝影，對攝影師而言是一種負擔，因為長時間把肚皮平貼在冰涼的地板或地面上，小津的第一位攝影師茂原英雄就把身體弄壞了，停止了攝影師的工作。據說後來的厚田雄春之所以撐了那麼久，則完全虧他天生有一個強健過人的胃。

厚田在訪問裡說，他擔任攝影助理十五年，當時他的同輩一些都升攝影師了，一些去拍新聞片賺錢很多，他也曾懷疑自己是否該去做別人的攝影，小津答他：「倒不如做一個大戶人家的狗吧。」

於是他便在這個大戶人家留了下來。溫德斯問他小津去世以後，他還替別的導演拍過片嗎？厚田說也有的，但合作不來，就沒有再做了。他說：「小津去了，我的心也跟他去了……我把人生的黃金的歲月都給了他。我很高興也許世界上沒有一個攝影師能夠像我這樣，小津得到了我的最好的……」訪問在他動容起來，頻頻抱歉，而哽咽不成聲中結束。

　　看完電影出來，遇見懷恩和楊麗音，三人同去外雙溪廠裡，沿途之上，一唱三歎。懷恩即將任侯孝賢下部電影的攝影，我深知他的感受。他一會兒歎說：「厚田春雄做了十五年助理。」一會兒又說：「以前的人，人跟人之間好緊密。」他且對麗音說，侯導只是沒有說做一個大戶人家的狗吧。他笑道：「說不定等一下一進門，他侯老先生就給我講這句話的話，他媽那眞服了。」

三床棉被蓋住的攝影機

　　繆騫人在國內參加楊德昌《恐怖份子》演出期間，我讀到報上記者採訪她，她說很佩服台灣的新導演，因爲他們在三流的製作環境下卻能拍出一流的、世界水準的電影。我倒是目睹過一次頗克難的場面，在侯硐礦寮，拍祖父的一段獨白。

　　祖父由李天祿飾演，其實已經不能算演，他的確是一位祖父，也讓每個人看到他便都覺得竟是自己的祖父。李天祿頭一回拍電影，演第一場戲時，侯孝賢並不要他背台詞，唯把戲中的意思大致跟他講一下，隨他去表演，誰知機器一開，他竟按布袋戲那種「說書」的方式對攝影機講談了起來，把工作人員暗自皆笑壞了。幾個鏡頭後，他才漸漸明白了電影是怎麼回事，而侯孝賢拍他時，永遠是不切割鏡頭的讓他一氣呵成演完。並且顧及他年紀太大，不可能事後配音，配音也減損了他現場的那份生動、傳神，故採用現場錄音（國內至今尚無同步錄音設備）。

　　那場礦寮的戲，門外透著亮，祖父坐在幽暗的寮裡，和阿遠的父親議論著事情。李天祿這樣說：「這囝仔出生時又胖又白，滿了周歲以後，鄰居們都稱讚我們這囝仔很可愛，可是到了三歲多，這囝仔就常常身體不舒服，不時去看西醫，西醫看了也不見好轉，就換中醫，中醫也看了，你看這囝仔的肚子還是一天比一天大，腳和手卻越來越瘦小了。我想起來了，你記得我們當初說好的，你來做我養子，之後，你也很乖，也有遵守我們的家規，後來，你在祖先面前說過，結婚後，頭一個生的若是男孩，一定要讓他繼我的姓，來接我祖先的後嗣，繼續這個傳統，這句話也是你在祖先面前說過的。阿遠出生到現在已經四歲了，整件事情都不是這樣，我們祖先在天之靈也會說，這怎麼都沒按照以前的約定進行，所以今天這個囝仔會變成這個樣子，說不定也是因此而造成的。人常說，也要人，也要神，像你這樣抱去看醫生，三更半夜再抱回來，囝仔可不比大人，要不是受到驚嚇，不然怎麼會變成這個樣子。最好的辦法是去請師公慶仔來，替孩子收驚，保佑我們這囝仔能夠早日平安無事，以後選個日子，在祖先的面前讓這囝仔來繼我的姓，若是這樣，祖先才會高興，才要保佑你賺大錢，囝仔撫養得好。應該是要這樣做才對的啊。」

　　李天祿也沒排演，也不預先準備，即席一番話，兩百七、八十呎，三分鐘稍多。

　　攝影機是 Arriflex 3，侯孝賢的片子從部部戲才開始用，機器聲音比起以前的 Arriflex 2 已經小太多，但仍是用黑布把機頭機身包住，外罩一條棉被，攝影師阿賓將頭藏在棉被裡拍。但因為礦寮全是木板搭起來的房間，傳聲大，約四、五公尺的距離，躲在門側錄音的楊大慶還是聽到了機器聲。於是再向礦工們借了一床棉被裹在外面，仍然不行，又勞駕去找來一條加上，架床疊屋弄得阿賓也無法操作攝影機，反正是長拍一個鏡頭到底，便把機頭鎖定，放好光圈，調準焦距，導演喊開麥拉時把電源插上啟動機器就成了。

　　目睹其作業是如此之簡陋狼狽，而李天祿的即席獨白，其聲音裡的感情是如此之飽滿，兩者對照之下給我的印象，實在太強烈。

　　因此我想起八三年坎城影展最佳影片《巴黎‧德州》的攝影

師，羅比·穆勒在一篇訪問報導裡的談話，他認爲他的責任乃在於如何安排光線，所以對器材、底片和攝影機的零碎細節並不那麼感到重要，對科技的新發展也不像別人那麼瘋狂。譬如他很難會對一個新攝影機發生興趣，因爲對他的工作來說，並沒有什麼太大的分別，他仍舊必須去打光，用心的把光打好，那是至終不會改變的。如何去營造一個影像，比利用一些新巧的器材來得重要多了。他的名言：「當你把一切都透徹分析到最後，結果也只剩下最簡單的——一個鏡頭、底片、和一個攝影機開關。」用心的觀察和思考，才是攝影之所以爲攝影的原點。

穆勒的眞切體驗，給我們很大的鼓舞。如果我們也懂得了電影之所以爲電影的原點，耿耿一念，終身不違，這就足以成大器業。眞如阿城說的：「你找到了限制，就找到了自由。」

找到了限制·找到了自由

《戀戀風塵》七月三日開鏡，工作期限至九月三日，侯孝賢本來預計三十個工作天以內可以拍完。如《風櫃來的人》拍了二十二天，《冬冬的假期》是攝影機出問題補拍了五天共二十八個工作天，《童年往事》則因爲拍二十年前的台灣，而且片子長，花了四十四天拍攝，所以侯孝賢好大喜功道：「戀戀還不簡單，最多二十九天啦就給它幹完。」結果拍到十月五日才殺青，實際工作四十五天。

其間一次去香港爲舒琪導的片子演戲，一次應召赴華盛頓參加台灣電影節，再又被迫出席紐約影展。最受到挫折的是軍方不允借金門外景，因爲劇本裡男主角服兵役期間女朋友嫁人的一段情節，恐對軍中士氣有負面影響。而轉借澎湖及高雄海軍碼頭的申請亦遲遲不得回音，遂打算乾脆去澎湖硬拍了再說時，卻碰上韋恩颱風過境，澎湖境內面目全非，最後只好在本島找金門景觀，七拼八湊，縮水拍出了金門服兵役的戲。

好比金門碉堡，是在五分埔山頂一座防空洞拍的——果然不像，據稱金門的坑道要深峻得多。阿兵哥挖土坑操作的戲，乃勉強

在竹南崎頂海邊找到一些木麻黃的場景可用。大陸漁船漂流到金門，便選了白沙灣，前後共跑過四趟，劇本中需要的大霧不但沒有，拍當時，且值颱風餘威猶存，風浪大，漁船一下就被吹得老遠，看過毛片，侯孝賢意欲重拍，殺青前三天，估計重拍這一個鏡頭要多花一萬塊錢，在已經超時超支（製作預算七百五十萬）超底片（預算五萬五千呎）的狀況下，就也將就過去算了。「八三么」是借木柵一家伯大尼幼稚園，先找的那位扮「七號」的女演員質感不對，沒有說服力，白拍了一下午兩千呎全廢，兩天後找來林秀玲重拍一次，才算通過。

　　侯孝賢不時顯得懊躁難耐，罵自己越拍越慢，怎麼也不能像從前那快手呢。這當然也有原因的，其一、是攝影。

　　《童年往事》之前，侯孝賢的電影皆由陳坤厚攝影，從最早合作《我踏浪而來》，到《在那河畔青草青》共七部電影，都是侯孝賢編劇，陳坤厚攝影，兩人輪流執導，合作時間長達十年，默契之深，大約侯孝賢要什麼東西，陳坤厚將鏡位一擺，十有八九正就是那個樣子。我常聽他們講誰誰的攝影太工整了，沒有味道，受限於框框，而侯孝賢愛用自然光，以及愛用攝影機去捕捉演員或人的活動，反對演員來遷就攝影機的觀念和作法，陳坤厚都能充分體會，將之呈現。《童年往事》由李屏賓攝影，第一次合作，彼此還不適應。

　　與楊德昌不同，是侯孝賢很少攝影方面的訓練，這回撈過界來管攝影，未能習慣從鏡頭裡看到的畫面跟銀幕上的畫面，兩者之間略有出入，所以出來的東西總不稱心，一拍再拍，守著鏡頭移前移後，搬左搬右去找畫面的結果，變得自己也模糊不清了。分心管攝影，現場就難免誤失。拍《戀戀風塵》時，有一天侯孝賢忽然說：「我現在就怕戲不活，會落在一個僵硬的形式裡面。」

　　拍得慢，原因之二，是要求不同了。記得《兒子的大玩偶》裡有一場，陳博正扮小丑在街上做廣告，背景有一個綠色郵筒，上面郵遞區號昭昭可見，時當民國五十幾年，無論如何是不可能出現郵遞區號的，但拍了就拍了，也不管它。類似這樣的情形，當年可以無所謂，現在不行了。因為要求嚴格，便漸漸感到許多方面配合不上，燈光組這次尤其差勁。這種捉襟見肘的感覺，十分痛苦，大概

是所有新進導演在他想要做得更好一些的時候，都會碰到的問題。

問題實在太多，除了生氣，罵人，恨某某某，結果也仍然要把電影拍下去，而且畢竟還是拍完了。畢竟也沒有激烈的走向革命之途，一部一部電影就這樣委婉而堅持的拍了出來。

九月底，侯孝賢在紐約遇見阿城。早在七月下旬，侯孝賢赴港為舒琪拍戲時，一天方育平等人偕阿城到片場探班，阿城看過《童年往事》，非常喜歡，當面對侯孝賢表示，文章有句秀、骨秀、神秀，「童」片的是神秀。阿城且把手邊一本《棋王》相贈，簽道「侯孝賢閒時可讀」。紐約重逢，相聚甚歡。一日晚上在張北海家裡，阿城談到下午參加一個座談會，與會幾人皆侃侃而談，侯孝賢轉述阿城的話道：「他們儘說，我只聽著。可真理的對面呢，還是真理。」

侯孝賢問他在大陸，可以談話的有誰？他道：「跟我自己談。」侯孝賢是有心相問，阿城答之以機鋒，兩人都明白問的是什麼，答的是什麼，乍乍生出一種感激之情。

阿城又說：「你找到了限制，就找到了自由。」他舉做陶為例，是有陶土這樣的限制。只能做陶器，不能做別的，而就在這樣的限制裡面，卻發展出來了陶藝的無限性。侯孝賢立刻想到拍電影的現狀，製作環境限制，工業體制限制，題材和尺度限制，然而與其面紅耳赤的把力氣消耗在對付這些限制上，倒不如將限制當成像蚌裡的痛楚的砂粒，最終卻成就出一顆晶盈的珍珠。若先就被限制所限，那是氣短了。如此一想，便可以平正的來從事創作，到底還是我們大過了限制。

侯孝賢從紐約回來的飛機上把《天平之甍》看完，在他的分鏡筆記簿上感動的寫下這樣一段話：「他們都不急功，一件事做一輩子，我們二十幾歲不出頭就鬱悶了。阿城也說，前人是集體之美，現在是個人，只有個人的功利。美國電影也是個助長者，台灣更深受其害。」

電影之所以為電影的原點，不在技術上的取巧和無限制發展，尚雷諾認為技術上愈是簡單，藝術的自我表現就愈是困難。而這個，才是電影要找到的原點罷。

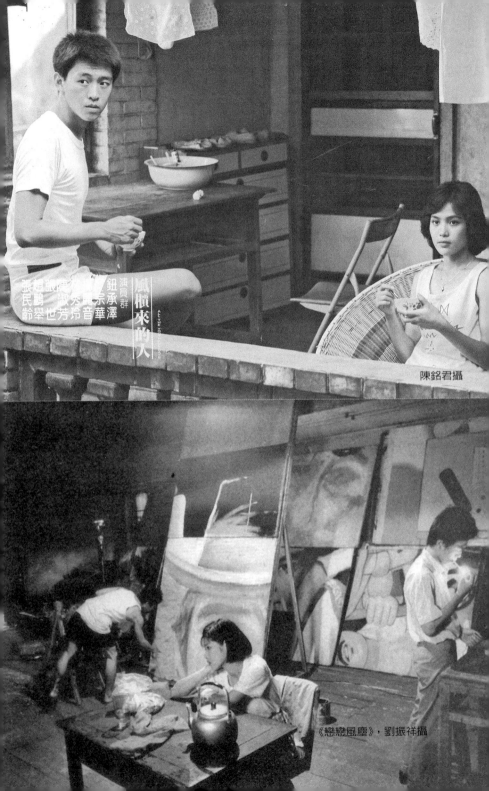

風櫃來的人

演員群

鈕承澤
張世芳
陳宗音
張世芳
陳宗音

陳銘君攝

《戀戀風塵》，劉振祥攝

剪接

小廖・廖達・廖里尼

　　提到台灣的新電影，就不能不提剪接師廖慶松，小廖。

　　一九八四年在香港舉辦的第一屆台灣電影展，七部電影中除了《台上台下》，其它六部《光陰的故事》、《小畢的故事》、《兒子的大玩偶》、《海灘的一天》、《風櫃來的人》、和《油麻菜籽》，都是小廖所剪。一回到中文大學開座談會，介紹小廖時便稱他是「新電影的保姆」。

　　侯孝賢與小廖認識，早在民國六十三年為中影拍攝《陸軍小型康樂》期間，之後與陳坤厚從《我踏浪而來》合作開始，每部片子皆跟小廖一起剪。我常聽他們說，每剪一部，兩人總有新的想法和做法，一部部剪上來，都感到彼此在進步，至《風櫃來的人》，是一次大突破。

　　因為向來，國片或商業電影較陳腐的剪法，是先受制於陳腐的拍法。十五年前侯孝賢自藝專畢業後，當了兩部戲的場記，十幾部戲副導演，彼時為了省錢省時省力，都以一個鏡頭一個鏡頭拍，好比兩人對話，往往先把一個人講話的表情都拍完，再拍另一個人講話，之後剪接成一場對話。演員也沒有講話的對象，頂多在攝影機後面舉著拳頭當作給演員一個視線，每個鏡頭又短又碎，談不上發揮演技，多半只好對攝影機不自然的擠壓出各號表情。當時侯孝賢就替演員感到辛苦，心想有一天他做導演的話，定要先解脫演員的這種不幸。幾年後，他跟陳坤厚輪流執導拍了六部電影，就開始一

點點實現他們的想法。先拍得長，拍得全，讓膠卷跑，演員演，一場戲不剪接分割的一口氣拍下來。而這場戲，重點如果是在某個角色身上，再切入單獨拍他，而雖然單獨拍他，所有參與這場戲的人還是要配合著照樣又演一遍。如此拍完的一部電影，總是使得老闆們抱怨不已，他們怎麼也想不通，為什麼從前兩萬五千呎可以拍成的電影，現在非得至少四萬呎拍不成。

侯孝賢在並不知道所謂長鏡頭（long take）之前，早已使用長拍方法，待他拍《兒子的大玩偶》時期，常與美國電影回來的曾壯祥、萬仁一起聊天，才訝異道：「原來這個叫作 master shot，我一直都是這樣拍的嘛。」

隨長拍來到剪接室，也有了新發現。因為拍得多，可供選擇的變數亦大，這時侯發現，拍出來的材料，跟預想中所設計的許多東西會有出入。比如一場戲若是張力足，往往一個鏡頭到底就夠了，不切入角色反而比切入角色更好，所以預先以為需要的若干分割鏡頭，便自然廢置不用。漸漸的，越來越喜歡處理長鏡頭，也越來越注意單一畫面裡的氣氛、空間與人物的調度。

例如偶爾我們在西門町遇見一群年輕人打架，大環境是繁囂的行人車聲，高樓幢幢，他們的無聊跟衝突，是顯得那麼荒蕪。此刻如果切入拍他們打架，用短接和特寫，那是另外一種電影，我們在邵氏武打片或嘉禾警匪片中，看得很多了。長鏡頭的魅力，在於不必去破壞環境外觀上的完整性，能夠持續保持現實空間的原貌，賦予演員一種從容自然的生活節奏，而這些，乃是為更接近於我們在現實世界裡所看到的事物的樣子。有時我覺得，侯孝賢甚至是太尊重他所拍攝的環境，以及環境裡的物跟人了，故而他寧願盡量客觀的呈現它們，卻不願去切割干預。

同時侯孝賢也感覺到，沒有聲音的剪接和有聲音的剪接，其差異之大，遂逐漸將順過的毛片都先去配上音，再剪，此已接近於同步錄音的剪法了。《童年往事》在剪接階段時，副導演是第一次跟侯孝賢合作，便非常驚訝於這種剪法，因為以前他所跟過的導演，

是每次拍攝工作結束後，初剪交給副導演，亦即按照導演的分鏡表把鏡頭接起來，接好了，導演再來看過修改，然後配音。侯孝賢和小廖終於把「分鏡剪接」變革成了「剪接機上剪接」。創作的過程從劇本、拍攝、延續到剪接機上，仍然充滿了變化與可塑性。

　　這種剪接機上剪接，到了《風櫃來的人》，其大量使用長鏡頭捕捉生活裡的細節況味，其內容的疏曠原始，使得剪接亦即興到隨心所欲的地步。像那場鈕承澤跟他朋友三人來到高雄，打算搭公車去港都戲院的戲，他們翹首等在站牌底下，正議論著坐幾路車時，一輛公車開來，三人蹭蹭著擠上車子，發現不是，跑下來，你推我擠的，此時同一鏡位，立刻跳接第二輛公車開來，並不理會後一輛公車與前一輛公車之間，因等待而產生時空流逝的邏輯性。同一鏡位即剪入第二輛公車開來，他們再登上車子，又不是，又跑下來，這樣一剪，大膽俐落，把他們的那副狼狽相幽了一默，十分有趣。小廖很早就已擺脫了「連動作」的剪法，他曾強烈表示過，最受不了那種老套。

　　在剪《風櫃》的時期，我幾回去剪接室，聽侯孝賢跟小廖談高達的《斷了氣》，後來互相謔喊廖達，侯達，乃至出入剪接室的諸人都給封了「達」字號，陳達，萬達，甚流行其間。在剪《冬冬的假期》時期，聽他們談費里尼的《阿瑪珂德》，又流行起來喊廖里尼，侯里尼，小廖對他做了快十年的剪接工作已起了倦怠感，他的創作慾望使得他幾乎一看到剪接機就要引起生理上的排斥，偏頭痛。次年小廖辭掉中影剪接師的職務，幫他外甥去做貿易了。

　　小廖的貿易並沒有做多久，常常忘事情，掉錢，掉手錶，於是又回來做電影。和萬仁合作寫了劇本《超級市民》之後，仍繼續從事剪接，所剪《結婚》獲提名金馬獎最佳剪接。但我們都說小廖與獎無緣，除非他去剪快節奏的動作片，大約還有一點希望得獎，如八四年他以《風櫃》獲最佳剪接提名，卻敗給了《省港旗兵》。因為一般總看到快節奏的剪接困難，殊不知那只是技術，其實沒有剪接的創藝。而這一段日子，楊德昌拍了《青梅竹馬》，侯孝賢拍了

《童年往事》，都只有交給別人去剪。

　　我每每想起中影廠西邊的那個剪接室，現在拆掉了。剪接室門口散列著大家脫下的鞋子，所以室內長年充塞一種怪異的味道，加上空氣調節特冷，冷氣跟機器的味道，數萬呎底片像昆布般到處疊掛堆積，小廖坐在六盤的剪接機前，悍穩如一條八爪巨鱘。當大家都疲累不堪紛紛倒斃時，唯他一人盯著那一小塊閃跳的螢光幕仍奮戰不休，間或打開藥瓶，倒出一粒綜合維它命吃。

　　曾經有一整個下午，在香港，小廖陪我和許淑眞過海去購物，他也不買東西，儘走路。向來男人最不耐煩的事情莫過於陪女人逛街購物，問他會不會煩，他道：「不會，比剪接輕鬆多了。」

商業一點吧

　　小廖現在的剪接室在芝山岩雨農橋下，很乾淨敞亮的一個地方。

　　《戀戀風塵》從十月十三日開始修聲（註1.），因《恐怖份子》還未修完，商議兩部白班晚班輪流剪，剪了兩天，小廖快錯亂掉，反而慢，遂讓《恐怖》剪完，十七日再開始全天剪《戀戀》。廿一日剪完第八本後送去廠裡混聲（註2.），至次日清晨混完六本。廿四日

註1. 通常毛片初剪之後就配對白，配完對白再修剪一遍，叫做修聲。「分鏡剪接」剪得緊，在初剪時就決定了鏡頭的銜接次序；「剪接機上剪接」則剪得鬆，待修聲時才細剪。

註2. 修聲之後，開始做音效譬如開門聲，腳步聲、車聲、風聲……等。音效做完，共有三條磁帶，即對白磁帶、音效磁帶、加上配樂磁帶，將之混在一條磁帶上，就叫做混聲，慣稱 mixing。混聲時，可調控對白音效配樂各自的強弱起伏，參差有致。目前台灣最好的音效杜篤之所做出來的混聲，其眞實感已可與同步錄音的效果媲美。

清早，十本半全部混聲完送沖印廠，當天即交金馬獎評審委員看了片子。兩天後領回片子，連侯孝賢在內的工作人員才有機會把片子從頭到尾看了一遍，當下侯孝賢說沒有剪出節奏，決定重新剪過，重新混聲。

十月卅日又開始工作，花了三天剪完，原來的十本半有刪有增成為九本半，再花四天混聲，隔日對了雙機（註3.），無需再改，才算全部完工。

在尚未看到片子之前，先聽侯孝賢說淡水整段抽掉了，後又聽「八三么」的戲也刪除，連恆春仔敘述瓊蔴山中美聯合軍事演習的那段話也沒有了，我差不多是很憤怒的向侯孝賢抗議，他簡直把可以賣錢的「賣點」都自動放棄了嘛。侯孝賢說明他的理由，道：「八三么那場戲，一看就穿，太知道你要幹什麼，太明了，剪進來會被笑話。」恆春仔的一番獨白，放在那裡的場景裡講，想像中非常精彩，可是拍出來一看，卻覺節奏不對，且有「剝削」之嫌，侯孝賢道：「這段事情不該用講的，應該當成一部電影來拍。」

其實以上這兩段在當初劇本討論時，都是侯孝賢感到極為過癮的戲，到後來可怎麼亦用不上，也真是半不由人，半由人。然而我還不信，所以重剪的時候，便聲稱以觀眾代表出席，說不定能為我們做觀眾的爭取更多可看性。

於是小廖把中美軍事聯合演習的長段敘述又加回去，接起來一看，果然岔得太遠，硬要用的話，只會產生一種拿真實材料來賣弄的感覺，故只好割愛。侯孝賢且把阿遠來探阿雲見她被熨斗燙傷，偕她去醫院治療的戲剪掉，使其精簡。剪當中，發現一個問題的癥結，幾乎所有阿遠阿雲的對手戲都拍得不夠好，只拍出他們感情被

註3. 混聲完，送沖印廠印拷貝之前，可供大家從頭到尾看一遍，即畫面的毛片和混聲的磁帶，兩者對一次，叫做對雙機，對過如果要修改，還有機會。

環境壓抑著所顯現出來的生疏，而沒有拍出他們壓抑底下的親稔，正是這個，使得侯孝賢不斷把兩人的感情剪掉，就越來越遠離了當初拍一部愛情故事的意圖。可以說，整部片子是拍出了「風塵」之感，失敗處則在兩人的痛惜之情沒有出來。

然則何以會變成這樣的呢？

剪到第八本，阿遠當兵前夕，阿雲寫一千零九十五個信封交給阿遠，兩人一起貼郵票的戲，花了一整個黃昏到晚上重新細細剪完，已九點鐘，大家先去吃頓飯，一邊聊天。侯孝賢對小廖說：「你沒跟我一起剪過《童年》所以不知道。」

「他媽被你的開場騙了。」小廖道：「不想按照情緒的直接剪法，用岔開的去剪。」

侯孝賢道：「這次我就是不想用《童年》的那種剪法。」

小廖道：「所以現在還是又剪回來了。」

吃過飯回剪接室，將第八本重頭看了一遍，侯孝賢說：「我知道了，火災完就跳火車站送別，寫信封全部拿掉。」

因為從來沒有人想到會拿掉這整場戲，大家都呆了呆，靜默無聲。我是說：「完了，又少了幾千張票房。」

侯孝賢道：「不信，你們想想，應該是這樣才對啦。」

其一，這場戲拍得有點生硬。全片中唯一一場算是表露愛情的戲，用講話把它講出來的，反不如前一場裁縫店裡阿雲幫阿遠改衣服，阿遠來找她，隔在鐵柵欄窗外看她，她為著他去服兵役將要分別而悶悶不樂，看見阿遠來，說：「衣服馬上改好，你稍等一下。」阿遠靜靜望她，也不知要說什麼，卻說：「對面失火了。」但離愁使得兩人也不管那失火的事，由它去燒，窗裡窗外他們只封閉在自己的世界裡。同樣是表露愛情，前一場比後一場感覺好。而兩場的情緒是一個，沒必要重覆拖拉，勢必得剪掉一場。

其二，按電影裡一路拍出來的阿雲，侯孝賢老覺得她跟寫一千零九十五個信封這件事合不上。整部電影是這樣抑制的調子，結果辛樹芬的阿雲也只能夠用什麼話都不說的，而只是為阿遠做了一件

太大的花襯衫，之後為他改襯衫，用這樣抑制的方式來表現她的感情。最後阿遠服兵役回來，穿著這件襯衫，阿雲已嫁人，彷彿又若有不盡之言。當時侯孝賢加拍阿雲做衣服的戲，原意是想把阿雲的裁縫工作跟她的生活揉結在一起，要到這回剪接當中，才把這條隱伏的脈絡理剪了出來。

小廖說念真的東西都被拿掉了，念真會很傷心。侯孝賢道：「拍的時候就沒拍好，現在一剪，不行的地方還是不行。」

要到這回《戀戀風塵》拍完，侯孝賢從失敗處才明白了一個道理，因為喜歡真實，和對於一切真實事物的執著，使得他的電影不但跟環境有密切的關係，而且深受演員影響。他拍人，多過拍其它任何主題的興趣，到這部電影時更突顯了出來。他既不願意假手於任何設計意味的幫助，所有剩下的就是真實的人，和人的生活。他必須依賴在這個之上，面對面的去拍。

如開拍不久，侯孝賢便發覺自己選角色時偏了，王晶文本人的質感，有阿遠的早熟和憂鬱，沒有阿遠的童稚，所以拍到阿遠阿雲的對手戲，每覺不宜，就變別的方式拍，而有幾場重要的事件雖依照劇本拍了下來，到剪接機上一看，仍覺得勉強，就寧可不用了。一旦我們了解了這些做到和沒做到的，了解了侯孝賢的固執於他認為應該是那樣才對的東西，到頭來一切還是依他。我只好笑自己這個商業代表，結果變節為藝術代表了。

曾經聽楊德昌在拍攝《恐怖份子》期間抱怨，許多場景跟手法都是以前用過的，拍起來很煩，又沒勁。一天拍到繆騫人某個鏡頭，鏡頭跟住搖（pan）她彎腰揀了東西後直起身去按門鈴，楊德昌說那一刻他真不想搖上去，最好讓鏡頭停在那裡，繆騫人出鏡，畫面上剩下她的一雙腳就好了，當場陳國富笑他道：「你商業一點吧。」

我們聽了都哈哈大笑，是的，商業一點吧。

出　片

這個才叫做電影

戀戀風塵		恐怖分子	
本　數	鏡頭數	本　數	鏡頭數
第 1 本	18 個	第 1 本	62 個
第 2 本	22 個	第 2 本	50 個
第 3 本	11 個	第 3 本	42 個
第 4 本	19 個	第 4 本	31 個
第 5 本	37 個	第 5 本	36 個
第 6 本	24 個	第 6 本	29 個
第 7 本	18 個	第 7 本	49 個
第 8 本	19 個	第 8 本	40 個
第 9 本	20 個	第 9 本	47 個
9 本半	9 個	第 10 本	69 個
共　計	197 個	共　計	455 個
	9794.10 呎		10447.14 呎

　　如上所列，是剪接室牆上掛著的一塊白黑板，上面有豔藍色奇異筆所標寫的若干數目字。兩種完全不同內容、形式、風格的電影，光從這兩排數目字，已不難想見了。

　　侯孝賢電影的「慢」，是聲名遠播的。十一月金馬獎外片展，展出印度電影大師薩耶吉・雷的三部曲，聽說雷的是全世界最慢節奏的電影，侯孝賢調侃自己道：「碰到我就不慢啦。」所以大家都去看了三部曲。

　　後來《戀戀風塵》試片，片子放到阿遠聞知阿雲嫁人的訊息而哀嚎之後，有一個空鏡，攀（pan）木麻黃樹梢和晚霞，襯著拔亢的笛音傳出，攀了近一分鐘，天心向材俊低語道：「這跟雷有的ㄅㄧㄚˋ（拚）了。」待音樂停止時，鏡仍未攀完，材俊道：「而且好像是我們ㄅㄧㄚˋ贏了。」我把這段話講給侯孝賢聽，他也大笑。

　　適巧金馬外賓紛紛來台觀禮，把今年的幾部新片都看了。一位瑞士影評人米契伊格訪問侯孝賢時，問他喜歡採用長鏡頭的理由，侯孝賢開玩笑道：「懶嘛。」米契聽了莞爾，也道：「好理由。」而在另一個談話的場合，我聽到米契批評某部電影中的長拍方式是「作態」（mannerism）。

　　念真說第一次看《戀戀風塵》，整個人是麻木無感的，或許是自己太主觀的緣故，後來陪別人又再看了幾次，好像有了些感覺，也蠻喜歡的。「畢竟，電影是導演的。」在《人間雜誌》辦的座談會中，念真這樣說。

　　侯孝賢道：「念真一定感到蠻惆悵的罷，其實他應該去當導演了。」

　　而我想起看相米慎二的《颱風俱樂部》時，演不多久，侯孝賢道：「雖然還不清楚他們在幹什麼，可是很有味道，一直吸引你。」又看了一會兒，歎道：「這個才叫做電影。」

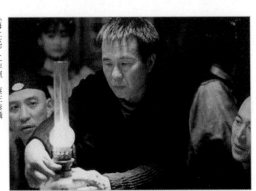

《海上花》工作照。蔡正泰攝

下卷

關於電影

《風兒踢踏踩》工作照

鳳飛飛（左）陳友（中）與侯孝賢（右）

下海記

接到電話是夏美華姊姊打來的。這層關係可繞得遠了：我跟天心丁亞民周平寫連續劇《守著陽光守著你》，製作人朱朱前年製作的一部《秋水長天》的劇本由周平和夏美華合寫，於是夏美華姊姊就打了這個電話。

電話轉到陳坤厚先生手裡，說是想要買〈小畢的故事〉電影版權，就約了下午在明星咖啡屋與侯孝賢先生見。掛了電話，心中很是納悶，不大相信電影界會有這樣尊重作者的君子風度，一邊跟朋友們討主意，共同的感覺傾向都是：電影界非常狡詐，別怕獅子大開口，開了再殺，總之心腸要硬，臉皮要厚。其實這些朋友跟我半斤八兩，這會兒左一副右一帖錦囊妙計，倒弄得我軍心惶惶。

而且說起來不該，我和許許多多自命清高的知識份子一樣向來並不重視國片，若不是金馬獎頒獎典禮轉播，我還不大曉得《在那河畔青草青》的導演侯孝賢先生。電詢丁亞民，兩人翻找連日來的報紙影劇版亦無所獲。除了阿丁提供的、陳坤厚先生是前年金馬獎攝影得主，以及拍過的阿丁很喜歡的《小城故事》之外，就一無所知了。這不但是不該，簡直不敬。然我這廂小人之心度君子之腹，特別選了一襲鼠灰針織套裝、高跟鞋，長髮盤成一髻赴會，自知都老了十歲。如果加上銀絲邊眼鏡，還怕不當做花旗銀行女祕書，唬人得很呢。

約在明星三樓，木板樓梯登登洞洞踩上去，迎空望見窗外橘色塑膠棚半遮得屋裡橙暗，怎麼也覺是登樓而上，走進黃昏斜陽裡去的。見到陳先生與侯先生，鑲大理石圓桌上一杯番茄汁、一杯檸檬汁，我叫了紅茶。

《在那河畔青草青》，陳銘君攝

　　當時我還不知道侯先生已結婚，兒子五個月，女兒都七歲了，見他一張娃娃臉，眼睛圓圓焖焖的很有神采，好像不比自己大多少，問他幾年次，他卻笑了，三十六年次，比我大九歲。兩位先生的意思是希望此戲就由我改編成電影劇本，我心想要回去跟阿丁商量過，但先已喜歡了陳先生的誠樸，就像他的名字：坤、厚。也喜歡侯先生他是看書的，他講起偏愛向田邦子的散文，鍾曉陽十八歲就寫得了一部《停車暫借問》真了不起⋯⋯我聽著一邊訝異：啊，電影界也是會看書的！

　　後來我跟阿丁去碧麗宮看《在那河畔青草青》，進去時遲了些，暗中摸索找位子，戲院裡一陣陣笑語盈耳，氣氛之好，叫我們面面相覷也詫笑起來。八成滿的觀眾，幾乎是台上台下打成一片，這是京戲之外其它任何戲劇形態都難以見到的效果，所以格外令我驚喜讚歎了。

　　《在那河畔青草青》以散文的拍法，喚起觀眾在電影之外種種的聯想和記憶，記憶裡有我們已失去的童年的夢，有每個人一生裡最美好心酸的時光，像初秋的陽光和溪水潺潺流過白爍爍的野芒

花，是如此叫我們珍重愛惜，足夠我們在將來不管怎樣失意的境遇裡都有走下去的鼓勵和勇氣了。我喜歡這部片子它卻也不賣弄童年情調，不誇張人性衝突，拍得流麗自然極了。電影結束我們走出戲院時，西門町正華燈初上，行人如織，心中不免晃盪盪情怯起來，很為自己低估了陳先生與侯先生而抱歉。

　　跟來的幾天討論故事和分場，都在明星。明星的西點是有名的，當門進去，一壁玻璃隔開，罩著雪白圍裙的師傅在裡面做蛋糕，活動櫥窗，每次上下樓看它一回，也覺秀色可餐，腦力充電。明星隔壁是排骨大王，對面巷子的「添財」跟「思蜜」，日式情調中餐吃法，有緣還要再來。第一次故事討論小野因故不到，託念眞帶來一信，信封上寫「給天文，亞民——紙上談兵」，信是這麼寫的：

①片名：少年畢楚嘉？小畢加油？憤怒的小畢？請你們提出看法，原則是要容易上口、傳誦，容易在電視上喊叫。
②十二月五日開拍，時間倉促提前，所以十一月底以前最好能定稿。十一月中分場大綱一定要寫好，以便導演去看外景。③人物不要太多，強調畢楚嘉的個性，越性格越好，要有許多出其不意的行為，讓人覺得不可思議。這是商業，也是特色。④把片子拍得和從前國片不太一樣，不必故意去設計為了商業目的，能夠比過去的國片好，就有把握宣傳，有「票房」。⑤你們過去寫的小說裡面，有些人物和情節都可以考慮放進去。電影和電視、小說不一樣，需要更多新鮮的素材，但情節、人物不宜太雜亂。⑥其他的、希望隨時聯絡，見面或電話都可以。⑦這是一次非常好的投入國片的機會，公司方面不打算干涉。你們好好的做沒錯，我和念眞剛踏入電影圈時沒你們如此不受干擾。

我所以把此信抄錄下來，一面是感激小野，一面是——記得四、五年前驚豔於念眞在《聯合報》發表的〈抓住一個春天〉，那時候的

念真，時隔經年，今天仍然是我們懂得的，年輕而富於生命力和同情心的念真。如果說影劇界與社會是個大染缸，我真高興有小野念真一直是我們熟悉的朋友。

銀海浮沉，這回我可是不知不覺已經淌進水裡來了。

十一月二十七日早晨，我跟侯先生在基隆路辛亥十字路口碰面交劇本，侯先生的車便停在紅磚路旁，拿了劇本即赴中影拍定裝照。那天天氣轉寒，侯先生的長袖襯衫外加了件帆布綠太空背心，上班時間車如流水，他穿過紅綠燈走回車子去，太空背心讓風一吹鼓成了片揚帆，飽飽的橫渡過車流，真是滿載了一船才氣的！我想我已是《小畢的故事》的第一位忠實觀眾了。

一九八二年十二月

我們的安安呀

因為《小畢的故事》認識了幾位朋友，對我而言，這是小畢帶給我的最大的收穫和喜悅。有言、「世緣深處仙緣新」，許多大事，都是在家常平凡的日子裡，不知不覺的悄悄進來，當時不覺得的，事後想起來，恍然大悟，竟是一番悲喜和悵惘。

去年五月寫了小畢的故事，那長長一段日子是我很痛心、黯淡的時期，前塵舊事，斷的斷，了的了，然後決定要去美國走走，給自己定下五年寫作計劃，寫一部長篇，關於海峽兩岸留學生的故事。然而世間事，半由天意半由人，走走卻寫電影劇本去了，且又是這樣愉快的一次合作經驗，遂繼續跟丁亞民又寫了新戲：《安安的假期》。敘述這一段原委，只是想說：珍惜每一天的每一刻每一時，每一遇見的人和物吧。李陵詩、「嘉會難再遇，三載為千秋」，人生苦短，畢竟有幾回？

去電影圖書館看《俏如彩蝶飛飛飛》，陳坤厚導演，侯孝賢編劇的這部電影，今年四月曾赴東京參展，主辦單位來台灣選片，十幾部片子單單看中了這一部，連坤厚他們也覺詫異。去信相詢，回信來說入選的理由是：表現正常生活中正常人所發生的正常事件，成為所有各國參展的影片中極大的一項特色。我看此片，從頭好笑到尾，尤其站在編劇的角度去看，一邊驚喜：啊，原來劇本可以這樣來寫的！一邊才懂得孝賢常常講的，劇本的節奏和運氣（呼吸）。而且可喜是他們取材的泉源來自生活。生活的東西，最好寫也最難寫，不單為技巧問題，是心胸和性情。若把電影語言（鏡頭）來比小說作者的筆致，我愛他們的有如行雲流水，自然成章。

他們——另外還有張華坤和許淑真，也夠稱「四人幫」了呢。

《小畢的故事》是他們自組萬年青公司後拍攝的第一部片子，之前拍過的《在那河畔青草青》、《俏如彩蝶飛飛飛》、《就是溜溜的她》、《蹦蹦一串心》、《風兒踢踏踩》、《天涼好個秋》、《我踏浪而來》，都是孝賢編劇，坤厚攝影，而兩人輪流執導。《俏如》的名字實在太花俏，幸好後來沒有錯過。至於《蹦蹦》，是被製作人朱朱閉關在家裡寫連續劇的時候，每到傍晚，一輛麵包車開來停在巷口，擴音機千篇一律播送著心蹦蹦心串串臉兒紅，把我本來已枯索的腦子洗得越加空白，更可怕是居然有一天，我在刷牙洗臉的當兒發現自己也哼唱了起來，於是誓死拒看此片。當年瓊瑤愛情文藝片風行之下，他們所拍的一系列商業電影部部賣座，《俏如》一片是同類型中最後一部，然後開始改換類型，遂拍了《河畔》，之後《小畢》，再來是《安安》。

即如商業的愛情文藝片，也拍出像《俏如》這樣的電影，方知其來有自，日後能夠拍《河畔》和《小畢》，也非偶然的了。淑真說，似乎電影越拍，越喜歡一種明朗、健康、真實的色調。其實他們的人本來也是如此。所謂「維摩一室雖多病，也要天花做道場」，縱然這個世界原是殘疾病態的，創作者何不負起散花天女的責任，化世界這個大病室為道場。我喜愛他們為人和電影作品中一貫持有的這份誠心，與聰明。

坤厚最年長，喜歡穿球鞋牛仔褲，性子急，生氣就悶聲不響，把張瘦瘦的臉垮得更瘦，真個一位老小孩。孝賢是海外散仙。淑真與我投緣因為都喜歡讀張愛玲的書。她的美麗，是我跟她相處以後，逐漸發現的一種理性之美，特別顯示在她精巧單薄的鼻尖和唇角，與飽滿的寬額。還有她興致很好或天氣很好時，愛把自己穿扮得摩登又瀟灑，不為別人看的，單純是自己愉悅。小張管製片發行，最令人放心的後勤總部，是把三字經當標點符號講話的人，每一開口，刮拉鬆脆，可真痛快，就引我要大笑。

印象好深。那天到中影製片場送《安安的假期》劇本，淑真因前一天急性腸炎，身體很虛弱，大家便幫她把車子開回樹林的家，

《冬冬的假期》侯孝賢
與參與演出的小童星

坤厚駕駛，孝賢陪著，我這個不相干的也一道。淑眞家開雜貨店，住家另在一處，坤厚二男生左一聲右一聲、別野別野（墅）的放嘴上喊，是棟二樓洋房，斜坡路很窄下去，折轉入大門，淑眞下車先去啓了鐵柵門，讓車子開進，再倒入庫內，需要一些技術，坤厚很神氣的把來漂亮做成了。房子廊下擺滿盆栽，陽臺短牆上峨峨獨有一盆紅花，也許是高處風大，也許是曠目所極唯它一株，叫人替它擔心。我們走回大路搭計程車返，淑眞將柵欄推上，順勢斜攀住花雕鐵欄，從空隙中伸出手揮別，臉黃黃的，像小女孩，微弱一笑表示感謝。是春天，卻像秋深長長的風沙吹著，我簡直擔心再一點陣風就會把她欄干上吹跑了。兩個男生回頭跟她招手再見，因爲坡路，天空顯得傾高，塵埃大，成了蒼灰色。我忽然害怕有一天他們的友誼會散了，沒了。記取此刻，很想很想，指著空高的那盆紅花爲誓，我做見證，想說、爲了中國電影的未來——多麼空洞堂皇的名目，算了。

「志士惜日短，愁人知夜長」，我只是或者比別人多一些日短長夜之苦而已，竟至如此纏綿囉嗦，實非本意。

但我眞高興安安就要開拍了。靈感來自張安槿的小說〈流放〉，加入了天心的〈綠竹引〉，古梅的〈夏堤河之戰〉，許多許多。想像這部電影，像外婆從日本帶回送我的一條粉紅撒銀線紗巾，我愛迎著太陽光抖開，看著密密疏疏、絲絲縷縷的經緯，彷彿我的情懷，坤厚的、孝賢的、他們的思緒和用心，共同織出了一片人人都愛的錦爛，我們的安安呀。

一九八三年六月一日

《小爸爸的天空》拍片隨記

一月三日

決定改編天心的〈天涼好個秋〉，片名得另取，因為陳坤厚從前導過一部同名的電影，阿B林鳳嬌主演的。

下午請今村昌平看修訂版《風櫃來的人》，一起還有黃春明、陳映真、張昌彥等數位。看完又去電影圖書館看《母親三十歲》，陳坤厚笑嘻嘻道：「我可不敢去看。」難怪，十三年前掌的鏡，我們糗他：「大概那時候台灣才進口 zoom 鏡頭，三秒鐘一個 zoom，您老兄玩得不亦樂乎，看得人可是天旋地轉。」難怪劉森堯力讚陳坤厚在《風櫃來的人》片中，大膽露骨的使用長拍鏡頭和深焦鏡頭。

我才知道，某些重要場景中不用剪接而用長鏡頭拍攝的方式，能夠準確、持續的保持現實空間的原貌，且能賦與演員一種自然舒展的表演風格，因此較為接近我們現實世界中所看到事物的樣子。深焦的使用，即是拉深了畫面的景深，增加了前後空間的寬闊，前景與後景層次疊映，很真實。

晚上在雙城街欣葉請今村昌平吃台菜。他創辦的一所電影學校自己任總督，把在場宋存壽侯孝賢只當做了他的學生，一一評述他對兩部片子的意見。他拍的《楢山節考》得到今年坎城影展最佳影片。但他講也經常有窮得連買米的錢也沒有的時候，以及某次拍片現場他的太太為一千名臨時演員親手做便當的事，很真切感到他身上仍保留了日本戰前一輩人的諸多品德。歷經敗戰後艱苦恥辱的日

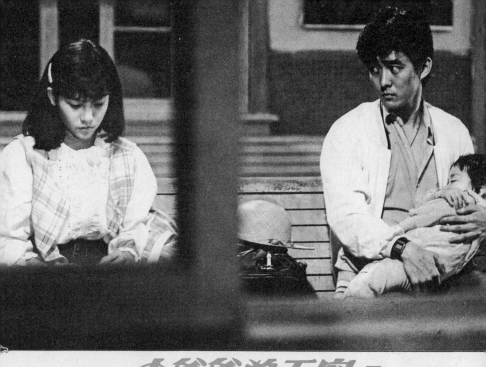

醇淨・明亮・十六歲的傳奇　**小爸爸的天空**　三一股份有限公司出品

子，直接影響到他的電影，都是生存的沉重和血淋淋。席間侯孝賢問他：「拍電影是爲了什麼？」他那方圓周正而農民的臉容很誠懇的回答說：「是因爲愛生活，愛與人有關的一切。」

　　他婉謝了眾人邀他赴東坡居喝茶，他的太太一人留在兄弟飯店，這次他是專程陪太太來台玩的。

一月六日

　　我很曉得侯孝賢對今村昌平爲什麼有那樣一問。日前他讀到席慕容的一篇短文〈童畫與童心〉，說某班小學生畫「我的家」，一位小朋友畫了他們家的飯桌、爸爸媽媽、兄弟姐妹一家圍著桌子吃飯，有湯、有魚有豆腐，桌子下面一隻小花狗，天花板上一盞吊燈放射著黃燦美麗的光芒，這時小朋友卻用一枝黑色蠟筆一筆筆把圖畫都塗掉了，「停電了呀，」他這樣答覆了老師詫異的詢問。在那

塗黑的童畫底下，是一顆純摯的童心，充滿了驚喜和祕密。

拍電影是為了什麼？或者就是為了這一股如童心般永不止息的創作之泉。《風櫃來的人》賣座不佳，觀眾好惡兩極，然而得失一時，比得失更切切於心的，是導演他也要對自己所從事了十年的這門行業發出疑問：「拍電影是為了什麼？」此片後來又花錢重新配樂，重新刪增，念眞逢人便說：「都下片了還有這個勁兒，侯孝賢他媽的眞是，自己過癮！」

侯孝賢說：「其實電影，是在不斷的創作過程中學習做人。」我聽了覺得比說什麼電影是為了對時代社會的使命感之類的話都更實在些。但這是今天，明天還有明天的答案，對不對？

明星咖啡屋混了兩天，還不及這樣好心情的腦力激盪下，刮拉鬆脆便把故事討論完了，由我先寫出第一稿。正事幹完，大家去看《陰陽錯》。農曆小寒，連日來的冷濕今天稍稍轉暖了。

一月十六日

下午討論完劇本初稿，有許多新東西加入，因此與天心的原著出入頗大。芭芭拉·史翠珊改編以撒·辛格的《楊朵》，起先於一九六九年，簽約僱原作者寫了第一稿劇本，史翠珊說：「我們都清楚，辛格先生是無可爭議的短篇小說家，但他的劇本，我的同伴們也公認，實在不能算『電影』。所以啦，我們又請了別的編劇接著寫二稿、三稿乃至現在諸位在銀幕上看到的四稿。」想起當初我自己改編《小畢的故事》，不免臉紅耳熱。念眞就不願自己改編自己的小說，寧可留給編劇最大的創作自由。又說：「我相信任何不是他自己寫出來的版本，他都不會滿意，道理很簡單，一位小說家賣出作品的電影版權後，他就失去了一定程度的控制。改編後的劇本，多多少少都不會是而且不必是他原來的東西，這種感覺，是相當艱苦但必須忍受的。」

我的經驗，忍受倒不致於，小小的詫笑是有的，而隨即又覺這

樣也很好呀,拍出來大家喜歡,我也喜歡了,作者對於自己作品的固執和堅持,很慚愧似乎我不大有,文章餘事也。這回賴定了原著是我妹妹,不滿意也由不了她。但她也放心,從頭到尾連一次亦不過問。

晚飯在「開開看」吃,見報紙廣告白雪在演《初戀的故事》,陳坤厚侯孝賢講給我聽,片中把那種年少的寂寞和日子的無聊靜遠之感拍得好極,與我們現在要拍的片子很近,遂一夥人跑去白雪準備做功課,誰知到了門口發現此初戀非彼初戀,作罷了。

補記昨晚一筆,萬仁請吃「滿天星」牛排,自動電梯登上二樓時,許淑眞忽又拉著我們下樓來,隱身在店中時裝堆裡,朝她指示的目標看,是中國戲院前側,廊柱底下靠角落的一張木條長椅上,坐著一個女孩,與周遭繁囂的環境很不合似的,幼稚而孤單,雖然其實她的穿著考究而時尚。許淑眞道:「看,是不是我們的唐蜜!失物招領。」典出張愛玲〈私語〉,寫她小時候不認路,每次看完電影立在門口等家裡的黃包車來認她回去,感覺簡直像失物招領。我們片子的女主角,唐蜜,就在那裡。

一月廿九日

昨天劇本第二稿寫出,六十七場,三萬字。陳坤厚從香港回來,這次他是專爲去看二十年代中國電影展,只顧講不完的看了哪些電影,如何如何。且攜來一厚本楊凡攝影集子,給我們看其中有一張沈從文的近照。老人笑咪咪的溫柔敦厚的臉,使人想像昔年他寫《邊城》、《丈夫》、《蕭蕭》的時候,以及二十八歲就寫出的一本我們都愛極了的《沈從文自傳》。

陳坤厚侯孝賢的電影,氣息跟沈從文他的人他的世界,很近。但我們是在台灣,假如我們也能夠有像沈從文生長的背景那樣,氣象將會是怎樣的不同。我轉述父親的話:「可惜三十年代的片子你們沒看到。」陳坤厚侯孝賢聽了很悵惘。

二月七日

　　甲子年初五在公司外面庭園放了一串鞭炮，我沒有趕上，今天初六才從外婆家返，帶來鄉下的碧色醃橄欖和大湖草莓分吃。開始討論劇本，取片名。原定「日光男孩」，民意調查不理想，會以為是什麼科幻片。「昨日當我年輕時」太拗口。「星空下的故事」或「青春的故事」，但現在是故事泛濫，別湊熱鬧了。「兩個人的天空」太文氣。昨天父親也提供了一個、「秋天裡的春天」，不然「春天裡的秋天」也可以。取不出來，火大了，就叫「龍龍與唐蜜」，被當成卡通片也罷！還是去看場《表錯七日情》吧。

二月九日

　　找來國光藝校二年級學生楊潔玫，梳裝拍照，看看是不是合適唐蜜一角。早在半年前甄選《風櫃來的人》裡的小杏時便記住這位楊潔玫。飾演小杏的林秀玲也在國光藝校，楊德昌說選得好，尤其不要讓她講話，那一雙黑白分明會說話的眼睛。侯孝賢說林秀玲是小小的紅顏——土紅顏亦可。楊潔玫則靦腆沉靜幾分像鍾曉陽，一看就覺是好家庭出身的好女孩。

　　陳坤厚從香港新購了兩組燈光，上午搬來試用，簇亮亮打起來像五月的太陽光，真叫人高興。他已有把握只要拍出楊潔玫的質感，不必再另外做戲，唐蜜即可此中有人呼之欲出了。

二月十四日

　　為工作推展上的人事糾紛而煩惱。中午吃過飯走回九樓的路上，許淑真在背後指點著陳坤厚跟我撇嘴道：「都四十幾歲的人了，跟小孩子一樣，人際關係還一點不會，直來直去，又不會方

法，行不通的時候就生氣。」想想陳坤厚，倒有佛經裡一句好話可比他，「善心誠實男」。

下午爲唐蜜就讀的學校去看景。先到八里聖心女中，順路去道具查丁的農場，桃花都開了，飄雨紛紛，留了一張紙條給查丁，也無事，望望路邊他釘的一個信箱木牌上寫：強青農場。遂過關渡大橋去衛理女中，轉內湖經達人，最後看了靜修。

二月廿一日

上午去福隆看景，爲著改寫傑龍與唐蜜戀愛的一段。天氣晴暖，走著看著一邊編故事，工作也遊玩，遊玩也工作。

決定由《竹劍少年》裡那對雙胞胎，李志希、李志奇演賀傑龍。他們的父親是名武生李環春，兩人亦長得眉宇飛揚，唯男孩子來看，嘴巴太薄小了些。一個理平頭演龍龍的高中時代，一個留頭髮演專四，雙胞胎用得來眞方便。

晚上約見李宗盛和鄭怡，談談替這部電影做主題曲配樂，歌詞老早謝材俊已作好，大家最喜歡的一句，我是你掌紋裡永遠的妻。

二月廿四日

開始整理劇本第三稿。午後接侯孝賢打來電話，說片名有了，叫《小爸爸的天空》。聞之詫異，告訴在場天心天衣，皆爆笑連連道不行啦，電話那頭也聽見許淑眞笑得人仰馬翻。前天把片名這個燙手熱山芋丟給小野去傷腦筋，他提了個「小爸爸」，有點像喜劇片，許淑眞給它加了個天空，頗白話通俗，亦蠻有想像空間，就定下了。下午這一場笑，很像「下士聞道大笑之。」

三月二日

劇本第三稿送打。七十場，三萬七千字。

想找管管演傑龍的父親。念眞客串工專衛生工程科助教，他笑了：「難道我就是一副像奉兒女之命結婚的人！」正好他太太跟一歲半的兒子都派上用場。

三月五日

十點鐘在中影六樓會議室討論劇本，做最後的修訂工作。劇本尚未打好字，仍用手稿影印。

小野先發言，提出六點意見。一、唐蜜的母親對於女兒懷孕這件事的處理方式應該著墨更多。二、傑龍的父親所加諸於傑龍的壓力不夠深刻，劇中父親始終不知傑龍與唐蜜的事情，是否該有，以及對於此事父親會採取什麼樣的態度。三、少年男女的寂寞，片子味道很淡，是否要以稍強烈的方式表現。四、許多切入的傑龍的回憶，畫面所呈現出來傑龍的造型會不會混淆不清。五、唐蜜傑龍重逢之後追敘往年的旁白，劇本留給導演的空間是否太多了。六、現代父母對待兒女的一種新倫理關係可以闡述發揮。此處小野笑道：「天文應該很擅長寫這個，就像你的父母親對待你們的——無爲而治。」

念眞提出三點。一、傑龍的寂寞孤獨可信嗎？即光是父親對他的壓力這層關係似乎不夠，父子之間其實有一種難言的相通和默契會更好。二、傑龍與唐蜜的認識經過恐怕太簡化了。如兩人從石城走鐵軌到福隆，就我所知，當中有一條最長的隧道，可以「利用」一番。三、唐蜜母親這樣開明的處理此事的背後，應該也有痛心的一面，可借與唐蜜姑媽的談話中透露。唐母所承負的人生的擔當應爲唐蜜和傑龍所知，而感動於心，刻骨銘記。

　　侯製片從他的職責觀點提出若干小節。其中像傑龍唐蜜去福隆玩，來到內河橋頭，釘了柵欄，於游泳區關閉期間，嚴禁通行及游泳等活動，傑龍道：「它去禁，我們又不游泳。」侯製片建議此句不要。的確也是，人家福隆海水浴場好心借給我們拍戲，還落得被暗算一刀。

　　陳坤厚道：「唐蜜母親的絕望，而她以理智平常的方式來處理了，悲劇已經發生，不能讓它再延續，母親承擔下來，讓孩子們好好長大罷。」

　　侯孝賢說明，此片許多地方總總先拍出結果，原因留到後面去說，或穿針隱線留給觀眾去發現、明白，不願拍得太滿，才有味道和電影的魅力。念真道：「劇本中，果都很穩，再把因挖深一點，就好了。」

　　趙琦彬每使我想起秦可卿房間裡掛的那幅對聯、「世事洞明皆學問，人情練達即文章」，雖然賈寶玉是看了此聯當下倒味。所以趙琦彬指出劇本裡一些小孩氣的地方，我皆領受不疑。會議當中他遞給我一張紙條，寫著：「真能通宵達旦等待女兒夜歸的是父親而不是母親──想想應是何種情景。」

　　明天在廠裡定裝、開鏡，放一串鞭炮。三月九日借楊德昌家開拍警察宿舍即龍龍的家。

一九八四年三月

初論侯孝賢

以《風櫃來的人》獲得今年金馬獎最佳影片最佳導演入圍的侯孝賢，距離他去年十月拍完風櫃之後的差不多一年整，才又看到了他的新作，《冬冬的假期》。

做為這兩部電影的編劇，眼看著一方一格的文字如何變生為畫面展現在千萬人面前，從拍戲、毛片、剪接、配音、修聲、效果、音樂、混聲、到拍字幕完成，對我而言，任何一種過程，都是奇蹟。一步步走進電影的深處和高處，發現原來它是這樣的艱難又這樣的容易，最終極處仍然歸結於創作者本人。人，他的思想與性情，直接生化出他作品的顏色，氣味，可摸得可觸得的實在體。

然而我們現今電影創製的條件和環境，大約總是把個人色彩埋覆到最底。電影的領域裡，早已發展到電影亦成為個人一部部「著述」的顛峰境地，似乎我們還在市場、票房、一場糾扯不清的混戰中摸索前進，遑論創作者本人的思想方式和性情表現。是在創造發明的過程與傑作當中，我們目睹做為人，人的智慧可以是如此光輝而有大能力，而鼓舞了我們全部人欣動的心。所以當我們看見侯孝賢《風櫃來的人》以其摯熱的內心，及穩健的電影語言，創建個人風格的第一大步時，我們會是這樣被鼓舞欣動了。因而，期待他的第二大步將是如何的呢？

如果《風櫃》是一部以味道和風韻代替故事性戲劇性的散文電影，《冬冬》便是一部娓娓道來的小說電影。《風櫃》清健冷雋的個人風格，到了《冬冬》，似乎侯孝賢意欲突破個人主義，把風格扎根於民族文化感情的背景上。選擇《冬冬》為題材，原意便想藉一個都市男孩回鄉下外公家渡暑假的故事，拍出中國民間熱鬧而旺

盛的人味煙火氣。電影拍出來，卻仍是保持《風櫃》冷靜的基調，離了原意，拍成是童稚世界探向成人世界初初那份懵懂的惆悵自省。

侯孝賢歎道：「形式跟技巧對我已經不是問題，難的是內容。」

侯孝賢說：「這部片子到處都看得見是技巧的痕跡，其實像這樣的題材，形式應該簡單大派，拍得再揮灑一些就好了。」

他與剪接廖慶松先生，結果還是最喜歡開場紀錄片方式拍下的中正國民小學畢業典禮實況，以及與劇情發展似相關似不相關的二三處閑筆。侯孝賢說：「對電影，我的自覺是很慢、很後來的事。以前我拍的電影那樣流暢自然，好像自覺之後的作品反而倒不如不自覺時期的容易。但要我走回頭路，也是不可能的了。」

侯孝賢開始有形式和風格的自覺，是去年拍完《兒子的大玩偶》之後。他與陳坤厚相識合作至今十幾年，足以代表台灣本土新一代優秀的電影工作者，與留學攻讀電影回國的楊德昌、曾壯祥、萬仁、柯一正等人，有相同有不相同。

侯孝賢使我想起像是當年沈從文從他湘西傍河的鄉村來到上海，剛接觸到新文學運動一派精英時候，他的乍喜乍驚，且愧且惶，他的對於新知識新理念的謙遜無意見，他是著實大大的被撼動了。便在這樣的衝擊之下，侯孝賢出來了《風櫃來的人》。

不久前曾會見一位紐約回來的剪接師鄭淑麗小姐，她把這些時的國片都看了一遍，非常讚歎侯孝賢作品當中充滿原創點所輻射而出的亮光和暖流，看得見導演面對題材時主動有力的感應，而不是拿技巧方法去剖析題材，表現題材。鄭小姐對國片的躍昇一方面感到興奮，一方面仍不免擔憂，她對在場一名澳洲選片人道：「他們

的活力——即他們第三世界在電影技術還未能達到水平的那種狀況下，往往會產生一些是電影先進國家所沒有的東西——好比說，活力，但他們卻以許多學進來的技巧和形式快把它掩蓋了。」

我可以明白鄭淑麗此話，大約如同我們之不願看見洪通的畫、陳達的民歌被都市化了，而且厭惡諸如日月潭山地村的風景化商業化。當然，鄭小姐是尚不致於到像歐洲人迷戀東方風異國情調那樣的罷。

畢卡索要從非洲土著圖騰雕刻中找尋畫畫的靈感，五十年代美國流行歌曲自黑人的嗓音唱腔裡轉化出搖滾樂，亦所以馬奎茲絢爛健壯的魔幻寫實立刻就襲捲了蒼白優雅的歐美文學。與此不盡相似的，數千年前楚辭的生發地以其多水多湖、多香草異化、多神話傳說的一股洪蠻之力，注入北地詩經的正統，後來遂融生而出來了漢賦。

例舉這些，因為沈從文和侯孝賢之故，因為我們今天所在的地方，比之楚邑，是更南方、更荒莽草昧了。

侯孝賢長成的背景在這裡。

他遲遲不自覺的渾沌期，像他幼時鳳山老家城隍廟前大榕樹下，每年一度的南部七縣市歌仔戲布袋戲賽會，那種把腦漿都要砸光光的鳴金擂鼓。像他把所有的武俠小說都唸完了以後，唸金杏枝，唸《籃球情人夢》，最喜歡泰山和魯賓遜。像南台灣炎炎蒸騰的暑日蟬聲裡，他一雙木屐、一條布短褲在大街小巷跑來跑去，濃眉一鎖，自以為是，「十步殺一人，千里不留行」。

表現於他為人與作品裡的這種氣質，是熱情俠義的，寫意潑染的，何時何地都帶著一分未完工的疏曠大氣。

侯孝賢到底還是要自覺的。自覺使他蕪雜的沉淨，線條分明，秀萃中出。《風櫃》拍得冷淡已有不同，《冬冬》後段尤其拍得精麗，令他詫異不慣：「好像不是我的東西——技巧太露啦。」但隨即他興沖沖又起了它志：「下次要拍我岳母的故事，要拍得豐富動人根本把技巧形式都吃掉了那才過癮之極！」

　　侯孝賢他對作品認真的喜悅與懊惱，一如每位作者在創作的程途上，發現終於是跟自己面對，也終於是跟自己比高下。發現最強的敵手是現在的自己和過去和未來在競賽，是一條危險而寂寞的程途。

　　呂學海曾說：「侯孝賢的氣壯。」

　　的確，侯孝賢給我們信心，在於他總是這樣陽剛喜氣。他不是以宗教家悲壯的情懷來行走這條通往藝術殿堂的朝聖旅程，也不是以改革者孤絕的狂熱來投身於推進近兩年的台灣新電影浪潮。在目前電影複雜無力的大環境下，他不苦相、不憤世，只是元氣滿滿的做著一件自己很願意做的事。常常會跌倒，一刻兒又爬起，隨時又興高采烈的上路了。

<div style="text-align: right">一九八四年十月廿一日</div>

記夏威夷影展

　　這次第四屆夏威夷影展係東西文化中心主辦，影片唯觀摩不做競賽，主辦單位的細密周到讓與會者皆感覺出他們的誠意和朝氣。中國電影被邀選參展的片子，香港有《半邊人》、《投奔怒海》，大陸有《秋瑾》、《沒有航標的河流》，我們有《風櫃來的人》。邀請函由美國在台協會轉經新聞局才通知到萬年青公司，提出供應導演跟編劇兩名來回機票旅館免費，及每天二十三塊美金零用的招待。影展的選片取向在能夠反映美國和亞洲太平洋地區人民生活的電影，邀請《風櫃來的人》參展，大會的理由是：「這個故事發生在台灣，但是它的兩個過程──從漁村來到電子工廠和踏入成人世界的自覺過程──卻是世界性的。鄉村的人來到城市，整個亞洲都遍存著這些事實。」

　　保羅・克拉克寫了一篇評介專談這部電影，叫做「地方的意識」。他說，「《風櫃來的人》淡調而平實。它的魅力在於它的冷靜客觀，以及它的當代當地性。那種三個年輕男孩小鎮生活的真實感，那種笨拙努力想要適應成人世界和城市生活的情狀，是電影的力量所在。片子當中，我們深一層看到，台灣的國際化已及於一般人民的生活。」

　　克拉克是紐西蘭人，哈佛大學歷史博士，一九七四至七六年在北平讀了兩年歷史，現任東西文化中心研究員，最近才寫完一本談中國電影發展史的研究報告。他的另一篇評介談《沒有航標的河流》，也多半談電影本身的少，談政治人文背景的多。他提及《風櫃來的人》代表著某些人漸漸成長的自覺，亦即是說：台灣越成為國際工業化的一部份，台灣就越失去了屬於它的一些什麼。

我一邊讀克拉克的文章，一邊詫訝，正如六月間日本《讀賣新聞》某位記者看完這部電影後，問侯孝賢是不是要表達某種反社會意識，侯孝賢當時也是詫異。或者侯孝賢最初的意思，是想對於「青春生命不可預測的哀傷和悲壯」作一番思省吧。

後來遇見克拉克，講著兒話音的國語，我說讀了他那篇談風櫃的文章，他登時紅了臉說寫得不好。他很和氣謹慎，一方面是學術工作者對創作實踐者謙慕，一方面是對中國文化謙慕。他熱心的安排了時間跟地方，親自放映十六釐米的《人生》，在傑佛遜堂，就放給我與侯孝賢兩個人看。

大陸片我在四月香港電影節時已看過，唯《沒有航標的河流》要看，心情也複雜，也單純。就電影藝術來看，《航標》很老式，用劇情的編排把主題托出，整部片子感覺是舞臺劇的語言，而不是電影的語言，因此滯重笨氣。場面調度，演員與戲的處理，顯得生澀刻意。講究戲劇性跟主題性，看似架構宏大，其實粗陋。同為創作者，我非常快樂《航標》不及《風櫃》遠矣。

然而我們不願就此打住，總想看得更透入一些。《航標》與《風櫃》同時也應邀參加第二十八屆倫敦影展和法國第六屆南特三洲影展，理由在哪裡呢？去年大陸最推崇的電影《城南舊事》，曾代表參加奧斯卡影展最佳外片角逐。根據林海音原著照本宣科的這部電影，沒有剪裁，沒有原創，可以說沒有電影自己的生命，只能算文字的畫面翻譯本，而且翻得拙劣。相形之下，另外一部最為外界震撼感佩的片子《如意》，卻始終難以出頭，據聞今年被修剪了很多以後才准派參加雪梨影展，凡看過此片的人都替它不平。這裡便反映出一個事實，讓我們看見中共的開放程度，開到哪裡，守在哪裡。

《城南舊事》寫林海音童年時代的北平，那個充滿人情物意之美的年代，讀之教人感動嚮往。電影取其懷舊抒情的調子娓娓道來，跟中共三十年來諸般遞變完全無涉，所以討好討巧，中共誰看了都會覺得舒服不受刺激。同為八〇年代出品的電影，《包氏父子》

改編張天翼小說，《茶館》是老舍的劇本，《鄰居》、《天雲山傳奇》等片，皆不出政策籠罩下的宣傳，儘管宣傳的意圖力求沖淡，方法也相當高明。《城南舊事》的根本不涉政治背景，在中共四化改革以來的風氣中，就此脫穎而出。

《航標》講文革時期湖南蕭河上三名排筏船人的故事，同樣描述文革劫難的片子，另有《人到中年》，《如意》。三部電影的特色，皆一反過去樣板戲模式，看得出編導在中共宣揚的改革聲中，真心要講出他們自己的話，拍出他們自己的經歷。這份真心肯說實話，使得它們在大陸電影中格外突出、可信、而動人。它們直接間接對文革提出態度和批判，強調人活著、活得有人味有尊嚴這個事情，當比什麼都重要。《航標》能被國際選邀參展，理由在此。

批判文革是中共允許的，大約三十年來大陸所有發生過的殘酷悲慘全都可以算到六六年開始的，長達十年之久的文化大革命四人幫賬上。批判文革可以允許，批判共產黨則不可以允許。因此，當《如意》以其冷靜凝歛的電影語言，直問到共產主義這個制度的本質上時，它就註定要被壓制出不了頭了。

禮拜二早上在梵市諦戲院看完《航標》，冬天卻像是五月的陽光天氣裡，走路去夏威夷大學傑佛遜堂，侯孝賢很為《如意》的導演黃建中惋惜，而一邊並不佩服導演《航標》的吳天明。可是接著看完克拉克特為放映的《人生》，我們的觀感又不一樣了。

《航標》之前，吳天明跟人合導過兩部壞片，八二年的《航標》算他第一部作品，八三年底至八四年拍《人生》，上映後成為今年大陸最賣座的電影，且參加本屆奧斯卡外片競賽。在放映室才看完第一本，只覺吳天明比一年前簡直進步了一大截，包括對電影的觀念。演員控制、戲的處理、鏡位擺法，都趨於向節約真實，含蓄收歛，教人眼睛為之一亮。三小時的片子原分上下集上映，現在剪成兩小時的十六壓米，拍得厚大、而又細膩，與《如意》並列。《如意》精緻一些，《人生》大塊一些。

《人生》拍現時代的大陸青年，背景在陝西，很簡單的一個愛

情故事，反映大陸現社會青年就業的問題。但是我發現，吳天明對他生長的陝西那塊地方實在太愛了。他從小記憶中的黃土高原，青色的天，窮山野水，溫暖的窰洞裡面。他對那裡一草一木的感情，那裡父老子弟姐妹人們的刻骨銘心，他是從那裡來的。所有這些，已成爲他生命的根底與動力，而把電影中「改革」的主題和批判都吃掉了，像柔韌的泥土裡包著針尖。像千年以來中國民間面對大難大劫時，那樣挨忍委身，而又那樣氣長豁得開，故能永不被折。

　　他拍人，拍土地，拍生活裡的悲喜、智慧跟愚昧，相忘於政治。當人們厭惡極了宣傳教條，此片在西安市內放映時，七千人的城市來了兩萬觀眾。有從百里外山窩子裡騎了兩日夜騾子趕來看電影的老農，鄉下人在臺底下大罵銀幕上那個爲求事業發展變心的年輕人是陳世美。一般青年看到自己在其中，知識份子看到他們的挫折跟苦悶，長一輩看到世故人情。而我們，看到在那樣一個僵悍窒息的制度之下的中國人，海峽兩岸全部中國人我們的命運共同只有一個啊。

　　我既驚既喜看見還有像吳天明這樣一位道地的中國人。張愛玲寫過一篇散文叫〈到底是上海人〉，讚歡上海人的「通」，對吳天明我想到一句、「到底是中國人」。要承認別人是你的對手，的確不是件舒服的事情。吳天明四十五歲，黃建中略小一點，他們多少備有知書達禮的正規教育基礎，他們之下，年輕輩就真空無人了。

　　梵市諦戲院座位可容千人，熱門片子場場皆滿，《風櫃》居其一。放映之前，影展主席畢特嫂簡介影片，並介紹出席該片的電影工作者上臺說話，此時最切身感覺幸好我們是來了。星期二晚上六點半放映《風櫃》，負責接待我的「主人家」勞先生夫婦數人陪到會場，見排長龍買票來看我們電影的人，心中仍然是歡喜緊張的。

　　吳天明也來看了。電影結束後拍照恭賀的人群中，吳天明匆匆過來跟侯孝賢握手。他說：「我沒想到台灣拍出這樣新的電影。戲劇的編排容易呐，用生活材料點點堆堆把故事說完才真難。喝！那麼多、豐富、隨手揀來的東西，你一點都沒把生活戲劇化。很多細

節，好像沒什麼關係的東西，對我，那底下的情感非常之震撼。」因聽侯孝賢說希望以後拍出的電影是內容蓋過了一切形式和技巧，吳天明高興道：「對對。國內好幾個電影學院剛出來的導演，講究外功，那不成的，走走就走不下去了。我一向說練內功最要緊。」他對侯孝賢說：「我及不上你。」此話勞太太聽見他跟一位記者也說：「我們不及他們那兩個年輕人。」其實這個意思吳天明大可換另外一種說法的，我相信他講的是真話。

星期三晚上看印度片《事情結束了》。Mrinal Sen 係印度數一數二名導演，六〇年代他是社會主義激進份子，電影充滿了煽動情緒，然而過去十數年的世事變化讓他了解到，沒有深省而光做反動性的抗議，實在是不負責任的，他最近幾部作品態度和風格改變了很多。如參展這部，他關心的焦點已從社會問題移到人際之間，人本身的軟弱煩惱處。我們看見他掌握電影語言已十分裕如，整部片子有種低迴而迫人的氣氛，精刻，稠密，侯孝賢搖頭歎氣道：「這是阿德他們 A 型人拍的片子，我沒辦法。」阿德是楊德昌，我一直不明白為什麼大家不喊阿昌。

也看了一部美國片《另一個星球來的弟兄》，在影展開幕典禮後放映，講種族問題，替黑人說話的電影。看得打瞌睡了，覺得還不及當前許多國片拍得好。

我寫這篇報告，是希望我們對於現實的許多真狀，不因誇張了看它而氣怯，也不因減少了看它而自滿。在清澈的明白中，自然生出志氣和胸襟，是侯導演說的：「人先要大，他拍出的電影才大。」

一九八四年十二月

《青梅竹馬》訪蔡琴

引子

　　銘傳唸書的一個好朋友講他們同學在爭論蔡琴到底是好看的還是不好看。蔡琴有一天就親耳聽見這樣的對話，是一對年輕夫婦經過唱片行，看見蔡琴新唱片的封套照片，太太說：「蔡琴越來越漂亮了。」先生說：「還不是尖端科技下的產物。」夫婦倆研究著蔡琴到底整形美容過了沒有。蔡琴走在他們身後，真想叫他們回頭看看她。我以為蔡琴好看實在是因她人聰明，聰明而又有活力，使她在歌唱界成為一種個案，若稱之為「蔡琴神話」不知可不可以。

　　長久以來，蔡琴的歌予人雋永，有品味的實力派形象，與學生知識份子這個層面結在一起，「蔡琴神話」代表著我們社會廣大群眾中的正派、溫情、心智成熟這部份。從流行文化考察人們的心理，較之羅大佑以人道精神為意識形態吸引青年人，或是李恕權挾其商業行銷的吹漲之勢風靡少男少女，蔡琴像是浪濺波翻時髦底下的深水，寬平的流著，接近於更多的市民們。

　　因為一般人感情並不是那麼極端和激昂，對於年輕人的喧囂或亢奮多半好意解嘲之：「他們還會長大的嘛。」事實上，他們結婚成家之後，也都和平了。和平的另一面意義也許要被貶做平庸與世故，然而「一切有情、依食而住」，柴米油鹽裡有著最直接的常理，最簡單的智慧。因為是在斤斤計較生活著，必需付出真情跟氣力，弄得灰頭土臉，風塵僕僕，是這樣的平凡世俗了，叫我感動沉

吟良久，深以爲自己所不及。

　　和蔡琴比較熟起來以後，發覺她的確是很入世之人。講一位女人具有內在美，大約會是最笨的恭維，蔡琴的好看當然亦不屬內在美那種，起碼一般公認的婦德她皆沒有。有時候她甚至作風大膽，粗率坦白，但又絕不是女強人或男性化，二者都是我們討厭的。影藝圈逢場作戲，戲劇化的事太多了，她又不成。她要很踏實的生活內容，許多人以機智跟高級情調談戀愛，她不來的，要戀愛的話她就要結果。因爲結婚不能靠情調，是要付出熱情的，她喜歡普通女人該有的婚姻家庭肉體的生活她都要有。只有在這種充實的生活裡面，她就氣足神旺，有潑辣和風姿。所以如果我說蔡琴好看是屬一種紅塵的魅力，當不致引起誤解的吧。

　　蔡琴世故，幾乎從來不幼稚，但她認眞，做人做得起勁。因著認眞，說她通達，她又非常計算是非，委婉曲折的事可大不合她脾氣，她因此也常常得罪人。只是她不怕，曉得位置在哪裡，不會把自己膨脹或侷促了，做出浮誇的行爲，久久，人家看出她的實力和氣量，倒又回頭找她了。

　　一次楊德昌讚歎她：「蔡琴好豐富，懂好多哦。」我完全同意這個看法，心想蔡琴的道理從火雜雜的現實過出來，所以她每敘事說理都是眞話，不打誑語，也常五味雜陳、煙火氣嗆得人一頭臉，就正是這種辛辣的生命力。她認眞喜歡一件事，認眞討厭一件事，並要插手去管，所以有她的地方，總是多事，她四周自成氣氛，親和熱鬧。

　　蔡琴說：「我的歌就是娛樂。」她從來不想在歌裡教育群眾，像羅大佑；也不向聽眾挑釁，像蘇芮；也不諂媚。她的歌大方，賞心悅耳，的確是歌藝，故能唱得長久。曾經有電影公司找她拍片，她一點不考慮，這次楊德昌請她演出《青梅竹馬》女主角，她爽快便答應了，這實在是她的世故與聰明。偶爾聽她聊起拍電影種種，又都是道理，言者無心，聽者有意，於是動了訪問她的念頭。

關於這個故事

　　一個現代都市的愛情故事，阿隆與阿眞他們兩人的一段眞實記錄。

　　電影開始，阿隆阿眞正當人生中壯年立業的階段，但他們面臨著一個尷尬而艱難的處境。阿眞任職住安建設梅小姐的私人助理，因建設公司爲某企業集團收買盤交，阿眞不幸失業。這時候在美國呆了三個月的阿隆回來了，除了帶回許多洋基隊棒球比賽錄影，他沒有帶回其它新的前途。再見面，日光底下無新事，有的，似乎是更多的阻隔與失意。

　　生長在西區迪化街的阿隆阿眞，正如台北市過去十年的成長變化，阿眞隨城市繁榮的東移，而與阿隆所執持卻逐漸沒落中的老西區，一天比一天更遠離了。阿眞心目中的梅小姐代表著東區所有高級品味的生活素質，她期望自己擁有那份素質自信。然而現實中她的人事遭遇，那些忙碌幹練的上班族，也是那些在 club 閒扯閒混的男女們。她以爲會跟別人不同的小柯罷，但他也不過是比中產階級庸碌的無個性多了一點思想跟情緒，當阿眞把他的話「我太太不了解我」拿來取笑他時，他還能給阿眞什麼。

　　阿眞也不能像她的妹妹阿玲這一代。狄斯可一代的迅速奔擲於物質逸樂毫無猶豫，燃燒他們十七八歲的青春像煙火在天空炸開一剎那白熾，阿眞想把自己變成煙熾，煙熾後的灰燼也罷。可是不行。他們——其中有一名叫做小鬼的男孩——什麼都不在乎，不在乎到對人對物感情的粗糙劣等幾至於無知的時候，他們竟像小獸一般無明。甚至小鬼對阿眞的愛意連他自己亦陌生得不知爲何物。對愛，小鬼他該要什麼？該做什麼？就是最後他鑄下一樁不可挽回的悲劇，他也不知他做了什麼。

　　在這個社會轉換時期新人際關係下生存的阿眞，她去哪裡找到

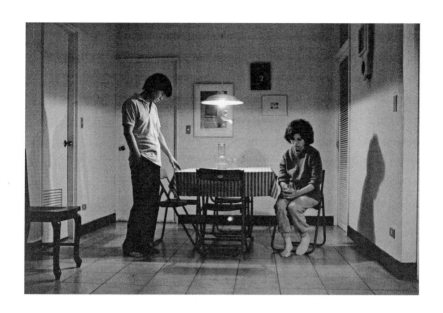

慰藉與力量？她發現，結果仍然是阿隆。

　　不同於東區摩登的生活面，阿隆有熱，有俠義，有動力。這種氣質使他不斷跟過去的世界牽連不完。阿眞那位一身一氣大男人作風的胖壯父親，以及那位他們少棒風雲時代所崇敬的教頭。教頭的女兒阿娟嫁了一個酷似阿隆的日本棒球選手，而終於不能忘情於阿隆。以及阿眞馴良的母親，臥病的祖母，與迪化街老家衖堂前斜陽遲遲。舊的世界畢竟要過去，但是「過去」，本來可以成為前人的澤香，後人活著的深邃富麗的背景，而現在只見「過去」紛紛破落倒塌，不被記憶，不被存念，現世變成一塊沒有根基的浮土了。對之若還有人不甘心，不服強，那人或者就是阿隆了罷。

　　大環境之中的平凡人，阿隆也做的是、當阿眞父親生意失敗逃債避難時，他把許多承擔了下來。他對老友阿欽的懦弱受欺，只能去把阿欽老婆從天昏地暗的麻將桌上拽下摔回家裡。在阿眞那些時髦的朋友面前他說「我做布」──即紡織業，他是譏諷。他熱愛棒球，愛的也許就是棒球擊中棒球時那絕對精準的一聲響徹。他在跟

人擲鏢賭時間的憤鬱裡，在卡拉 OK 放歌豪賭輸掉一部賓士的縱恣裡，他其實在焦灼等待著現實當中那稍縱即逝的機運，而他能如一記好球百分之百擊中它。

景氣起伏的經濟潮勢中，許多人上來了，下去了，許多人遇見了、錯過了。阿隆阿眞同爲一代之人，他們不是那麼新，也不那麼舊。他們不是那麼容易妥協，卻也不徹底到足以變動環境。此中多少頓挫屈辱，像重重灰塵遮蓋了他們本來單純的愛情。他們幼時共有過的美好偶會撥開塵埃，讓他們驀地看見了彼此，落下清淚。人的感情，豈不是在找尋彼此擊中，毫無隔障的那份眞心直信。

電影結束時，阿隆阿眞似乎看見了嗎？大環境仍然四面八方都在，一刻的碰見與了悟，夠他們去走長長的人生嗎？「青梅竹馬」四字，慣講的熟語，楊德昌給它翻了題，成爲是眼前的、當令的，不得不去想一想的。

蔡琴說呢

阿眞由蔡琴飾演，根本是性情不同的兩個人。起步寫小說的大多數作者，總是從自己最熟悉親近的人物事情寫起，往往帶了濃厚的自傳色彩，這也是最自然動人的方式。目前國片喜用新人，多半就是不要演員做戲，他頂好做他自己，導演感覺他，捕捉他。蔡琴頭一次拍片做別人，未免太冒險了吧。

蔡琴說，自己演自己，大概對演戲這回事就沒像現在懂得這麼快了。演阿眞，我才發現原來我這個人裡面還有那麼多東西，都出來了，很過癮，很好玩。演戲是「眞的」在「裝模作樣」。

從裝模作樣講起安迪幫她拍唱片宣傳照。擔任攝影的模特兒，他不能是按照生活裡直接的舉動和面目出現在開麥拉前面，而須是跳開寫實，跟平常生活的樣子保持距離，這就是裝模作樣了。安迪拍過一個不懂得裝模作樣的影星，發現生活的節奏並不見得是舞臺

的節奏、開麥拉的節奏，結果到底無法拍她。普通模特兒是「假的」在裝模作樣，觀眾馬上就感覺到了。真正的裝模作樣，明知那是假，依然引起眾人同悲同樂，遂成為戲劇的基本出發。

侯孝賢飾阿隆。蔡琴侯孝賢搭檔，聽見的人無不驚笑起來，約是侯孝賢平日要寶慣了，親近的朋友們沒人相信他會是男主角的料。兩人又諧趣戲謔，開拍之前蔡琴擔心見到侯孝賢那張臉就要笑，膠卷都笑光了怎麼辦。侯孝賢其人面如滿月，上了鏡頭簡直成大餅，故此他的藝名又叫 Pizza 侯。

蔡琴說，我們都來真的。鏡頭一個一個拍，即使不是我的鏡頭，也要跟孝賢對戲，他才動得來，相反我也是。對空物或拳頭講話表演我們沒辦法。一次次來真的，之耗精神，像被掏空了，所以怎麼可能軋戲呢！演員他的確要很多很多心神和體力，不然就見光死。幾場重戲我和孝賢完全入戲，那麼真，令我們難以忘記，幾乎惆悵了。後來看毛片，都叫我失望，覺得怎麼樣總差一截，不及那時候那地方的情境，非常悲傷。

一次他們看完毛片去吃飯，車上蔡琴講銀幕上給她的感動不如現場演時，她見楊德昌聽了冷笑，孝賢呱呱說她這是沒經驗，等配音聲效配樂之後就不一樣了。當下她只覺寂寞極了，望著車外的街上，想哭。

有一場在阿真公寓的戲，兩人隔著飯桌，阿隆問她錢夠不夠用，阿真怨他不知她要的是什麼，美國回來以後還沒跟她好好講過話。頭一回合 NG，楊德昌

說差勁差勁，過去蹲在蔡琴坐著的椅子前，低語道：「我要這個——低低的沉在這裡，低低的……」他平比著兩手朝下方抑了一抑，就算教戲。然後再開攝影機時，不一樣了。旁觀者彷彿看得見飯桌燈下明黃的光影一寸寸凝澱下來，暗黃的浮在地上，阿隆阿眞他們的情感日積月累，有顏色有重量的沉澱在底下，而他們的言語只能在稀薄無色的空中來往，碰不著，打不中。蔡琴輻射而出的光能立刻變化了整場的氣氛。她準確抓住了導演要的東西，準確傳達出來，楊德昌讚許之餘更多歡喜和感知。

　　侯孝賢曾說，忽然覺得眞是感激電影，如果沒有電影，不知自己會在哪裡，不會不足，不會更多，可是永遠也不是現在的這個人，一生也許就過去了。楊德昌蔡琴他們將也是這樣在電影工作中體驗，人就一步一步往前去了。

　　問到蔡琴演唱演戲有何不同？她說，有一天早晨醒來，覺得自己可以死了。你們寫小說的人，每一天對你都很起勁吧，你裡面會有一個聲音叫你去看東西，寫東西，每天是新的，會想要好好過它。演唱是很快樂，卻不能給我這些。記得試鏡那次，跟孝賢對一大段對白，開頭有點怕，很快進入狀況後，都忘掉了，自己就是一直在給，給阿眞這個角色內容，一直給，發現能給出好多好多啊！那日眞是驚喜，說不定是個轉捩點，因為以前從來沒想過可以演戲。你們常鼓勵我寫，我老不認為能寫。但是演戲，對我而言，居然能從自己身上發動東西，說不定就像你寫小說用的筆，我是用演戲來說自己呢？

　　不知道蔡琴是否就此走上不歸路，若是有機會，夠好玩，她一定還會跳下去的。

　　她笑劇照上阿眞那張臉容，明明像土著，非洲土著。而且片中幾番需要抬眼的鏡頭，她總之十分彆扭，NG 數次後眼皮竟就拉不起來了，才發現她這一輩子以來垂眼看人，結論是：完了，蔡琴這人根本就是睥睨世界，自大狂一個。但我看多半是她摘掉近視眼鏡不戴了之故。

　　金馬獎外片觀摩展那陣子，蔡琴把柏格曼的電影皆看了，她有她的認真。開鏡前，她同楊德昌侯孝賢賴聲川去龍山寺燒香，從正殿拜到中庭，到裡間，一座一座拜進去，拜出門，宛覺日來浮揚的心思一階一進都寧靜了下來。最後楊德昌跟她把金紙送到金爐去燒，守著爐，市聲恍恍的在身邊，又像在遠處。火光剡剡跳上臉來，是真的。

一九八五年一月廿五日

金沙的日子

　　電話訪問，問我對於「寧爲女人」四字有什麼感想。我是歡喜身爲女人的，這種歡喜特別是在遇見自己所愛的男人時候，覺得日子是金色的，年華如流水。有詩云：

　　別後的日子因思念
　　像水底金沙
　　沉澱在家常瑣碎底下
　　明湛的心
　　要把書桌仍然每天擦一遍
　　陶瓶換水插菊
　　日子從窗紗前流過
　　等你回來
　　我還是這樣清麗

但我又羨慕男人世界，那種男人與男人之間的交情，像數學、物理學，是陽光與理知的白亮世界，我永不可及。從男人的極致裡看到女人的極致，我也才懂得做爲女子的天寵和驕矜，可以是如此。寫這篇文章，好比站在生活的恆河沙數中央，隨手一掬，都是金子。

有女同行

　　漂亮的女人，不但男人愛看，女人都愛看。這次赴日本參加台

灣電影展，同行的女星五位，楊惠珊、陸小芬、張純芳、陳秋燕、蘇明明，日文稱做「女優」。我很喜歡早晨出發時，坐在巴士裡，看著她們陸續從赤坂王子飯店出來，每天不一樣的時裝，轉出透明玻璃旋轉門走到車上，那段路水泥白地，總是曠風獵獵。也許因爲知道是被人在看著，也許因爲風中行走，每個人都讓我覺得她們立意要自己成爲是最美麗的，至少在那一刻那一段路上，這樣的心願使她們帶著彷彿絕裂的氣勢，冷香凝豔。

回程飛機上跟蘇明明坐一起，她打開袋子給我看，買了好幾打絲襪，日本的絲襪有光澤，比台灣製的好。陳秋燕家庭主婦，永遠最快曉得哪裡的東西又好又便宜。張純芳帶了兩個象印牌電子鍋入關。楊惠珊常吃零食，亦分給大家吃。廖輝英打了數通越洋電話回台北，不放心丈夫，不放心出疹子的兒子。我參觀京都清水寺，經過寺前那條繽紛的民藝街時，被念眞孝賢攔禁跨入任何店舖，以免溺斃當中。是這些，成了女性之間的交情和知己，實在好笑。

而我與楊士琪曾有的緣份，不過也如此。那是去年三月，台灣電影節在香港舉辦期間，楊士琪以《聯合報》記者身份隨行，訪問中文大學吃晚飯的時候，唯她一人爲觀察香港學生的現場反應，又去看了一遍《兒子的大玩偶》，我一直記得她斜吊著披風向大禮堂走去的身影。離開中文大學回尖沙咀的火車上，聊著各自採購了些什麼家當，比貨色，比價錢，興致非常高昂，相約到彼此房間觀摩戰利品。楊士琪很得意她買的草編杯墊，一隻才港幣一元，一口氣買了好多，簡直可以開店了。然後與她同室的蕭志文一齊再到我們房間，淑眞展示她八百元港幣的一件洋裝，我是印度絲巾。以及最後我到底忍耐不住，把藏在行李袋裡一包東西抖開，是件和服，爲了著迷衣上的一整幅櫻花江山圖畫，明知不合時宜得可恥，還是買了它，都不敢給淑眞看見。果然一拿出就惹來闔堂大笑，四個女的笑倒成一堆。楊士琪五月二十日凌晨去世，享年三十三歲。我們在一起的那天晚上，絕對不是偶然。

迢遙路

　　短短的一程路，常常卻有永生永世之感。

　　一次是討論《青梅竹馬》劇本結束，從公司出來，與孝賢陪楊德昌走到總統府前看景，經長沙街，寶慶路上連棟的中央銀行和台灣銀行，從頭到底鑲釘了滿滿的燈泡，樓頂鑲出橫排金碧大字：「三民主義統一中國」。後來攝入銀幕上，是一列少年男女駕著摩托車隊飛駛而過，輝煌的字牌跟大樓迅速退後不見，就有影評人提出，這個強烈的對比畫面暗示著太多的評擊。我們走到府前廣場，秋晚涼涼的，當空舊曆十九的月亮，仍有圓意，照過古今城廓萬里，現在照著我們，而那邊是西門町，力霸百貨的玻璃電梯載著一廂燈火人影昇到空中。明天是國父誕辰紀念，介壽路上的矮榕都掛上了各色燈，打樹下閑閑走過，絢爛如夢。

　　另一次是寒天吃完自助火鍋，成都路走到新公園，過衡陽街時，蔡琴說：「日曆都出來賣了，一年又要過了。」她穿著棗紅毛線長裙，墊肩大翻領乳白毛外套，沿路看看首飾，進文具店買了兩本日記簿。楊德昌為孝賢選愛迪達球鞋，要他把鞋穿舊，以便飾演戲中的阿隆可穿。雨後的空氣透清，男人有男人的話題，走在前面，我跟蔡琴走在後面，唯有安心，四人像昔年我在淡水讀書時的年輕日子，但我們都三十歲了。只有我是搭公車的，眾皆陪我等車，紅磚道上一行蔽蔭的綠樹，不久前開滿了紫花，一扇扇橘黃色站牌隱在樹下，使我喜歡來這裡坐車，想著如果生在好的時代裡，食衣住行一切，遍地應當如此。蔡琴忽然歎說：「孝賢比楊德昌溫柔。楊是細緻，可是很冷，像他的電影──冷緻。」

　　我坐在 209 車上，轉出公園路，又看到釘滿燈泡的東門城樓，凍燒得轟轟橙橙。有一天，電影也將成為過去的時候，這樣一個夜晚不會過去。

歡顏

　　《青梅竹馬》在淡水高爾夫球場背後一棟別墅拍內景，我也隨去，樓下拍阿隆，我跟蔡琴便佔據了全屋最暖和的一間臥室，擁在被窩裡聊天，大部份是聽她講楊德昌。她亦講要幫我設計兩套禮服，我偏愛櫻花色，若是緞黑、絲絨黑，配合簡明的剪裁，也會很好。她主張我試試礦石灰，那種色感會格外襯托出作家氣質，如果出席座談會之類的場合，鐵定一把罩。她講「作家」二字時鄭重的語氣，正如一次在她家裡，她替我改變造型，窄裙換了牛仔褲，套件棉質白襯衫，真皮寬皮帶鬆鬆扣在腰下，外罩原木色落肩長毛衣，袖子抽到肘際，翻出棉白襯衫袖，一條樹皮灰圍巾繞過頸子垂在兩襟，長褲底下叫我三百元買雙球鞋可也，鏡前一照，雖不成其為 Yuppie，倒是蔡琴說：「看看，像不像職業作家，知性女性。」她那股鄭重的樣子，就是她的嘲謔，兩人相視大笑。

　　楊德昌不時上樓烤暖，我們就打住話不說，光望他笑。傍晚放飯，我和蔡琴仍坐在被窩裡吃便當，楊德昌捧著飯盒，笑道：「天文你知道一件事嗎？」我說我知道很多，你指的是哪一件呀。他笑了起來，看著琴對我說：「我們三月要結婚了。」大家都為楊德昌的傻態笑了起來，他又再說一遍：「我要結婚了。」連他自己也不能相信似的。

　　吃過飯等打光，蔡琴睡著了，整個人埋進被子裡，露在外面的頭臉，戴著楊德昌那頂商標鴨舌帽，帽簷覆住臉，熟睡的她像個小女孩子。孝賢也睡死了，半截身子在床上，半截吊地上。屋裡只有一盞枱燈，我就著不夠亮的燈光看書，楊德昌靜靜靠牆坐在房間一角。我偶然抬頭看見他，他坐在那裡的神情，好像一尊守門神，守著此刻屋中所有，而不管是愛情或友情，他都執意要守一輩子。

　　許多事件飛過我眼前。曾經中午接到他的電話，大叫：「我寫

完啦！」弄了幾個月弄不出的《青梅竹馬》劇本，一天一夜之間竟就下筆如有神助的完成了。編劇幾人在他濟南路家裡做功課，研讀錄影帶大島渚的《少年》，他且把《少年》的分場細細列出一張長單，影印了分送給大家品閱。星期天中影廠剪接室外邊，賴聲川抱了一隻橄欖球來探望他，跟孝賢三個人，在停車場上拋橄欖球，明明是三個大男孩，越拋越跑開去了，混進遊人雜遝中。煙塵塵的午后陽光，迴盪著文化村播送出來的流行歌，俗濫的歌聲，卻唱得秋日長空秋陽闊達。我坐在階梯上捧讀劇本手稿，並不為劇情，哭了。

　　想要說，二十年後，但願朋友都健康。

<div align="right">一九八五年三月</div>

《童年往事》製作

　　這是一部自傳性濃厚的電影，可以說，幾乎就是侯孝賢導演的生平。早在第一次當老闆投資拍攝《小畢的故事》之後，侯孝賢即想以這個題材投資拍片，第二部《風櫃來的人》拍出來，卻演變成另一個故事。時隔兩年，在負債累累的情況下，侯孝賢曾經考慮過各種商業性的選材和拍法，結果到底不能忘情於《童年往事》，遂由中影出資拍攝。

　　這番輾轉的經過說明了某些事實，其中一件便是「侯孝賢已成為目前台灣電影最重要的創作者之一」。他電影中的原創力，以及屬於他自己的電影語言，使他置身於電影「工業」之中，而跳脫之外，成為創作者，通於文學與詩。這種素質形成侯孝賢電影的基調。

　　《童年往事》裡，可預見他還想要超過個人創作的境界，走向更廣闊普通的人生全面。此在編劇和拍攝過程中，傾向於捨棄種種設計、臆造、編排或自我風格的沉溺，而更喜歡選擇原料跟事實，相信事件的原貌最具說服力，才能夠是充實動人的。

　　片子的主景即在高雄侯孝賢老家，無人居住的破房子翻修後，重現二十幾年前的生活樣式，物是人非。當年的哥兒們唯阿猴還在，有一天騎單車來看老朋友，老朋友在阿猴眼裡永遠不是什麼侯導演，仍然是當年那個愛唱歌愛耍寶的阿哈咕。鄰居王媽媽說：「阿哈得到金馬獎，我替他在地下的父母感到高興。」某日侯孝賢剛吃掉一個便當，王媽媽又送來一大碗炸醬麵給他，侯孝賢嘆道：「誰幫我吃掉罷，不吃掉我會被王媽媽打死，吃掉我會脹死。」工作人員大家都笑了。

陳懷恩攝

　　五月十一日開鏡，七月底殺青，拍片現場像是一個大家庭。感謝所有同仁，我們共同做出的一件誠實的作品；感謝王媽媽、張俊賢、葉有中、王德興夫婦的熱心幫忙。也感謝許多不可知的因緣聚合促成了這部電影的完工。

<div align="right">一九八五年七月</div>

請注意大陸電影的發展

　　這次金馬獎外片觀摩展，看過的九部片子當中，最喜歡《大幻影》，如同讀到喜歡的文章，即刻充滿想要一見作者本人的衝動，因爲我深信「文如其人」，當然也絕對是、什麼樣的人拍什麼樣的電影。假如遇見尙雷諾，我一定會高興極的跑上前去，告訴他：「我喜歡你的電影。」

　　將此當做評判一部好作品的最高標準，自是要被許多人斥爲主觀、專斷，不合乎「科學精神」。然而處身於我們這個「多元價值觀」的時代，凡事客觀，凡事民主，亦終至於凡事沒有立場。沒有立場，等於沒有可立足之點，那麼，要拿什麼做爲茫茫時空中我們自身的座標？所以許多人都染上了「無力感」症。

　　爲恐罹患此症，我甘冒大不韙，但願自己更多一些──主觀。是的，主觀，爲什麼不？

　　根據我的主觀，曾經在《時報周刊》九月的「觀點」專欄寫過兩篇文章，提出重視大陸電影發展的言論，恓恓惶惶，口乾唇燥，何以要如此急切呢？因爲，中國電影將成爲民族電影舞臺上的重要角色，我們應當搶先。

　　「民族電影」，該這麼說，凡「好萊塢」以外的電影，都是。它包括了諸如歐洲電影、澳洲電影、印度電影、日本電影、巴西電影、和中國電影，等等。好萊塢電影仍然還會是電影工業的大本營，民族電影更迭起落，隨著新的經濟中心的顯現而東移，這個優勢範圍包括日本、東南亞、和阿拉伯灣。

　　民族電影有別於好萊塢電影，最叫我們欣動之處，是閃爍在民族電影裡的創作光芒，猶如在今天荒枯壓迫的機械文明下，我們珍

惜任何一點點屬於人的情感、人的美德之類的這些素質，我們也珍惜民族電影的原創性。比之好萊塢，歐洲電影一向品格高標，寧靜致遠。

　　但是現在，連歐洲電影也衰頹了嗎？就像工業先進國家的人口繼續老化，福利制度拖垮國家經濟，失業率高，最可怕的，人民根本缺乏工作意欲，生活沒勁。反映在電影上的，凝縮到人我關係的主題探索上，即使披露得透徹，也是令人慘澹氣悶。又或者狹窄於營造形式跟美學，那就更令人墮志。

　　例如獲得一九八五年柏林影展金熊獎的英國片《陌生男子》，看完後，我竟起了一股無名火，心想，原來你要講的東西就是那麼些，小題大作，卻用了那麼繁複炫麗的結構！有一種被騙的感覺。後來聽見一位做攝影的朋友，稱讚這部片子是一部「純電影」的電影，頃刻間，我的惱火轉成頓悟：難怪，大英帝國，這個沒落的貴族，是衰了。

　　「純電影」，讓我想到「純文學」和「純藝術」，詞似褒似貶很曖昧，對我而言，引揚雄的一句話吧，「文章小道，壯夫不爲也。」

　　我很感激國際影展提供這個機會，讓我們明白，電影先進國家的創造力已大大的在傾跌下去了。今天的一百部電影，加起來還不如四十八年前一部尙雷諾的電影，那樣氣旺神足。外片觀摩，我看見的，不是我們的電影技術尙落後不足，而是我們的足以贏人之處。那就是、第三世界的茂盛的活力。

　　眼前最好的一個例子，首推哥倫比亞馬奎茲的《百年孤寂》。諾貝爾文學獎得獎作品，而這樣像通俗小說暢銷的程度，不但圈內人讀它，圈外人亦趨之若鶩。它那強悍豐沛的內容和文體，摧枯拉朽立刻風捲了優雅貧血的英美文學。翻開此書第一頁，才讀到、「河水順著史前巨蛋般又白又大又光滑的石頭河基往前流，世界太新，很多東西還沒有名字，要陳述必須用手去指」，我們簡直覺得，充塞在現代小說中的心理活動或語言遊戲，可以休矣。

　　所以，看到法國片《圓月映花都》，那一場露薏絲夜歸和愛人雷米爭論的戲，靈巧機智，為之叫絕，但也就是靈巧機智，若碰上馬奎茲，便會像玻璃瓷器，豁啷啷碎了滿地。看多現代人的小糾小結，真希望能出來一個統攝時代的大意志力，把萎靡的、不徹底的、嚅嚅囁囁的，一概掃除。我們需要響亮。

　　有言，「哀莫大於心死」，基督教在西方早已完了，科技工業唯擴大生產是務的做法，物量把人們淹沒。現今還看得見的有力氣的民族文化，一個是拉丁美洲。他們那種神話與現實交織不分的世界，毋寧非常接近於自然的本貌，多采多姿，充滿了氣味和樂聲。

　　另一個是回教民族。事實上，他們是今世唯一尚存有純真的、熱情的宗教心的民族。他們與南美洲的宗教傳統極不相同，伊斯蘭教義從未把世俗和超世分開，一手持經、一手舉劍的伊斯蘭世界，具備多麼強大的實踐力，那是舊約時代才有的氣概，祭祀跟建國一體不分。我們該不會忘記一九七三年的石油禁運，油國組織逼使歐洲、日本屈服，以及美國縮小霸權範圍，其首腦人物，沙烏地阿拉伯國王費瑟，他是可蘭經的忠實信徒，在利用中東衝突實現禁運的政治行動背後，是有他的「伊斯蘭復興」的夢想的。

　　再一個有元氣的民族，是我們中國。於此，我已不能再言論什麼，只好借用福克納的話，他說他相信人是不可毀滅的，而我則相信，中國人是不可毀滅的。這份信念最後將衍生出一種政治信仰和一種文學信仰，成為我活在宇宙中的座標，並且我認為，任何一名中國人，理當如此，沒有例外。

　　這也是為什麼有機會看到二、三十年代中國電影的時候，已無法僅止於電影欣賞而已，如我欣賞金馬獎國際影展。把欣賞和分析留給國際影評人罷，我們有我們自己的感激、啟示、和勵志。

　　中國電影原來自有它的傳統，很「人」的傳統。我們興奮發現，屬於我們民族自有的語言、造型、節奏、律動，自然生成了一種內容與形式，它固不同於好萊塢系統，於民族電影中，至今也還是一大片潛力富沃的未耕地。在電影意識、及電影語言的開發上，

它將提供電影創作者新的靈感和視野。

　　當我們說著，中國電影將成爲民族電影舞臺上的重要角色時，這是理由，也是信念。

　　我們若是注意目前的大陸電影發展，就會在考慮電影的商業行爲同時，更多了一個大目標。目標大，器度大，電影事業大。

　　因此，我這篇十分「義和團」式的呼籲，結果也許只是給幾種人看的。一、部長級人物，他們明定以電影做爲對國際文化視聽的先鋒部隊。二、國營電影機構，他們迅速有效的把錢用在最該用的地方。三、民營電影公司，他們賺了很多錢之後，不妨投資一部可能是不賺錢的電影。四、新聞局電影處，他們成立一個敏感的商情中心，積極推動好片參展。五、輿論和影評，他們造成共識。

　　假如以上均屬白日荒夢，至少，這個呼籲是給誠實的、聰明的電影創作者，我們先從個人闖起吧。

<div style="text-align: right;">一九八五年十一月廿二日</div>

楊德昌與侯孝賢

　　焦雄屏感歎道，香港電影已無電影，所以她的那些香港影評界朋友皆無事可做，寂寞得很。這讓我醒悟到一件事情，人們，還是要看「成品」的。

　　記得七年前遊京都法隆寺，此寺是奈良朝聖德太子所建，當時中國魏晉南北朝，日本開始顯著接受中國文明的影響。聖德太子興建佛寺，是動員全民族的熱情和意志，大家共同來做一樣東西。當它尚未完成之前，沒有人知道也無從想像，它會是什麼。等到有一天，看哪，在那晴空麗日的大和平原上，造起了一座巍巍大寺，連朝野，連萬民，所有人來到它前面的時候，都呆了。它帶給人們多麼大的感動和鼓舞，夠人們去做任何事情，而這一切，不落一字言詮。「成品」永遠在理論之先，創造理論。

　　當電影也成為著述的時候，電影作者就很少、很少了。電影工業的體制永遠是電影的主流，但如果每一段時期，總有那麼一些不安於室的人，他們不愛依循天經地義的軌道行走，反逆主流，體制才不會僵腐，他們是體制的活水源頭。有時我覺得，具備這種氣質的人，幾乎是天生如此，可遇不可求的。香港電影已無電影，是因為已無反體制、反主流的人。電影導演可以是那麼多，電影作者卻是那麼少，而他們，才是創造「成品」的人。

　　我很高興看見，台灣電影中，至少有兩位作者是這樣的，楊德昌和侯孝賢。兩個完全不同個性的作者，作品風格迥異，可兩人交情好得呢，蔡琴都說了：「他們簡直是在談戀愛！」

　　楊德昌原來讀控制工程學，交大畢業後，在美國拿到電腦碩士，結了婚，有兩棟房子，三十二歲那年，拋棄了這些到南加大唸

電影，一年後，發覺電影科不能教給他什麼，發覺學費太貴、自己太窮，便行囊一收，回國了。先替余爲政執導的《一九〇五年冬天》寫劇本，然後導了一部電影單元劇《浮萍》，再是《光陰的故事》裡第二段〈指望〉。民國七十二年拍了長達兩小時四十五分的《海灘的一天》，一年半後才又拍了《青梅竹馬》，眼看著又一年半之後，目前正在籌拍《恐怖分子》。楊德昌曾經自我嘲笑說：「我是每況愈下。第一次回國在中央研究院演講，第二次回母校也講電腦，第三次，卻是在學苑影展上跟大學生爲國片吵架。」

楊德昌的電影，就像他學電腦一樣，細密精準，要求形式的絕對完美。此與他的性情倒是一致，敏感而誠實。太誠實了，不能容忍一點點的作僞虛假，所以常常得罪人而自己尚不知道。侯孝賢說他：「你就是水太清了，養不了魚。」這句話原文該是：「水至清而無魚，人至察則無徒。」

楊德昌又很善良，心地光明。他跟侯孝賢開始來往，是在兩人做《風櫃來的人》與《海灘的一天》時期。有一晚他們在中影廠錄音間門口遇見聊起，侯孝賢對楊德昌說：「如果我先看了你的海灘，我相信風櫃會比你的海灘拍得更好。」楊德昌聽了很感動，照他一貫訥於表達情感的處世態度，他大約會是嘴上不說什麼，眼睛瞇瞇笑成一條縫。豈知他心底已經決定一件事：「這個朋友交定了。」楊德昌一直很懷念那年，國片從以前的惡性競爭進步到良性競爭的那年。

但是去年以來，國內的製片空氣和環境又壞了，楊德昌的憤懣，使得他更像一個易怒易喜的大男孩。平常罵歸罵，生活上也儘管可以妥協、隨便，碰到電影，他仍然是那樣刺蝟般的永不妥協。

相形之下，侯孝賢的電影就顯得疏曠原始，任何時候看來總像未完工的。最近他爲蔡琴的專輯拍了三條歌，朋友們看了，笑他的拍法是「反 MTV」。依我來看，恐怕他原本就弄不清什麼是MTV，推到電影上，早兩年恐怕他還弄不清誰是高達呢。饒是這樣，反而他能不用別人的語言，一無掛礙的用他自己的語言講他自

己的故事。侯孝賢的混沌與直覺，形成他的電影的特質。

有一次座談會上，陳國富談他們二人，提及日本兩位導演溝口健二和小津安二郎，說溝口的畫面是四十五度角切入，小津的

（左起）吳念真、侯孝賢、楊德昌、陳國富、詹宏志
為「合作社電影」成立所拍宣傳照，劉振祥攝

畫面是垂直和平行。溝口的畫面強烈深刻，意念突出；小津的畫面平淡無奇，直到電影結束時，彷彿什麼都沒說，卻又什麼都說了。陳國富認為侯孝賢近於小津安二郎，楊德昌近於溝口健二。

昔人形容曹操嫵媚，我始終不懂得，比較了解侯孝賢之後，明白了嫵媚二字。然而我又同時看到了楊德昌的清嚴。難免，我會想要從中分出一個高下來，竟是不能。李延年詩、「寧不知傾國與傾城，佳人難再得」，我只是感到他們難得，所以逢人便講，也不知干自己哪門子的事。

一九八六年八月

電影與小說

　　越走進電影的世界裡，越明白什麼是電影的時候，越覺得，電影與小說，完全是兩回事。

　　這裡，說的不是小說改編成電影，或電影取材自小說的事情，而是電影與小說的本質，兩者中間之不同，就像音樂與繪畫的不同，與舞蹈、與雕塑的不同。

　　這層體悟，所依據的是我十幾年的寫作經驗，三年半前參與電影編劇工作，寫過的七個故事，三個由陳坤厚導，四個由侯孝賢導，以及一次楊德昌《青梅竹馬》的劇本討論過程。

　　起先我以為，電影是編織劇情，對白很重要。但在分場討論中，常常見導演們說，「這不是電影」，「沒有電影感」，「太 low 了」，令我一面自卑無從檢點起，一面便迷惑思考起來，那什麼才是電影？電影感又是什麼？

　　然後我以為，電影是事物和人物的情境，因此安排情節不如安排狀況，讓人物的個性在狀況當中碰撞，自然延展出故事。換言之，情節越簡單，越能舖陳細節，靠細節推動故事進行，積蘊出一個總體的感覺，這就不 low 了，算是高手。如果這個就是電影的話，那麼，電影和小說其實並無異別。

　　要到拍攝《童年往事》期間，我才發現，電影是光影和畫面。伴隨這個發現的是，電影原來也是創作，不是製造。而創作，永遠只能夠是獨力完成的。至此電影似乎有了它絕對異於其他創作的一項特質，影像。在這裡，電影找到了它的位置，不可被取代的位置。

　　正如小說乃以文字，異別於音樂、繪畫、舞臺戲劇等其他創

作，電影便是以影像，特立獨行。談到影像或是文字，容易把它們當成只是技巧構藝，實則大大不然。記得有一年我參加小說獎複審，議論入選之作時詹宏志曾說：「這篇文字很好，是所有作品裡，閱讀的時候最有樂趣的一篇。」

是的，樂趣。讓我們回到最簡單的原點上，作品不論是「有話要說」式的意見跟批判，或者「有感而發」式的抒情敘事，它總要發得好，說得好。就像舞臺上，總要身段好，唱工好，看戲才有樂趣。悲傷憂苦的故事，要有樂趣，才打動得了人。而我發現，小說的樂趣，與電影的樂趣，根本是不能相互替代的。兩者各成一套，又都獨立強悍得很。

文字好，指的當然並非詞藻精砌，造句漂亮，讀者不是笨蛋，馬上就察覺了。一如影像好，並非攝影好，最粗淺的例子，是連一般觀眾也都會批評「拍廣告嘛」，「跟沙龍照一樣」。這麼說吧，文字形成一位小說作者的風格，影像亦形成電影作者的風格。

文字亦即是內容，我們說筆致。字裡行間的氣味、色度、節奏，與其內容自然生爲一體，熨貼有致。小說作者的筆致，一字一筆寫時，都是姿態，皆成內容。沒有所謂載道不載道，文章本身已經是道。難得讀到這樣的小說時，眞叫人像經過了一番洗禮，身心飽滿。

我常想，可以讓我們一讀再讀，讀之不厭的小說，甚至想起來便從書架上取下，隨便翻到哪一頁，也可以津津有味讀它個一段的小說，眞是不那麼多。小說如果沒有筆致，還可以讀下去，散文若無筆致，簡直就不能看。因爲小說尚能拿事件充塞內容，散文卻經常只是生命的某一種姿態，某一個意思，無事無故，怎麼來寫它呢？除非文字自己就已是充實有情的。

如張愛玲的筆致，清豔高華。沈從文的筆致，悠遊自在。魯迅沉鬱而犀利。散文像豐子愷，溫柔敦厚，吳魯芹很雍容。周作人的筆致乾淨到像幾何線條，讓我立刻想到小津安二郎的影像，明淨有思。這個，亦即是小津的電影了。

　　文字是如此。所以當我忽然覺悟影像才是電影的本質的那一刻，我悲哀的發現，電影，原來只是電影作者（一般概稱爲導演）一個人的，編劇其實無份。

　　我講電影屬於電影作者一個人，的確是親身經歷。譬如楊德昌，容或討論劇本時我們出了許多主意，他採用不採用，總要轉化成他自己的感覺，才用得上，一旦出來的東西，卻又不是你原始提供給他的。他的發動性之強，實不依賴編劇，影像已在他腦海之中一幕幕航行來去。拍片現場，不會有人知道他究竟在攝捕什麼，往往不過一、兩個稀鬆平常的鏡頭，在他的思緒中，卻有豐富的畫面外的聲音，有前文後文，有貫穿全片的脈搏在畫面底下沉緩流動，當它完成後給我們看到影像的那個時刻，啊，是這樣的！我們驚訝明白了。

　　從影像出發，與從文字出發，決定了電影和小說的絕對性。影像的魅力，在在使我妒火中燒，想要跟它較量一較，祭出的法寶，是文字，是筆致。所以我打算回來寫小說了。

　　於是電影，小說的敵人，繼續強烈吸引著我最大的愛恨交纏，終身不悔。

　　最後附帶說明，要怪電影圖書館編一九八五年電影年鑑，命題作文令我寫〈電影與小說〉，並且開來兩大張去年金馬獎報名劇情片總表，希望我就幾部小說改編成的電影談一談。但是現在，卻不幸得到這樣一份良心發現的告白書。

<div align="right">一九八六年七月</div>

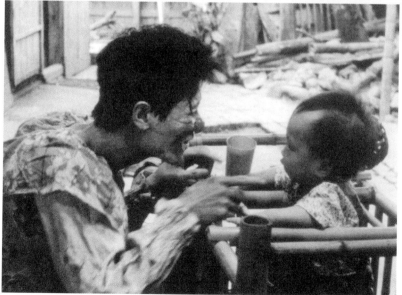

《兒子的大玩偶》，改編自黃春明的小說，陳懷恩攝

給另一種電影一個生存的空間
——序《戀戀風塵》

從事電影編劇工作以來，常常碰到電影系的學生或也想寫劇本的朋友們，向我索取劇本參考，希望三三書坊能夠出版劇本。當時總覺得，自己寫的劇本拍成電影都比劇本好，實在沒有保存留傳的必要，也許將來寫出可讀性較高的劇本再印成文字出版罷。

今年侯孝賢拍《戀戀風塵》，由我分場，吳念真完成劇本。在我拿到出爐的手稿影印本劇本一邊讀著的時候，一邊就想：「啊，這個東西應該要讓更多人看到。」於是興起了出版劇本的念頭。

拍攝期間，由於千千百百種因素，最後我們看到所拍出來的片子，幾乎已改變為另一番風貌，和吳念真的劇本非常不同情調的另一樣作品——侯孝賢的電影。

這些千百種改變的原因跟過程，往往使我驚訝，越來越發現電影之不可等閒看待，其精深艱難之處，與一切的創作相通。所以我又起了一個願望，如果把拍攝這部電影的來龍去脈記錄下來，提供給電影系學生和電影愛好者閱讀，若因此更能懂得一部電影的最初到完成，這是值得去做的。待我擬下十幾條準備著寫的綱目時，忽然覺得，自己的野心一夕之間暴漲了數倍。我這樣想，五年、十年、二十年過去，多數人已不大能看到《戀戀風塵》這部電影了，那個時候，至少，這本書留下了許多東西可以看見。

野心的鞭撻很嚇人，可能我只是假《戀戀風塵》做靶，借題發揮，鼓吹風氣。因為四年前親眼看見了台灣新電影的發生，身歷其境，很難忘記那一場奇蹟般的光輝。四年後的現在，新電影陷入低迷的悶局中，而仍有某些人，為著對那猶新的記憶的感激，始終不

肯放棄，單槍匹馬各自奮鬥著。我希望這本書，不過是其中之一個。

　　書中以侯孝賢的電影為談論主體，一方面是根據有限的編劇經驗，由我執筆完成的五個劇本中，三個是侯孝賢導的。另一方面，侯孝賢電影的諸般特質，正好可以拿來說明在現今台灣這個環境，以及世界電影的主流氣氛裡，仍然還存在著另外一種電影。

　　第一、它反逆好萊塢傳統的電影觀念，語言文法，和電影形式。第二、它以原動的創造力，和對於人的熱情關注，拒絕在機械化僵硬了的電影工業體制中。第三、它蘊含充沛的原創性。因此第四、它有別於歐美的電影傳統──不論是好萊塢及其同類型電影的庸俗消費傳統，或者是具有個人風格與強烈創作意圖電影的藝術欣賞傳統──它正在累積一種包括台灣和大陸在內的、中國新電影的傳統。

　　是的，另外一種電影。今年我們還看到了楊德昌的《恐怖份子》，柯一正的《淡水最後列車》……

　　四年前，台灣新電影可以說是半自然發生的，至今，它那種寫實的影像形式，和對於台灣三十年來成長經驗的重新審視跟反省，已做到相當程度的累積。如何在這些累積上耕犁翻新，愈見苗長，是必須經過一次電影的自覺運動。此自覺首先是來自於電影作者們，他們創造成品讓我們看見。然後自覺要來自於評論界和媒體，他們造成共識跟風氣。自覺要來自於電影政策的管理單位，他們積極有效率的推動、支持開拍好片。當然電影要來自於更多觀眾的自覺，他們才是在看電影的人。

　　原來出版電影劇本的一個簡單的念頭，如今卻演繹成這樣不可收拾的地步。此刻它正在呼籲著：「給另外一種電影一個生存的空間吧。」

　　沒有想到，是這個，成為出版這本書的目的了。

　　　　　　　　　　　　　　　　　　　一九八六年十二月廿五日

明伯伯

　　因為父親的關係，大家都喊總經理、明總的時候，只有我是喊明伯伯。

　　開始知道明伯伯這個人，卻是到四年前我參加電影編劇工作之後。一接觸就是中影，太多人都是父親舊日的長官僚友，每在公共場合遇見，被介紹時差不多皆冠以頭銜「這是老海的女兒」，「海公的大千金」。見面明伯伯總是說「你爸爸好吧」，道別時便說「回去問候爸爸」，但我苦於自己的拙口笨舌，寧願遠遠躲著一點的好。

　　那一年，今天想起來，真有仲夏夜如夢之歡。

　　很多不相干的人，在那一年，走到了一起，在那之後，也各自有了不同的際遇。相會一刻激起的浪花，竟忽然之間有名有目的叫做了新浪潮，新電影，縱身其中，我只覺哪裡擔得起，七分驚疑，三分竊喜。當時被稱為新電影舵手的明伯伯，我想他亦是被激流沖到最前端，有一大半是始料所非及的罷。

　　我曾聽侯孝賢講起明伯伯擔任廠長期間，軍方委託廠裡拍攝《陸軍小型康樂》，剪接當中侯孝賢不讓人來看，連廠長要看也不讓。片子完成後，侯孝賢隨同到中壢放映給將官們看，那天仍是穿一件洗白了的黑色唐裝，廠長心裡想這個小鬼未免太狂妄無禮了。放映完離開總部時，正值下班人潮擁擠，車被衛兵擋駕，當下廠長表示大怒，駁得衛兵趕緊放行，那騰騰氣勢，侯孝賢道：「誰不知道是擺給我看，殺我的威風。」

　　侯孝賢形容明總是「忠黨愛國」，因為行得正，走得直，凡一切為了黨國，氣壯神旺，誰都不買帳，以此來處理廠內的行政業務，當斷即斷，要做則做。升任公司總經理後，不一樣了。侯孝賢

道：「從前是有事情來給他斷，現在是前面沒事情，他要去找事情，他就難了。」

以前那種做法再也行不通的時候，他開始去找人。民國六十九年，他上任後的兩年，吳念眞進入中影，年底小野也來了——日後新電影運動裡兩位「臥底的」革命同志。也找過侯孝賢。民國七十一年，終於有機會讓小野念眞策劃了一部電影《光陰的故事》，四段故事出來了四位新導演。跟著策劃了與萬年青公司合拍攝的《小畢的故事》，我初識陳坤厚侯孝賢，初次寫電影劇本，那時以爲很當然的，現在才知實在不當然，我是踩著小野念眞鋪好的路走上來。然後《兒子的大玩偶》登場，兩支不同的來源——土生土長從商業片出身的一支，以及接受美國學院訓練歸國的一支——在這部電影裡匯爲同流。引用詹宏志有趣的比喻：《光陰的故事》像是辛亥革命前的興中會，《兒子的大玩偶》則如同盟會，重要的「革命黨」都匯集在國民黨的中影公司了。

侯孝賢道：「慢慢明總變了，變得柔和，也許他並不自知。」而我認識的明伯伯，正是在這個時候。

我只聽人家說，明總有個好處，就是知道自己不懂，充分信任他找來的人，所以能放手去搏一搏。當時我想，這本來是應當的。後來《兒子的大玩偶》遭人黑函密告，經明總一次次的奔走溝通，輕剪一刀算過關，大家讚佩明總有肩膀，肯擔當，我想這是應當的。再後來《海灘的一天》片長兩小時四十五分鐘，亦在明總堅持之下，力抗片商和戲院要求剪縮長度的壓力，得以完整上映，我想這也是應當的。我仍是每每閃避在人群之中，唯恐被看見，免不了一番噓寒問暖。每逢明總或致辭、或答謝、或發表談話，亦足夠我神遊幻境一趟回來，若正好碰上在座不論誰的眼睛，便都是包容且會心的無可奈何一笑（有時也會是一個失去耐心的鬼臉。）那一年，我們浸潤於意氣風發的氣氛裡，什麼都是理所當然，這一群年輕電影工作者口中心中的明老總，可能是頗開明能溝通的一位老爸爸而已罷。

　　那樣的氣氛喧騰升高到金馬獎，和第二十八屆在台北舉行的亞太影展，至次年三月香港第一次舉辦「台灣新電影選」到達極致。所有朋友都在香港集結了，正逢「八十年代中國電影」同時展映，第一次，海峽兩岸的電影，照面碰上，我們首當其衝，激起的文化震撼，像一聲棒喝，喝出了一個最簡單的念頭：回去要拍好電影！如果說我對電影立下志願，如夢初醒的忽然覺悟電影原來也是一件你可以花一輩子去做、去了解的東西，當是從這裡開始。我相信許多人不會忘記，從彌頓大樓看完《如意》走出來，那種高手過招挨了一擊的痛，竟像是劫後餘生，行在春初尚有寒意的大街上，鮮烈感覺著香港的此時此刻，身處異地，打心底生出莫名的氣象來。

　　是年七月一日，明總卸任。前一天《小爸爸的天空》上映，暑假同檔片子裡票房拔頭籌，是明總漂亮的一記再見全壘打。隔日大家出份子在來來宴送明總，席開二桌，喝酒鬧到終席，卻都易水寒兮的悲壯起來。我心想，做人做到這樣不是應酬，博得一班俊傑之士的真心相送，也果然不容易。

　　要到明總走後的一年，新電影越來越陷入沉悶的僵局之中，當現實的各種結構性困境無法突破，客觀條件幾至零的時候，由於沮喪和悲觀，竟不由得會期盼一個非條件、非因果的奇蹟出現，例如說要是給我當新聞局長的話我就如何，如何。暫借韋伯支配類型的一個名詞——「聖雄式支配」（Charismatic domination），我們期待電影界誕生一位聖雄，打破結構，創造條件，開啟風氣。

　　民國七十五年十二月十八日，第一屆「楊士琪紀念獎」致贈給明驥。似乎，我們是在透過明老總，熱切表達我們的期待。

　　曾經，電影界有過一位至少也是愛看電影的新聞局長，一位正直勇敢的記者楊士琪。有過知人能用，不怕擔當，而且不是只要把官做好即可的一位公營機構領導人。如果《童年往事》早兩年出品的話，我不禁疑問，它會不會被迫最後縮剪成兩小時以內的版本在戲院放映？

　　人其實很健忘，又很善記，楊士琪因一樁《兒子的大玩偶》受

檢事件挺身而出，仗義直言，至今被人懷念。明總亦在位時覺得他不過是做他應當的，去職以後，反而叫人常常想念，這就是真的了。

致贈紀念獎當天，難得該到的都到了，濟濟一堂，恍然那一年的因緣際會再次來到眼前。而「民國七十六年台灣電影宣言」正在討論草擬中，江山代有才人出，一代之事該到了我們。聚會裡小野曾嘆道三十幾要四十了，還在聽別人的！念真呱呱著嗓門道：「我們再不革前面的命，後面的人已起來革我們的命啦！」

（左起）曾壯祥、侯孝賢、萬仁、吳念真、小野、
《兒子的大玩偶》原著黃春明（右一）。
三段式影片，第一段《兒子的大玩偶》侯孝賢導，
第二段《小琪的那頂帽子》曾壯祥導，
第三段《蘋果的滋味》萬仁導

比起四年前，多了一份自覺跟思辨，這才是一個運動的正要開始，才夠稱得上是有意識的、自主性的新電影運動。值此際，我很願意記下這段我所能懂得的明總的一部份，代表許多電影工作者對電影決策當局的期勉的心情，已到了如大旱之望雲霓。

一次看完《青梅竹馬》，明伯伯悄悄拉我到旁邊，教我千萬不要去演電影，不要走到幕前，專心寫劇本就好。也算是新電影的特色之一，導演們互相幫忙在彼此的影片裡擔任角色演出，小野念真自也被逼撈過界，紛紛上了銀幕。明伯伯對我勸誡時那種認真極了的語氣，歷歷在耳，我一邊寫到這裡，一邊笑起來。

一九八七年五月

一杯看劍氣

今年，「楊士琪紀念獎」決定贈予了西安製片廠廠長吳天明。這個時候贈予，簡直有點錦上添花，後知後覺。其實去年五月二十日楊士琪忌辰，在她生前還沒來得及搬進去住的新居裡，新得還有木材生辣的氣味，她的先生招呼著進來出去濕漉漉的朋友們，高樓外面是潮熱的傾盆黃雨，一群電影工作者討論著第二屆紀念獎應該給誰，便有人提議吳天明。當時吳天明的《老井》尚無人知，陳凱歌的《孩子王》和張藝謀的《紅高粱》籌拍中，西影廠正以《野山》、《黑砲事件》、《盜馬賊》、《大閱兵》幾部片子，如刃新發於硎，隱隱劍氣沖逼來。

當時台灣靠的有《童年往事》、《恐怖份子》、《戀戀風塵》勝彼一籌。然則大陸有吳天明，台灣沒有。新電影時期的大家長明驥已退休，繼任者是商人和官僚。念真曾經說：「我覺得在這幾年的電影亂世之中，開創一個環境讓其他創作者盡力發揮的人比創作者本身更值得鼓掌。」吳天明在西影的五年，就是這樣。

一九八六年愛丁堡國際電影節曾預言，世界電影的重心已逐漸移往東方，以前影展選片是順道經過東方，現在則是專程到東方為了看片。八八年坎城影展又有預言，亞洲電影最近幾年內將是歐洲影的新寵。電影是因人而得以傳世，印度有薩耶吉・雷，日本有小津安二郎、黑澤明，未來亞洲的中國電影，有誰呢？

四月底我來到西安，住翠花路步行至西影廠約十五分鐘，一行白楊一行法國梧桐，正抽綠，望極去不見盡頭，唯青灰樹煙。遇十字路口右望大雁塔，泥墩墩坐落中天，但仍只管穿越直去，去就到了西影廠。地大物博，從小課本也是這麼教的，我心裡嘆氣，投書

託門房轉給吳天明，告訴他我們來了。

　　隔一日他從上海飛回西安，晚上來翠花路。爲了《紅高粱》南京首映，復跑上海開座談會，已二十八小時沒睡覺。幾天後將去北京與張藝謀會合參加首映，隨後飛義大利，再飛坎城，再到香港爲《紅高粱》商業上演首映。總之，西影紅了，大學生向走入座談會場的導演歡呼：「《紅高粱》萬歲，張藝謀萬歲。」西部風到處颳，陝北高原上的〈信天游〉，侯德健把它改編成搖滾節奏，夾嗩吶夾敲擊樂器，交給女友程琳唱，今年初唱瘋了，大街小巷走哪兒都聽見。

　　三年半前在夏威夷影展初識吳天明，彼時替他與侯孝賢合照，戲言皆非池中物，最後必定要發，這張兩岸相會的留影就値價了。一起去逛購物中心，看見我在大量採購 m&m 糖，吳天明攝道：「拍一張台灣同胞買巧克力糖。」彼時想也想不到，再見面竟會在西安，台灣也早已滿街買得到 m&m 糖，各自亦果然在短短的時間內闖出了招牌。時空的相隔，倒是更熟。吳天明道：「你沒變，不老的啊？」拚鬥心這麼強，怎麼會老。他也沒老，忙成這樣，也沒瘦，他道：「老啦，頭髮染的。」講起他託轉來的毛筆信，笑說那是廠裡老先生代寫的，許多繁體字不會寫，字又挺醜。他講話向來不忌，彼時第一次出國，不會英文，可絲毫不怯場，氣很壯，這會兒更驃了。

　　他們都是驃子，陳凱歌、張藝謀、田壯壯。

　　這會兒吳天明無論如何是不幹廠長的了。今年八月西影滿卅週年，他任內獲得的大獎小獎七十幾座，到時朝那裡一放，廠長不幹了。當初說好只幹一年，延到三年，五年，五年只拍了一部電影《老井》，快五十歲的人，有幾個五年，他決心去深圳獨立製片。香港有人出資，只要他拍，他策劃，將來還利息即可。他走不是一個人，必帶走一批精英，從此西影榮光去矣。這件事堅決到什麼程度，似乎吳天明的狼來了喊了五年，無人當眞，至少我知道省委諸公就無人當也是寶。他在紐約接受訪問時，公然指出誰誰專門扯後

腿不長進，待回去西安便給撤掉了人大代表的資格，這倒合了他意，否則還得跑北京蹲半個月，當投票機器啥也不能做。去年初反資產階級自由化，劉賓雁被開除黨籍。因為劉賓雁寫過一篇推崇吳天明的長文，吳天明亦幾乎垮台。虧得十月東京國際影展《老井》獲四項大獎，吳天明又扳回來了。但凡一點點開放的裂隙，他就蠻悍鑽營，還要幹大的，深圳去。囑我轉告侯孝賢，若拍片找不到錢，寫封信來，他負責，啥不必帶，一人來，拍，管它賣錢不賣錢，拿國際上到底得獎去。

市井叫他吳大砲。當晚他走後，在場聽見他放大砲的親友們莫不驚駭，分成兩派，爭執到深夜。年紀大的視他為叛反，食公家祿不知感恩，牢騷滿腹，定要招禍，何況西影還欠債一千四百萬人民幣。年紀輕的舉例反駁，且不論這數字盈虧——劉賓雁的文章裡已寫過，西影舉債越多，賺錢越多——就算一千四百萬全部丟進去，起碼打得大陸電影叮噹響，那麼一個中越戰爭打掉的一億人民幣又如何呢？後來去成都在火車站月臺上洗手，見池枯的水龍頭也沒頭了，任其嘩嘩流著，我可惜那水，表哥笑說算什麼可惜，這個國家浪費得大了。吳天明氣恨道：「咱們五千年文化到今天在教大家學講你好，謝謝，對不起！」

吳天明有他敢說敢罵的本錢，一則不怕丟官，巴不得丟了好。二則他會造勢，知人用人，頂尖的全部在他這裡，做起風氣，海外先吹動，引為奧援，壯大實力，根基既穩，一時倒不了他，多半還得靠他打國際形象，亦只好由他去驃了。老焦形容他可能有點像曹操，同時是才子，同時能經營。若說他會權謀，可能也有點是。但更多時候，權謀毋寧是他的性情，善於站在別人的角度處世，他身上沒有藝術家的任何怪癖。嬉笑怒罵的底子裡，他溫厚而細心。看他的電影頂清楚不過，完全是中國民間的人情世故。

他說算命的算他活到六十三歲——說出來便說破了——他真是百無禁忌。他有兩部非拍不可的電影，一部拍幹廠長的五年，拍成政治片。一部拍童年，畫面歷歷皆在，因時間的沉積跟釀造，醇煉

如詩。兩部拍完，這輩子大約可以閉幕了。他電影裡的女子都有一種英雄氣概，這個最感動人，聽我這樣說，他滿高興的樣子。

然後在廠裡看了《盜馬賊》。覺得比《老井》好，也比《紅高粱》和《孩子王》好。

大陸文學界亦興起尋根風潮，旅遊業一股西藏熱的時候，田壯壯這部拍西藏的電影，老實說，我是存觀望態度的。看過之後，非常震驚於他的平實跟樸素。他不但沒有掉入風光獵奇的誘惑中，而且拍得靜深，電影的主角是不仁天地。那些高原沃谷，低垂的雲，邃藍天空下，以萬物為芻狗，不存在人的情緒，唯有如海如漠曠地裡為祭祀飄起的豔麗的旗布，柴燔的煙，搖鈴聲，轆轆的轉法輪。寺廟裡那重複再重複不厭其煩的儀式，縶住存活下去的信念，可是信念並不回報人，信念甚至經常依附強者，背棄順良者。越沒有的，越沒有，像這個盜馬的人。但田壯壯拍的又不是物競天擇這回事，連荷索那種人與大自然的哲學命題也不是。祭禮如儀，拋擲給山神的紙張吹向山谷肥綠的奧底，好似下了一場大雪。法螺吹徹，法輪常轉，典咒的吟哦，以及開始就在，一直在，結束時仍然在的天葬場，共同疊織起來，迴寰踏盪，像大山在呼吸，土地在律動，雲天在流轉，盜馬人對部族、妻和子、和活著的人與物的牽念之心。

放映《盜馬賊》之前，吳天明恐怕我父母不是搞電影的看了沉悶，謂鏡頭很長，要是半途看不完就別看了，沒關係。這點他亦如中國人的作風，寧願體貼於人更多過體貼於藝術。我們一氣呵成看完，投入其中，竟不知哪一個鏡頭是長的。《孩子王》讓人感到悶，《盜馬賊》卻不。

《紅高粱》乾脆走別的，拍成傳奇劇。敘事用最簡單的方式，活力十足。這是張藝謀的聰明，他在拍時便知道要什麼，他自己也說這部不是什麼深刻東西。《老井》多有餘想回味。張藝謀是福將，對電影似乎較少負擔，自由得多。《孩子王》的問題，在於用力過度，每一個畫面都是企圖，陳凱歌有點被電影驚嚇了，服侍於電影。

　　他們都是北京電影學院八二年畢業的同學，按《隋唐演義》排天下好漢，據說第一條好漢，大流氓田壯壯。滿臉鬍子，一般刮鬍刀剃不動，要德國百靈牌兩段式電動刀才行。聽說還有一位吳子牛，在東京參加國際影展時，出去逛街，人家想為他買幾條絲襪回去給太太，問他尺寸，他窘紅著臉看亦不看一眼道：「女同志的事我不知道。」這批驃子，六年不到轟轟烈烈幹起來了。

　　佛言、如來難值，經法難聞，大心難發，直信難有，人身難得。都是難，我再加一句，人才難逢。在此之前，有人無人，大家看得見，在此之後，難。譬如他們的下一輩，第六代，現今二十幾歲北影學院的學生，一個比一個狂，可全往技巧上要去，吳天明道：「我說，你們拍的，一個字，窮。思想窮、情感窮、閱歷窮。空的，你拿啥來打倒第四代、第五代。」香港電影新浪潮最早發生，至今存幾人。八三年台灣新電影崛起，浪淘盡，風流人物有多少。

　　為什麼一定要這樣比並較量呢？為了見善如不及，為了更明徹看見自己，足以養長遠之氣，志心不墮。

　　看片子那天，李嘉亦到了西安廠訪問，吳天明一邊回答創作生於憂患死於安樂，一邊轉頭對我們笑嘻嘻詢道：「是這樣吧？」李嘉夫人在旁是說，台灣文學的格局總嫌小。另有一位每每出現在各種影展場合，會講一口充滿兒化音的普通話的外國女人，她說台灣是島國心態，小小的。但還是阿城的講法最好。記得施叔青問過他，是否只有在憂患中或政治迫害下才能有好的文學，阿城答以憂患未免狹窄，文藝應該在於不滿足上。這個世界無論如何豐富，作為人來說，他仍有不滿足的時候。安定富足的環境，只能淘汰那些不夠強的人，一個強者永遠能夠從環境和自己的精神世界之中，感到他的不滿足。人類有精神生活，在那面前不會一切不滿都消失。

　　台灣經驗，與台灣模式，不但是大陸沒有的，從歷史看下來，它的四十年存在也很奇特。這裡有這裡的憂患，跟這裡的不滿足。唯這裡的人，最有能耐說出來、寫出來、拍出來，這個，就是我們

的本錢，可以貢獻給人，給未來中國的。

秦川八百里，北風捲地百草折。陳凱歌筆下的秦國人，教人興起氣象。脫離了黃土地，在美國他能拍嗎？若比不過地大，物博，和劫難的淬煉，那麼以人罷。人的自覺和修行。不是比在電影裡的，倒是比在電影之外的。民歌唱、山高也有人呀行路，走在那高高山上的人，寂寞而平和，電影低低在他的雲腳底下。

仍然以殺伐之聲做結：「一杯看劍氣，二杯生分別，三杯上馬去。」離開西安，十五的月亮，火車爬上秦嶺入川。

一九八八年六月四日

《悲情城市》序

　　關於《悲情城市》的劇本出版，到底是用吳念眞的版本呢？侯孝賢的電影版本呢？還是文字劇本出版一次，電影劇本再出版一次？

　　現在，我們決定以可讀性高的文字劇本面貌出版。把電影的歸給電影，文字的歸給文字，這是一個理由。至於劇情與電影之間的若大差距，把它歸給電影發燒友，燒友們肯定有興趣去研究搞個明白的。

　　實際的情形是、「分場」保存了導演的構思過程來龍去脈，「劇本」展現吳念眞對白的魅力，「電影」則是把以上二者都扔到一邊直接面對拍攝。

　　出版時，吳念眞將劇本重新整修一遍，使其更宜於閱讀留傳。我寫〈悲情城市十三問〉當做側記，說明此片是在什麼樣的狀況下獲得資金開拍，將以何物贏得賣埠，以及它的源起，編排，拍攝過程。十三問，乃借疑發揮，所有的懷疑其實最後都指向一個質詢：劇本等不等於電影？編劇的思路同不同於導演的思路？

　　《悲情城市》自民國七十七年十一月廿五日開鏡，在台灣拍攝共六十九天，今年五月中旬赴廈門三天拍了若干港口帆船的鏡頭，此刻正在剪接中。侯孝賢說，捨精緻的剪法，而用大塊大塊的剪接。不剪節奏的流暢，而是大塊畫面裡氣味與氣味的準確連結。他說，一部電影的主題，最終其實就是一部電影的全部氣味。

　　的確導演的思路並不同於劇本的思路。

　　兩年半前出版《戀戀風塵──劇本及一部電影的開始到完成》──其目的爲對應當時台灣的電影環境所發出的呼籲：「給另外一

種電影一個生存的空間吧。」那麼兩年半後出版《悲情城市》一書，目的又是什麼呢？

　　我這樣想。目前正在鬆動變化的大環境，促使民間的活力從各個隙縫間釋放出來，電影何嘗不是。有越來越多種可能的經營方式出現，意味著有更多種不同型態的電影皆可並存。當我們逐漸跨越出生存的迫切性走出一個較能活動自主的空間時，關心的焦點自然也不一樣。除了向來非楊即墨的派別之爭，路線之爭，意識型態之爭，似乎還別有一塊洞天可以拿來想像，思考。喧囂的運動之後，是長期而深入的實踐過程。與創製面對面，絕對，需要有更多層次的、

陳少維攝

綿密敏銳的心智去從事。夸夸玄談，沒用。理論與批評亦然。

　　由於親身體驗，編劇的思路簡直與導演的思路兩樣，這是一個有趣的題目，但幾乎無人注意過。現在若用整本書來開發這個論題，似乎太奢侈。

　　然則此書假如能提供一點線索，讓不論批評者、理論者、或創製者去做更多角度的發想，和更深細的辯析，在一點點釋放出來的空間裡從容精耕。如此也是日行一善矣。

<div align="right">一九八九年六月廿三日</div>

《悲情城市》十三問

第一問——侯孝賢是搖錢樹？

是的，對不起，他是。

侯孝賢是搖錢樹，這句完全違反常識的大膽預言，不是我說的，是詹宏志早在民國七十五年所說。稱它做預言，因為不僅是它說得簡直太早，早在開放探親黨禁報禁解除之前那時侯孝賢正是當紅的票房毒藥，並且截至目前為止我們能看見的，侯孝賢但求做為一棵保本樹，那已經是他最好的狀況。

民國七十五年《戀戀風塵》與七十六年《尼羅河女兒》的拍攝期間，為了請詹宏志策劃宣傳有數次見面談話的機會，我後來才發現，詹宏志對單次單部影片的宣傳其實興趣不高。他的想法很大，大到出資老闆不免也對他覺得同情。他的許多看似險招奇術，事實上是吾道一以貫之。要用，就要徹徹底底連他的背景和基礎一起用，押全部，贏大的。詹宏志洞悉這一切，一邊卻也婉轉盡意的陪耗了不少時間，結果亦如他所料，大腳穿小鞋，三折五扣繞一大圈後畢竟還是回到原來安全的老路上。對於他的創意，不能用，不敢用，也不會用。就是在那段時期，我恭逢其盛，耳聞他談話之中謬語肆出。譬如他說，侯孝賢是搖錢樹。

他說，我談的是生意，不是文化。

他說，這是一個沒有風險的生意。

他說，賣電影可以像賣書。

他說，侯孝賢下部片子的首映應當在國外，巴黎、紐約，或東京。

他說，把侯孝賢當西片做。

他說……他說過很多。我感到榮幸，在爆發那些似偈似頌的結論的一刻，我是現場目擊者。詹宏志常常是「結論在先，證明於後」。關於以上所說，尚未見他演證於文字，那麼可否暫時讓我以現場目擊者的亢奮心情，先來夾議夾敘的蕪講一遍。

第二問──藝術與商業兼顧嗎？

錯了，為什麼要兼顧。

侯孝賢之所以仍有賺錢的一點希望，乃是因為他的藝術，而非他的商業。

是這樣的。一般產品的市場策略，可以尋求「大眾市場」，也可以尋求「特殊區隔市場」。如唱片，一張古典音樂唱片在台灣也許只有數千張的市場，但它會在全世界都有一部份區隔市場，集合起來就是驚人的規模。同樣，影片除了好萊塢的「大型公司」能真正出品掌握全世界的大眾市場以外，其它在國際市場活躍的電影出品國都採用了特殊區隔市場的策略，尤其是法國。法國目前乃世界第二大電影出口國，憑藉的並非大眾通俗作品，而是調子偏高的藝術創作。

錄影帶市場崛起之後，使電影市場的「賣埠」有了全新的面

貌，區隔化的程度愈高，各類影片互販的機會愈大，過去亞洲人影片難打進歐美市場的情形已有新的改變。錄影帶亦改變了電影的收益結構，它進入一種可稱之為「勸募式」的收益方式，即電影開拍時，實際上已賣出了有線電視和錄影帶的版權，最後再加上戲院的租金。戲院不再是電影收益的唯一來源，它只是一部份。

所以一方面經營台灣中高水準觀眾市場，一方面爭取歐美其它地區的藝術電影市場和小眾市場，如此包括國內、海外和影視錄影帶各項權益總和，才是評估一部影片的盈虧實績。

歐美市場和賣埠交易回收較慢，約需一年至一年半，電影公司必須有較長期的投資計劃，和較為健全的財務能力。此不同於以往國片的市場計算概念，帶給我們莫大福音，之一、感謝老天，至少不必每部片子都被迫驅入一場毫無選擇的賭博中──在台北地區首映的一翻兩瞪眼掀牌之後，三天以內立刻定生死。而不論是短命的三天一週，長命的兩星期，或成龍超長命的三星期，片子演完就完了。短線進出，便是台灣一般片商經營電影的唯一方式，根深蒂固，箍制了多少想像力與發展。

現在，新的市場策略，使得國片在台灣上映也將有革命性的變化，好比採用西片發行方式，意指上片時的戲院數目較少，映期更長，票價較高，尋找菁英觀眾為訴求。它使得更多種少數人看的電影成為可能，電影的類型更加多元，不再那麼集權。它使得電影壽命是可以因著對品質要要求而獲得延長，其長期持續性的各種權益回收，是可以到十年二十年後仍然在進帳。賣電影像賣書。詹宏志說，我談的是生意，不是文化。

此迥異於國片向來的運作系統，是本來就在那裡的，以往我們並沒有足夠條件進入這個系統。而今國片有產品能以其數年來影展累積的成果，轉為商業上的實質收益的時候，就當充份發揮產品其不可被取代的特殊性，去開發這個市場的無比潛力。

於是做為我們思考的空間和時間的場景，不一樣了。以全世界的賣埠為對象，以五年十年做單位來營運，想想，我們可以做出多

麼不一樣的事情來。

　　讓朱延平做的歸朱延平，讓星馬市場的歸星馬，讓美加華埠的歸華埠，讓侯孝賢拍他要拍的。拜託他不要夢想去做史蒂芬司匹柏，那是不可能。拜託他也別以為他可以拍出叫好又叫座的影片諸如《金池塘》（宋楚瑜語），或《齊瓦哥醫生》（邵玉銘語）。他只能拍他所能拍的，此若得以充分實踐的話，他才有機會變成「只此一家，別無僅有」，而這個，就是為他的商業。

　　假如有一天他的片子不小心大賣了，對不起，那絕對是一個意外。

第三問──台灣電影被他們玩完了？

　　你說呢？

　　不妨參閱《自立晚報》民國七十八年一月十六日藝文組策劃吳肇文執筆的、〈侯孝賢、楊德昌為國片開拓新的海外市場〉，內有附表，詳細列出了賣埠地區和收入。那樣的成績，不過是靠朋友們兼差去做，毫無經營可言的情況下獲得的。若有識貨者善加經營，詹宏志謬言曰：投資侯孝賢要比投資成龍還少風險。

　　言者諄諄，聽者藐藐，間或聞道大笑之的也很多，這樣兩年過去。要到七十七年，年代影視公司以它多年買賣影片錄影帶版權的經驗，足以想像詹宏志所描繪出的美麗烏托邦，邱復生決定下海投資了。

　　十一月廿五日，《悲情城市》在金瓜石一處老式理髮屋內開鏡，拍梁朝偉扮演的老四煥清在修底片。八角形屋子，前廳有兩張笨重如坦克的理髮椅，後廳改裝成照相館，梁朝偉默默工作時，前面是市人，洗頭的，剪髮的。

　　以上，我說明了《悲情城市》是在什麼樣的狀況裡得到了資金開拍。

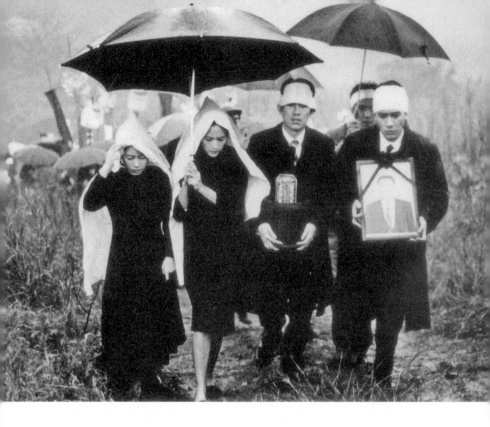

第四問——只不過是東方情調而已？

可能是，可能不是。

正如大陸第五代導演的作品頻頻在國外參展獲得大獎，亦引起彼界內褒貶兩派強烈爭議，最能代表另一種聲音的是譏評他們，「脫自家的褲子給外人看」，把貧窮愚昧當成賣點販賣給外國人，《黃土地》是，《老井》是。而《紅高粱》濃烈影像的性與暴力，則一新外國人對孔教謙謙中國的刻板印象。

我們還可推舉別例，台灣產的《玉卿嫂》、《桂花巷》、《怨女》，提供了外國觀眾瞧伺中國女人情慾形態的櫥窗。好萊塢產的《末代皇帝》，滿足了西洋人對神祕古老中國的好奇感與窺隱癖。田壯壯以西藏生活爲背景的《盜馬賊》，奇風異俗和壯麗高原圖畫還不錯。侯孝賢亦只不過是東方情調而已。

　　這些，可能有是，可能有不是。若要談台灣電影怎樣在世界影
壇佔一席之地，稍具常識者皆知，商業片無論如何沒有一點希望，
連香港的、成龍的尚且拚不過，又拿什麼去跟好萊塢競爭——當然
如果我們有悲劇英雄執意去搏拚，相信無人會反對。立足台灣，放
懷世界，上上策我們能做的，就是拿出別人沒有台灣才有的獨門絕
活，好吧稱之為土產也可，異國情調也可，或大的、第三世界美學
意識，也可。總之我們有，別國沒有，管它是好奇來看的，膜拜東
方文化來看來的，研究來看的，尊重少數民族來看的，總之他們都
要來看，來買，我們贏了。

　　看第一部，我們說是因為東方情調。看第二部，我們說，那還
是東方情調。看第三部，好吧仍然是東方情調那麼這個東方情調到
底是啥玩意兒！

第五問——抒情的傳統或是敘事的傳統？

　　嘿嘿會不會跑出混血兒。

　　此處，我必須大量引證陳世驤的言論做為後援。陳世驤（1912-
1971）曾任柏克萊東方語文學系主任，主講中國古典文學及中西比
較文學。他的中文著作我只見過一本《陳世驤文存》，是民國六十
一年七月志文出版社出版的新潮叢書之一。張愛玲寫道、「陳世驤
教授有一次對我說：『中國文學的好處在詩，不在小說。』有人認
為陳先生不夠重視現代中國文學。其實我們的過去這樣悠長傑出，
大可不必為了最近幾十年來的這點成就斤斤較量。」

　　小說如此，遑論新興毛頭電影。為了能夠清楚的說明一個觀
念，對不起，只好高攀中國和西洋的文學傳統來比賦一下。

　　陳世驤說，中國文學與西方文學傳統並列時，中國的抒情傳統
馬上顯露出來。人們驚異偉大的荷馬史詩和希臘悲喜劇造成希臘文
學的首度全面怒放，然則有一件事同樣令人驚奇，即、中國文學以

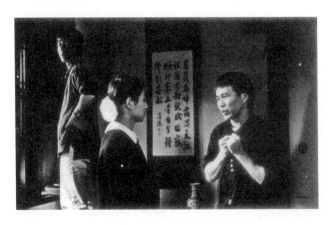

其毫不遜色
的風格自西
元前十世紀
左右崛起到
和希臘同時
成熟止，這
期間沒有任
何像史詩那
類東西出現
在中國文壇
上。不僅如此，直到兩千年後，中國還是沒有戲劇可言。中國文學
的榮耀並不在史詩。它的光榮在別處，在抒情的傳統裡。

　　抒情傳統始於詩經，之後是楚辭，楚漢融合出了漢樂府和賦。
由於賦沒有像小說的佈局或戲劇的情節來支撐繁長的結構，賦家把
訣竅便表現在鏗鏘怡悅的語言音樂裡，如此把自己的話語強勁打入
他人的心坎。賦裡一旦隱現小說或戲劇的衝動，不管這衝動多微
弱，它都一樣被變形，導入隱沒在眩耀的詞句跟音響上。

　　樂府和賦繼續拓廣加深中國文學道統的這支抒情主流。風靡六
朝，綿延過唐以後的世代，與新演化的它種主流在一起，或立於旁
支，或長期失調難長，或被包攝併吞。當戲劇和小說的敘述技巧最
後出現時，抒情體仍然聲勢逼人，各路滲透。元小說、明傳奇、清
崑曲，試問，不是名家抒情詩品的堆疊，是什麼？有人說中國這種
文學特色是受印度影響的結果。事實呢，印度的影響是種植在早已
開花結果的中國土地上。中國的抒情種子已經生長起來，印度抒情
文體的輸入只是使它更華麗而已。

　　希臘當然也有平德爾（Pindar）和莎孚（Sappho）的抒情詩，
也可以在荷馬作品中挑出片斷的頌詞警語，希臘悲劇的合唱歌詞裡
也有許多韻律優美的東西，但只要看看希臘人一討論起文學創作，
重點就銳不可當的擺在故事的佈局、結構、劇情和角色塑造上。希

臘哲學跟批評精神把全副精力都貫注到史詩戲劇裡。兩相對照，中國古代對文學創作批評及美學關注，完全拿抒情詩為主要對象。注意的是詩的音質，情感流露，以及私下或公共場合中的自我傾吐。仲尼論詩，興、觀、群、怨，講的是詩的意旨也是詩的音樂。「詩言志」，在於傾吐心中的渴望、意念、抱負。

把抒情體當做中國或其它遠東文學道統的精髓，會有助於解釋東西方相牴觸相異的傳統形式和價值判斷。一個足以屹立於世的傳統永遠都是生氣蓬勃的。抒情詩在中國就像史詩戲劇在西方，那樣自古代來已站在最高的位置。

陳世驤且專文論述「詩」這個字在中國最早的源起，乃其如何演升為表達抽象範疇的名詞。因為一個新名詞的建立，代表一個新觀念逐漸辯析成形，其過程在當初是激烈新鮮的。

他指出，「詩」字最早的應用，特有所指，是在公元前第九世紀至第八世紀，西周末年厲宣幽三朝。西洋文藝哲學和批評上承希臘，可說來奇怪，事實是直到亞里士多德時代，希臘文中竟尚無一個「詩」字。亞氏的「詩學」（poetics）是一創舉。但他開宗明義就說，用抑揚格、輓歌體或其相等音步寫成的藝作，直到目前還沒有名字。為要闡明詩的藝術旨趣方法，他又非用一個相當於「詩」的字不可，只好強用了一字，此字後來拉丁文寫成 poesis，中古英文的 poesie，和現今的 poetry。然而這個字在當時希臘文中只是普通「製作」的意思，可泛指一切製作品，是經過亞氏一番辯析創見，此字才成了專名。據考「詩學」作成於公元前三三五至三二二年間，當中國戰國晚期，已是屈宋騷賦創作的時代了。

的確，從來西方文學傳統的最高境界不在詩，在悲劇。悲劇性 tragic 一詞，意指嚴肅的，常超乎自我的，恐怖與憐憫，對人生大宇宙的徹悟。

希臘悲劇，是把英雄個人的意志，跟命運的擺佈，兩者衝突加強戲劇化。或是悲劇主角盲目的行動者，直到最後發現命運一直已安排好了他的下場，他毫不自知。對此我們經驗到悲劇性的恐怖和

憐憫，從中獲得了洗滌、昇華。人跟命運直接接觸，命運成了人格的化身，而且不只一個，是三個女神，用線索牽著每一個人。但命運在中國不論是天命或天道，它都不是人格化的。所謂天網恢恢疏而不漏，命運包蓋一切無可逃避，但它並非有意志人格的神，而只比作一個網，雖然不漏，但是疏的。所以個人的意志和這樣一張茫茫漠漠的網衝突時，自然不會帶衝突性。本來中國文學自古便沒有產生過像希臘那樣的悲劇。

中國文學裡的命運觀念，既然不像希臘化身爲三個有形象的女神，那麼是以什麼姿態出來呢？陳世驤說，命運常是一個空白的時間和空間的意象，是巨大無邊流動的節奏，沒有人格意志，不可抗逆，超乎任何個人，在那裡運轉。個人沒法和它發生衝突，就像地球運轉一樣。固然一個人也可以說向著地球運轉相反的方向走，但若這就是和地球衝突，那實在太可笑了。非但不成爲悲劇，倒是喜劇。愚公移山，夸父追日，在中國的文學傳統上都當做是好笑的人物。

詩的方式，不是以衝突，而是以反映與參差對照。既不能用戲劇性的衝突來表現苦痛，結果也就不能用悲劇最後的「救贖」來化解。詩是以反映無限時間空間的流變，對照出人在之中存在的事實卻也是稍縱即逝的事實，終於是人的世界和大化自然的世界這個事實啊。對之，詩不以救贖化解，而是終生無止的綿綿詠嘆、沉思、與默念。

陳世驤指出，十九世紀末，有少數幾個歐洲文藝批評家和戲劇家，爲西洋的悲劇藝術找新路子新標準，他們提倡所謂是「靜態的

悲劇」，要一齣悲劇的戲裡面取消動作。主張「生命裡面真的悲劇成分之開始，要在所謂一切驚險、悲哀和危難都消失過後」，「只有純粹由赤裸裸的個人孤獨面對著無窮大宇宙時」，才是悲劇的最高趣旨。不過這些理論對當時悲劇的實際創作上並沒有發生什麼力量，亦缺乏實際成就。「靜態悲劇」的戲劇，不要動作，這句話本身是一個矛盾。正如既是韻文就不能沒有韻，既是戲劇，就不能沒有動作。

於悲劇的境界，西方文學永遠是第一手。而於詩的境界，天可憐見，還是讓我們來吧。

第六問——真的有那麼「好」嗎

恐怕沒那麼好，但卻是「獨家專賣」。

我一邊厚顏借攀附兩大文學傳統來給「東方情調」撐腰，一邊也覺得，不論東方的或西方的傳統對今日而言，談起來也真是前朝遺韻，往事如煙。使我想起玄奘所著《大唐西域記》，每每走到何處何地，昔日曾是誰誰在這裡講經宏法，仙佛駐跡，善男信女供養的珠花金玉寶物，而今「去聖逾邈，寶變為石」，再過多少年，石跡也要風化烏有了。

去聖逾貌，寶變為石。可偶或從那遺爐逾邈裡閃出雲間寶光，遊魂為變，就教後代人炫目不已了。說穿來，侯孝賢電影在歐洲影藝圈內引起的騷動，大概可類比做此。對於那些電影創作和評論者，他們發自內心訝歎著，故事也可以這種講法的！

這麼簡單到居然可以是一部電影！

給我們拍的話，他媽還真搞不過這種怪東西！

但也太簡單了吧。

好像並沒有在說什麼，又好像什麼都說了。想不承認它，它又篤篤在那兒。是個不言的石頭，看半天，似乎倒有塊玉隱在裡面。

拿它沒辦法，最好只好當成是少見的奇禽異獸，列入稀有動物保護罷。

　　以上，我說明了包括《悲情城市》在內的侯孝賢電影，將是以何物立足於國際影壇，獲得賣埠。以下就可以開始質詢《悲情城市》。

第七問──故事怎麼產生的？

　　是的從周潤發和楊麗花產生，千眞萬確這一切，都從他們開始。

　　民國七十四底對侯孝賢來講，是黑暗的時代，也是光明的時代。《童年往事》在那一屆金馬獎前後引起兩極的爭論，新電影風風光光鬧了兩年突然色老藝衰，一片招打聲。同時《冬冬的假期》又蟬聯法國南特三洲影展最佳影片，各地邀展紛杳而來。侯孝賢擺盪於市場考慮和創作意圖之間，是或者不是，做哈姆雷特的選擇。此時製片張華坤替他發了一記怪招，找來兩個在現實跟邏輯上都不可能碰到一起的人讓他們碰見，楊麗花與周潤發。那年的最後一天十二月卅一日《民生報》影劇版頭條刊登，「周潤發配楊麗花，花這回遇見發，立刻有化學變化。」

　　根據卡司來爲他們想劇本，侯孝賢陳

坤厚搭檔時代做過頗多，秦漢林鳳嬌，林鳳嬌阿Ｂ，阿Ｂ鳳飛飛，阿Ｂ沈雁，阿Ｂ江玲。重操舊業，很快，故事出來了。楊麗花的台語跟豪氣，周潤發的廣東話踮帥，雄見雄，所以設計楊是酒家大姐頭，周從香港來身負密務，也許是查訪一批不明被吞的走私貨。兩人打衝突起，經過一些事情，發展出微妙的關係，彼此相知甚深之類的，云云。符合這種故事發生的背景，台灣似乎只有放在基隆港連帶其腹地金瓜石、九份、北投、台北，複雜且老早已發展。年代要往前，至少九份金礦仍盛的時候，模糊估計，也要光復左右。極可能在光復以後，因爲日據期間輪不到台灣人幹這些營生。楊周是主線，支線設計一對年輕的戀人，阿坤與美靜，跟他們或平行或交織，參差映照。後來我們給了楊麗花一個名字，叫她阿雪。

這份由吳念眞寫成的故事大綱，嘉禾大表興趣，希望若能改成香港版在澳門拍攝就更好。而侯孝賢先去拍了《戀戀風塵》。一面把故事擴充，爲了建立阿雪紮實的身家背景，她的兄弟姐妹父母和祖先們必須逐一出生，地瓜藤般越拉扯越多，隱隱一門大戶呼之欲出，故也曾經號稱將拍成六小時劇集發錄影帶，同時剪成一部電影。但侯孝賢又去拍了《尼羅河女兒》。滄海桑田，阿雪業已易主，周潤發也不知成不成。至七十六年底決定拍成上下集，遂看書讀資料。阿雪一度變成俠骨柔情，一度仍恢復原狀，改來改去，倒是阿雪的家人終於一一誕生完畢，乍一看，赫赫斯族哉。

阿雪少女時代的家人及發生在他們身上的事情，便構成《悲情城市》的上集。現在，上集遠比下集吸引我們多多了。下集已成遙忽記憶，只剩最初的原型阿花與阿發，偶爾在那裡烙燒一下。

下集遂自動消失。上集扶正成爲本片，悲情城市。

第八問──事件怎麼編排的？

要從建立人物而來。

事件既不能開頭就去想它，也不能單獨去想，它永遠是跟著人走的。

當然也可以從一個現象或意念出發，而終究要面對是如何把它說出來，說得好，這個殘酷的事實。殘酷，是因為再偉大的理念，碰到創作這件事非得具象造形的東西時，往往卻不知何處下手起，沒轍。當然也可以用諸如象徵手法，隱喻暗喻，反諷對照，平行排比，等等一大堆。但是拜託這些在作品完成之後人家去說吧。事件的選擇與安排，頂好莫搬出這些寶貝來。

直接進入人，面對物事本身。當人物皆一一建立起來撼他不動時，結果雖可能只是採用了他的吉光片羽，那都是結實的。顯現的部份讓我們看見，隱藏的部份讓我們想像。那麼環繞他現在未來衍生的任何狀況都是有機的，與別人有時重疊，有時交叉，有時老死不相往來。剩下的工作，便如何把他們織攏在一起而已。

我看出侯孝賢編劇時的一招，取片段。事件來龍去脈像一條長河，不能件件從頭說起，則抽刀斷水，取一瓢飲。侯孝賢說，擇取事件，最差的一種就是只為了介紹或說明。即使有，侯孝賢總要隱形變貌。事件被擇取的片段，主要是因為它本身存在的魅力，而非為了環扣或起承轉合。他取片段時，像自始以來就在事件的核心之中，核心到已經完全被浸染透了，以致理直氣壯認為他根本無需向誰解釋。他的興趣常常就放在酣暢呈現這種浸染透了的片段，忘其所以。

《悲情城市》的時代背景是卅四年光復到卅八年國民政府遷台之間。初時看書，忘路之遠近，上溯到清末台灣五大家族，葉榮鐘的《台灣民族運動史》寫史像寫他的切身之事。材料的豐富浩瀚把人誘入其中無法自拔，什麼都想裝進來，什麼都難裝進來。這個過

程，我魯鈍才學到，編劇其實也是一種如何兼備理智和豪爽去割愛剪裁的過程。侯孝賢敏捷得多，他很快走進狀態，丟開所有資料，素手空拳直接面對創製。

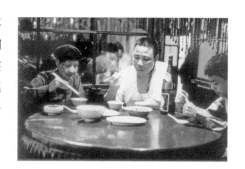

　　一切的開頭從具象來，一切的盡頭亦還原給具象。

第九問──劇本等不等於電影？

　　大不等於。

　　根本是、編劇的思路與導演的思路已經不同。從一件事足以看出來，吳念眞的劇本可讀性極高，一般讀者當成文學作品閱覽都很有樂趣。楊德昌的劇本則像施工藍圖，除了工作人員必須看，電影系學生研究看，及電影發燒友爲特殊興味看，旁人來讀總之要花點苦功的。

　　編劇的思路是場次與場次相聯結的思路，導演的思路是鏡頭跳躍的思路。

　　編劇拿場次爲單位來表現時，藉對白以馳騁。導演不是，他的單位是鏡頭。不論他或者用一鏡頭裡的處理，或者用一組鏡頭的剪接，會令他感到過癮的只有一個，畫面魅力與光影。

　　什麼樣的思路必然決定了什麼樣的結構。一路以場次對白，一路以鏡頭光影，其實是判別了兩種不同的形式風格。侯孝賢曾說過，念眞應該去當導演了。因爲念眞強悍的編劇思路已足成一家之言，若去當導演，他的會是另一種有趣的類型吧。還有一位編劇也應該去當導演，丁亞民是也，他的又會是另一種類型。

　　所以拿《悲情城市》的劇本去看《悲情城市》的電影，是災難

呢？是驚奇呢？它們是一對同父異母的兄弟，然又何其之不像。非但不像，簡直兩樣。

第十問——做不到的時候怎麼辦？

這就是理由啦，劇本，不可能也不會，等於電影。

今年坎城影展有人問溫德斯他自己的電影最滿意是哪一部，他說在腦子裡。而且我想，將是永遠在腦子裡。

劇本構思完成時，絕對是電影全部的工作期間最快樂的一刻。那時你覺得啊這片子鐵定把全世界打掛！你躊躇滿志，意興風發到神經兮兮的地步，如此持續好幾天。再來，你必須開始執行這部曠世巨作了。於是你必然遇到千古以來至今仍未解決的問題：理想如何落地於現實中。然後你開始生氣、挫折、沮喪，在芝麻俗務裡消磨殆盡。沒有誇張，電影拍攝的過程，最後就是一場不斷打折扣的過程。

這麼說來，只有宿命論的份了？那倒又不是。

譬如演員，因為台灣缺乏像好萊塢那樣普遍整齊的專業演員，大量用非職業演員演出時，首先你很難把鏡頭切得太近，他們沒有任何表演訓練足以支撐個人暴露在特寫底下，你只好多以中景遠景。既無法依賴演員達到戲裡的要求，你只好在場景裡營造出一種氣氛讓他活動，因此你會特別注意選擇場景，借重環境的殊異味道烘托出人。非職業演員素澀無華的節奏，亦逼迫你非得更接近於真實世界中的面貌配合其節奏。你非得將攝影、造型、畫面光影、所有細節，乃至說故事的方式，皆統一於這個節奏裡。當這些全部合起來作為成品時，就是你的形式亦即內容了——那種在長鏡頭的單一畫面裡用場面調度來說故事的寫實拍法。

始初這樣拍攝，實在是不得不如此，有其迫切性，故有其力氣。此從行動當中出來的美學，倒是避除開學院或理論可能負載的

造作傾向，而趨吉於自然。最終，它卻變成了別人所難以取代的特質。

　　不同環境產生不同成品。第三世界美學意識，在開頭，往往是為了克服器材和技術上的困難，想盡辦法而發明出來的一種表現方式。它當然不是歐美先進電影工業國家需要去用那種方式拍攝的。創作態度這樣被動缺少自覺？但我認為這是重要的事實。成品在先，自覺倒在之後。凡以為懷抱第三世界美學意識即可拍出第三世界電影的人，果然也都是不知拍電影為何物的人。

　　自覺並非在拍片當下要如何做、做什麼？對不起，那是一點用處也沒有。自覺是在瞭解你的作品何以是目前這個樣子，變成你這個樣子的原因與結果是什麼，明白這一層，你先已解脫了宿命論。你可以把不利的環境轉為自己所用，創製出屬於這個環境才會有的形式風格。然後你會明白，作品一旦累積到成為一種風格，是風格同時也是限制了。再來的難度，才真正難。你不僅要足夠聰明到看出這個限制，也要足夠勇氣到去打破這個風格。勇氣，因為若你一時半會兒還搞不出什麼新玩意的話，極可能便趕快回去那個熟悉又保險的風格裡。也許躲一陣子，或一輩子──只要不會受良心譴責──唯視個人造化而定。

　　做不到的時候怎麼辦？譬如《悲情城市》。四○年代台灣的生活，拍中間常常是道具也缺，陳設也無，結果只好用光影的比例設法把那些禿敗處遮掉，明暗層次，障眼法造出一種油畫的感覺。如此畢竟能變生出新物嗎？看看吧。

第十一問──演員與非演員怎麼調和？

　　仍然是，做不到的時候怎麼辦？這個問題。

　　《悲情城市》在劇本討論期間已十分肯定，這回，非用專業演員不可了。理由是需要搭景，外景又難找，不能拍環境，只好走

戲。不能依賴服裝道具的考究堆積出場面，只好靠飽足的戲感支撐，讓人忘掉其餘之不足。侯孝賢且思考過以舞臺化的打光，盯住演員，抓牢對手戲。爲統合其非寫實的色調，勢必一變寫實拍法，以荒謬的戲劇性來馭控。

期間侯孝賢正好看到法斯賓達一部十小時的影集《亞歷山大廣場》，雖只看了開頭兩卷，已夠印證自己的想法。法斯賓達是舞臺編導出身，有一批精彩絕倫的演員班底，他熟知這批演員的潛力和性向。因爲現前有這些人，他會因著要如何運用這些人而發出一種構想。他能想像他們會給出什麼東西，便依著這個東西去琢磨把它捏塑成形，由此創造出一種獨特的表現方式。《亞歷山大廣場》講二次大戰時一個邊緣小人物的各種遭遇，即不大管場景的時代感，而以戲取勝，戲又依於演員去捏，好幾場微妙的荒謬場面，全是靠有那樣的人才有那樣的處理法。

侯孝賢想歸想，到底沒有那樣一批班底，做到那樣徹底。只有男主角想找梁朝偉。大哥原來找柯俊雄，後來是陳松勇。可梁朝偉不會說台語，國語又破，令編劇中膠著久久不得出路。忽然有一天侯孝賢說，他媽的讓阿四啞巴算了。

開玩笑！

然而正是這句玩笑話，一語驚醒夢中人，打開僵局勢如破竹直下。

它及時平衡住陳松勇那一脈過重傾斜的線索。因爲那邊是激烈的生意鬥爭，這邊梁朝偉既不能硬碰硬也拿事件之激動來與之抗平，該拿什麼呢？找到了。不但是聲啞此事本身所可能輻染出來的許多新狀況，而且將特別倚重梁朝偉以眼神、肢體語言，甚至以凝悍的無聲世界之表達法，好比直接用默片的字幕插片。現在，豁然出現一片未墾植過的空白地，你興奮透了準備大種特種各種奇怪東西，其實最後你不過還是只能種一些綠色植物罷了，但這個發現的當初，眞是快樂的。

說出來荒唐，創作態度這樣輕率？對不起，卻是事實呢。

　　當然也並非憑空而來。侯孝賢有一個老本家侯聰慧，認識一位前輩陳庭詩先生，有時談起陳先生的為人，也在明星咖啡屋前匆匆照過面，印象深刻。陳先生八歲時從樹上摔下來，跌壞中耳，自此不能聽、不能說，與人都用筆談。透過侯聰慧連絡到陳先生約見。陳先生不是別人，正是當年「五月畫會」重要的一位畫家，至今我們家還保存有他的一本版畫集，民國五十六年國立藝術館出版，全部英文介紹，印刷設計在今天看也絕對是上品。沒想到陳先生還記得我小時候，說以前見到我們姐妹這麼小，現在都長大了。筆談一整晚，好多材料後來都放進了劇本裡。

　　開鏡五天，梁朝偉心惶惶的，反映給侯孝賢，遂趁一天休息，連女主角辛樹芬和演哥哥的吳義芳，一夥開小巴士去台中拜訪陳先生。

　　陳先生一人住，鑰匙寄在對面鄰居家，電話也由鄰居轉。帶我們參觀樓上樓下，全是他收集的奇石，稱自己是石癡。我們就在那成山成谷的墨畫雕塑和石頭裡騰出一塊桌面筆談，陳先生還燒了水泡茶，又啟開可樂和芭樂汁給男生喝。他總是體恤的為免溝通繁亂而把決定先做了，再知會對方，不由推辭，他便帶大家去街上一家湖南館吃飯。他給那家店寫過一幅字，現去討還人情，自然是要哄

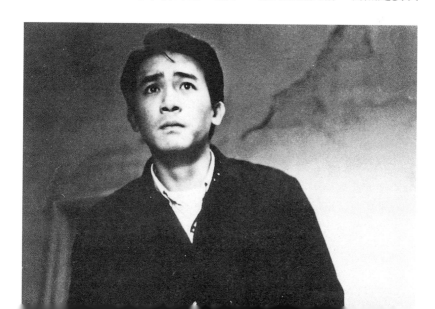

我們安心的說辭。一邊吃他即筆談知會，囑我們吃完可上車走，不必繞路送他，他自己坐車幾分鐘就到家。是這樣怕增加人家麻煩的人，他也不學手語，因早年曾見公車上聾啞人比手劃腳交談聒噪的樣子，故決意不學，寧可筆談。梁朝偉聽了動容，說陳先生好 sensitive。

侯孝賢與攝影陳懷恩皆讚歎梁朝偉的集中和專注，但看過頭幾日拍的毛片，侯孝賢說，梁朝偉太精準了。他的精準、細微之層次，侯孝賢說，太精緻乾淨了，顯得他鶴立雞群，跟其他人產生差距，需要調整。所以當晚從陳先生處趕回台北。便請梁朝偉看一些毛片，主要是日前所拍詹宏志、吳念眞、張大春隨吳義芳從市場走進照像館的一段。這批文藝界的非演員，銀幕上看時感覺很眞實，很素。侯孝賢希望梁朝偉能夠放粗糙些，直接些，溶入那些人的質感中。

梁朝偉，我最記得他的，是小巴士車上他跟陳懷恩嘰喳一堆，談音樂。陳懷恩取出一卷卡帶推薦他聽，曲叫〈The Sky Is Crying〉。梁朝偉一聽好激動，說他就是想學吹這種小口琴，沒學會，很 country，有沒有，像媽媽在廚房煎餅，燈亮了，黃昏草長長，坐在那裡吹口琴的味道……

陳松勇，工作人員給他取了一個外號叫「悲情猩猩」。與他演對手戲的如太保、文帥、雷鳴等，都是老牌演員，這回可拚上了，演技大競賽，一個比一個酷，帥得。

高捷演老三，十足經得起大特寫的非演員，頂搶鏡頭。吳義芳、林懷民的得意門生，以一種舞蹈的節拍來演出。辛樹芬不像演戲的在演戲。李天祿鐵是最過癮的人物了。許多許多，演員非演員，鐘鼎山林，各顯神通。有一陣子，侯孝賢簡直不知如何把他們調音到一個協和的基調上。乃至用騙的，試戲時偷拍下，正式來倒不拍了。

侯孝賢工作時的壞脾氣，唯對演員挺耐心，極其迂廻之本事。後來他考慮著，未見得必須把每位演員扭適到自己要的基調上，不

如讓他們各自去，不協和就不協和，然後用不協和的剪接法來統一，剪成一股認眞而又荒謬的氣味，說不定反而比原先預設的東西好。

總之是，現場能給什麼拍什麼。此刻正在剪接的侯孝賢，他說，總之是拍到了什麼剪什麼。

第十二問——到底編導站在哪一邊？

你說呢。

對於電影裡採用二二八事件為材料的部份，引起媒體多次報導，乃至前進影評人特殊的期望和失望，眞是件不幸的事。不幸，因為那實在膨脹了編導所能做的，和所能給的。編導站在哪一邊？左邊？右邊？中間？中間偏右？中間偏左？對不起，從頭到尾似乎從沒有在編導的意識裡產生過焦點。

在黑暗與光明之間的一大片灰色地帶，那裡，各種價值判斷曖昧進行著。很多時候，辨證是非顯得那麼不是重點，最終卻變成是每個人存活著的態度，態度而已。做為編導，苟能對其態度同聲連氣——體貼到並將之造形出來，天可憐見，就是這麼多了。

一件造形成為只屬於你的成品時，是無需著一言你已在那裡。而你的在那裡，就是你一切的態度和主張逃不掉的都在那裡了。不幸見光死的話，只有認命。

拍民國卅四年到卅八年的台灣，眞是叫人晃盪盪。拍得出來嗎？像不像那時代呢？那時候的那些人是這樣的嗎？

經過這一段編劇拍攝的漫長過程，了解到，反映不反映時代，結果只是反映創作者的眼裡所認為看到的那個時代。它永遠受限於作者本身的態度和主張。一個完全客觀和完整面貌的時代，不管在歷史或文學呈現上，其實永遠不存在。然則不正是如此。一個時代不正是主觀而有限制的存在於作品之中，所以無限長久的傳下去被

人記得。侯孝賢了
解到，不管你怎麼
力求重現那個時
代，也只能做到某
種程度的接近，但
課題似乎並不在這
裡。而在你的眼界
中你看到了什麼，
你認為怎麼樣，你

想說些什麼，就統統拿出來。創作的終極，結果只是把自己統統拿
出來，看吧，都在這裡了。

　　張愛玲的名言，作者給他所能給的，讀者取他所能取的。

第十三問——那麼《悲情城市》想說什麼？

　　最早，想說哺哺哺的薩克斯風節奏。

　　一篇訪問裡侯孝賢說，最早是來自於我對台灣歌的喜愛。那時
候我聽到李壽全新編洪榮宏唱的〈港都夜雨〉，那種哺哺哺的薩克
斯風節奏，心中很有感觸，想把台灣歌那種江湖氣、艷情、浪漫、
土流氓和日本味，又充滿血氣方剛的味道拍出。

　　聞言真讓人頻頻縐眉頭，何況那些期待他甚高的前進影評人。

　　後來，他說如果他能拍出天意，那就太過癮了。

　　天意？拜託他又像黃信介的大嘴巴在亂放砲。隨後他用了大家
比較能接受的現代化語彙，自然法則。

<div style="text-align: right">一九八九年六月</div>

《悲情城市》後記

　　《悲情城市》得獎了，使我想起日本作家井上靖。曾經有數年，井上靖是亞洲人當中極可能獲得諾貝爾文學獎的人選之一，故每年到公佈得主前夕，井上靖的家門前總要擠滿了記者，電話不斷，飛傳著各種預測和謠言。處此騷亂，井上靖很是無奈，他說：「驚喜是只有在寧靜之中到來的。」

　　是的寧靜。侯孝賢的寧靜，詹宏志的寧靜，我們的寧靜。報社編輯打電話去侯孝賢家裡訪錄得獎感言，侯太太淡淡說：「應該的。」

　　首先要感謝詹宏志。是他，堅定而持續的以他尚未被驗證的理論去說服了投資者投資侯孝賢。此刻我們理所當然接納這個正在被證明的事實時，可記得當初知之不易？知事之端，知物之理，知人之明。那樣清澈的知的能力，除了訓練與長期思考觀察，還有一樣特質，即新鮮無私如嬰兒般的心眼。所以他能沒有資訊的障，知識的障，學問障，意識型態障。他追索事理真相的那股子活潑勁，只因為真相的本身帶來最大的喜悅，是目的也是手段，此外不求報償。我感覺他越來越接近於創作者，這是詹宏志的寧靜。

　　我們悄悄在片頭放映前的字幕裡打出「策劃　詹宏志」，是他，促成了《悲情城市》開拍。我猜想他看電影時一定嚇了一跳。正如我摘錄他的話語時──「侯孝賢是搖錢樹」，「我談的是生意不是文化」，「賣電影可以像賣書」──我猜想，這些刀鋒邊緣的正話反話，會是如何的冒犯了許多文化人的「潔癖」，恐怕已觸怒他們。但我仍然高興，活在今日，做為文化人，竟能及時目睹理論的被檢驗，被實踐，還有什麼比這個更叫人感到驚喜？

　　侯孝賢的寧靜。在長達近兩個月的剪接裡，他與剪接師廖慶

松，把所有拍得的素材處理成目前這個樣子的電影，有時一天只剪兩個鏡頭。是從這部電影，廖慶松給剪接安了個新名詞，「氣韻剪接法」。是在像煉丹人凝視專注守候著爐鼎的剪接中，侯孝賢一方面是參與者，而更多方面是冷靜理知的旁觀者，重組鏡頭，大膽調動畫面，他充分知道每個鏡頭和鏡頭之間和聲音之間是在幹什麼，他說：「我這次的結構會很厲害。」這個自我觀視知其所以然的過程，比從前任何剪接期間都要明晰而有收穫。將近完成時廖慶松打賭，得頭獎的機會一半一半，一半再加八好了，五十八肯定獲獎，四十二看運氣。寧靜，因為在電影世界裡他知道自己的等級是在那裡的。

　　《悲情城市》，對觀影人來說是新作，對創作者而言，它已經過去。遙遠威尼斯的匈牙利旅館裡，吳念真哭了。緊緊抱住侯孝賢，不願使眼淚被人看見而至久久埋在侯孝賢肩上不能抬起頭的念真，得獎，全部這就是了。譽謗由它，無可增減，若於世人偶有啟發，那是幸運。眼前的是，去意浩無邊呢。

一九八九年十月十二日

《悲情城市》後製作在東京調布，（左起）錄音助理楊大慶、錄音師杜篤之、編劇朱天文、導演侯孝賢、攝影陳懷恩、剪接廖慶松

歲月偷換了東豐街

　　五年前拍攝《童年往事》籌備期間，電影公司移來這條我從未聽過的街上，東豐街。公寓四樓，像此城最普遍的中收入住宅，底層樓梯間塞著摩托車，不小心會有狗屎，紅色鐵皮扶欄攀沿直上，氣喘噓噓爬到門口按鈴呼人。公司裡人來人往，圖清靜我們會到對面一家茶藝館討論劇本，好雅怪的名字，客中作。店面三分之二賣陶藝民俗，三分之一只有四張竹桌喝茶。一杯蓋碗烏龍清香八十元，焰爐沸水坐上四、五小時是常事。客中作遂取代了明星咖啡屋，工作陣地自西區轉來東區，流年暗中偷換，我們也不過是浮游魚群隨波潮東來。

　　在客中作我們完成了劇本《戀戀風塵》，《尼羅河女兒》，《悲情城市》。眼看著店內逐日旺氣，將地下室租下打通裝潢成十數間茶舖，一座老水車嘩嘩轉動曲渠的水划活，養著紅小魚。茶資漲為一百塊，加一成小費，優待我們老主顧打九折。店斜對面開張一家自然健康食物，馨田，尼羅河女兒有兩場戲借這裡拍。去年過完舊曆年茶具全部汰新，茶資又漲，一百五十塊，沒辦法啊房租又漲了，我們喊大姊的柳小姐說。客中作那個玻璃窗牆垂掛落地竹簾的一角，已經變成我們的地盤。除非每隔一週星期六下午三點到五點讓給上玉課的先生太太們，它都是我們的。

　　每天吃過中飯即來，坐到晚間，出去吃了飯回來，待交通尖峰時間過後才走。自備零食和茶葉，桌上堆著書本資料紙張，睏時仰靠椅背手帕蓋住臉睡一覺，累了脫掉鞋兩腳掛在扶手上，如此從一年前的十二月到次年的四月，這樣把《悲情城市》的分場推演出來搞定的。

　　五年之間歷經台灣最多事之秋目不暇給，稍一定神駐看，列棟公寓已蛻去庸黯外貌。犁田隔壁凹凸築起玻璃屋壇，冰潔空間陳設著浴缸馬桶洗臉池像藝術品，西德 BURG 衛浴系統整合設計，標識以萊茵藍書寫。它的隔壁是二十四小時營業的紅襪子遊樂場，電動玩具囂響。隔壁是濃得珠寶服飾，原木造就。隔壁是從前電影公司的寓樓底下，拆拚為速食店漢華美食。連隔壁基督教中華循理會也將原先神愛世人的水泥牆打掉，改建後雪白屋牆裝飾著數扇哥德式窗櫺。

　　公寓對面，北平半畝園旁有茱諾咖啡餐飲，水沙蓮服飾，創意髮廊，以及沒有任何店招的男性服飾除了隱於樹側的一塊方牌子，上書「There is only one CHEVIGNON」。

　　這裡只有唯一的東豐街，仍然在變化中。

<div align="right">一九九○年三月十日</div>

《悲情城市》拍攝現場，焦雄屏、張大春、侯孝賢

《電影小説集》自序

　　陳雨航打電話來，說想把我的小說拍成電影的結集爲一本書，徵求同意，我暗叫一聲慚愧。

　　這些拍成電影的小說，我自認不及電影遠甚。若把它們分類歸檔，理應放在遠流出版社屬下的電影館，權充電影的附註、補釋、索隱、或白話翻譯本之列。然而也許是主編的慧眼亦有錯誤的時候，竟把此書納入小說館，令孤騾與群馬並競，使我惶急萬分。因此以下的說明和描述，力圖在辨晰它們，與其說是小說，毋寧更靠近電影。換言之，這組經計劃串聯在一塊的小說，怎麼看，都更像一匹騾罷了。

　　首篇《小畢的故事》，是一九八二年參加《聯合報》「愛的故事」徵文比賽得到佳作，十月二十日刊出，五天後陳坤厚即來電話，商談購買電影版權的可能性。十月二十八日我與陳坤厚侯孝賢初次見面，次年一月二十九日此片上映。歷時短短三個月包括接洽溝通、寫劇本、拍攝、完工、宣傳，清楚反映出八年前的台灣電影環境是如何的充滿著賭性和草寇作風。

　　此片大爆冷門賣座後，慣例是要打原班人馬乘勝追擊的牌，這回輪到侯孝賢執導。一堆題材，無所適從。比較成形的有三個，一是暖暖國中女老師的故事《柯那一班》，一是《安安的假期》，一是角頭黑社會定名爲《視死如歸》。三月初某日去暖暖國中探人沿濱海公路勘景回來，在兄弟飯店飲茶，大家做了三個鬮讓我抓，抓到哪個決定就拍哪個，我抓到《視死如歸》。

　　《視死如歸》有許多片段是侯孝賢少年時代的諸般混跡。然而引動他的起爆點的卻是某年冬天去澎湖看王菊金拍《地獄天堂》，

一人閑逛至風櫃，下了車在站牌前的雜貨店看到一群年輕人撞球，他便坐在那裡看了一個鐘頭。於是大家打算去澎湖走走，看那家小小雜貨店和那張小小撞球枱是否無恙。兩天後星期六的下午，陰晴雨不定中飛機驚險萬分抵達馬公。我頭次見識到幹電影的人的行動力。下了機即租車去風櫃，玩玩講講的，講出了「風櫃來的人」這句話，日後遂沿用作爲片名。

饒是這樣，四天後在參加學苑影展的高雄松柏飯店裡，大家開會決定今年只拍一又三分之一的電影。三分之一部是《兒子的大玩偶》第一段，一部是《安安的假期》，趕暑假檔。由我先把《安安的假期》寫成個故事大綱，侯孝賢希望我就照自己最順手的小說方式自由去寫。

小說寫完後，四月下旬開始寫劇本，月底完成，立刻也拿到了編劇費。六月底卻又說趕不上暑假檔所以不拍假期片了，趕十月光復節檔，改拍《風櫃來的人》，叫我先寫出一篇故事供侯孝賢編劇用。如此七月底我把小說寫完，而侯孝賢老神在在到八月中依然無動靜，原來是使的拖字訣，最終劇本也我寫吧。八月二十日開寫，陳坤厚侯孝賢即去澎湖決定攝影場景，隨找演員定裝，二十四日我交出劇本，二十八日大隊人馬赴澎湖就開鏡拍了。至院線上映，前後才兩個月，比《小畢的故事》還更是賭寇出草。

此片自是早已遠離了角頭黑社會的拍攝原意，上片一星期下檔。初嘗敗績，改弦易幟，計劃拍喜劇片，輪到陳坤厚執導。十月三十一日侯孝賢出示一疊只寫了開頭若干場的殘本，其中有人，畢寶亮與廖香妹，那是數年前他們想做的一個題材。畢寶亮——正如其名他的皮鞋永遠擦得剝個亮——畢寶亮的小鼻小眼、小奸小壞，從他們平時既愛又恨的言談中，我已耳熟能詳，當初侯孝賢是照陳友的外型來設計的。依前例，仍由我寫成小說，再據此討論劇本的分場和發展。這樣就迫在眉睫馬上寫出來了《最想念的季節》。

當然，游擊仗的變幻機動，臨陣陳坤厚卻另選擇了改編朱天心的小說，發誓拍一部清純浪漫愛情，即一九八四年暑假第一檔的

《小爸爸的天空》。那年八月侯孝賢才拍《安安的假期》，並且為了琅琅上口而把安安易名為冬冬。年底陳坤厚拍《最想念的季節》。

一九八五年春末侯孝賢開拍《童年往事》。八七年仲春拍《尼羅河女兒》，這兩部都是直接寫成劇本，小說則是後來再寫的。

回首前塵，對照今日。《悲情城市》搞了一年半，至今一載有餘還在做《戲夢人生》的分場劇本。我多麼懷念從前那個賭寇年代，五天寫一部劇本的驃悍縱橫。打從招降收安變為影展公務員之後，也膽小了，也謹慎了，好不寂寥。

那麼這本書或者就還有一點點存在的價值，亦即是，原諒它的粗草，笑賞它的狂稚吧──那個年代的產物。

一九九〇年十一月廿日

寫給小川紳介

　　這眞是一件非常、非常不幸的消息。諸多言辭都無法表達我們的哀悼之情。

　　做爲與小川先生僅僅一面之緣的我、朱天文，執筆代表焦雄屛和侯孝賢寫下這封信。寫給與小川先生共同夢想奮鬥過的朋友們，在電影的世界裡，我們已是相識甚深無間然的。

　　而此信也許只能記下微末不爲人知的二三事，忝爲紀念小川先生一生行儀的部份。

　　小川先生曾以《古屋敷村》獲得「國際映畫批評家賞」的柏林影展，一九八七年侯孝賢也有作品《戀戀風塵》參展。這一年小川先生在柏林，侯孝賢不在。下雪的夜裡，有一場《戀戀風塵》放映，地點在離市中心很遠的一家小戲院，小川先生特爲趕過去看。觀眾約只七、八名，看完起立鼓掌仍意猶未盡，小川先生遂夥同眾人去酒吧喝一杯。來自世界各地的觀影人，互不認識，語言異殊，大家都舉杯遙祝遠方台灣的侯孝賢身體健康。三個月後東京，侯孝賢與小川先生始識，小川先生說了這一段故事。侯孝賢也迫不及待看了《牧野村物語》，兩人引爲知己，半筆談半翻譯，都說自己不如對方。侯孝賢回台灣後，一再把《牧野村物語》描述給他們工作人員和所有朋友聽，直到很久以後，攝影師陳懷恩提到小川先生時，名字忘記了，而總是說：「那個種稻種了三年的人」。

　　一九八九年第一屆山形國際紀錄片大展，焦雄屛躬逢其盛。那是紐約影展結束返台時，東京轉機，焦雄屛在我們羨慕的眼光中隻身赴會。五天後焦雄屛的訪問稿出現了，副標題引用小川先生的話，「我想拍的即是由拍攝者和被拍攝者共同創造的世界」。此話

在電影同仁之間傳誦，被當做是對紀錄片的最真切的銓釋。

於是去年（一九九一）八月我才見到小川先生，是第一次，也是最後一次。當時小川先生幫大陸女導演彭小蓮找到資金，在東京拍中國留學生生活的紀錄片。很晚收工後從池袋來大久保相見，車站前的咖啡店，過十二點即加成計費，服務小姐通融我們趕快點餐，爲這一點點溫暖，小川先生像小孩子一般開心。小川先生嗓門很大，講英文，侯孝賢也是，他們倆都是在座英文最差的呢。但焦雄屏也說小川先生英文進步神速，小川先生更開心了。

十一月台北金馬獎國際影展放映《牧野村物語》，之前報載小川先生會來，非常願意來，要將他的經驗與台灣年輕人分享，還要吸收有志青年跟他一齊奮鬥。我買到兩張票，請我日文很好的母親同往觀賞，早場十點半，秋陽澹澹，看完已是下午兩點鐘，母女饑餓的在巷子裡找食物，吃了粽子和四神湯。而小川先生沒有來，聽說生病住進醫院裡。我與母親共同擁有過對小川先生的記憶，小川先生沒有來，但記憶是這樣長存著。

　　水仙已乘鯉魚去
　　一夜芙渠紅淚多

這是我們唐朝詩人的詩，意思是說：「佛去了也，如今只有你在。而你在亦即是佛的意思在了，以後大事要靠你呢。你若是芙渠，你就在紅淚清露裡盛開吧！」

　　　　　　　　　　　　　　　　　　一九九二年二月八日

雲塊剪接法
——序《戲夢人生》

　　關於出版電影劇本，以前有《戀戀風塵》和《悲情城市》，這次，我們決定了用分鏡劇本的形式出版。

　　原因是，一年多前已有一部《戲夢人生——李天祿回憶錄》問世，涵蓋了李天祿自出生到八十歲間的生平事蹟。其豐富妙趣的口述內容，使任何第二手傳播都黯然失色。何況根據他光復前的經歷所編演成的劇本，豈不是太多餘了。

　　所以我們想把李天祿的口述回憶錄，與侯孝賢的電影，二者清楚區隔開來，讓這本書的存在有其獨立性，就這樣，打算出版分鏡劇本。

　　當然，這是因為是侯孝賢的電影，以及侯孝賢的分鏡。身為此片的編劇之一，我也非常好奇，這部片子到底會變成一個什麼樣子出來，似乎，不到最終拷貝印出，無人能知。

　　是的無人能知。因為侯孝賢的分鏡，不是在拍攝前，或拍攝中就已搞定的。事實上，他不大分鏡，而寧願保留一半模糊不明的狀態抵達現場，然後拍。他在拍攝中所做的，與其說是導演，恐怕更像一名採擷者。用訪問裡他自己的話是，「你要進入客體，你專注在客體的時候，客體就會告訴你它有什麼。」好像，他只是在觀察，搜索，等待，當客體忽然發出言語時，他就立刻抓住，裝進他的箱囊裡。

　　於是他帶著滿滿一箱珍貴元素回來了。到剪接室，攤開來，細看。他說，「到最後剪輯的時候，你要面對這些拍出來的東西，而不是你原先想的東西。通常這對導演來講很難。」

蔡正泰攝

　　由於這次三分之二以上的場景必須在福建拍，底片送到香港
沖，沖出來的毛片，既然還要坐飛機去香港看，他也索性不看了。
殺青回台灣後，直接看剪接機，橫豎全部在這裡，沒有的已經沒
有，不好的不能再好，遂進入剪接。一剪剪了三個多月。慢啊，為
此侯孝賢幾乎跟廖慶松翻臉。

　　起先是，小廖仍要採用「氣韻剪接法」，那是他從《悲情城市》
裡剪出來的心得。一言以蔽之，就是剪張力。剪畫面跟畫面底下的
情緒，暗流綿密，貫穿到完。但這回，侯孝賢不要張力，他要，他
要什麼呢，開頭也說不清，只是削去法的，他不要情緒。如此，兩
人磨掉絕大部份的時間跟精力，最糟時，侯孝賢抱怨，以後他找一
名技工完全聽他指令就行了。

　　要剪到後來，侯孝賢才明確能說出他要的是，像雲塊的散佈，
一塊一塊往前疊走，行去，不知不覺，電影就結束了。他叫小廖仔
細看剪接機上拍到的阿公，他說，「片子照阿公講話的神氣去剪，

就對了。」

　　剪出來，兩小時二十二分鐘，一百個鏡頭。眞是少得可憐的鏡頭。其使用，跳接（cut）之外，只有五個搖移（pan）。一個照片特寫，餘皆近景，中景，全景，遠景，大遠景。除此，再沒有了。

　　用這樣的鏡頭說故事，使人想到手工藝時代。

　　後來在東京現象所作沖印，意外看到禁片《藍風箏》，好片。小廖讚歎若能讓他來剪《藍風箏》，會比現在看到的厲害幾倍。小廖那副模樣，很像米開朗基羅指著一塊大石說，在這裡面，有一個大衛。他要鑿開沌濛，將不世出的大衛現身。

　　這次小廖談剪接心得，他說，法則這個東西，你別小看它，它是很嚴酷存在的。好比《戲夢人生》，你非得花那麼多時間去找，跟它相處，長期相磨，慢慢這個法則才出現了。看到它，它統一著這部片子，是最適合這部片子的形式跟內容，然後，你就順著它，它會帶著你，一路下去，很快，剪出來了。

　　我把他的話記下來，或可名之曰，雲塊剪接法。

　　還把林智祥一篇訪問侯孝賢的文章收錄在此，以供參照。

一九九三年五月

新的碑誌

──薦《愛情萬歲》

　　算是個人偏見吧，我以爲九三年下半至九四年目前爲止，所有參加過或即將參加國際影展的華語影片裡，最好看的兩部片子，是台灣的《愛情萬歲》，和香港王家衛的《重慶森林》。大陸片，譬如《活著》，差之遠矣。

　　好看的理由，似乎可以同時用來說明兩部片子。

　　第一，它沒有歷史包袱。

　　這個歷史包袱，曾經是台灣新電影的動力所在。一批戰後出生的電影編導群。個個有話要說，有志要伸。是包袱，也是光環。它把華語電影拔起跳躍了一大步，已寫入電影史中，是毋庸置疑的。

　　隨後，從新電影逐漸成爲一種典範開始，新電影本身也成了一個包袱，一個難以擺脫的陰影。新電影所創造出來的語法、影像、美學，流風所及，蔚然成腔，可就難看了。

　　這當中，最自覺要脫開新電影腔的人，是陳國富。他採用的手段，以「類型」破腔。如《國中女生》的後半段，如《只要爲你活一天》。儘管力有未逮，壯哉其志。

　　而最自然流露的，是蔡明亮。

　　《愛情萬歲》不論題材，形式，情調，都自然而然脫開了新電影腔。它履步輕盈，在它所開發的新的版圖上探索著。

　　第二，它不怕題材「小」。

　　所謂小，更恰當說，是好比「私小說」的私。

　　台灣電影裡，始終沒有這個私。

　　大陸電影，就更別談了。他們的大苦難，大話題，一時還講不

完呢。尤其苦難，變成了「人質」，以苦難嚇人，以苦難悅人。（此言也只有出身其中的阿城敢說，有資格說。）

香港電影，是關錦鵬有一些，王家衛也有。

與「私」相近的，也許是「懺情」。懺情的傳統來自於向神父告解，源遠流長。我因此懷疑，中國人的世界，很久很久一段時間裡，究竟有沒有過「私」這個產物。往前推到詩經，寫的全是公共領域的生活，即使國風裡那些精彩的兒女私情，也都是容納在公共生活裡的。

中國文學的懺情錄，首部應該算是楚辭吧，此中代表人物屈原。

現在遠的不說，說近的，台灣電影。就懺情這個領域而言，我認為是叫蔡明亮給打開了。所以單從這一點來看，《愛情萬歲》的確是為台灣電影立起了一個新的碑誌。

第三，它的情感充實。

三個畸零人之間無望的追逐，蔡明亮絲毫沒有將他們昇華，也沒有救贖，只有逼視。

逼視那些猥瑣的，飄搖的，失敗的。不迴避的逼視，結果卻完成了一種結結實實的存在，把人打動了。

真是好寂寞的空屋，寂寞的賣靈骨塔的人，寂寞的女人，男人。寂寞，寂寞，很奇怪，寂寞並不是虛空或沒有了，正好相反，它填塞得滿滿的。

畸零的狀態拍得讓人感到充實，《愛情萬歲》是個好例子。

第四，它很清楚。

一部感覺的電影，無關宏旨。換言之，氣味、氛圍、節奏、性格、個體，就是它的主題。它的魅力，恰恰在於一種游離不確定之中。

非常曖昧難於清楚的題材啊，可是它毫不含糊的、中肯的打到了目標。

看過太多眼高手低，拍著拍著便語焉不詳起來的片子，見到

《愛情萬歲》這樣一部焦點明晰，打中紅心的電影，眞讓人鬆了口大氣。

　　附帶一提，我看此片時，其餘八、九名觀眾都是電影相關從業人員。看完，眾口紛云，最後楊貴媚爲什麼哭？一位說，「是不是她發現了他是同性戀？」一位說，「她是爲自己哭啦。」一位導演再三問，「音樂放進去了沒？這是工作版吧？音樂配了沒？」一位影評人說，「很實驗性。」一位教授說，「太刻意了。」許多人說，「結尾哭得太長了。」

　　另外一場放映，另外一位導演說，「蔡明亮，帶種。」

　　是的，眾聲喧譁。新的碑誌出現時，哪一次不是這樣。

<div align="right">一九九四年九月</div>

這次他開始動了
──序《好男好女》

後見之明

　　如果一個創作者不甘寂寞跑出來談論自己作品，對他已經完成在那裡的東西而言，任何說明或辯解，都是多餘的「後見之明」。

　　也許是我的一點淺薄經驗，談論的時候，談的其實都是知道了的，開發出來的，這些，不會超過創作的當時。創作很像李維史陀說的，「我的工作能夠找出，我自己都不知道我可能會有的想法。」所以創作者最好是學學天何言哉，什麼都別說吧。

　　可是為什麼又要說呢？

　　只有一種情況，因為失敗了。因為沒做到，做得不夠好，應該這樣的，那樣的，早知道的話，還可以如何如何的。懊惱，悔恨，終日喃喃不止。這時候的說，與其是說給別人聽，倒不如是自言自語，接近懺情了。

　　與侯孝賢導演共事十餘年，合作過十個劇本，目睹他每完成一部電影，便如此來一回週期性的喋喋不休。結語總是說，「再給我重剪

侯孝賢（左）與攝影陳懷恩（右），蔡正泰攝

一次的話，片子絕對比現在好百倍。」似乎，每一部片子都是一個抱憾，與不滿足，下一部片子成了對上一部片子的補遺。

我常常想記錄下來他這些後見之明，做為殷鑑不遠，提供給電影發燒友們。畢竟，成功的果實大多相同，失敗的滋味卻形形色色。

《戲夢人生》的位置

日後若有研究侯孝賢電影的人，將會發現，《戲夢人生》在他創作的歷程中，是一次巔峰，然後，轉折了。

從現有的作品來看，侯孝賢一九八二年的《在那河畔青草青》是告別作，告別他自七三年入行以來參加或拍過的各類賣錢片。八三年拍《兒子的大玩偶》，開始中毒發作，這一發就到九三年拍完《戲夢人生》，終於才算發光光，痼疾出清，好不暢快。

他被人討論最多已成為他正字標記的固定鏡位，和長鏡頭美學，至《戲夢人生》達到徹底。其徹底，朋友們笑他，可比照相簿，一百個鏡頭，不妨當做看照片般一頁一頁翻過去。

長鏡頭，如眾人所知，意在維持時空的完整性，源於尊重客體，不喜主觀的切割來干擾其自由呈現。長鏡頭的高度真實性逼近紀錄片，散發出素樸的魅力。

處理長鏡頭單一畫面裡的活動，以深焦，景深，層次，以場面調度，讓環境跟人物自己說話。因此，單一畫面所釋放出來的訊息是多重的，歧義的，曖昧不明，渲染的。其訊息，端賴觀者參與和擇取。

使用長鏡頭之難，難在如何統攝住看起來是散蕩游離，缺乏作用的任何一個單一畫面。因為既然不走戲劇，放棄掉衝突，高潮，也無視於情節起碼需要的鋪陳或伏筆，那麼，靠什麼東西來完成一部電影呢？

我以為，根本上，長鏡頭是乾脆採納了另外一種角度看世界。

一種理解，一種詮釋。

　　台灣新電影的長鏡頭泛濫，侯孝賢是始作俑者。但長鏡頭的問題不在於它的長跟緩，而在於當它只是美學形式，卻不是一種觀察世界的態度和眼光的時候。徒剩美學，莫怪焦雄屏要說，寧可去看好萊塢電影。

　　《戲夢人生》把長鏡頭發揮殆盡，譬如，他在結構上的大膽省略。以他自己的說法是取片段，用片斷呈現全部（synedoche？）他說，「問題是，這個片斷必須很豐厚，很飽滿傳神，像浸油的繩子，雖然只取一段，但還是要整條繩子都浸透了進去。」一個片斷一個鏡頭，聯結片斷之間的，並非因果關係，而是潛流於鏡頭底下的張力，瀰漫於畫面之中的氣息。

　　連帶的，他影片中一向特有的節約，更節約了。他善借存在於景框之外的空間，聲音，事件，以虛作實，留白給觀者。由於省略和節約，剪接上他常把尚未發生的事先述了，不給一點解釋或線索，待稍後明白，始追憶前面片斷的意義。觀者得一路回溯，翻耕，不停與整個觀影經驗對話。

　　所以單一鏡頭裡，可能倏忽已十年。畫外音跨越場景，梭織事件了無障礙彷彿時間的旅行者，一如亞倫雷奈。（以上乃《村聲》的吉姆‧霍伯曼所言。）

　　《戲夢人生》總結了他過往電影的特質，朝前躍一步，到頭了。戲味愈淡，走向愈純粹的電影。到了電影的邊界，令觀者起好大疑慮，這到底算不算電影？我的體會，它似乎格外是屬於電影創

作人看的一部片子。

電影創作人，特別能從這部片子獲得喜悅和啓發似的。好比黑澤明，路數跟他迥異，看了四遍。伊朗的阿巴斯在坎城看過，後來到日本，對媒體說此片，「看完覺得好，回去再想想，豈止好，簡直是厲害。」

大概，這就是《戲夢人生》的位置，歸在研發單位吧。不幸的，它離觀者恐怕也是又遠了些。

做演員

「到得歸來」，一幅掛在能樂大師野村保家裡的字，意思是，到了徹底，於是回來。用長鏡頭看世界來表達，到《戲夢人生》滿足了，開始想別的。

想做演員。

由於長鏡頭的眞實性，侯孝賢幾乎不用明星，直接選擇非演員。其實呢，他怎麼會不想用明星。但除了明星太貴，太忙，關鍵還在於，明星是電影工業養出來的夜明珠，用它，就得搭襯其他來調和。工業體系中的各項專技分工、製片、編導、演員、攝影、美術、服裝造型、音樂、剪接，要把調門全部提到一般高，才用得好。而台灣是，打以前到現在，從來就沒有過電影工業。工業所需要的那種量，跟質，沒有過。所以都去了香港，才變成明星。依我看，台灣以後也出不了明星的。

所謂台灣新電影，什麼樣的生態，產生什麼樣的物種，「新電影有文化，可是不好看」，誠然。只不過一樁事實須指出，是先有國片的完蛋在前，新電影發生於後，因此非但不是新電影把國片玩完了，倒是新電影摸著石頭過河摸出來了一條可能性。碰巧這個可能性偶爾又還會賺大錢，便以爲它主導了國片市場動向。爲知新電影的發生，走的是手工業，在以後，至少也仍是手工業精神，它哪有力量涉及市場榮枯呢。

十年來，侯孝賢唯用過一位明星，《悲情城市》裡的梁朝偉。是從這部片子起，侯孝賢就老說要拍演員。包括去幫人監製了《少年ㄟ，安啦》若干片子，說得更響。至《戲夢人生》討論劇本時，信誓旦旦要拍人，拍演員，結果拍出來，比他任何一部片子都更看不清楚誰是誰，我們戲謔爲「螞蟻兵團」。主角索性是時間，空間，滄桑也不興歎，根本是原理。

創作，原來一半也身不由己。要到《好男好女》，他才有餘裕說變能變。這次他實踐諾言，眞的來拍演員了。

自找題目

但爲什麼是伊能靜？

十個人裡面九個人懷疑——不，九個半人吧，伊能靜說。總之是，一片看壞。

認識伊能靜在一九八八年，《悲情城市》的女主角本來找她。當時她剛出道，電視上看到她還不習慣媒體，眉帶霜。她戲雖沒演成，卻交了個友誼。不遠不近，居然也六年。所以有機會看到媒體底下原貌的，眞實的她。

她也許並不知道自己是個有能量的人，她的上進心，企圖心，久而久之，好像成了一份責任得負起，最後變成是，再不拍她，她就老了吧。

這次，侯孝賢改變往常以劇本發展爲先，再找尋適合劇中角色的人飾演的工作方式。盯住伊能靜，環繞她而想劇本。逆勢操作，自找題目來解決。

材料最早是朱天心的小說，〈從前從前有個浦島太郎〉。典出日本童話，漁夫浦島太郎救了海龜放生，龜爲報答，載至龍宮遊玩，送返岸上，哪知龍宮一日，世上甲子，浦島太郎同時候的村人都已不在了。小說描寫老政治犯適應社會不良，一似浦島太郎。侯孝賢的台灣悲情三部曲，這次把焦點移轉到現代，拍今天，即浦島

太郎存在的荒謬已不言可喻。

　　排列組合過幾種情況，例如伊能靜飾老政治犯的小女兒，或者一都會女子新人類的起居錄，與老政治犯的生活互相交錯對照。爲了貼近伊能靜，演變到後來，浦島太郎換成《幌馬車之歌》裡的蔣碧玉夫婦，現實部份則循伊能靜熟悉容易進入的角色狀態來揀擇，藝人、歌手、演員之類，遂發展出一人飾兩角戲中戲的架構。

　　可以說，若不是伊能靜這個題目，不會有《好男好女》劇本，連這片名亦不會有。

　　也可以說，侯孝賢這位不動明王（a master of the stationary camera，喬治布朗語）想動了。於是拍演員，成爲他的新挑戰。沒有伊能靜，也會有另一人站到這個題目上，並且，發展出另一個全然不同的劇本。

拍不出醚味

　　戲中戲，女演員梁靜的現實生活，及梁靜與死去男友阿威的一段往事，三條線索要織在一起。

　　用什麼織呢？

　　摸索的結果，似乎是，用梁靜的主觀意識來織最好。貼著梁靜的意識，鏡頭愛到哪裡即哪裡。這是爲什麼，在劇本討論過程中，侯孝賢敘述鏡頭時開始運動了。

　　梁靜的意識，夢跟記憶的混沌邊緣，漸漸，本來是戲中戲

的部份，轉生為梁靜的想像了。戲中戲始終未開拍，電影結束時戲才要拍。

每回我總嘆氣，侯孝賢說出來的電影，比他拍出來的，好看太多了。聽他運鏡，我拜託拜託他，千萬把《好男好女》拍出這股醚味好不好。梁靜意識裡的現在過去和戲裡，攪在一起發酵了，溢出醚味。

後來看到毛片，我大失所望，還是這麼冷靜，一點醚味也沒有。

剪接時又跑去看，有一段推軌移鏡，我萬分惆悵說，這裡算也撈到一點醚味了。攝影師小韓睜大眼睛問，什麼是醚味？果然前所未聞的。小韓拍了十年廣告，第一次拍電影。

共事多年的陳懷恩，這次擔任攝影指導，回頭望小韓一眼說，什麼是醚味，你要自己去想啊，體會啊，自己去看啊。

醚味，是的。我瞧他們倆，真像卡通片《台北‧禪說‧阿寬》裡的大師兄與二師兄。

告別老朋友

鏡頭動了，依然是不跳接，不切割的長鏡頭。用搖移（pan），用推軌（dolly），用升降機（crane），保持空間的連續性，跟住梁靜盯拍。

五十七個鏡頭，比《戲夢人生》的一百個，還要少，差不多是一場戲一個鏡頭。說故事的方法，省略，節約，前述，後設，歷歷如昔。但確實可見的，諸般地方，不大像了。

剪接中，他每嫌片子小，常說，畫面小不啦嘰的，單薄。這種感覺，至澳洲做混聲期間，變得很沮喪。他說，從前那種固定鏡位大大派派的魅力沒有了，新的東西，畫面訊息太簡單，為順從鏡頭移動而拉不開，動得也不夠好，整個都小小的，很單。

我替片子辯護說，但它恐怕是你近期作品裡最接近觀眾的一部

電影了，起碼情緒上是清楚的。而且我說，《戲夢人生》的好處難看見，難說明，《好男好女》卻好處容易看得見。按焦雄屏講法，《好男好女》是做在戲頭上。亦即取片斷，以前取在事件的平常處，這回則在事件的激昂處。

當然這些，並不能平息侯孝賢。事實上，敏銳的詹宏志也感覺到這點，他的說法是，片子太乾淨了。

的確，侯孝賢承認，若畫面裡的空間一曖昧，訊息一複雜，梁靜的意識就會被淡化掉，在拍時已經是拍她，剪時就只有剪她，把所有不相干的蔓延都排除了。

看完片子後詹宏志的惘然，使我想起唐諾戒菸，一次就戒成了，唐諾唸小學三年級的女兒問他戒菸難不難，他說還好，只是像告別了一個二十年的老朋友。詹宏志看侯孝賢的新作，好像告別了一個他熟悉的老朋友呢。

現代人的當下

一部電影，於劇本討論時期，侯孝賢已在腦中反覆演練透了。然後拋開劇本不理，直接面對拍攝現場，拍。往往拍的是劇本沒有的，或是拍到意料之外的好東西就特別高興。他一向不要演員看劇本，看了反而壞，聽說王家衛亦不給演員劇本的。最後剪接時，等於重新面對素材，看看拍到了什麼，有什麼剪什麼，他曾說，「把那些拍到的，過癮的，我喜歡的，統統接在一起，就對了。」

收在書中的分鏡劇本，是片子定稿後，我照錄如下做為文字記載，以之比較分場劇本。

譬如梁靜與阿威的若干片斷，分場劇本唯畫出施工藍圖，現場由侯孝賢提供給演員背景和氣氛，讓伊能靜跟高捷進入其中，所有對白、細節、關係互動，全是兩人「玩」出來的。不走位排練，生動時一次就拍成。現場侯孝賢對演員做的似乎只有兩件事，注意看，然後調和，看，再調。大致上，他不教戲，也不要演員背台

詞。因而最後剪出來的梁靜與阿威，是演員們拋出的，授給的，而經侯孝賢擷取剪裁後，賦予了眼光。構想到完成，其間充滿了變數，和可能性。

起初美麗的構想，是貼著梁靜意識拍，拍下去，卻感到貼不緊，何處發生了裂罅，貼不上。越到後期，侯孝賢焦慮起來，拍不到現代，何處總感覺虛虛的，不結實。

至大陸戲拍完，片子算殺青了，外景隊離開廣東，進香港搭機返台。在惠陽水土不服病了十天的伊能靜，到香港，就魚入水中般，馬上活了。大吃，大購物一番。侯孝賢描述，等進關，伊能靜最後一個趕來出現在大廳，提的，拖的，滿滿幾大袋，那一身的悍然跟漠然，他才覺悟，《好男好女》的現代就該是這個。電影拍完了，他才明白應該怎麼拍。

拍現代人的當下。

當下是有其活生生存在的無可遁逃處，便能打動人。

然而又是怎麼樣的當下啊，與侯孝賢那一代人是多麼扞格的當下。你要拍他們，但你又難同意他們。你也不能取其精華，去其糟粕，因為糟粕跟精華是一起的。這裡，就發生了裂罅。批判嗎？侯孝賢的性向和動力，永遠不是批判的。諷刺或犬儒，不合他脾氣。他也不憐憫，他的是同情。同其所情，感同身受，同流合污，他就很會拍，拍得好了。

如今《好男好女》上片在即，因為太不滿足了，他已著手下一部電影，據說六月開拍吧。沒錯，拍的是現代。

一九九五年五月十三日

《海上花》的美術製作

一、

　　侯孝賢曾用七年時間完成他個人的台灣三部曲《悲情城市》、《戲夢人生》、《好男好女》，用一部反判自我風格的《南國再見，南國》踏進「當下現實」的台灣。現在，跨出他所熟悉並以之爲題材拍了十三部電影的台灣，他拍距今百年前的上海租界妓院，而全部在台灣建景，完成拍攝。無疑的，《海上花》將成爲他創作年表上的一次突破。若從「台灣新電影」（本土的、記憶的、現實的台灣）的影史觀察，這次，侯孝賢再度扮演了開拓者的角色。

　　因爲如眾所皆知，台灣向來並沒有電影工業，因此也沒有「製作」。這次由美術黃文英領導的工作人員，歷時一年研究調查後，做出石庫門建築的施工藍圖，包括內部裝潢與彩繪，以及各組不同圖飾的一百八十扇雕花門窗，交由越南木工刻製運回安裝。包括設計出一百套以上紋樣繡色不同的服裝，發派北京兩廠手工縫製。包括數百件大道具小道具，分赴上海、南京、蘇州搜尋，以貨櫃運回陳設。更包括無數頭面配飾和身邊零碎，以醞釀出場景的充實感。所有這些，在具有電影工業基礎的國家來說，不過只是基本配備。但在台灣，一切都是從零出發，從無到有。

　　所以《海上花》龐雜的美術製作（海上災難花?!），勢必成爲這部電影的重要話題之一。而經由此片打開了製作通路，建檔儲庫，累積產能的意外收穫，卻是始料非及的。現在出版此書，以圖

照綴輯成,做爲電影的一次紙上演出,留下平面記錄。

二、

多年前,(盟盟國中一年級的「認識台灣」的課堂上,老師講
到九份就講到《悲情城市》和侯孝賢。
老師說:「這部電影年代久遠,你們都
沒看過。」)

是的,年代久遠(一九八九)的
多年前,《悲情城市》得到大獎又賣
座,侯孝賢認爲他握有足夠的配額和
信用,可以揮霍一下,遂畫出一幅美
麗遠大的八卦圖。簡言之,這八卦圖
由幾個小單位組成,剪接單位,錄音
單位,演員訓練班,編導班,企劃製
片單位,紀錄片單位,迷你影集單位
等(彷彿是有八個單位,因屢次在紙

上跟人圖解說明以至被笑爲八卦圖。)初時,由侯孝賢運用他現有
的資源投入支助,理想狀況是每個單位都能自行生長,擴大,爲電
影製作環境做好一些椿基。

有一度,八卦圖曾變形爲建立電影學校,其實是個產教合一的
小型製片廠,寓教於拍片生產影像之中。而稍微比製片廠多一點的
是個還隱約說不清的、可能近似「人文講座」之類的東西。校長
(或廠長)無關乎經營和製作,而接近於一種垂拱之治,一種象
徵,一種召喚。如此的校長形象,約莫是從鍾阿城來的,侯孝賢很
長時間在打阿城的主意。

顯然,侯孝賢高估了他的配額和信用。他警覺到資源快揮霍光
時,八卦圖也在落實的過程裡分崩離析,渺渺不見蹤跡。這個時

候，他卻選擇拍攝一部高成本大製作的古裝戲，搞不好就是場災難，為什麼？朋友們都在問，為什麼？

可能，賣埠是主要的理由。妓院，漂亮的女人和場景，明星卡司，因此賣相較好集資較易吧。侯孝賢的賭徒性格，在他籌碼其實有限時，他選擇了全部押一個大的。但我的看法是，假如沒有美術，沒有美術黃文英，以上所云皆屬空談，沒有可能。反過來說，假如眼前沒有美術這個人，《海上花》也壓根不會成案的。張曼玉說她自己目前是見步行步，侯孝賢的實戰經驗亦然，有什麼材料就做什麼事。但要是不成功，輸了呢？侯孝賢說：「我又不是輸這一次，我輸的次數多了。我是臉皮厚──大面神。」

若按阿城的標準，《海上花》的美術可以更好。而依我來看，美術製作在台灣，是胡金銓已逝，張毅和王俠軍去從事琉璃藝術，王童志在導演，所以很久很久以來到今天，不過是才剛剛有了美術這個人，因此才有美術這件事，結果也才生發出美術這個小單位。

多年前，侯孝賢藉拍《悲情城市》改革配音，成為第一部國片同步錄音，自此開發出台灣電影的錄音工程。而會有錄音這件事，是因為先有錄音這個人，小杜，杜篤之。在侯孝賢折損破碎的八卦圖中，錄音這個小單位，不可思議的獨立發展起來，活潑運作著。多年以後（馬奎茲的招牌語法），侯孝賢拍《海上花》，為什麼？據我場外觀察所見，他是項莊舞劍，意在把美術製作建立起來。美術，這次成為他拍此片的最重要的理由。他的動力，跟他的熱情。

多年後我以為侯孝賢已忘記了他的八卦圖。事實上，他後來常提到的是建一家精緻小戲院，專放一些奇怪的好片，老片，附有好

pub，好咖啡，好茶——這是退休生涯了。然而他拍完了《海上花》，他的一種樂觀信念永遠令我困惑。

似乎，他仍然在堅持他建立小細胞、小單位的願望，並未放棄。那圖像令我想到盟盟小時候，她在路上若拾到一粒石頭，一片枝子，總是牢握手中絕不遺失，車上睡著時也不會放開。侯孝賢的堅持一點也不像是在堅持，他比較像盟盟那像，只是握在手中不會放開而已。

一九九八年九月

《海上花》的拍攝

——「張愛玲與現代中文文學」國際學術研討會座談記錄

一、

從事電影工作以來總是被人家問道：「你的小說改編成電影是不是一定要忠於原著？」根據我個人的經驗，答案是：電影一定不要忠於原著。忠於原著的電影大概只能算二流的電影。爲什麼呢，因爲文學跟電影是兩種完全不同的載體、媒介，用的是兩種不同的理路。這兩者之間的差距，編劇越久就越發現其間的獨特不可替代，難以轉換。越是風格性強的小說，越是難改編。張愛玲的小說就是。想想看，一個用文字講故事，一個用影像。而張愛玲的文字！誰抵抗得了？離開了她的文字，就也離開了她的內容。如果你想改編成電影，她的文字，絕對是一個最大的幻覺和陷阱。然後你會被張愛玲的聲名壓住，然後又有那麼多張愛玲迷緊緊把你盯住，所以出來的電影我覺得都不成功。現在有的電影，如但漢章的《怨女》，許鞍華的《傾城之戀》、《半生緣》，關錦鵬的《紅玫瑰與白玫瑰》，還有就是《海上花》。《海上花》稍微不同，是張愛玲的翻譯，不是原著。

二、

　　關於《海上花》，因為我自己曾參與，就來談一談好了。為什麼拍《海上花》呢，其實當時是想拍《鄭成功》的。《鄭成功》裡有一段描述他年輕時候在秦淮河畔跟妓女混在一起，為了資料搜集，我就東找西找的找到了《海上花》。兩個年代差了幾百年，但也算是個妓女的題材吧，就把《海上花》這本書推荐給侯孝賢導演看。那時候我也不指望他看出個什麼東西來，因為我最初看《海上花》在大學，屢攻不克，讀了好幾次，老是挫敗。沒想到侯孝賢導演一看就一直看下去，而且看得津津有味。那到底他看了什麼東西呢？後來聊起來，他看到……張愛玲在〈憶胡適之〉一文裡，曾經這樣談及《海上花》的特質：

> 　　暗寫、白描，又都輕描淡寫不落痕跡，織成了一般人的生活質地，粗疏、灰撲撲的，許多事「當時渾不覺」。所以題材雖然是八十年前的上海妓家，並無豔異之感，在我所有看過的書裡最有日常生活的況味。

　　沒想到侯孝賢看《海上花》看到是裡頭的家常、日常這些東西。這個，其實就是他自己的電影的特色和魅力所在——日常生活的況味。換句話說，是長三書寓裡濃厚的家庭氣氛打動了他。借由

一個百年前的妓院生活，說著他一直在說而仍感覺說不完的主題。

　　前年參加法國坎城影展的時候，《解放報》訪問他，他們提出一個「action」的問題。《解放報》說很奇怪，在《海上花》裡頭，所有發生的事情，都在 action 的之前或之後，或旁邊，就沒一個是 action，《解放報》問這是你們中國人看事情的特殊的方法嗎？當時侯孝賢是這樣回答的，他說：

是的，action 不是我感興趣的。我的注意力總是不由自主的被其他東西吸引去，我喜歡的是時間與空間在當下的痕跡，而人在這個痕跡裡頭活動。我花非常大的力氣在追索這個痕跡，捕捉人的姿態和神采。對我而言，這是影片最重要的部分。

　　他想要做這個東西。因為每個人的動力是不一樣的，所要表達的自然也不一樣，而侯孝賢是這個。

　　大家都說張愛玲是華麗的，但她自己說：「我喜歡素樸，可是我只能從描寫現代人機智與裝飾中去襯出人生素樸的底子。」然後她也說：「唯美的缺點不在於它的美，而在乎它的美沒有底子。」又提了一次「底子」。然後她又說：「以人生的安穩做底子來描寫人生的飛揚。沒有這底子，飛揚只能是浮沫。許多強有力的作品只能予人以興奮，不能予人以啟示，就是失敗在不知道把握這個底子。」張愛玲數次提到素樸的底子，《海上花》想要拍的就是這個：日常生活的痕跡，時間與空間的當下，人的神采，想要拍這個神采。

三、

　　怎麼來做個底子呢？如何把它發揮出來？第一個就是你要怎樣
來生活，一些細節，節奏，正是它的氣氛。

　　好比抽鴉片，裡頭沈小紅這個角色，本來是找張曼玉來演的，
她第一句就話：「語言是一個反射動作，我上海話又不好……」所
以她聽說對白全是要講上海話，就有點退卻的樣子。後來因為檔
期，跟王家衛要拍的《北京之夏》有衝突所以沒有演。可是她說的
「語言是一種反射動作」，完全是一個好演員講的話。然後還要做些
預備，張曼玉說這個鴉片我們要去搞一個真的鴉片來，要去感覺一
下抽鴉片的狀態是什麼，不能光是裝裝樣子。就說不管以前是拍過
《胭脂扣》，或者是《風月》，裡頭抽鴉片就躺在那裡做做樣子，這
不行。現在最重要的是你要把道具練熟，感覺你手上或是拿水煙，
或是拿鴉片，都要忘記它，讓它變成生活的節奏，那你在生活裡
頭，就會有你的調調出來，你的說話的姿態，完全都變成你的一部
份了。希望演員要練這些東西，所以那時曾經托朋友從雲南弄了一
塊鴉片，想辦法把它帶回來。帶回來怎麼去弄它呢？細節怎樣？不
知道。後來反而是在一本書，英國作家葛林（Graham Greene）寫
的，台灣譯作《沉靜的美國人》（*The Quiet American*），講一個美
國人到越南的一些事情，裡頭一個越南女的燒鴉片給男主角抽，那
過程寫得非常仔細非常清楚，所以我們才知道燒鴉片是怎麼回事，
那是一大塊膏，要把它燒軟了，弄成一坨一坨的放在簽子上。《海
上花》裡頭，很多寫他們做簽子，盤榻上有各種小東西，你要抽的
時候，那簽子都已經做好了。後來去問醫生，醫生說：其實鴉片就
跟一種藥劑的感覺差不多（他說了一種藥劑的名稱）。光就抽鴉片
這東西，練得最好的是梁朝偉。它已經變成整個人的一個部份，當
他抽煙你就曉得不用再說一句話，不用對白，不需要前面的鋪陳和

後面的說明。侯孝賢大概就是喜歡做這個事情——當下的演員的這個神采，你不要去顧因果，用因果堆堆堆，堆到這個人成立。劇本我們說要建立人物，其實不是建立人物，是要他一出現你就相信他。

第二個講水煙筒。水煙筒練也是非常麻煩，最主要是紙火，因為以前沒有火柴，紙火一般是滅的，就那麼一截拿在手上，你要點火就「噓」一吹，那紙火就著了。那你拿在手上怎麼拿？還要「噓」這樣一吹，很難的，非常難。練得不太好的是李嘉欣，所以在戲裡頭就覺得她被紙火所困；最好的是劉嘉玲，你會覺得它根本不存在。其他的比如說堂子裡的規矩，怎麼叫局，怎麼寫局票，侯孝賢說：「這一切只是為了電影的質感，一種新的跟模擬的生活質地被創造出來，這個就是電影的底色。」

此外，阿城也參加了這部電影，他跟美術組在一起，編劇上沒有管。他很厲害，他跟美術組說了一個指令：要多找找沒有用的東西。好比說我們進到一個女孩的房間，她是在裡面生活的，每個妓女的家，它的密度跟豐實的感覺是怎麼樣，有用的東西只是陳設，沒有用的東西才是生活的痕跡，所以要去找沒有用的東西。它跟製作費或你要花多少錢，沒有必然的關係，而是在於美術的想像力。當時阿城寫過一篇這樣的文章，我稍微唸一下：

> 一九九六年夏天開始，我隨侯孝賢和美術師黃文英在上海及附近找場景跟道具，做些參謀問答的事。後來又到北京幫著買服裝繡片，再鼓動些朋友幫忙，遊走之間，大件道具好辦一些，唯痛感小碎件消散難尋。契訶夫當年寫《海鷗》劇本時，認為舞臺上的道具必須是有用的，如牆上掛一桿槍，那是因為劇中人最後用槍自殺。

> 電影不是這樣。

> 電影場景是質感，人物就是在不同的有質感的環境下活動來活動去。除了大件，無數小零碎件鋪排出密度，鋪排出人

物日常性格。……《海上花》裡妓女們接客的環境，就是她們的家。古今的家庭在環境的密度上是差不多的，因此設計《海上花》的環境是世俗的洛可可式，是燭光的絢爛，是租界的拼湊，可觸及的情慾和閃爍的閒適。

租界拼湊這點也很重要的。因為當時十九世紀租界的最大特色就是犯禁，比如說黃色只能皇家用，可是妓女在租界，那是大清帝國管不到的，她可以穿黃色。拉黃包車的，他頭上是頂戴花翎，身上黃馬掛，你看來就覺得像個官在拉車。所以《海上花》美術的想像力其實很大，除了考據之外，很大部分因為是租界所以權威可以被遊戲化，非常「後現代」的。這樣來理解美術在《海上花》裡面的焦點是什麼，是日常生活的質感。

四、

最後來講拍法，所謂一個場景，一個鏡頭，這個東西大概是侯孝賢電影最被人拿出來說的。比如說《海上花》一開頭九分鐘，沒有一個 cut，全部是從頭到尾演完。這是一場一鏡，場面的調度就非常重要，因為它不是用 cut 短接來接的，這就牽涉到電影上的兩個系統。沒所謂好壞，是兩種說故事的方法，某方面也代表說，你看世界的方法。一個就是蒙太奇（montage），一個就是長鏡頭（long take），這是兩個完全不同系統的語言。

這裡我援引一下陳耀成的一篇文章，題目叫〈長鏡頭下的《海上花》〉。如果大家知道的話，蒙太奇來自蘇聯當時大導演艾森斯坦，他倡導把現實割裂，然後重新組合。通過剪接，但這組合變成電影蒙太奇的美學。這為什麼會在蘇聯的艾森斯坦出來的呢？他原來是要燭照社會的不平等，喚醒階級意識。此如說有 ABC 三個鏡頭，它可以是 ACB，CAB、這組合一變，傳達的訊息完全不一

樣。當時艾森斯坦目的主要是燭照社會的不平等，我要你看這個，我要你看那個。但是蒙太奇發展到今天變成什麼呢？大家看 MTV 是最清楚的，已經發展到一秒裡頭有一個 cut，這很諷刺，跟它的起源很違背。現在的聲光太多了，大家都心不在焉，因此你必須用更強烈、更快速的東西來抓住這些心不在焉的群眾，成了消費影像的文化。那麼長鏡頭是什麼呢？長鏡頭在法國的巴欽（Bazin）的經典作《什麼是電影》這本書裡講的，它就是比較接近我們日常生活看到的狀況，連續的，不切割，也不重新組合，基本上紀錄片的精神就是長鏡頭的精神。當這東西呈現在銀幕上，其實是觀眾在選擇，它把一個場面，一個調度，拍給你看，裡頭出什麼來，是觀眾自己去看，從裡頭看到的訊息是比較多元的、複雜的，這個是長鏡頭的系統。

　　所以拍《海上花》的時候，除了是從日常生活細節跟節奏的鋪排上把這底色做出來，其次就是一場一鏡（one scene one shot），用這個方式來講故事，希望達到一個目的：《海上花》雖然是一個妓院的故事，可是它如此的本色，如此的日常。

　　　　　　　　　　　　　　　　　　　　二○○○年十月

《海上花》，侯孝賢與攝影師李屏賓（左一）

那些侯孝賢最美的影片
——法國《電影筆記》出版 *Hou Hsiao-hsien* 所作的訪談

Emmanuel Burdeau

　　我是作家，我主要的活動就是寫書。當一個編劇——就像我從八○年代初期開始爲侯孝賢所做的——是完全不一樣的：一個劇本的成形是由影像或感覺開始，而一本書則是由文字開始。當我和一個創作力很強的人一起合作時，我的參與只是局限於爲影片規劃出施工藍圖。當我寫一個劇本的時候，我進入一個不屬於我的部門——那就是影像。在侯孝賢的身邊，我扮演一個空谷回音的角色。侯孝賢是一個能量極大的創作者，而我的職責是用語言去捕捉這個浩瀚的創作行爲的律動。創作行爲令人進入一種半睡半醒的夢境中；它促使我們在一種沒有清楚意識到自己正在做什麼的情況下，去攪動一些事物的底層。我試著在這個夢境中陪伴侯孝賢，試著讓自己跟他處於同樣的情境中，讓自己跟他保持一樣的狀況。假使我做不到，那麼結果只可能會是背道而馳，這時我們的工作沒有任何好處。相反地，當我寫一本小說，只有我的個人風格才是最重要的。我透過文字來表達事物，而他則透過一種我們可以稱之爲「圖像」的藝術。文字是思考的，可以和經驗分離；圖像藝術，它，則是以另外一種方式瞄向經驗。

　　我身處於文字的這方：對我來說，侯孝賢的影片最美的時候，都是在拍攝前的討論階段。在這個時候，我們一起徹底爬梳他的想像世界的內部。我喜歡聽他描述他將如何去拍一個場景，告訴我他爲什麼這麼做。但在拍攝時，總是會出現一些現實無法克服的問題，影片的最終呈現總是讓我強烈地感覺它已經失去原本應有的活力。我一直都覺得很失望。當我們一起工作的時候，我們只討論那

些會讓我們感到興趣的事物。有時候，我真希望手上有一台小小的錄音機，這樣我就可以錄下並且保存這些談話，因為有時在經過一個月毫無結論的閑談之後，會突然出現某些決定性的關鍵。我希望能把這些談話配上音樂。那些侯孝賢最美的影片，他都是用說的。

　　剛開始的時候，即使有很強的本能，侯孝賢還是一個完全缺乏藝術氣質的人。我們可以將他比擬成一隻動物、一個居住在世界上天然未經開發的人。相對於楊德昌或他所有從美國學電影回來的朋友，他在還不懂得拍電影的技巧的時候就開始拍電影了。當時對他來說，拍一部電影是一項很自然的行為，就像一隻動物在覓食或一個人沉醉地欣賞花朵那麼自然。但是他缺乏自覺，缺乏將自己導向特殊方向的能力。這種能力他花了很多時間去培養，他都承認自己很晚才達到成熟的階段。在他追求藝術的道路上，我覺得這是最重要的一個面向：因為他先是依靠本能進行創作，然後才慢慢地學會如何培養自己的藝術感，好讓作品能夠一次比一次地更加豐富。

　　《風櫃來的人》是他作品裡最接近自然時期的一部，它的拍攝是毫不猶豫，這就是為什麼我覺得它具有一種異於他別部所有電影的力量。但是一旦我們有了一次拍攝這種影片的經驗，我們馬上就明白我們再也無法對某些事物視而不見。想要繼續用同樣的方法拍片會變得極端困難：原先那種純真率性的力量已經消失，無法複製。可是透過一連串自覺的過程後，我們再得到一股同樣巨大的力量。以某種方式，我們又重新找回早期影片的恩賜。

　　我覺得，在某些因為他的功力趨於成熟而開始有能力去處理的

主題之中，我們或多或少都會發現一些跟女人有關的事物。他自己也承認：就在幾年前，他對女人還是一無所知，即使在他年輕時曾有過好幾個女朋友。他早期的故事總是離不開一些壞男孩，而且總是有點小小的大男人主義。在《好男好女》和《海上花》裡，我所提供關於女人的面向也許是有決定性的。尤其是《海上花》，我相信侯孝賢是透過我來拍女人。他現在已經發現在他過去的幾部影片裡，女人有時缺席或是處於邊緣。但我覺得現在的他已經比以前知道得多了。

　　所有在侯孝賢的影片裡出現的女人，都對應了他小時候最常接觸的三個女人：他的母親、姊姊和祖母。她們都是比較沒有自我而且抑制的女人，經常表現得比較包容、比較能吃苦耐勞；總之，就是符合一般傳統對應亞洲女人的印象。但這只不過是外在的表層。長久以來，侯孝賢從來都不曾想到她們內心發生些什麼。我記得幾年前，他和楊德昌一起上 Kiss 夜總會，那裡常有一些漂亮的女孩，楊德昌注意到一個十六、七歲的女孩，轉身跟侯孝賢說：「你看！這是一個奇蹟！她正處於一個女孩要變成女人的階段！」侯孝賢非常驚訝：「他在說些什麼？他怎麼能感覺到這個？而我卻一點也沒注意到！」他告訴我，他是連想都沒有想過。

　　（本文係節錄整理自 Emmanuel　Burdeau 於一九九九年八月在台北對朱天文所作的訪談記錄。王派彰譯，朱天文校訂。）

好天氣誰給題名
——朱天文對談侯孝賢

張清志・記錄整理

朱天文（以下簡稱朱）：你剛從韓國釜山回來，說說此行目的。

侯孝賢（以下簡稱侯）：首先《珈琲時光》在釜山影展播映，其次他們有個亞洲電影人獎，專門頒給亞洲電影導演，今年是第二屆，頒給了我。釜山影展有個特色，比較重視導演。我覺得辦得很不錯。

朱：它現在的聲望跟人氣好像已經超過東京影展。

侯：確實。它的模式很像鹿特丹影展，有一個 PPP，意思就是你可以送案子，經過評選，選出前幾名，除了給獎金，現場還會邀請很多片商，片商可以直接跟得獎者洽談是否投資。

朱：《珈琲時光》是為小津安二郎百年冥誕拍的，由日本松竹電影公司出資。為什麼會找到你這樣一個外國導演？

侯：其實松竹早在小津冥誕前一年便在策劃這件事，開始的時候，原想找全世界六個導演，我知道的有包括我、伊朗的阿巴斯、德國的文・溫德斯還有日本的行定勳，其他的我就不清楚了。預計一人拍二十分鐘，合成一部電影。營業部門認為難以販售，不贊成，且成本太高，便作罷了。後來 NHK 想做，計畫拍一部六十分鐘的，找我做，松竹聽說了，覺得他們還是應該做，便由我一個人做了。

　　找外國導演的好處是，可能有不同角度。加上很多人看我片子覺得我跟小津有某種神似，尤其《童年往事》在紐約放映時，被很多人問及是否看過小津電影甚至受他影響。而其實我真正看小津電影是在拍完《童年往事》之後，去法國南特影展領獎，有個義大利朋友馬可‧穆勒，說有個叫「小律」的電影一定要看，他把「小津」說成「小律」了。我第一部看的是默片《我出生了，但是……》，從那時開始喜歡小津。不過回來後陸續看錄影帶，也會覺得都差不多，很難一直看下去，也常有不想看的感覺。

朱：別人會把你跟小津相提並論，乍看起來是因為鏡頭不動。

侯：除了鏡頭不動之外，我想還有拍的都是生活上的感受、滋味，也就是使用的內容跟對生活的反思，別人會覺得比較像。

朱：當初松竹找你，我非常擔心，畢竟講的是日文，而且要在日本放映，面對日本觀眾最嚴格的檢查。就我作為一個觀眾，撇開比方貝托魯奇拍《末代皇帝》這種異國情調不說，以藝術片導演來講，比方奇斯勞斯基拍《紅》、《白》、《藍》，拍到他的故鄉波蘭就裕如得不得了，可一拍法國，雖然他也很熟悉，可那氣息就讓人疙瘩、不對。又比方王家衛拍《春光乍洩》，前面簡直太精采了，如果能結束在瀑布就好了（雖然是異國阿根廷的首都布宜諾斯艾利斯，但那個異國是他從小聽他母親最愛聽的莫京高的音樂，那個異國其實是他的鄉愁），可是他後面又加了梁朝偉來台灣找張震，一拍到台灣，捷運、小吃攤，我想完了，穿幫。作為一個台灣觀眾，你一看就是不對。連王家衛這麼好的導演，港台文化這麼相連，都有這種問題。又再說剛上演的《2046》，裡頭那個房東只要一開口講北京話，電影的質感就當場跌了一階，語言就是這麼厲害的東西。你既不懂日文又去拍日本，難道不怕蹄蹄爪爪露出來，不擔心穿幫嗎？

侯：我也是有疑慮的，只是那時候雜事做多了，又有台灣電影文化協會辦影展、又有台北之家成立，沒辦法專心弄劇本拍片子，現在有人願意提供經費，給你時間限制跟內容限制，便想試試看。想把這個當成一個新的出發的契機，雖然挑戰很大，但是能回到電影上，便接下了。

朱：你當時是說見步行步，看著辦吧。我知道這也不是憑空來的，主要你日本十幾年來來去去，加上早幾年前就想拍一個角色，咖啡女郎，後來叫咖啡女，她是你長期的日文翻譯叫小坂，她簡直有咖啡癮，一有空檔就往咖啡店跑，她去的咖啡館又是老到不行的……

侯：她喜歡老的舊的咖啡館，《珈琲時光》裡的咖啡館就是她常去的。她是個自由業的，以前做過雜誌，她的辦公室就在咖啡店，不管處理事情、想東西、寫東西或跟人談事情都在咖啡店，所以東京很多地方都有她的辦公室。我覺得這是蠻有意思的。加上對她蠻了解，先生是台灣人，她的戀愛過程我們也知道，就一直想拍她。

　　其他還有一些東西，比方北海道夕張，是個煤礦停產地，類似九份，那裡有戶叫「俺家」的古老家庭式餐廳，常常擠滿人。我第一次去一看，一個媽媽帶著三個女兒在忙，我就說這個先生一定不在了，小坂一問，果然先生去世了。聊到大女兒二女兒住在札幌，每次電影節回來幫忙，我說三女必有一男，她們一定有個弟弟，果然一問又是如此。又比方高崎，高崎影展主席茂木的弟弟車禍去世，弟媳帶著小孩就失蹤了。我就把這兩條線想在一起，想像茂木的弟媳到處流浪，只有夕張電影節會回家幫忙。另外夕張有個吧的媽媽桑，談到因為吧裡有卡拉 OK，所以整個氛圍變了。以前酒吧是男人交際、成長、最初跟女人接觸的地方，通常是年紀大的男人帶年輕的過來，在跟媽媽桑談話之間學會社交。現在則少了。現在的男人都弱，不像以前。媽媽桑的父親原

先在當地有個印刷廠，她考上大學念美術，可她母親突然去世，她回來陪父親，就去一個酒吧的衣帽間任職，長期觀察待客細節跟氛圍，後來便投入這一行，做得很好。在夕張從事這行業的大概有三百女子，在吧裡，媽媽桑都是穿和服的，那是一種禮貌跟身分。反觀附近一家賣拉麵的老太婆，她從有礦時就開始賣拉麵，養活了一家人，腰彎得都要跟地面垂直了，衣著就很庶民。就是這些長年下來零零碎碎的觀察，互相牽連，也一直想處理。其中《千禧曼波》用掉了一些，比方印在雪牆裡的臉。

朱：我記得松竹找你，你也答應的時間是前年底，二〇〇二年底，我到東京去買字。那是胡蘭成老師一九五〇年流亡日本，因為要辦居留，賣給山水樓的一些書法。山水樓是一九〇一年東京開的第一家中國餐館，當時康有為這些人士流亡日本時都由山水樓接待，也幫忙辦居留。山水樓主人本身也是書法家，活到九十幾歲，現在傳到第三代，聽說要關閉了，後人將很多東西拿出來變賣。京都大學金文京教授知道了通知我們，我便親自赴日，買下十二幅中的十幅，都是他早期的字，與後期很不同，深具文獻意義。

那時我去買字，你則去談這案子，談定後次年二月便到北海道夕張、東京、那須高原等地勘景，我記得故事就在途中成形。你的劇本基本上都是從演員開始設想，小津好像也是這樣，演員沒確定就沒法想劇本，得非常具象知道有哪些演員才能開始編劇，所以演員也常是同一批人。你也是這樣的嗎？

侯：是的，《珈琲時光》的開端是從咖啡女輻射出來的，開始落實則是從演員。最先是淺野忠信。

朱：他的特殊性是什麼？

侯：我第一次見淺野，知道他演過很多片子在電影界非常有名，可他很靦腆，笑起來像個第一次演戲的人，像張白紙，彷彿可以任

意著色。便設定他演舊書店第二代，舊書店也是小坂以前常混的。

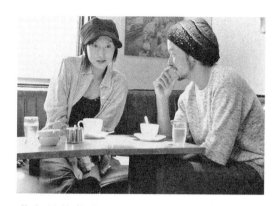

至於女主角，則一直找不到可以跟他搭的。有一個是行定勳用過我也看過她片子的女演員，滿豐滿的女性，可你想她的職業，會覺得應該是夜店這種風塵味重的職業，而不是編輯，跟我們原先的設定不太搭。後來我想如果真沒有那她也可以，不過得改，整個生活型態會不同，兩人的關係也會不同，感覺會有肉體有性，跟家裡的關係也不會一樣。後來因為有個女同事很喜歡一青窈的第一張唱片，就說這女孩不錯，我們便也試圖連絡。知道她父親是台灣人，基隆顏家，四歲父親去世，到日本隨母姓，後來母親也在她十七歲時去世。她出第一張唱片時，與一般日本唱片界的操作不同，把整個身世都呈現出來。而且很多都是想念父母而創作的歌，比方〈陪哭〉、〈謝謝〉之類的，隨身還帶著父親相片。那時候她正紅，非常忙，經紀公司正想推下一張專輯，沒想到她卻堅持要演。我不知道她有沒有看過我的電影，不過我想一聽到是台灣人，就有親切感有鄉愁吧。我們一邊談，我看她會不時拿點心給身旁的助手吃，感覺她很穩定，而且細心，便決定是她。她就比較像我朋友小坂，喜歡寫，散文寫得不錯，歌詞也是自己寫的，念的是慶應大學社會情報系，喜歡現代建築、藝術，都蠻吻合原初設定的。

然後是父母，日本製片介紹一個叫小林的演父親。

朱：小林就是這次山田洋次《黃昏清兵衛》裡演幕府時代糧倉管理

人的那個。

侯：後來很多人說都認不出來。

朱：他在日本很知名，我媽媽一看就馬上認出來說這是老牌演員。
你就選他當父親？

侯：對，我覺得蠻適合的。在試鏡的時候，我深深感受到日本電影
圈的傳統階級意識。演員看到導演都很謹慎恭敬，說不出什麼話
來，可他比我大兩歲耶。後來比較熟之後，他說對我印象最深的
就是我手老插在腰帶裡面，像個黑道兄弟。

　　然後是後母，余貴美子，她其實是台灣人，但因為在日本土
生土長所以不會中文，演過許多日劇，活躍於電視圈。

朱：雖然原先有分場故事，不過確定一青窈來演之後，就順著她
走，原先屬於小坂的，我們心中想像的個性，都一路調整。我當
你的編劇，每次電影出來，會覺得你一路把劇本裡的東西丟掉，
出來的完全是另外的樣子。而我覺得你最好看的電影，都是在討
論跟談的時候，可是一拍出來，那些滑稽的、飛揚的東西為什麼
都沒有了。對照劇本來看，就發現扔得光光，好比處理懷孕事
件，為了順著一青窈的性格而有了大幅度修改。

侯：是這樣沒錯，決定演員後，我會開始判斷在這樣的基調下有沒
有可能，由於一青窈的表達是不太露的，而淺野是什麼樣都可
以，都是很日本式的輕描淡寫，而且是很有自覺地選擇時機與狀
態講事情。所以整個劇情就跟著他們的狀態調整。比方淺野，他
拍別的片子我去探班，我看他休息時旁邊放著把電吉他還有一部
電腦。我知道他有個樂團也出過唱片，也知道他會畫圖有本畫
冊。便問他不拍片在幹嘛，他說有時彈彈電吉他，有時用電腦畫
圖。便要他秀圖給我看看，是一隻大蜘蛛，蜘蛛裡是個極現代化
的城市，很概念式的畫法。由於《珈琲時光》中設定他是個電車

狂，會去錄電車聲音，便要他畫個電車圖，果然很精采。整張圖是根據劇情畫的，知道一青窈懷孕了，便在層層疊疊的電車中，畫一個胎兒。所以這部電影是根據演員的狀態與個性，一起創作的。

又比方一青窈，原先設定她父親是個大公司的技術人員，在日本經濟擴張期，歐洲許多分公司成立而被派駐歐洲。母親獨自與四歲的她住在宿舍，可能母親的家族裡原先就有意識較弱的問題，便信了祕教，進而離家出走。小孩被留在榻榻米上，四周圍滿方便麵。這些背景，便需要由父親或後母來透露，可是又不能直接告訴觀眾。

朱：處理劇本最難的就是，故事裡的人已經一起生活這麼久了，很多背景不能刻意說明，最糟糕的劇情安排就是那種為了交代背景而做的，所以得想在什麼情境下把訊息透露出來。

侯：所以才安排父親在知道一青窈懷孕後，因為某種情境把這個背景透露出來。可是小林在正式拍時候，卻完全不講話，後母跟女兒都在等，他就是沉默不語，余貴美子為了要等他講話，便顯得有點焦慮不安，而這又正好符合她的角色，因為她是後母，很多重要的事不能講，只能戳爸爸講，可小林不講，便產生一種張力，我雖然聽不懂，卻看得很過癮。這完全是安排之外的，他沒跟我說也沒跟其他演員說，就這麼演了。我也就這麼拍了，也OK。

朱：我覺得比較困難的是，你的電影已經夠不靠對白了，像父親赴歐的經濟背景對我

來說很重要，尤其對應小津的東京，現在的東京又是如何，這已經是極隱晦的背景交代，可因爲小林採取這種沉默演法，訊息就更隱了，甚至沒了，你怎麼想呢？

侯：是這樣，所以我就想從別的地方來補，所以才加了一場雷雨戲。那是有天拍完回宿舍，暮色時分，東京突然雷雨交加，連燈都打熄了，差不多持續了四五十分鐘。我趕快叫錄音錄，攝影師則拿 DV 就開始拍。我回到房間，關了燈，靜靜看閃電打雷，想可以加一場戲：一青窈開始常作一個夢，夢見一個母親很憂慮，怕小孩被一種又矮又醜的人偷換，換成冰雕，慢慢溶化。她一直不知道這夢怎麼來的，她把夢告訴淺野，淺野說這很像歐洲的妖精傳說，便找了一本仙達克 *Outside Over There* 繪本給她，她一路看著，便在打雷那天打電話告訴淺野，說她終於想起來，這夢其實是她四歲時的記憶，媽媽帶她到教會禮拜，她趴在榻榻米上看繪本看來的。這才透露媽媽的離開，後母的訊息。不過榻榻米上圍滿生力麵的意象，還是漏掉了。雖然很多訊息就這樣一路漏掉，最後只呈現出一點點，不過那種表面上的狀態還是非常有意思，是我喜歡的。

朱：表面的狀態，或說是影像本身的訊息，譬如在國外影展看電影，無法靠英文字幕，又聽不懂，就是看影像說事情，這時最測驗得出來影像的支撐度夠不夠。有些電影，假如你設想把配樂去掉，當場見光死。

侯：這一次因爲我聽不懂語言，所以反而很專注於影像本身。我長期處理場面調度，完全是丟還給演員的，讓他們照自己的狀態講，很多話是彼此直接反射出來的，那種語言最眞實，由於這方面的經驗很充足，所以我對自己現場能力很有把握。這次因爲我很專注地跟著演員的狀態，也隨著他們調整，而演員也很專注，也進入那個狀態，雙方一起去重現眞實、以及與眞實世界等同的

關係。

　　比方一青窈要講她懷孕的事，跟家裡講的設計沒問題：她八月回家掃墓，回到家，媽媽準備晚餐，她睡著了，半夜醒來，去廚房找東西吃，她媽媽也起來幫她熱東西，她就趁這機會講了。而跟淺野，兩人的關係似乎曾有過曖昧，只是沒說破。怎麼跟他講呢？他們平常習慣約在電車月台，她從別的地方搭車過來，進第一節車廂與他會合。這次兩人約了在御茶水站，她從高原寺搭中央線過去，到了新宿身體不適提前下車，蹲坐著打電話給淺野，請他再等一下。會合之後，她又不舒服，淺野便問她怎麼了，她才不經意地說：我懷孕了。下一個場景，就看到淺野神不守舍，呆在那裡。

朱：所以像夕張也拍了很多，後來發現跟一青窈不合，全刪掉了。這對我來說原先是很重要的訊息，當時夕張有一條老街要拆掉了，劇情安排淺野跟一青窈到了夕張，接觸到跟他們年紀與背景都不同的媽媽桑，有她對男人女人的看法，加上整條街要拆掉了，感覺給這兩個單薄的現代男女一個支撐的厚度。夕張市為了配合拍戲還特別遲了一個月拆。結果整個夕張全部剪掉。

侯：本來安排是一青窈在夕張住過，她媽媽離開以後她爸爸又在歐洲，便交給親戚，親戚帶她住在那邊，這一次是要去接親戚回東京動眼睛手術。拍時發現一青窈對夕張完全無感，節奏完全不對，雖然拍了，結果仍是全部放棄。

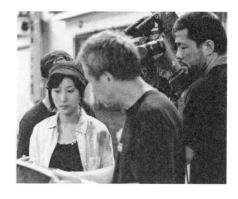

朱：談到對演員的方式，像布列松，他是把演員當成人模，也就是道具，因為他覺得真實生活中人是沒

有那麼多表情的，所以他會一直磨演員，一場戲可以排幾十次。
這跟王家衛一樣，只不過王家衛用明星，明星會有自己的慣性跟
節奏，用三四十次的 NG 將演員擊垮，他要的是那個沒有演技的
狀態。而你大部分時候用非職業演員，少部分時候用明星，你的
處理跟王家衛完全不一樣，幾乎沒有 NG，也跟布列松不同。雖
然人家都說你脾氣很壞，可是你對演員又好得不得了，王家衛會
不斷逼演員，比方他會跟鞏俐講，鞏俐來點新東西吧，不要老是
那一套。這種話從來不會從你嘴巴裡說出來。你拍不到想要的東
西，會去捶牆，像拍《兒子的大玩偶》，阿西演的小丑要抱小
孩，小孩因為不認得爸爸而哭起來，那小孩是你十個月大的兒
子，阿西不敢揢他，小孩就一直哭不出來，你一急之下一拳捶到
烏心木凳上，當場得打石膏。所以你會自殘，但從來不罵演員，
你可以談談你處理演員的方式嗎？

侯：這應該是經驗積累出來的結果，因為長期處理非演員，便得設
　　想怎樣的情境他們容易演，會用長鏡頭也是因為這樣，鏡頭不動
　　也是這樣。經驗多了，便會去判斷這個人可不可能，包括演員非
　　演員，這個判斷非常重要，一旦準了、對了，基本上就容易，加
　　上現場的安排是開放的，我不要求他們背台詞，只要求了解意
　　思；安排的情境又是生活上的，大家都有經驗的；時空也很準
　　確，比方幾點回到家，這時間母親在做什麼，父親又幹嘛；情境
　　安排又很長，我可能只取一段，但拍的時候是一長段時間。如果
　　演員今天做不到，沒關係，改天再來。可能會先去拍別的，兩三
　　天後再來拍一次，也許就可以了。我想這是個態度，很冷靜客觀
　　又很細心清楚地對待演員。

朱：所以你是不試戲的。

侯：對，直接拍，最明顯是《海上花》，原著是十九世紀末，用的
　　是張愛玲翻譯的版本，裡面講的是上海話，是要練的，無法即興

發揮，所以開拍前一兩個月就要演員練。到了現場，一邊要抽水煙，又要有青樓氛圍，還得講這些對白，對演員比較辛苦。我的做法是，比方梁朝偉那組，可能有五場戲，一天拍一場，可能拍個五六個 take，第二天直接拍第二場，順著拍，如果拍不到，拍完一圈後再回來，就這樣從頭拍了三輪，因為磨戲沒有用，這樣拍了三輪，自然抽菸變成反射，話也溜了，味道就出來了。相對的，拍現代的戲就比較簡單。

朱：拍《珈琲時光》因為跟日本的作業太不一樣了，所以聽說你被稱作 Mr. Re-take（重拍先生），可後來才發現，也不是什麼 re-take。

侯：因為製片山本先生每次回公司，公司問他拍什麼，他就說 re-take，重拍，所以他後來被叫做 Mr. Re-take。可實際狀況是，因為通常我借的是實景，比方書店、咖啡店，以前都沒被借過，要借咖啡店的時候，製片問我時間有多長，那個八十歲的老闆跟那些四五十歲繫著揪揪的服務生，要找誰來演？我說就要他們這些人，而且你不要跟他們講，只要問哪個時段最空，就那個時段去拍，讓他們自然地煮咖啡送咖啡就好。其中一青窈的職業是幫台灣公共電視製作紀錄片，她為了蒐集音樂家江文也的資料，有場戲是向咖啡店老闆問問題，我也是說不要告訴那個老闆，讓他自然回應就好。所以很多時候要了解到人的狀態，才知道怎麼使用。如果是日本人拍，一定是要把場地包下來，找臨時演員，我說那一定拍不好。

朱：在台灣，像你們這種打游擊戰式的拍法，很習以為常，加上你們整組工作人員默契非常好，日本人還以為來了個影子兵團，開始結束都非常迅捷，跟日本的工作方式完全是兩個作業系統。如果一次沒拍好呢，怎麼辦？

侯：就改天再來，同樣的時間，不擾民再拍一次。這樣才不會造成

店家的困擾，如果一整天一直磨，店家一定會煩死。

朱：像 JR（電車）也是，他們基本上是不外借的，以前電視要
　　拍，得自己搭景，或者租私人公司的車廂來拍，你們怎麼拍的
　　呢？

侯：我們開拍前把劇本給他們看，說整部電影都在講電車，他們還
　　是拒絕。我們日本製片就跟他們講，你們不借，我們還是要拍。
　　他們聽了，又去開會，結論還是不借。因為此例不能開，例一
　　開，他們就得成立一個處理單位，以日本人小心謹慎的性格，影
　　響會很大，而且山手線又是最忙的。他們拒絕，我們只好去偷
　　拍，把機器先分解，分別帶著藏好，一進車廂，腳架卡一聲架
　　好，機器紛紛組上，原先車廂裡的乘客還以為是恐怖分子不敢
　　動，一看是拍片就不理了。有時候需要連旁邊都拍到的，小坂就
　　去找一群朋友，先約好在某站上車，大家都擠在第一車廂，然後
　　慢慢淘汰掉閒雜人等，就剩我們自己人，隨你怎麼拍。不過得提
　　防司機，因為司機後面是透明玻璃，就得有人輪流擋。雖說是偷
　　拍，拍起來倒是很正大光明。

朱：因為是一直在捕捉而不是劇情安排，是依著環境、演員來塑
　　造，所以呈現出來的結果，在日本人看來，很震驚，首先他們習
　　慣以來的電影沒有真實到這種程度，電車、街道、人，因為拍攝
　　系統不同，出來的畫面感覺也不同。其次，演員間的家庭關係，
　　我們說的基調，簡直是活生生一家人。看來似乎已經通過他們的
　　檢驗，即便只是露出一點點，他們也能完全領會。我發現很多觀
　　影人都說到「豐」，豐富、豐盈，明明劇情單純到沒有劇情。

侯：因為他們完全是用聽的，日本發音的電影是不上字幕的，有時
　　看字幕會漏掉一些東西，他們直接透過聽對白，很多對白裡的含
　　意他們反而感受得更清楚。

朱：沒說出來的部分他們也能聽到。

侯：所謂近廟欺神，而我是他者的眼光，把他們喚醒，也提供理解東京的新角度。

朱：你現在的創作，越來越是從演員出發，而不是編劇，比方《千禧曼波》如果沒有舒淇，整部電影就不成立。再來你好像會進展到跟演員一起發展角色，比方我知道你現在好像試圖跟舒淇和梁朝偉一起發展劇情，具體的做法是怎樣？

侯：因為梁朝偉喜歡看小說，我看到不錯的書會丟給他，很早以前就把卜洛克丟給他。隔了很久，他跟我說看了一個紐約的偵探，那個角色他很喜歡，想跟王家衛談能不能到紐約拍，我說那小說是我給你的啊。這次《珈琲時光》的經驗讓我延伸出，可以跟演員合作塑造角色，就想把卜洛克的人物落實台灣化，本土化，試著創造本土的推理類型。由於明年二月台北國際書展，會請到勞倫斯・卜洛克，我便也邀請梁朝偉來，想帶他四處看看，讓他感受一下。我的設想是他這個香港人在台灣住了十幾年，在徵信社工作，跟警界也熟，也學會檳榔文化，或閩南腔。舒淇呢，這兩三年來她一直想突破，一直沒找到方向，我便秀了些東西給她看，那是一個二十一歲女生拍的東西，這女生會自己設計造型、當過模特兒，也會自己拍，一下女同志一下異性戀，我跟舒淇說要找她來幫她做造型，她就有興趣了。這樣才比較準確。像《珈琲時光》裡比方我想像一青窈喜歡去夕張種種，這是我自己的感覺，她不見得有感覺。

朱：我們說梁朝偉已經到底了，看《2046》也覺得王家衛到底了，你自己拍《珈琲時光》也說到底了，我記得年輕時在日本看過胡蘭成老師的一幅字「到得歸來」，意思是要做到徹底，於是回來。你到底之後，下一步呢？

侯：所以聽到卜洛克要來，想到梁朝偉喜歡卜洛克，便想聯絡他一
　　起來創造角色，來拍一個推理的類型片，就是起因於此。因為在
　　電影的技藝上已經練到徹底，是不是可以限制自己一下來創個類
　　型，重新挑戰類型片，拍出來可能不同於一般類型片，但會有那
　　個架構跟內容。

朱：老實說我很懷疑。以前拍的每一部片子，在討論劇本的時候，
　　我們也都覺得是可以賣錢的，沒有一次是想到不賣錢，可是後來
　　呢？所以我後來覺得這是不能也，非不為也，根本是沒能力賣
　　錢。因為你到了今天這地步，有你自己的鑑賞力，這鑑賞力像個
　　濾網，所有的一切都要通過它，你喜歡的你才取回來，取回來以
　　後，到了剪接室，所有不喜歡的又都不要，而你不要的往往就是
　　說明的、劇情的或者故事性的。所以我覺得很難。

侯：到底的意思，除了現場的處理，還有結構的，分割跟結構的。
　　以小津為例，他是以片段的生活元素去結構，以達到戲劇的張
　　力。這個結構的意思是，把每個片段都要做到，以既有的對真實
　　的要求，比方什麼時間做什麼事可不可能這樣的真實，把這個做
　　到底了，在這個基礎上，就可以試著加入戲劇性，也就可以來做
　　結構，不是我一向以來隨心所欲的，而是照劇本把每個片段切割
　　清楚，一步步都做到，剪起來應該就會是類型的。

朱：所以你下一個挑戰就是回到劇本，試試看做類型。因為以前還
　　一直無暇他顧，覺得技藝還沒練到底，背對觀眾走到了頂點。不
　　過也得走到頂點，走到在你的當行、你的圈子同業面前，人人佩
　　服你，這是最難的。包括我自己寫東西，這些年拒絕社交，什麼
　　都沒有的時候，就只剩下以藝服人，必須練到不可取代的地步。
　　到了這時候，好像也就可以撒開來了。

侯：通常賣錢是要簡單，不能隱晦複雜，因為觀眾已經受到好萊塢
　　影響。訊息簡單又要做到某種真實其實不容易，好萊塢有這樣的

配備，也可以做得到。而台灣若不去開發屬於華人的類型片，華人區電影將永遠無法抗衡好萊塢。所以我想試試看，除了梁朝偉、舒淇、可能還會找張曼玉。我想背對觀眾背久了，背後也會長眼睛，無形中也可以面向觀眾……（哈哈大笑）

朱：話談到這裡，我發現你講的全部是實例跟細節，不涉抽象性思考，這個經驗以前跟黑澤明對談的時候也是。當時大家以為你們總會講到電影的哲學層次或人生觀價值觀之類，結果沒有，反而是興沖沖交換了一堆實務經驗。比方黑澤明他們片廠制度出來的，簡直無法想像畫面上的主角可以被前景擋住，或有人在他前面走來走去活動，主角一定是要被當成焦點處理，所以黑澤明對你那種處理方式嘖嘖稱奇。今天我們這番談話，好像也變成這樣一堆瑣瑣碎碎了。

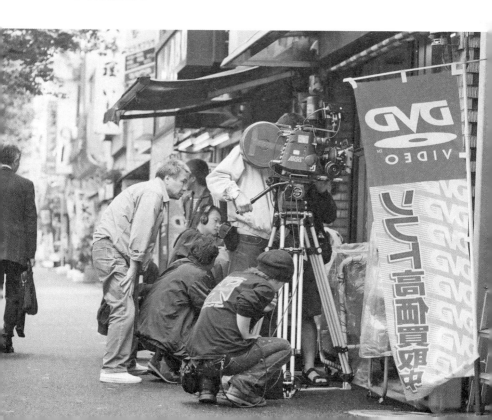

　　而你跟王家衛這種不依賴劇本，都是自己編劇的導演（楊德昌蔡明亮都是），很奇怪，往往需要的不是一個劇本，而是不相干的一篇文章，小說啦散文啦不用說，甚至詩，甚至一篇文論。比方《2046》距坎城影展 deadline 之前一個月，王家衛託人來找唐諾，能否寫一篇關於「變與不變」的隨便什麼東西都好。我的感覺是，那好像是滿目琳瑯，遍地珠璣，就差一樣什麼把這些像一根線的嘩啦全部串起來。這個，我稱之爲「命名」，幫你們找到一個名字。做爲你長期的編劇，我做的其實只是賦予題旨，題個名字而已。還是再提胡蘭成老師的一幅字，「好天氣誰給題名」，作爲編劇，我給題名。

<div align="right">二〇〇四年十一月《印刻文學生活誌》</div>

侯孝賢

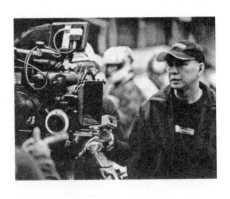

　　一九四七生於廣東梅縣。一歲來台，在鳳山長大。二十二歲退伍，考上國立藝專電影科，畢業後作了一年的電子計算機推銷員。二十六歲進入電影圈，任李行導演《心有千千結》的場記，三十一歲之前的電影資歷包括兩部戲的場記，十一部戲的副導演，五部劇本。

　　一九七八至一九八一年與老搭檔陳坤厚共同合作了六部商業片，皆由他編劇，陳攝影，兩人輪流執導。一九八二年編導《在那河畔青草青》獲金馬獎提名最佳影片、最佳導演。

　　一九八三投資拍攝《小畢的故事》，獲得票房和評論的空前成功，

自此開啓了台灣新電影熱潮。之後投資的三部影片《風櫃來的人》（1983）、《冬冬的假期》（1984）、《青梅竹馬》（1985，楊德昌導演，他任男主角），一方面於國際影展中頻獲大獎，一方面票房失利以致負債累累。

　　一九八六年《童年往事》首次突破中共阻撓進入柏林影展，並獲國際影評人獎，在國內則引發評論界的激辯，也逐漸被公認爲世界最具原創力的導演之一。

　　一九八九年《悲情城市》獲威尼斯影展金獅獎，一九九三年《戲夢人生》獲坎城影展評審獎，其他作品有《好男好女》（1995）、《南國再見，南國》（1996）、《海上花》（1998）《千禧曼波》（2001）等，新作《珈啡時光》是應日本松竹電影公司之邀爲紀念小津安二郎百年冥誕所拍攝。

侯孝賢電影作品年表

◎導演

就是溜溜的她	1980	悲情城市	1989
風兒踢踏踩	1981	戲夢人生	1993
在那河畔青草青	1982	好男好女	1995
兒子的大玩偶	1983	南國再見，南國	1996
風櫃來的人	1983	海上花	1998
冬冬的假期	1984	千禧曼波	2001
童年往事	1985	珈啡時光	2003
戀戀風塵	1986	最好的時光	2005
尼羅河女兒	1987	紅氣球	2007

◎其他

心有千千結	1973	場記（導演李行）
雙龍谷	1974	場記（導演蔡揚名）
雲深不知處	1975	副導（導演徐進良）
近水樓台	1975	副導（導演李融之）
桃花女鬥周公	1975	編劇、副導（導演賴成英）
月下老人	1976	編劇、副導（導演賴成英）
愛有明天	1977	副導（導演賴成英）
煙水寒	1977	副導（導演賴成英）
翠湖寒	1978	副導（導演賴成英）
男孩與女孩的戰爭	1978	副導（導演賴成英）
煙波江上	1978	編劇、副導（導演賴成英）
秋蓮	1979	編劇（導演賴成英）
昨日雨瀟瀟	1979	編劇、副導（導演賴成英）
悲之秋	1979	副導（導演賴成英）
早安台北	1980	編劇（導演李行）
我踏浪而來	1980	編劇、副導（導演陳坤厚）
天涼好個秋	1980	編劇、副導（導演陳坤厚）
蹦蹦一串心	1981	編劇、副導（導演陳坤厚）
俏如彩蝶飛飛飛	1982	編劇、副導（導演陳坤厚）

小畢的故事	1983	編劇、副導（導演陳坤厚）
油麻菜籽	1983	編劇（導演萬仁）
青梅竹馬	1984	製片、編劇、演員（導演楊德昌）
我愛瑪莉	1984	演員（導演柯一正）
最想念的季節	1985	編劇（導演陳坤厚）
老娘夠騷 （台名《陌生丈夫》）	1986	演員（導演舒琪）
福德正神	1986	演員（導演陶德辰）
大紅燈籠高高掛	1991	監製（導演張藝謀）
少年吔，安啦！	1992	監製（導演徐小明）
只要為你活一天	1993	監製（導演陳國富）
多桑	1994	監製（導演吳念真）
去年冬天	1995	監製（導演徐小明）
我們為什麼不唱歌	1996	紀錄片出品人（導演關曉榮）
國境邊陲	1997	紀錄片出品人（導演關曉榮）
HHH: A Portrait of Hou Hsiao Hsien 侯孝賢畫像	1997	紀錄片主角（導演 Olivier Assayas）
命帶追逐	2000	監製（導演蕭雅全）
愛麗絲的鏡子	2005	監製（導演姚宏易）

朱天文劇本年表

守著陽光守著你	1982	華視八點檔連續劇， 周平、丁亞民、朱天心合寫
小畢的故事	1982	陳坤厚導演
風櫃來的人	1983	侯孝賢導演
小爸爸的天空	1984	陳坤厚導演
多多的假期	1984	侯孝賢導演
青梅竹馬	1985	楊德昌導演
童年往事	1985	侯孝賢導演
最想念的季節	1985	陳坤厚導演
戀戀風塵	1986	侯孝賢導演
尼羅河女兒	1987	侯孝賢導演
外婆家的暑假	1988	柯一正導演，電視單元劇
悲情城市	1989	侯孝賢導演
戲夢人生	1993	侯孝賢導演
好男好女	1995	侯孝賢導演
南國再見，南國	1996	侯孝賢導演
海上花	1998	侯孝賢導演
千禧曼波	2001	侯孝賢導演
咖啡時光	2003	侯孝賢導演
最好的時光	2005	侯孝賢導演
紅氣球的旅行（紅氣球）	2007	侯孝賢導演

朱天文作品出版年表

劇照攝影　　　**陳銘君**

《就是溜溜的她》（1980）　　《風兒踢踏踩》（1981）
《在那河畔青草青》（1982）　　《小畢的故事》（1983）
《風櫃來的人》（1983）
《冬冬的假期》（1984）

陳懷恩

《兒子的大玩偶》（1983）　　《小爸爸的天空》（1984）
《青梅竹馬》（1984）　　　　《童年往事》（1985）

劉振祥

《戀戀風塵》（1986）

楊雅棠

《尼羅河女兒》（1987）

陳少維

《悲情城市》（1989）

蔡正泰

《戲夢人生》（1993）　　　　《好男好女》（1995）
《南國再見，南國》（1996）　　《海上花》（1998）
《千禧曼波》（2001）　　　　《珈琲時光》（2003）
《最好的時光》（2005）　　　《紅氣球》（2007）

本書所用照片，均由作者朱天文女士、侯孝賢先生暨三三電影製作有限公司提供。

特別致謝　　　三三電影製作有限公司（3H PRODUCTIONS LTD.）
　　　　　　　侯孝賢 先生
　　　　　　　姚宏易 先生
　　　　　　　蔡正泰 先生
　　　　　　　陳心怡 小姐
　　　　　　　林秀梅 小姐（麥田出版社）
　　　　　　　Prof. Michael Berry 白睿文 教授

INKPUBLISHING

朱天文作品集　7

最好的時光

作　　者	朱天文
總 編 輯	初安民
責任編輯	丁名慶
特約編輯	趙啓麟
美術編輯	吳苹苹　陳文德
劇照提供	朱天文　侯孝賢
	三三電影製作有限公司（3H PRODUCTIONS LTD.）
校　　對	朱天文　趙啓麟　丁名慶

發 行 人	張書銘
出　　版	**INK**印刻文學生活雜誌出版有限公司
	新北市中和區建一路249號8樓
電　　話	02-22281626
傳　　眞	02-22281598
e - m a i l	ink.book@msa.hinet.net
網　　址	舒讀網http://www.sudu.cc

法律顧問	巨鼎博達法律事務所
	施竣中律師
總 經 銷	成陽出版股份有限公司
電　　話	03-3589000（代表號）
傳　　眞	03-3556521
郵政劃撥	19000691 成陽出版股份有限公司
印　　刷	海王印刷事業股份有限公司

港澳總經銷	泛華發行代理有限公司
地　　址	香港新界將軍澳工業邨駿昌街7號2樓
電　　話	852-27982220
傳　　眞	852-27965471
網　　址	www.gccd.com.hk

出版日期	2008年 2 月　　初版
	2015年 8 月 31 日　初版四刷
ISBN	978-986-6873-62-1

定　價　　450元

Copyright © 2008 by Chu Tien-wen
Published by **INK** Literary Monthly Publishing Co., Ltd.
All Rights Reserved
Printed in Taiwan

國家圖書館出版品預行編目資料

最好的時光 / 朱天文 著
--初版. --新北市中和區：INK印刻文學，
2008.02　面；　公分. (朱天文作品集；7)
ISBN　978-986-6873-62-1　（平裝）
987　　　　　　　　　　　　96025551